有音乐感的耳朵，能感受形式美的眼睛，总之，那些能成为人的享受的感觉，即确认人的本质力量的感觉。

卡尔·马克思，《1844 年经济学哲学手稿》

身之主宰便是心，心之所发便是意，意之本体便是知，意之所在便是物。

王阳明，《传习录》

· 意义形式论 ·

赵毅衡 意义形式论五书

符号美学
与艺术产业

赵毅衡 著

四川大学出版社
SICHUAN UNIVERSITY PRESS

图书在版编目（CIP）数据

符号美学与艺术产业 / 赵毅衡著 . — 成都 : 四川
大学出版社，2023.6
　（意义形式论五书）
　ISBN 978-7-5690-6161-1

　Ⅰ . ①符… Ⅱ . ①赵… Ⅲ . ①艺术学－符号学－研究
Ⅳ . ① J0-05

中国国家版本馆 CIP 数据核字 (2023) 第 104319 号

书　　　名：符号美学与艺术产业
　　　　　　Fuhao Meixue yu Yishu Chanye
著　　　者：赵毅衡
丛 书 名：意义形式论五书
--
出 版 人：侯宏虹
总 策 划：张宏辉
丛书策划：张宏辉　陈　蓉
选题策划：陈　蓉
责任编辑：陈　蓉
责任校对：吴近宇
装帧设计：叶　茂
插图绘制：卢茜娅　赵锐锐
责任印制：王　炜
--
出版发行：四川大学出版社有限责任公司
　　　　　地址：成都市一环路南一段 24 号（610065）
　　　　　电话：（028）85408311（发行部）、85400276（总编室）
　　　　　电子邮箱：scupress@vip.163.com
　　　　　网址：https://press.scu.edu.cn
印前制作：四川胜翔数码印务设计有限公司
印刷装订：四川盛图彩色印刷有限公司
--
成品尺寸：170mm×240mm
印　　张：19.25
插　　页：3
字　　数：293 千字
--
版　　次：2023 年 8 月 第 1 版
印　　次：2023 年 8 月 第 1 次印刷
定　　价：68.00 元
--

扫码获取数字资源

四川大学出版社
微信公众号

编订说明

四川大学出版社建议出版我的作品集，但旧作各书，已经多次重印或重版，卑之无甚高论。二十多本摆一书架，形同作秀，狂妄自大，自己脸红，这次合集的只是未曾修订再版过的近作。新世纪后不久回国任教，有机会集中心力，就一系列久思未决的"意义形式"问题，做比较集中深入而且持久的思考。其成果就是2011年的《符号学原理与推演》，2015年的《广义叙述学》，2017年的《哲学符号学：意义世界的形成》，2022年的《艺术符号学：艺术形式的意义分析》，2023年的《符号美学与艺术产业》。最后两本书实际上是同一课题的上下卷（分别是"纯艺术"与"泛艺术"）。只因行政上分成两个项目，只能作两本书出版。

究竟为何称为"意义形式论"，我在《哲学符号学：意义世界的形成》的"余论"中已经详解。这些问题半个世纪来一直在头脑中，形成了包括八十与九十年代出版的《文学符号学》《苦恼的叙述者》《当说者被说的时候：比较叙述学导论》等书。现在回顾，不能说不值一哂，但也不必特地集合进来。因此，一生思考追求，最终就这几本勉强可以拿出手的"意义形式论五书"。

集合起来后总览之，就显现了一些问题：前后四十年，有些课题，有些论点，不可避免会重复谈，例如在新世纪第一个十年写成的《符号学原理与推演》中，专章讨论了后来进入《广义叙述学》和《艺术符号学：艺术形式的意义分析》的基本思想。既然读者有五本书互相参读，保留后出的专著就可以了。篇幅宝贵，读者的时间更应珍惜。此种情况，有关章节一律砍掉，留几个小注，说明原委。只是经常同一问题，各处各用，不可能抹掉所有的思考，此时用脚注说明

可互参之处。

最后的最后，总要说几句感慨。学术天下公器，只是借我手而成文，能用一生思考这些问题，对了错了，都值得了，所以谈不上"天鹅之歌"。若天假我以年，有后续之作，此处就不必谢幕。书生除了读书写作，百无一用。思考权虽然冥冥赐于每人，暴殄天物总是可惜。

赵毅衡
2023 年 7 月 10 日

前　言

翻过此篇，本书导论第一节，就会讨论如何理解本书标题中的"符号美学"，而且全书离不开这问题，此处就不预支读者这份快乐了。在开始此书前写完的，是此书姐妹篇，笔者另一本书《艺术符号学：艺术形式的意义分析》，其中对与"艺术符号学"与"符号美学"的区分做了详细论说。对此问题讨论感兴趣者，可参考这几处的讨论。但既是"前言"，还是不得不说两句，为什么这两本书标题如此不同，不说清这问题，会太纠缠。

最简单的、比较清楚的说法，"艺术符号学"倾向于考虑所谓"纯艺术"，即专业艺术家创造的艺术。所谓"纯艺术实践"，就是大学里教的各科艺术，具体说就是关于美术、音乐、电影、戏剧等的训练；"纯艺术哲学"，就是艺术理论家几百年来努力辩清的一些问题：艺术的定义、艺术的范围、艺术的品质、艺术文本的内容结构，等等。

而"美学"就没有那么清楚，内涵与外延都比较模糊。"aesthetics"这个西文词被创造出来时就多义，不像一门学科名称那样精确，这问题，在《艺术符号学：艺术形式的意义分析》第一部分第一章就仔细说清了。随着当今社会的泛艺术化（panaestheticization）潮流渗透整个文化，"美学"研究的对象就超出了专业艺术家创造的纯艺术，卷入群众艺术、城市空间美化、旅游设计、商品与营销中的艺术成分。要把如此庞大的文化现象合在一起讨论，"aesthetics"这个外延模糊的词正可一用，因此国际学界依然用

此词。而中文词"美学"（以及其派生词"审美"）语义过于清晰，却因历史长久已经不可替换。读者以及学界会适应一个事实：当今"美学"并不围绕"美"展开，而是主要讨论"艺术及其理论的社会化"。

由此出现这两本书的不同标题中的"艺术符号学"与"符号美学"。两本书讨论的内容似乎是相似的，实际上非常不同，不可能混淆。希望读者明白如此分开的良苦用心。

符号是"被认为携带意义的感知"，符号学是讨论意义形式的学问，这是一套适应性极强的原理与方法论。符号学的最基本原则是：任何意义必须通过符号才能被传播，被理解；反过来，没有任何符号不携带意义。无意义，在人的意识中只能作为"背景存在"。意识解释意义的各种变体存在于世，靠意义与世界联系，存在就是意义性的存在。这个简单的原则将贯穿全书。某些当今艺术体裁的从业者，或特殊风格的辩护士，都声称他们的艺术"不可分析""没有意义""拒绝解释"。感谢他们，他们的努力，迫使符号学向更新的理论前沿推进。

本来，艺术类书籍的"前言"应当云山雾海，妙趣横生，显示作者的高风逸情。最好游戏人生，玩弄课题（以及读者的头脑）于股掌之间。本前言却被所谓学问填满，岂不煞风景？但是"符号美学"的确是个令人迷惑的词，我本人也是为此苦恼多年。或许有特别顶真的学生，会找到我过去的文字，指出我多少年前在某处说法有所不同。我向这些学生致敬，文字的确是有记忆的。我挣扎考虑多年，此"前言"就是现在需要的清晰论辩。如果要自我辩护，我可以说：外国学者永远可以躲在希腊字拼音转写后面，例如当今日本学者说自己是在讨论エステティクス，而中文借用先前的日文的"美学"二字，的确会有不够机动的时候。或许我们可以像"几何学"一样聪明地音译此学科为"爱斯学"，如果能时间旅行到一个半世纪前，抢在日本学界之前音译，便可以免了在此喋喋不休令人生厌。

　　我从 20 世纪 80 年代写《文学符号学》就在思考艺术的符号学本质；2011 年出版的《符号学原理与推演》，用一个专章讨论艺术的意义方式；2017 年出版的《哲学符号学：意义世界的形成》，提出艺术在意义世界中，以及当今社会文化中的地位。所以，笔者关于艺术本质的细思苦考，前后延续近半个世纪，现在终于有机会，希望能给读者提供一点值得读的想法。现在《艺术符号学：艺术形式的意义分析》已经出版，此书《符号美学与艺术产业》也提交出版社，同时，我准备将自己一生对艺术形式的关注，放进另一个课题《符号美学的兴起》之中，希望由此合成"美学三书"。最后一书希望能在几年内完成，老天是否同意，就不得而知了。

　　一切都会消失，只有思索永恒。说这种大话，骗自己过了几年还有人读这几行文字，我承认是在给自己壮胆。我的一生够长，经历过的"不可能"实在过多。我知道面对挑战，不管是强加的，还是自设的，唯一可依靠的，只有自己的努力坚持。路，只留给继续前行的想法。

<div align="right">

赵毅衡
2022 年终倒数第二天

</div>

目 录

导论 艺术产业的符号美学：可能并且必要

1. 面对当代文化的"符号美学"

符号美学（semiotic aesthetics）作为学科名，无论中文西文，在学术史上已经有近一个世纪的历史了，似乎源远流长，读者也耳熟能详。但实际上，无论是在美学中，或是符号学中，"符号美学"这个学科都令人疑惑：它没有建立一个学科应有的理论谱系，没有一个相对确定的论题范围，也没有一套可操作的方法论，只是一个"习用语"。

中国关于"符号美学"的论著数量不多，且绝大多数是围绕着苏珊·朗格（Susanne K. Langer）的著作《情感与形式》① 以及恩斯特·卡西尔（Ernst Cassire）的观点展开讨论，也有论者把卢卡奇（György Lukács）或巴尔特（Roland Barthes）等人的学说称为"符号美学"。这些讨论在 20 世纪 80 至 90 年代比较热烈，近年已不常见。

在西语中，"符号学"与"美学"都引发了太多歧义。"Symbolic"与"Semiotic"这两个西语中的术语隔阂，对符号学科的知识谱系影响极大，对其历史与全景扭曲也甚为严重。② 奥格登（C. K. Ogden）与瑞恰慈（I. A. Richards）出版于 1923 年的《意义之意义》详细检查了"美"与"意义"两个概念的种种歧义，评论了皮尔斯（Charles S. Peirce）、索绪尔（Firdinand de Saussure）、胡塞尔

① Susanne K. Langer, *Feeling and Form*, *A Theory of Art Developed from Philosophy in a New Key*, New York: Macmillian, 1953.

② 参见笔者《重新定义符号与符号学》，《国际新闻界》2013 年第 6 期，第 6—14 页。

(Edmund G. A. Husserl）等人的意义观，明确提出建立"符号科学"①，他们用得较多的词是"Science of Symbolism"。符号学史上不提这本前驱之作，这是很可惜的词汇偏见。卡西尔与朗格的"符号学"，用的词是"symbolic"（而不是"semiotic"），朗格称艺术为"人类情感的符号形式"（forms symbolic of human feeling）。因此，西语中对"符号学"的追溯几乎与朗格无关②，中国的"符号美学"几乎完全围绕朗格理论展开，局面大相径庭，这只能说明这个学科的界定尚未能确立。

而关于"美学"的歧义，就更为纠缠。18世纪德国学者鲍姆嘉登（A. G. Baumgarten）提出"Aesthetics"学科，同时指三个研究对象，即"感性的研究""美的研究""艺术的研究"，中译为"美学"，实为搬用19世纪末的日语翻译，当时并无大碍。③ 18至19世纪上半期古典美学阶段，当时学界认为此学科名称合理："感性""美""艺术"三个概念几乎合一，这个希腊化名称也使这学科显得厚实丰富又有点神秘。奠定古典美学的代表作是康德出版于1790年的《判断力批判》，其中"美"几乎是"艺术"的同义词，在康德的论辩中，二者携手完成感性与理性的结合。

然而，近一个世纪以来，这个学科名称的覆盖面已经有很大的变动，例如近五十年影响最大的分析美学（analytical aesthetics）学派，只谈艺术，明确反对讨论"美"。此时学科名称依旧，意义却已经大变。世界上大部分语言（包括日语）转向音译，借原词回到原先的多义，共同倾向是主要讨论艺术，但近年来又越来越倾向"感性研究"（详见本书结语的讨论）。

① C. K. Ogden & I. A. Richards, *The Meaning of Meaning*, New York: Harcourt, Grace Janovich, 1989, p. 50.

② 著名的符号学辞书都很少提朗格的 *Handbook of Semiotics*, Winfried Nöth（ed.），Bloomington: Indiana University Press, 1990；再例如最大规模的符号学辞书，*Encyclopedic Dictionary of Semiotics*, Thomas A. Sebeok & Marcel Danesi（ed.），Berlin: De Gruyter Mouton, 2010.

③ 参见陆正兰、赵毅衡：《"美学"与"艺术哲学"的纠缠带给中国学术的难题》，《中国比较文学》2018年第3期，第41—56页。

"美学"继续在中国繁荣，继 20 世纪 50 年代"美学大讨论"和
80 年代"美学热"之后，新世纪以来围绕"泛艺术化"与"感性论"
的大讨论，被称为中国美学的"第三次高潮"。① 但与先前的美学讨
论偏向于理论不同，目前的这场美学讨论，实际上是被当今文化中剧
烈发展的艺术以及艺术产业，尤其是所谓"泛艺术化"的文化现象倒
逼出来的。如今"美学"的范围，比"艺术研究"大得多。

在当代之前，对此学科的讨论主要集中于艺术，因此与"艺术符
号学"同义。"Aesthetics"的提出者鲍姆嘉登，就认为此学科应当关系
到 "美 的 符 号 之 认 知 与 安 排"（de signis pulchre cogitatorum et
dispositorum）。符号学的创始人皮尔斯，只是隐隐约约地提到过"美的
符号"。② 但符号学的艺术研究，历史悠久。布拉格学派首先将形式研
究应用于艺术，穆卡洛夫斯基（Jan Mukarovsky）的《标准语言与诗歌
语言》（1932）与《作为艺术符号的事实》（1938）为前驱之作。此后
莫里斯（Charles Morris）对扩大皮尔斯符号学影响起了重大推动作用，
意大利马克思主义符号学家罗西－兰迪（Ferruccio Rossi-Landi）继承
莫里斯的符号美学路线；德国美学家本泽（Max Bense）试图在皮尔斯
理论基础上建立一种"信息美学"。20 世纪五六十年代法国结构主义符
号学则继承布拉格学派的工作。前期雅柯布森（Roman Jakobson）、托
多罗夫（Tzvetan Todorov）等人的讨论以文学为目标体裁，实际上是
"符号诗学"，但巴尔特《流行体系：符号学与服饰符码》（1968）、《明
室：摄影札记》（1980）等的讨论则深入了社会文化中的艺术。

洛特曼（Yuri Lotman）、伊凡诺夫（V. V. Ivanov）等一批苏
联－俄国符号学家，注重的是符号学文化研究，但讨论艺术之作不
少。洛特曼的"符号域"理论认为艺术是挽救文化增熵与热寂的重要
因素；迈耶·夏皮罗（Meyer Schapiro）把传统图像学发展成艺术符
号分析；纳尔逊·古德曼（Nelson Goodman）的《艺术语言：通往

① 高建平：《美学是艺术学的动力源——70 年来三次"美学热"回顾》，《艺术评论》2019 年
第 10 期，第 7—15 页。

② Charles Sanders Peirce, *Collected Papers*, vol. 2, Cambridge, MA: Harvard University Press,
1931—1958, p. 201; vol. 5, p. 111.

符号理论的道路》（1976）对艺术文本诸元素的分析细致，命意颇深；也有一些从符号学角度建构"新艺术史"的理论家，如巴尔（Mieke Bal）、布列松（Norman Bryson）等。所有这些理论家的研究以及这个符号学潮流，一般称为"艺术符号学"，只是偶然被称作"符号美学"。可见这号称"符号美学"的研究，在中国被认为是朗格美学思想，在另一些国家被认为与"艺术符号学"同义。

那么本书标题为什么要大书"符号美学"？因为"aesthetics"这个词不仅讨论艺术，而且讨论感性与"审美"，因此可以包括艺术产业与产业艺术这些当今重要的社会现象，更讨论当代文化的"感性化"趋势。在这个意义上，虽然"美学"这个意译法有点偏，但只要学界心照不宣，比较宽阔地理解此术语，沿用此词还是合理的。

高建平认为，"美学"在中国已经发展了150年，加上中国古代哲学有自己的美学传统，"美学"应当保持为一个独立发展的学科。他提出"美学"有五个范畴。前三个，即美、崇高和笑，主要是美与审美的范畴；后两个范畴，历史感和新异感，主要是艺术的范畴。[①]因此，他认为美学不应该如某些国外学者建议的那样，被"艺术研究"完全取代。闫国忠认为：

> 美学与艺术学有区别，在于：**一、对象**：美学研究的是审美活动，包括作为审美活动的艺术；艺术学研究的是艺术活动，包括对艺术的哲学（艺术哲学）、社会（艺术社会学）、心理（艺术心理学）、人类（艺术人类学）等方面的研究。**二、性质**：美学属哲学一个分支，它的根本主旨是满足人们的形而上的需要；艺术学则是实证学科，是形而下的经验层面的学科。**三、方法**：美学的方法是思辨的、经验的、内省（体验）的多种方法的综合；艺术学方法则是分析的综合的，或者说是历史的与逻辑的。[②]

① 高建平：《美与艺术的范畴》，《首都师范大学学报（社会科学版）》，2021年第4期，第77—86页。

② 闫国忠：《美学、艺术学的学科定位问题》，《文艺研究》1999年第4期，第43页。引文中黑体为笔者所加。

闫国忠这篇文章发表较早，标题就对这两个词的"学科定位"做出一个断然判决："美学"，属于哲学学科，尽管也可能有形而下部分；而"艺术学"属于艺术学科，哪怕有形而上部分。这对于学科管理是比较方便的处理，对学术本身的划分就可能比较牵强了。

笔者认为，"美学"（aesthetics）一词比较宽泛灵活，对本书论述范围，即关于艺术的社会性延伸变体的讨论中，是个合适的称呼。在今日文化与经济生活中，"艺术产业"如此重要，其领域早已越出纯艺术研究的范围。当代艺术及艺术产业出现了重要的"回向感性"的趋势，面对这些趋势引发的"具身认知""参与互演""创建气氛环境""创造公共空间"等重大课题，当今"符号美学"不得不研究艺术产业的各个圈层、各种形式的社会文化活动。总之，一句话："美学"便于研究超出纯艺术范围的各种"社会性艺术"活动。

随着当代文化经济越来越繁荣丰富，艺术在两个方向上突飞猛进。这两个方向似乎正相反，实际上也是当代社会文化中艺术发展的两个最基本方向。

一个方向，是艺术家的创新压力越来越强烈：大量新的艺术样式阵阵涌现，在这种"创新热"中，在标榜"先锋艺术"的潮流之中，作品风格日新月异，让人目不暇接。艺术家和艺术学生都在追求、寻找创新突破口，使自己够得上"艺术家"这个名称。突破已有藩篱，创造新的样式，此种冲动本身成了艺术性的来源。

艺术实践如此不断突破自身，给艺术研究增添了巨大困难。因此近年有艺术学符号学家提出所谓"后符号学"甚至"反符号学"，认为符号学已经无法处理当代艺术文本的意义，艺术作品中大量混乱非理性、不可言说的部分，很难被纳入符号学的"表意机制"讨论，因此艺术研究最好回避关于符号意义的复杂讨论，专注于视觉感性本身。实际上，后现代艺术创作的一些新趋势，只是扩展了符号学艺术研究的范围，同时挑战了符号美学的研究领域，使之适应后现代文化的实践。它们是符号学研究对后现代文化剧变的适应，没有摆脱而只是扩展了符号美学的视野。标榜"后符号学"或"反符号学"的人，只是试图扩展一种"符号美学"。

当今社会艺术实践的更重要的方向是"泛艺术化"（panaestheticization）——艺术在当代产业中如潮溢出，无孔不入地渗入生活的每个方面：在日用商品别出心裁的包装与广告上，在私人与公共设施争妍斗奇的装修上，在建筑的多姿多彩上，在城市公共空间的设计上，在节庆与其他仪式眼花缭乱的装饰上，在越来越多的旅游胜地的策划与推广上。这些生活中的日常之物，原本以使用与盈利为目的，它们为什么需要艺术呢？因为当今的产业经济活动，大局面是供大于求，卖方市场。商品竞争激烈，不得不靠"艺术"增光添彩，用来吸引消费者，提高其消费意愿。"艺术"成为赋能手段，增加商品与服务的价值，所谓艺术产业，目的之一就是把艺术做成生意的一部分。这点无法回避，也不需要遮掩。

商品生产与销售服务，每个环节都需要艺术支持，合起来形成品牌增值，艺术由此成为国民经济的重要组成部分。它们更是重大社会问题，人民对艺术的数量和质量需要，也是对幸福感的追求。这更是近年来越来越重要的教育问题，例如：中小学大量增设艺术类课程，大学艺术专业急剧扩招，各种类型的学校艺术学学科猛烈扩展。相对于各科艺术技巧的教学，艺术理论与批评的教学，包括艺术史的教学和研究，严重滞后。在某种程度上，它们甚至更是重大的科技问题：科技与艺术结合日益紧密（例如旅游观光设计），产品高科技化后，更需要投资在艺术设计上。而在数字时代，新媒介的产生，数字艺术，成为对人工智能科学的最大考验。

"泛艺术化"本是个带贬义的称呼，源自学界对当代大众文化的"美学俗化"之痛心疾首。但此态度无济于事，而且在今日显得严重落后于文化实践，毕竟一味批判无法引导社会潮流。当代文化需要一种能积极回应此种局面的新的美学，对新的形势予以辨析，才能找到对社会文化有利的推动方向。相当一部分美学家，很鄙视艺术"经济化"，不屑于理解这种局面。本书的做法相反，本书力图支持一种新的美学：既能处理创新实践艺术，又能研究产业艺术。

针对这个艰难任务，长于做意义分析的符号美学，应当是比较顺手的理论与方法论工具。符号美学研究艺术意义的发生与衍生。当学

术面向社会文化，通过它可以仔细分析艺术渗入社会各个角落的具体途径。

当今这个局面，是文化问题，社会问题，或是经济问题？或许都是。那么，它难道还是一个"符号美学"问题？更加是。因为本书将讨论的问题已经超出传统美学能回应的范围。传统美学主要注视"纯艺术"，因此"艺术符号学"这个称呼比较适用。而"符号美学"关心面比较广，尤其是艺术在当今产业活动和社会生活中的作用，以及各种文化艺术活动中回归"感性"的趋势。要寻找外延如此宽泛的概念，或许"符号美学"更为合适。

这就是本书标题前一半"符号美学"的由来。导论的余下各节，希望能把本书标题的后一半"艺术产业"说得更清楚。

2.　当代艺术产业实践

20世纪的文化理论一直在讨论"文化工业"（cultural industry）问题，而本书讨论的中心课题，是"艺术产业"（art industry）。这两个名称似乎相似，在汉语中含义却非常不同：当代文化相当大部分与艺术有关，只是"文化"的范围比"艺术"大得多。而且，"工业"与"产业"，对译的虽是同一个西语词"industry"。但"工业"让人想到机械化大规模生产，"产业"只意味着卷入经济活动，从本书的讨论范围来说，"产业"比较合适。

本书讨论的"艺术产业"（艺术参与经济活动），与"产业艺术"（原本的经济活动卷入艺术）说法不同，内容也不同。T恤印上名画，这究竟是"艺术的商品化"，还是"商品的艺术化"？可以是前者，作为艺术品进入社会增加收入的方式；但更可以是后者，T恤原非艺术，艺术加持后售价高一些。符号美学的分析，从文本与社会功能出发，而不是完全从艺术家－制作人的动机出发，由此艺术与商品二者经常可以得兼。因此，本书的主题是"艺术产业"（art industry），包括某些"产业艺术"（industrial art）。

"艺术产业"有长期的研究史，只是名称和范围一直在变化。最

7

直接地与社会经济挂钩的，是商品的艺术化，它实际上包括很多环节上的艺术追求：商品（不仅是日常用品）策划阶段的品牌命名，设计中的艺术式样设计，装帧与包装的艺术化，广告业务，包括互联网提供的各种营销方式，都加入了大量艺术手段。艺术化不仅使商品外形显得"美观"，加强艺术文化传播，而且使当代消费经济发展获得"增强幸福感"的效果。到今天，没有这些"艺术化"设计，商品与服务经济几乎无法在社会上有效运转。的确，以盈利为最终目标的商业，反而模糊了商品与艺术的边界，艺术与商品营销这两种貌似目的完全相反的社会文化实践，在当下却大规模融合起来，对此，传统美学经常难以解释，而这正是符号美学的强项。

霍克海默（Max Hockheimer）与阿多诺（Theodor Adorno）在《启蒙辩证法》一书中提出的"文化工业"一词带有贬义，这是法兰克福学派对资本主义社会操纵"大众"文化的批判，所以中文将其中的"industry"译成"工业"。此后布迪厄与波德利亚等法国社会文化学者，对"文化工业"依然持严厉的批评态度。但是20世纪六七十年代后伯明翰学派开始在亚文化中寻找对抗资本主义的力量，使学界对"文化工业"的复杂性加深了理解。90年代后，很多学者把此词组改译为比较中性的"文化产业"，本书把它具体化为"艺术产业"。当今，"艺术产业"在国民经济中占据了越来越大的比重，成为国家发展实力的一个重要指标。国内外多所高校成立了文化创意产业研究中心，近年这方面的研究已经成系统规模。

大半个世纪前，阿多诺就敏感地看到：现代社会的艺术活动，已经严重颠覆了对艺术本质的传统理解。经典美学的奠基者康德，连接了艺术中的感性与理性，最后得出"无目的的合目的性"这个命题，描述艺术的本质特征。阿多诺却借此讽刺说：以追求利润为目的的现代艺术经济活动（以当时开始繁荣的电影业为典型），本质特征是"有目的的无目的性"。他的意思是当今的艺术，只是以艺术的"无目的性"为幌子赚钱，艺术被糟蹋了。

而本书用符号美学审视当今艺术产业，则反过来看这个问题，建议对阿多诺的这个命题来个意义再颠倒：当今的艺术产业实践，正可

以在"有目的的无目的性"上立足，阿多诺的讽刺，现在可以理解为对当今艺术的恰当描述。也就是说，艺术产业一方面依然是艺术，因此保持了艺术的超功利性；另一方面它又是一种产业，必须靠经济活动才可生存并发展，也只有在经济活动中，艺术产业才能保持对社会的影响力。

马克思本人看待艺术的经济问题的立场与阿多诺等人不同。早在19世纪40年代，马克思就在《巴黎手稿》中提出：在以经济为基础的社会中，艺术必然从"非生产性"的，变成"生产性"的。他用实际例子非常清楚地说明这个过程：

> 作家所以是生产劳动者，并不是因为他生产出观念，而是因为他使出版他的著作的书商营利，也就是说，只有在他作为某一资本家的雇佣劳动者的时候，他才是生产的。……例如，一个演员，哪怕是丑角，只要他被资本家（剧院老板）雇佣，他偿还给资本家的劳动，多于他以工资形式从资本家那里取得的劳动，那么，他就是生产劳动者。[①]

马克思指出了艺术与经济无法分割的关联：一方面，艺术从根源上保持了一定的"天性"，即"与资本主义相对"的"非生产性"，才能成为人的精神生活的一部分；另一方面，艺术不可能脱离受经济基础控制的社会关系。艺术家也是"生产劳动者"，他们的劳动或产品，也进入生产剩余价值的商品交换。哪怕艺术的发生并不是商品性的，艺术品进入社会流通以后，也成为一种可获得利润的商品。

社会实践如此，理论上却呈现另一局面。艺术产业的迅猛发展，对美学提出了历史上迄今为止最重要的挑战。近年中国社会实践上对"文化产业"的重视，却没有引发理论上的重大新探索，尤其是对"文化产业"中最复杂部分即"艺术产业"的理解，争论远未结束。

[①]　卡尔·马克思：《政治经济学批判（1861—1863年手稿）》，《马克思恩格斯全集（第三十三卷）》，中共中央马克思恩格斯列宁斯大林著作编译局译，北京：人民出版社，2004年，第142—143页。

当代艺术在表意的三环节上都极为复杂：在创作－展示环节上，出现意向性叠加；在文本功能上，使用－实际意义－艺术意义混杂；在接收与阐释上，美学与经济复合，拒绝单一解释。这三个方面正是艺术产业符号美学具有的新形态，也是本书以下各章将详细讨论的问题。正如蒙特豪克斯（Pierre Guillet de Monthoux）对当今社会文化的精辟论述：

> 审美判断调动生命冲动进入积极状态，使人类作为观众而成为意见统一体。艺术作品的这种通过欣赏而统一观众的效果起了弥补公共领域的作用。……这也正是为什么私人的经验可提供一种具有公共现象的力量，为什么审美精神可以在诸如市场、社会或企业等多个公共领域形成自己的公众的奥秘所在。[①]

当艺术进入艺术产业，艺术并不一定变成非艺术，才能在社会文化中扮演更重要的角色。

符号美学的基本出发点是：既然符号必然携带意义，那么艺术符号文本必然有社会性的意义功能。亟待建立的"符号美学"，目标是解释当今各类艺术共有的意义方式，以及不同层次的艺术活动意义方式之间的区别。这是本书处理当代艺术这个巨大研究对象时的贯穿方式，这也是本课题在美学理论上取得新发展的方向。

3. "艺术产业"四圈层六分区

当代艺术从"产业艺术"到"艺术产业"，展现的种类异常庞杂，必须分出范畴，才能看清楚它们各自特有的意义方式。本书试图对这个复杂的社会现象做出便于讨论的四个圈层，再细分成六个范畴。

事实上"艺术产业"是个极其庞大的艺术与产业活动累积，类别

① 皮埃尔·约特·德·蒙特豪克斯：《艺术公司——审美管理与形而上营销》，王旭晓等译，北京：人民邮电出版社，2010年，第30页。

光谱过于复杂，不容易截然分开。其一头是"纯艺术"，另一头是"商品艺术"。本书绝对不是中国学者对当今艺术活动做出分类的第一次尝试，而是参考了不少学者提出的分类方式。①

"艺术产业"应当覆盖哪些领域？王一川讨论"文化产业"时，认为文化产业的产品都需要高附加值，而这附加值来自艺术。②如此形成的"文化产业"就类近"艺术产业"，对此他建议分成三个部分：第一类为"艺术型文化产业"，如影视、展览、音乐等，生产的的确是艺术品，只是借生产艺术扩而大之以盈利；第二类为"次艺术型文化产业"，例如整容、家居装修，甚至时装、美发、美甲、文身等，此类行业之所以产生，在于它们生产的是带有艺术性的实用产品；③第三类"拟艺术型文化产业"，是"蹭成功艺术名声"的商业衍生品，或"沾上"古今艺术人或事的旅游或休闲业务。④

此外，容洁的《中国艺术空间分布三分科分析》⑤做了一种分类；陆正兰、张珂的《当代艺术产业分类及其符号美学特征》⑥也提出另一种分类。每位作者的分类各有其特殊方式与特殊目的，都很有道理。本书提出的分类，也只是出于本书的讨论需要，无法说比别人高明。

本书拟将艺术产业类型做进一步分解，分成以下四个圈层六个分区，并对它们独特的意义方式做一个大致的区分，目的是细辨各类艺术的商品经济活动，以及消费者与生产者的参与方式，通过符号美学找出每一圈层的意义形式特征。

　　① 例如，王一川：《文化产业中的艺术：兼谈艺术学视野中的文化产业》，《当代文坛》2015年第5期，第4—11页。

　　② 王一川：《文化产业中的艺术：兼谈艺术学视野中的文化产业》，《当代文坛》2015年第5期，第4—11页。

　　③ 宋颖：《消费主义视野下的服饰商品符号》，《符号与传媒》2017年第1期，第20页。

　　④ 王一川：《文化产业中的艺术：兼谈艺术学视野中的文化产业》，《当代文坛》2015年第5期，第9—10页。

　　⑤ 容洁：《中国艺术空间分布三分科分析》，《中国文化产业评论》2021年第1期，第249—261页。

　　⑥ 陆正兰、张珂：《当代艺术产业分类及其符号美学特征》，《符号与传媒》2022年第1期，第58—72页。

此分类，大致上以每一种艺术产业主导的艺术意义配置为分类标准，以纯艺术的影响面为排序标准，尽可能把各种艺术产业类型分到每个圈层中。不过这很难说百无一失，也很难说今后不会有新的看法能成功挑战此分类。

表 1　当代艺术产业四圈层六分区

艺术符号文本类型	典型体裁	典型产业	文本生成与传播重点方式	艺术意义主导维度		
				符形	符义	符用
专业艺术	绘画、雕塑	收藏、拍卖、展览	个人或集体原创	作品本身	艺术欣赏	超越庸常的精神提升
	文学、音乐、电影、戏剧	出版、演出				
群众艺术	游戏、节庆、KTV、广场舞	歌厅、舞厅、游行、联欢会、活动室	接收者参与	渗透于媒介中	参与即解释	超越庸常的自娱自乐
环境艺术	城市广场、旅游、展览馆、公共设施	公共空间景观、旅游设计、创意展出	接受者沉浸	作品与环境合成一个文本	作品本身服从空间整体	超越庸常的符用体验
商品艺术	商品设计、包装、时尚、广告	工艺设计、时尚设计、广告营销	购买经济活动	商品使用	品牌营销	为出售超越庸常经验而获得经济效益，"即时符用性"
	网络平台、乐器、播放设施、展览馆等	艺术装备				

此表格简明清晰易懂，只需要略做解释：

专业艺术，即各种所谓"纯艺术"体裁，它们本身是非功利的、"无目的"的、超越生活的庸常需求的，一般是由艺术专家或专业机构制作的，因为需要比较高的艺术水准与专业的制作设备，也需要专门的传播渠道。甚至其欣赏与评论，也需要专家教授来做，再由他们教授一代代学生如何理解其奥妙。

专业艺术本身有两个分区：第一分区是专业艺术家的原创作品，

包括美术、雕塑、歌舞演出、音乐演出等原作。它们是唯一的、原本有不可复制品质的艺术作品。这些作品的意义在于其不可取代性，除非特地去展出地、美术馆、演出厅观看，大多数人见到的只是各种次生媒介的复制品。

第二种纯艺术作品也是由专业艺术家原创，但没有"原作"，只有"原本复制"，也就是说只以复制品方式供大众欣赏，比如通过书籍或刊物发表的文学作品，以及需要专门设施与机构发行的电影与电视。这第二种原创艺术，与第一种原创艺术的原始载体显然不同。本雅明哀叹机械复制使作品失去原作的"灵韵"，对"原本复制"艺术作品来说，本无原作可言，小说、诗歌或电影没有所谓的唯一性"原作"。法兰克福学派的学者指出，此种艺术必须依靠现代传播才能存在。虽然电影也是艺术家主体的创作，但大众传媒载体是其根本的存在方式，就没有"原作灵韵"。

现当代传媒的迅速发展，在相当程度上让大家忽视了上述两类"纯艺术"的区分。这两类原创艺术都需要借道现代传媒才能给观众接触机会，毕竟能有机会观看原作的观者并不多。没有各种传播产业，例如出版、展览、演出、拍卖、收藏、广播等，哪怕第一类纯艺术也会被束之高阁，无法让大众有机会接触。

当今电子传媒时代，数字媒介的传播力量无可比拟，大众欣赏到的各种艺术品是否"原作"，已经是次要的问题。今日，媒介不是被动的，而是像巨浪冲刷社会，无远弗届。商品携带的艺术，更是让社会生活处于与艺术的"超接触"状态。哪怕第一种"纯艺术"原作存入博物馆，称为稀世珍藏，或秘藏于保险柜，成为保值的资产，都还是会通过大众传媒为大众所知晓。后一种艺术品，更是不存在原作，哪怕电影的所谓"导演原本"（Director's Cut）也需要通过媒介（例如特制的碟片或网络链接）才能被人看到。止于某些作品的手稿"原作"，收藏起来待价而沽的，并不是艺术品，而是文物。

一般意义的"美学"或"艺术学"主要讨论这两类体裁，因为此类专业艺术作品，其文本自身的形态是最重要的意义所在。它们的社会产业活动，各种营销（例如得奖，例如评论、称赞或抨击），追随

者的社会集群效应（例如豆瓣网的评分，欣赏者的口碑或起哄），拍卖行的估价，以及各种所谓的"炒作"，固然对其声誉起作用，也能增加其影响力，但是作品本身的艺术质量是不可否认的起点，也是最终起最重要作用的因素。因此，其意义的主导，是作品文本本身的符形学特征。

群众艺术，是当今艺术实践的第二个圈层，有论者称为"类艺术"，可能这是当今最热闹的艺术活动领域。它们是艺术延伸进入大众生活后出现的各种变体，即各种非专业的、必须由大众主动参与才能进行的艺术活动。其形式极其多样：时装、化妆、文身、整容、角色扮演（cosplay）、街舞、广场舞、街头演出、晚会演出，也包括生命各阶段分别热衷的各色艺术活动，或者各种教育机构的艺术课程，儿童的校外乐器课、钢琴课、舞蹈课，以及成人业余爱好者的各种艺术体裁"训练班""体验馆""私人教学""俱乐部""书法互赏""陶艺馆"，等等。在这个"休闲时代"，人的时间也被艺术地经济化，表现为弥天漫地的朋友圈与抖音短视频，本书将在第三部分的第三章分析这种社会大众的"互演"。

这些常被称为"个人爱好"的艺术活动，以前往往被视为社会上层人士"修养"的表现。例如家备乐器，先前只是"有文化阶层"的炫耀之物，当今几乎家家可以有份。这些社会"群体艺术"，经常在体裁样式上依附于核心的艺术样式，在艺术品格上追慕"成功的"艺术家，例如业余书法家以逼真地模仿名家为荣，练琴者以能弹一曲肖邦为耀。实际上，从各层次艺术教育机构毕业的大量"专门人才"，大多数人的谋生之道，是在培养青少年兴趣，或给业余爱好者教学上"网课"做辅导，真正成为职业艺术家的比例极小。

这些出于个人爱好的艺术活动，在当今的"休闲社会"构成体量巨大的艺术实践，成为广大群众社会生活体验的重要部分。随着社会闲暇时间的增加，这一层次的艺术活动涉及面极广，卷入的人群数量极其可观，或许可称为人类历史上第一次群体艺术运动。而且它们深入地卷入经济与就业（艺术系各类毕业生大量以教师为职业），成为一个重要的社会现象。

群众艺术在意义主导方面偏向于意义的表现，即符义学的范围。因为大众艺术，无论是歌舞还是游戏，主要的意义衡量标准与效果测定，在于群众在艺术自娱活动中得到的满足，进而精神状态获得一定程度的升华。因此，这一类艺术也符合本书提出的艺术定义，即让人们超越日常生活的平庸。只是此种超越并不来自观众对被命名为"艺术品"的作品之赞美、欣赏，而是来自其身体力行的再创作过程。

哪怕是在模仿名家（例如临摹名家书帖），模仿者也得到"参与创作"的乐趣。虽然他们的"作品"大部分最终是被丢弃，或从未录像传播而被忘却，但是大众的参与性艺术享受目的已经达到。甚至，在专业艺术与群众艺术之间，还有一种有意以假充真现象，未得到艺术界承认的个体或群组在此得到互相欣赏的机会。此类艺术品的命运悲喜剧，在互赠互赏之后大多数落于遗忘，或许有少数会意外成功，说明了专业与业余两类艺术之间的模糊地带，足可让艺术爱好者玩味，也值得艺术社会学加倍关注。

环境艺术，往往也称作公共空间艺术，笔者称之为当今艺术产业的第三圈层。它们构成当今社会另一种重要的"类艺术"溢出，主要表现是公共空间的"艺术化"：各类建筑的室内外装修、街道与广场设计；节庆设计的大规模美化，包括各大中型城市的周末光彩工程；旅游地与观光地设计。这一层次公共空间的艺术化是当今的社会文化生活，与经济生活有重大关联，其中一些也会尽可能与专业"纯艺术"挂钩，号称"某电影拍摄地""专家认证的大观园""某著名场面发生地"，如"张生逾墙处""潘金莲落杆街口"之类。

每个城市都不乏地标建筑、城市广场、纪念建筑、步行道、公园与绿化带，各种灯光工程、购物消闲场所，以及借助这些空间出现的艺术展览或演出等活动。几乎没有一个有"自尊心"的城市不在努力扩展此类"环境艺术"。无论是从内容上还是从形式上看，空间的艺术化都是艺术在社会生活中的延伸，它们是现代化景观最显著的现象，被认为是社会进步、生活环境改善的重要象征，这种艺术化为广大居民与游客创造新的"艺术气氛"体验。环境艺术是一种公共的实用艺术，目的是为公众创造一个艺术的空间，同时增加对本地民众和

15

外来游客的吸引力。

而此类设计如果主要为吸引游客，就会进入旅游地规划的大局。本来旅游地是自然生成的，现在可以精心设计而成，一些古今难分的"艺术化"能够演出此种"魔术"。大规模的旅游设计，例如西安的"大唐芙蓉园"，开封的"清明上河园"，或上海的"陆家嘴—外滩沿江景观区"，成都的"环城生态公园"等，规模极大，改造了小半个城市，是当代投资最大的艺术产业化类型。此种"环境艺术"，所谓"网红打卡地""城市名片"，让游客光顾并眷恋不去。大型"准艺术"活动，一方面是为了美化环境，功在千秋，让人觉得生活美好，精神升华；另一方面，虽然它们看起来极为壮丽辉煌，一旦门前冷落，维持下去的理由就渐渐消失，离开了所谓"城市形象"大工程，艺术价值本身无法独立存在，意义完全落在其使用之中。

商品艺术，在现代消费社会，这个圈层可能最为庞大，而且享用者不一定感觉到自己已经在参与艺术活动。它也包括两个部分：一部分是大规模生产的工业产品设计，包括商品的外部设计与包装等。这一部分往往被认为是狭义的"产业艺术"，即让原先远离艺术的工农业产品卷入艺术。商品艺术这个圈层指的是非艺术的商品附加的，在设计阶段就预估在筹划之中的"艺术化"。这个问题貌似简单，实际上是我们讨论的最难点，因为其价值的最终实现在于商业的营销效果，即吸引顾客购买，其意义主导领域也是在符用之中。

但是，商品艺术的艺术部分与商品使用价值部分，实际上是可以分开的（例如酒瓶作为盛酒的器皿，与作为装饰的外观）。当使用部分用完后，一般说来，艺术部分也成为可弃之物。哪怕设计是一个整体，无法让商品与其艺术化部分分开，当商品的使用价值消失后，艺术部分也会同时成为可弃之物。因此，商品的艺术部分虽然也会单独得到顾客的赞美，让顾客得到超越庸常的体验，但其主要功能是激发顾客的购买欲望，因此是一种消费过程中的"即时符用"。

此圈层的第二部分是艺术周边衍生产业，主要指艺术活动的"硬件"装备与设施，比如电影院、剧院、音乐厅、美术馆、画廊、影视城等供艺术活动使用的楼堂馆所，以及电视机、音响设备、乐器、画

具、摄影工具等供艺术活动使用的播放或展览等设备。此外还包括艺术衍生产品，比如，故宫文物的文创产品、广场舞统一的服装与道具、潮玩手工艺品等，它们都是从纯艺术中汲取灵感的衍生产品。数字技术则开拓了许多新型的可复制艺术的商业平台，以供例如音乐下载、短视频播放、数字化展览等，也包括越来越重要的艺术传播电子设备，如网上艺术平台、付费下载中心等。

为什么把这第二种"艺术所需产品"从商品艺术中区分出来呢？因为它们虽然作为商品的体量不足为道，但是它们体现了艺术本身的"自反式生产"。产业中出现这样日益扩大的一块特殊领域，是出于艺术的影响越来越大创造的"自我需要"。它们是为艺术需要而出现的艺术产业，因此是有双料艺术性的产业。它们直接与纯艺术联系，但也已经形成巨大的产业价值。在这最后一类中，商品与艺术又重新走近：此类衍生艺术设施，一旦失去使用价值（例如乐器音调失准、网上平台陷入版权纠纷），其艺术部分即不再存在，也一样会成为可弃物，因为这些产品本质上依然是商品。

数字化对本节讨论的艺术产业四个圈层都会产生影响，数字经济也正在蓬勃发展，至今其影响主要是传媒工具性的，例如艺术作品的数字传播、互联网构成的新型音乐空间、电子放映设备、广告与其他直播空间等。不过，与数字技术密切关联的人工智能，已经开始独立创造艺术：美术、音乐甚至诗歌等。符号美学必须关注艺术产业未来的发展方向，虽然数字化艺术至今尚在试验阶段，展望其前景极其重要，但不得不混入大量猜测。本书将在第三部分第 5 章单独讨论，以免其不确定性让本书其他部分的讨论也变得虚幻。

4. 在当代研究符号美学的必要性

上述艺术产业的四圈层六分区，构成了一个几乎席卷整个社会文化的、锋面宽阔的大潮，即规模越来越大的当代社会文化的"泛艺术化"。各圈层边界不会截然清晰，有模糊，有交融，但每一圈层都有自身的特点，而且新的形态或品种不断出现，在社会文化中都有其不

可替代的重要功能，对于当代社会文化，实在是缺一不可。

从符号美学来审视当代艺术产业，以上四圈层六分区的艺术表意手段，从符形到符用层层推进。可以看到各个分区的艺术文本在经济链上的每个环节都发生了变化：在创作－展示环节，出现意向性叠加；在文本功能上，使用－实际意义－艺术意义混杂；在接收与阐释上，美学与经济复合，单一解释就不够了。

因此，各圈层在主导意义方式上，形成不同的核心竞争力以及独特的符号美学功能。从创作生产到推广发行再到市场营销，艺术产业的每一个环节，在经济催动下都会获得新的美学形态，深层次激发艺术与产业融通。

以上的当今艺术产业的四圈层六分区是综合起来说的。艺术的特点是体裁样式极多、种种不同，以这种大分类来讨论，依然粗枝大叶、浮光掠影，突出谈论共同性，会过分概而论之。但本书又无法做到一个体裁一个专章，那样容易据事论事，陷入技术性的讨论，无法有真正综合的穿透；加之本书缺少社会性的统计资料和量化调查，那需要一系列研究团队做协同的努力。

解决这个困难只有一个办法，就是在整体性的讨论中，比较详细地讨论某些重要体裁的特点，两者结合，有综合有分论。如此一来，对各种具体体裁的讨论就似乎比较散乱，难以把各自特点说清楚。因此，本书的构局是分别讨论艺术产业的一些总体符号美学特征，对各种体裁则尽可能分而论之。为了把整体框架说清楚，在此列出某些体裁集中的一些章节：

第一部分第2章详细讨论了**商品**中的艺术性，以"三性共存"方式存在；在此部分第4章，提到了**书法**作为艺术的一系列特点，同时讨论了艺术产业中的仿制品甚至所谓"赝品"问题，指出了群众性**模仿与复制**的价值。

第二部分集中讨论了艺术产业的一个关键问题，即**设计**的作用；其中第2章讨论了当代**商品设计**与抽象艺术的结合；第3章具体地剖析了**建筑**设计与**公共空间**的艺术化创建；第5章讨论了音乐在视觉艺术中的**配合**与冲突所起的作用，以及各种手法的媒介错位。

第三部分第 1 章集中讨论了**群众艺术**不可避免的模仿、抄袭等问题；该部分第 3 章详细讨论了群众性的新艺术传播现象，即"自拍"与"短视频"；第 4 章谈论了**坎普**这个常见（尤其在广告与喜剧中）却在意义构筑与解释上极其复杂的问题。

这些问题中的任何一个，都不是如上面说的那样一两句就能打发，需要仔细解答。本书将一一细为剖析，试图做出比较合理的分析。但社会文化实践一直在发展，当前的媒介技术尤其变革迅速，本书的解读只能大致看出路在何方，不可能准确无误地预知未来。也正因如此，艺术产业的未来发展令人充满期待。

笔者很高兴有机会讨论艺术各种体裁的具体问题，见到理论性讨论能与实践互证，有一种满足感。毕竟在艺术实践中才能见到艺术家和参与艺术活动的广大群众的聪明才智。艺术形式具体多变、生动活泼，使人大开眼界，感觉到生命的鲜活不受理论概括的条条框框所束缚。甚至应当说：理论的抽象有可能使艺术干枯、无聊、呆板，榨干艺术活动必需的鲜活。完全避免这一点恐怕不太可能，但至少笔者心里一直明白这一点，而且抓紧每个机会补救。

本书将用详尽的讨论，从艺术产业角度为这个学科的"符号学"理论与方法的必要性做辩护，也将对超出一般艺术学范围的"美学"诸方面进行仔细考察，哪怕前人没有把"符号美学"建成一个学科，没有画出这个学科应当涉及的社会文化现象的范围，也没有得出一个方法论系列，我们依然义不容辞要把这件事做好：因为中国美学传统需要它发挥，中国当代社会文化甚至经济生活的发展需要它，艺术、美学和符号学等学科本身的学术发展也使这个工作成为可能。

第一部分　当代艺术产业

第一章 "泛艺术化"

1. "泛艺术化"说法的由来

21世纪以来，关于"泛审美化"的讨论一度非常热烈，不少论者认为，这场讨论构成了20世纪50年代"美学大讨论"和80年代"美学热"之后现代中国美学的"第三次高潮"。① 然而，这个题目当时没有结论，现在也逐渐失去学界注意。文化领域的讨论很难下结论，但只要能激发持续思索，或许就是一个更值得追求的结果。现在不再热论，是不是因为这种社会现象已经消失？

实际情况正相反，迫使这场讨论发生的社会文化局面，不但没有消失，而且变本加厉迅疾发展，"泛艺术化"火势已经燎原，全世界皆然，中国尤甚。尤其是数字传媒近年令人目眩地飞速发展，艺术渗入日常生活局面更为严重。学界不再讨论，是因为这个题目不再新鲜，做不出"新学问"，西方学者也不再问津。不过笔者认为，既然此社会现象在日益加深发展，而且难以忽视的新现象层出不穷，"泛艺术化"的这场讨论也就必须深入进行。

须知，所谓第一第二场"美学高潮"，都是中国学术内部逻辑发展结果——20世纪50年代需要总结五四以来的经验以适应社会主义的需要；80年代思想界须变革拥抱改革开放，而目前这场讨论，表面上是国外讨论延伸进入中国，实际上是全球社会经济的变化所致，

① 高建平：《日常生活审美化与美学的复兴》，《天津师范大学学报（社会科学版）》2010年第6期，第34页。

更是中国文化实践的深刻变化倒逼出来的。既然问题的现实迫切性在日益加剧，辩论的意义就比先前更为迫切。

况且，就学术探索本身而言，如果经过十多年的讨论，连最基本的概念依然处于混乱之中，恐怕也不是严肃的学术讨论应该休息的时候。就拿本章的标题来说，所谓"泛艺术化"（panaestheticization），部分论者译作"泛审美化"；"日常生活艺术化"（aestheticization of everyday life），部分论者译作"日常生活审美化"，笔者认为两对翻译都有道理，但是不分清可能引发误会。这不是一个简单的名称翻译问题，它关系到我们对这个问题根本性质的理解。关于"审美"一词，本书一开始就已经交代：这个借自日文的术语，并不适用于任何艺术场合。① 文字之异事小，牵涉对问题根本性质的理解，不可不郑重其事地细辨。"审美"就是"对美的欣赏"（汉英词典上定义为 appreciation of beauty），"泛审美化"就意味着群众性的对"美"的需求越来越普遍，欣赏水平也越来越高，这应当是大好事。而"泛艺术化"不同，万事艺术，就不再有日常的实际生活，艺术与日常生活的结合有一定方式，也有一定后果。

本章的讨论，将在一些关键问题上简要回顾这场讨论的历史发展与现状，展望这场讨论的前景。它不仅对当代艺术的发展至关重要，更是关系到我们究竟能否对当今社会文化的发展有一个整体理解与把握。金惠敏认为："'审美化'已成为当代西方社会理论家把握现代化进程的一个重大命题。"② 笔者认为在中国语境中，此断言也正确。中国社会经济的发展，已经使"泛艺术化"成为一个在中国特别迫切需要解答的问题，而中国的文化理论界似乎尚未对此做出足够的思考。

① 参见笔者《都是"审美"惹的祸：说"泛艺术化"》，《文艺争鸣》2011 年第 13 期，第 15 页。

② 金惠敏：《图像－审美化与美学资本主义——试论费瑟斯通"日常生活审美化"思想及其寓意》，《解放军艺术学院学报》2010 年第 3 期，第 9 页。

2. "泛艺术化"与现当代文化

日常生活的艺术化，并非人类与生俱来就面临的局面。先民胼手胝足求温饱，求存活，求生育繁衍，生存的紧迫性是生活中最重要的考虑，很少人有心去求艺术的慰抚，哪怕自娱自乐的歌舞也要等难得的节庆时进行。到社会出现阶级之后，少量的财物富裕，使王公贵族得到非常人可得的接触艺术的机会，贵族的恩宠，在中国、在欧洲，都是表演艺术家生存的先决条件。也只有富贵之家，住所才布置富丽，用品加以繁华纹饰，佩剑盔甲涂以色彩，宴席上有乐伎表演等。

如此恩顾眷养的艺术，意义相当实际，它是构成社会阶级礼仪体制的必要。李端《听筝》诗"欲得周郎顾，时时误拂弦"，典源《三国志·吴书·周瑜传》："瑜少精意于音乐，虽三爵之后，其有阙误，瑜必知之，知之必顾"，这种艺术修养的美谈，是身份标识。

任何民族中，宗教机构体制出现后，仪式对艺术的需求都会大增。艺术依然是在标记权力，宣扬教义，却为宗教涂上了一层形而上色彩。因此，仪式活动需要艺术因素，以加强信徒在宗教场合得到的超脱感，而宗教本身也给予艺术以超越日常平庸的感觉。[①] 因此，宗教与所需的各种艺术，无论是建筑，还是塑像，或是音乐，都是相得益彰、互相加强，以至于不少理论家认为艺术必定依附于宗教而发展。

从艺术的物质生成条件来看，在传统社会中，艺术性就是工艺技术制造的精美超出社会平均水平，正如艺术这个概念的希腊源头（techno）所示。可以说，艺术的开端是手工艺品艺术，原本就是服务于日常生活的器具所需，标明身份所需。只有在今日，当这些社会功能已经消失，人们在各种古物工艺上才看出"纯艺术"的精神性。

19世纪中叶，欧洲的社会文化发生变化，工业化进程加速，中

① 参见笔者《从符号学定义艺术：重返功能主义》，《当代文坛》2018年第1期，第4—16页。

产阶级迈上历史舞台。此时英国与法国出现了最早的"唯美主义"，即首先提出"为艺术而艺术"的一批艺术家，包括法国诗人戈蒂耶（Théophile Gautier），英国绘画、诗歌、艺术理论中的"拉斐尔前派"。第一个自觉地把"纯艺术"朝日常生活推进的理论家，应当是拉斐尔前派的领袖之一，著名的"艺术社会主义者"威廉·莫里斯（William Morris）。本书后文会详细讨论莫里斯的艺术观，以及他的思想对当代产业美学的重大影响。

工业化给艺术带来的最大冲击，不是机械复制，而是"世俗化"（secularism）。美术史家泽德迈耶尔（Hans Sedmayr）描述说："再也没有《黛安娜与仙女》，只有《浴女》，已经没有《维纳斯》，只有《斜躺的裸女》……没了《圣母》，只有《女人和孩子》。"① 权力与宗教的专名，变成了"日常"的共名，艺术明显与世俗结合，至少朝"日常生活"迈出了一大步。泽德迈耶尔称这种标题与内容变化后的美术为"绝对美术"，意思是艺术不再以神话为描述对象。一旦画的是"日常生活"情景，艺术就脱离神学获得独立了，若要理解独立的艺术，必须有独立的艺术理论。

继而我们看到了一连串前赴后继的"实践的"唯美主义者：奇装异服招摇过市的王尔德（Oscar Wilde），走向神秘主义的波德莱尔（Charles Baudelaire），等等。王尔德的名言"不是艺术模仿生活，而是生活模仿艺术"，原是句俏皮话，有意挑衅"俗众"，在今天的泛艺术化浪潮中，此语却有异常的预见力。他的另一句名言"成为一件艺术品，就是生活的目标"，出乎意料地成为当今"日常生活艺术化"的出发点。

在这样一个背景下，艺术"世俗化"，也就是"生活化"的潮流一直没有中断：尼采（Friedrich Nietzsche）最早指出生活艺术化的趋势，他说："只有作为审美现象，生存和世界才是永远有充分理由

① 泽德迈耶尔：《艺术的分立》，王艳华译，见周宪编：《艺术理论基本文献 西方当代卷》，北京：生活·读书·新知三联书店，2014年，第69页。

的。"① "演员的时代来临了，表演的真实替代我们生活的真实。"尼采对 19 世纪末的文化的评语似乎有点讽嘲讥笑？20 世纪 30 年代，本雅明（Walter Benjamin）指出"机械复制的艺术"，不再有经典作品原作的"灵韵"②，他的口吻表现出客观观察，并没有痛心疾首地指责机械复制毁灭了艺术。这种容忍态度，是当时法兰克福文化批评学派主要人物所无法接受的，因此在法兰克福文化学派兴起的 50 年代，本雅明几乎是个被忘却的人物，而在当今，本雅明成了泛艺术化时代的先知，这就是为什么本书把"专业艺术"划出两个分区：如今的纯艺术，都不可能离开复制。

"生活艺术化"是英国 19 世纪美学家瓦尔特·佩特（Walter Pater）在《文艺复兴史研究》一书的结论部分明确提出的，当时，甚至至今，大部分艺术家身体力行的，还只是"艺术的生活化"。佩特的"生活艺术化"预感，演化成为今日宏大的文化潮流。到六七十年代，福柯（Michel Foucault）理直气壮地把艺术作为对当代文化总体的批判原则，他认为人的生活应当艺术化，高度赞扬艺术式的生活：自我改变，改变自己独特的存在，把自己的生活改变成一种具有审美价值和反映某种风格的标准的作品。③

不过，"泛艺术化"的讨论范围宽得多，与"日常生活艺术化"不完全是同义词，而我们既然生活在这样一个"泛艺术化"时代，我们从事艺术与文化研究的学者应当理解这个时代特征。泛艺术化与艺术产业问题直接连接，才成为当代经济生活无法避免的重大问题。2001 年德国学者伯梅（Gernot Bohme）在《审美经济批判》一文中首次提出"大审美经济"（Great Aesthetic Economy）概念，中国学术界曾经热烈响应。

伯梅甚至认为，人类经济的发展经历了三大经济形态。先是农业

① 弗里德里希·尼采：《悲剧的诞生：尼采美学文选》，周国平译，上海：上海人民出版社，2009 年，第 21 页。

② 瓦尔特·本雅明：《机械复制时代的艺术作品》，王才勇译，北京：中国城市出版社，2002 年，第 12 页。

③ 米歇尔·福柯：《性经验史》，佘碧平译，上海：上海人民出版社，2000 年，第 261 页。

经济，后是工业经济，近年与未来进入大审美经济。此种新形态，超越传统经济，不再以产品的使用性及价值为核心，而代之以实用与审美体验相结合。① 他认为艺术产业的经济活动，人民对艺术化生活、对更好生活的追求，成为现代经济发展的最主要动力。泛艺术化，成为当代社会上层建筑与意识形态的经济基础。这个见解可能过于夸张，艺术产业尚未能包揽整个当代社会的经济基础，甚至不是经济中最重要的部分，科学技术依然是第一生产力，但是这个或许过于超前的观点，对本书的讨论有启发。

下面就从导论中简单介绍的艺术产业的四个圈层，比较清楚地讨论它们在泛艺术化的社会文化中各自的特殊面目，只不过顺序反过来，这样可以从最基础最底层的社会层面谈起。

3. 商品附加艺术

笔者的看法是，正如日常用品有"部分艺术性"，日常生活也可以有"部分艺术"场合，例如打扮起来参与社交、参加聚会，例如听说书、看表演、舞狮子、贴窗花、画眉毛之类近似常规的活动，至少在普通百姓自己的生活中，已经开始脱离日常，是一定程度上艺术化的，却没有完全变成艺术活动。因此，日常生活中一直包含着超越日常生活的艺术。这是自有人类文明开始，任何部族必有的"人类共相"。②

对使用品进行艺术装饰是人类的生活中一向存在的现象。只是在前现代，在工业化现代，部分艺术都只是生活中偶然一见。艺术史从工艺美术开始，只不过一直限于衣暖食足的王公贵族与宗教上层，他们需要贵金属与玉石装饰，让器物精致得超出平均水平。

另一方面，古物无论精美或粗糙，只要存留至今，物使用性与符号实际意义都已消失，就变成了"纯艺术"。到现代，能供得起工艺

① Gernot Bohme, Zur Kritik der Asthetischen Oekonomie, In: *Zeitschrift fur Kritische Theorie*. H. 12 (7. Jg.), pp. 69—82.

② 宋颖：《消费主义视角下的服饰商品符号》，《符号与传媒》2017 年第 1 期，第 30 页。

装饰的阶层，扩大到中产阶级，曾被美学家认为"庸俗丑陋不堪"的机械工艺，"老爷车""老唱机"之类的早期"机械复制时代"的古董，原先被认为是艺术典雅的破坏者，现今竟然让人开始感受到缺失的艺术性。

在当代，社会财富下渗，商品供给大于需求，形成所谓的"过剩经济"。对生活多少有超出温饱需求的"新中产阶级"，供得起一定程度的生活艺术化，而适当高价的消费物（即所谓"轻奢品"，affordable luxury）向"白领"阶层招手。自从后现代的数字化让生产效率提高，"有闲阶级"不再是富人的同义词，普通人的休闲时间也在膨胀，此时日常生活中被视为平常的"艺术活动"（例如追电视剧，例如朋友圈"互演示"短视频）[①] 占据的时间越来越多。生产效率提高产生的大量余暇，使得人们出游机会增多，公共建筑与旅游景观设计竞相以奇巧炫人。这就是"泛艺术化"文化现象的经济基础。

今天的社会文化表现出来的"泛艺术化"，浑然谈之，大家都能感觉到它的存在；但真正要有所理解，还得按照导论中提出的当今艺术产业四个圈层分别讨论，因为每一圈层中的"部分艺术"表现很不相同，不宜混作一谈。

作为艺术产业第四圈层的商品艺术，是这个消费社会最常见的事物。商品本身不是艺术，只是在很多环节上附加了艺术追求。策划环节的品牌命名，设计中的艺术式样，装帧与包装的艺术化，营销广告的艺术化（包括请艺术界明星代言），等等，堆砌上那么多"艺术因素"，商品会成为艺术品吗？依然不会，商品的实际用途依然是其价值核心，只是它们的价值形成需要商品附加艺术。

商品艺术与艺术商品不同，艺术商品是艺术品的商品销售，例如画集、单幅绘画、音乐CD、古董等。商品中普遍存在本书将在第一部分第三章详论的"三联共存"原理：一件家具，首先是与其使用性和物质组成有关，例如材料质量、加工工艺；其次是符号的实际性表意功能，如品牌、格调、时尚度、风味、价值、布置的环境；最后是

① 详见本书第三部分第三章。

艺术意义功能，如构图美观、色彩、与其他装饰的配合等。对于商品来说，第三部分的"部分艺术"追求，实际上是前两个部分混合的，而且与前两个部分相似，也是为盈利服务的。当我们拿到一瓶包装雅致的饮料，可以暂时忘记这件商品的用途与价格，只欣赏其外包装，但它依然是商品。

艺术意义是物品不追求实际意义的部分，而商品任何部分，设计的任何环节，都不可能不考虑如何产生实际价值。无法否认，商品每个部分都是为了销售，为了赚取利润，都有实际用途。商品的艺术化是消费者暂时"悬置"其商品性质后才能感受到的一种品格。绝大部分正在使用的商品，作为消费品显然不是艺术，它的装饰本身也不是艺术。上面说的设计、装帧、包装、营销、广告，就其本来的文化功能而言，也并非艺术行为。只有在特殊语境中，例如在工艺美术展览中，或者在橱窗布置或广告中特地炫耀，才会帮助观者"悬置"商品的使用性与实际意义，原先只是附加的装饰成分，才会凸显其艺术性。

在当今社会中，商品附加的艺术成分在快速增加。不仅是富人在挑剔商品外观是否精美，为一般顾客服务的超市商品也在努力增加设计的新颖感。各种包装设计美妙绝伦，这是社会的总趋势，不以个别人的意志为转移。商品设计者非常明白此商品面对的消费者的品位：对于"土豪"，无妨金碧辉煌；对于趣味比较雅致的，就切忌花哨。设计业界所谓"八大设计风格"，实际上是针对顾客需要的模式化营销策略。如此的"艺术化"相当实用，实在不能算真正的艺术。

就社会的总体而言，艺术产业是商品流通的润滑剂，它对世界经济的贡献难以统计；而它对整个社会的文化面貌所起的作用，怎样估计都不会过分。当我们在银幕上看到 19 世纪工业化场景烟熏火燎的丑陋，实际上是看惯当今生产流水线整洁的结果。艺术化不仅使当代社会产品外貌上显得"美观"，而且使当代消费经济获得"增强幸福感"的优势，没有艺术产业普及这一新局面，当代社会的整体面貌会完全不同。

4. 公共空间艺术

当今文化中最醒目的"艺术化"，是城市公共空间的美化。现代之前的建筑，只有宫殿、贵族府邸与教堂能追求艺术品格。19世纪到20世纪初，中产阶级扩大，改变了城市的面貌。中产阶级住房的样式开始有了追求，如所谓"维多利亚式""爱德华式"。但是公共空间以宫殿与教堂为中心，并不多见。到20世纪上半期现代性高潮时期，每个城市都开始有了"地标建筑"：金融区密集的摩天楼成为其象征。到后现代时期，最花力气追求艺术性的，大多为公共空间。[①]机场、地铁、公共汽车车站设计争奇斗艳；各种剧场、体育馆、博物馆、纪念馆、会馆设计都力求美奂美轮；商场、广场与公园甚至桥梁必然饰以各种雕塑或壁画，或添加多种艺术因素，务必建得使人一见难忘。

而最着力营造"艺术环境"的，非旅游地莫属，因为旅游景观设计的"艺术化"有明确利润回报可图。旅游本是往昔的贵族特权，现在是艺术产业刺激大众消费的最有效方式。各种自然资源早就被发掘出来，而现在追寻的是创造各种"名人故里""特色小镇"，或是像迪士尼乐园那样依虚为托。如果了解原先这里曾是一片田野，就会惊叹旅游的"艺术化气泡"让人离开自然已经有多远。艾略特曾经把现代城市写成现代化景观制造的"荒原"，而当代的城市景观，哪怕人心依然荒芜，至少城市看起来宏伟靓丽。

旅游设计大多是吸引游客的"商品性服务"，但也是由于产业利润溢出，急于寻找新的投资方式，地方政府认为经营公共空间有利可图。公共空间本身是自然的居所间空地，古典文明时期就开始着力打造，例如雅典卫城、罗马纪功柱、北京天坛，这些是集中全国财力营造的神权与政权象征。而在今日，几乎所有公共建筑都是在借途艺术

① 陶东风：《日常生活的审美化与文化研究的兴起：兼论文艺学的学科反思》，《浙江社会科学》2002年第1期，第166—172页。

化，谋取地方经济利益。

公共空间的艺术化还涉及一些不太显眼的艺术配置，例如各种店铺、餐厅、楼盘花园等常有的背景音乐。虽然这些音乐被嘲笑为"轻俗音乐"，如恩雅的"新世纪"歌曲，克莱德曼的钢琴曲，或是中国古筝名曲等，这些被称为"无处不在的音乐"（ubiquitous music）[①]与当代居住公寓清爽的外层贴砖、闪光的玻璃幕墙互相呼应，营造整个城市空间的艺术气氛。

"公共空间"（public sphere）原为抽象的空间，即公众政治辩论的领域[②]，现在论者大多把"公共空间"（public space）理解为实际的购物空间或商业广场。舒斯特曼认为当今"美学不仅包含在实践、表现和生活现实之中，同时也延伸到社会和政治领域"[③]。批评者认为如此艺术化的"公共空间"，就成为娱乐消遣之处，重大的政治经济问题讨论就会在杯盏狼藉中烟云模糊过去。这批评固然是对的，但现代社会的外观风貌依然值得观察研究，一味谴责其浅薄，似乎有点罔顾身居其中的老百姓得到的权利。

"泛艺术化"水银泻地，无孔不入。公共空间的艺术化与日用商品的艺术化，都进入每个人的生活，深入日常生活的每个角落，成为人们无时无刻不接触的意义方式。公共空间的艺术化则因为其体量，因为其公众性，更为触目，成为当今社会文化"泛艺术化"的一个最吸引眼球的征象。而且，与经常迎合大众趣味"媚俗"的商品艺术化不同，公共空间"艺术"往往与先锋艺术联系在一起，例如引发争议的首都歌剧院、央视大楼，例如许多有原创力的街头雕塑。这就把本书的讨论引向"建筑表皮创造空间"这个富于争议的问题，本书第二部分将有专章讨论。

① 陆正兰：《"无处不在"的艺术与逆向麦克卢汉定义》，《重庆广播电视大学学报》2016年第6期，第11—15页。

② Luke Goode, *Habermas: Democracy and the Public Sphere*, London: Pluto Press, 2005.

③ Richard Shusterman, *Pragmatic Aesthetics*, *Living Beauty*, *Rethinking Art*, New York: Rowan Littlefield, 2000, p. 15.

5. "现成物"艺术与"大地"艺术

上面两节说的是"生活的艺术化",但"泛艺术化"有另外一面,即"艺术的生活化"。先锋艺术的"艺术的生活化"指的是艺术的形式材料直接取自生活的自然状态,取消艺术与生活的界限,以物的直接呈现跳越传统艺术的再现。

就形式而言,"实验艺术"出现两条路线:从达达主义-超现实主义开始的现代艺术,似乎完全脱离对现实的再现,从毕加索《阿维农少女》开始的立体主义,杜尚《下楼梯的裸女》的动态形象,到弗朗西斯·培根完全失去人形的"肖像画",都离绘画的对象越来越远。格林伯格提倡的抽象表现主义"向工具妥协",他们把再现完全排斥在视线之外。另一个先锋艺术途径,是把生活用品直接"展示"为艺术,如杜尚命名为《泉》的小便池,沃霍尔连续复印《坎贝尔汤罐》《玛丽莲·梦露》以炫耀"机械复制",沃霍尔的肥皂擦盒子《布里洛盒子》,"现成物"(objets trouves)艺术成为现代一股至今未休的潮流。日常生活的现成物强制代替艺术,对象物本身成为艺术文本。这就是为什么波德利亚认为杜尚不是在创造艺术世界,是把生活伪装成艺术。[①]

使用现成物更让人觉得艺术与实在的边界模糊。理查德·汉密尔顿(Richard Hamilton)在他的拼贴画(collage)《是什么使今天的家庭如此独特、如此具有魅力》上贴了现成的报纸、广告等"实物";劳森博格(Robert Rauschenberg)的拼贴作品《黑市》《峡谷》则开拓了抽象表现主义的新路线。1962年戴维·史密斯(David Smith)焊接工地堆积金属,约翰·张伯伦(John Chamberlain)大量使用机器甚至汽车的碎片,所谓"集合艺术"(Assemblage)开始大行其道,生产的过剩在艺术材料中再现。徐冰用城建垃圾焊接而成的《凤凰》则为中国民族风格的"废品艺术"开了重要先例。最过分的可能

① 让·波德里亚:《象征交换与死亡》,车槿山译,南京:译林出版社,2006年。

是意大利艺术家曼佐尼（Pierro Manzoni）1961 年临终前做了 90 罐《艺术家的大便》并编上号，当时开玩笑说要这批大便"与黄金价格同步浮动"，到 21 世纪，拍卖价格竟然超过黄金，第 83 号罐头在 2008 年 11 月以 14.9 万美元卖出。

甚至，音乐舞蹈这个艺术的最神秘圣殿也越来越多地倾向"自然"动作，而不模仿任何实在事物。街道的喧嚣进入阿龙·科普兰（Aaron Copland）的交响乐《寂静的都市》（*Quiet City*），水流与刮纸声进入谭盾的交响乐《水乐》《纸乐》，生活中处处可以听到的"非艺术"噪音，构成音乐的"自然化"。20 世纪六七十年代的"偶发戏剧"（Happenings）拒绝剧本，拒绝导演，拒绝排练，演到哪里是哪里，只因为"生活无剧本"。其创始人卡普罗声称："沿 14 街走比任何艺术杰作更让人惊奇。"[①]

因此，当代先锋艺术显现了两种完全相反的趋势：一种是离生活现实越来越远，以媒介自身的可能性构成新的作品，另一种则是以捡拾生活的自然材料为艺术，把非艺术的物直接当成艺术载体。二者的共同特点是号称在追求"观念"，拒绝走模拟生活形象的老路。只是用了两条不同的路子逃避再现实在：一是形象扭曲，故意"不像"；二是完全原样取用自然之物，以"是"代"像"，与实在同一，符号不再现实在而再现自身。

符号学的一个最基本原理，就是再现必有距离，时间－空间距离，或是表意距离。一旦与对象之间失去所有这三种距离，就变成了"合一符号"（sing of sameness）。[②] "现成物艺术"似乎直接就是艺术再现的对象，这是假象，因为艺术本质上是"越过对象"。而日常使用物本身的物理形态并不是对象，如杜尚的小便池绝对不可能使用，一旦作为艺术符号出现，就是对小便池此"使用物"的全盘推翻。杜尚的小便池跳过作为物对象的小便池，指向更自由的解释项。

① Allan Kaprow, "Happenings in the New York Scene", *Essays on the Blurring of Art and Life*, Berkeley: University of California Press, 1996, p. 15.

② 关于"合一符号"不再是符号，请参见笔者《符号学原理与推演》，成都：四川大学出版社，2023 年。

现代先锋艺术的这个"回到日常物"趋向，在当今规模越来越大，催生出一些与公共空间结合的新派别。例如"大地艺术"（earth art，又称"地景艺术"，land art）用自然物（土壤、石头、水体等）在环境中做出大规模的艺术作品。最知名的是斯密森 1970 年的"螺旋形防波堤"，使用了 6550 吨石块搭出一个螺旋形海堤。盛行于日本、韩国的以李禹焕（Lee Ufan）为代表的"物派艺术"（mono ha），用石头等自然物作为公共雕塑。另一批艺术家朝自然的最微小形态走，例如"生物艺术"（bioart）将生命体本身作为艺术载体。卡茨的 GFP 转基因艺术，用细胞的本态作为艺术，让观众在显微镜下观赏，还可以用紫外线改变细菌活动。[1]

这些号称最先锋的"物艺术"，很像先民的建筑，如英格兰的"巨石阵"（Stonehenge），原用于神秘的宗教仪式，是殿堂，而不是艺术。广西的梯田，海南的"天涯海角"，黄山的迎客松，云南的喀斯特石洞，原先都不是艺术，只是因为这些旅游地设计者把它们"展示"为艺术，观者才把它们看成为艺术。[2] 近年，"乡村艺建"也可以从某个意义上视作这一潮流的新发展。

正因为这些艺术的媒介就是自然物本身，它们需要伴随文本的衬托，才构成"展现为艺术的条件"。正如前文所说，即使是杜尚的小便池那样惊世骇俗之作，也是靠各种伴随文本支持才成为艺术品：如果没有链文本（展示在美术展览会上），如果没有副文本（杜尚签的艺名，《泉》这个传统图画标题），就不会被当作艺术品；而它掀起的大争论，提供了有效的评论文本，帮助它在艺术史上确立地位。这些新艺术的横空出世，切断了与文化原先的"型文本"的联系，但如果没有整个超现实主义的潮流，以及半个多世纪欧美先锋主义的浪潮，没有这些潮流"型文本"为背景，杜尚这个"创新"可能太过于提前。

迄今为止，物艺术（装置艺术等）依然不断引发争论，但是它们

① 彭佳：《试论艺术与"前艺术"：一个符号学探讨》，《南京社会科学》2017 年第 12 期，第 127 页。

② 参见笔者《展示：意义的文化范畴》，《四川戏剧》2015 年第 4 期，第 10—14 页。

符合符号美学对艺术的定义：它们都是一些符号集合构成的文本，用其貌似无用的形式，给观众以超脱庸常的感觉。诗人麦克利什（Archibald MacLeish）写于1926年的诗歌名句："诗不应言有所指，应当直接就是"（Poetry does not mean/but be）[①]，被人一再引用，成为后现代艺术极为敏锐的预言。

6. 生活方式的艺术化

要理解"泛艺术化"为何能成为当代社会文化的总体局面，就必须弄清楚究竟什么是"日常生活"？讨论日常生活的哲学家，如赫勒（Agnes Heller）、列斐伏尔（Henri Lefebvre）、费瑟斯通（Mike Featherstone）等，认为日常生活就是"普通生活"，即日复一日的，循规蹈矩的，人与人之间差不多类似的，没有特别事件的生活，即"庸常"（mundanity）。笔者的《艺术符号学：艺术形式的意义分析》一开始给艺术性下的定义，即"超脱庸常的形式"品格，就是以这个理解为背景提出的。

芸芸众生的生活庸常本质上是"非艺术"的，日复一日让人见怪不惊。这是生活的常态，是人类生存状态的非标出项。常态是必要的，是各种超脱行为之背景。没有这个非标出的背景，任何具有标出性的超脱性意义活动（神圣、信仰、艺术等）都不可能出现。[②] 所谓"标出性"（markedness）就是二项对立中比较少用的项所具有的性质。[③] 有"正常"为生活的实用的常态背景，才有可能理解为什么艺术是"非常态"的标出项。无论是什克洛夫斯基的"陌生化"（ostranenie），还是穆卡洛夫斯基的"前推论"（foregrounding），还是雅柯布森的"诗性论"（poeticalness），都是"艺术反常"这个标出性原理的不同说法。

① Archibald MacLeish "Ars Poetica"。译文见笔者编译《美国现代诗选》，北京：外国文学出版社，1985年，第332页。

② 陆正兰：《论艺术的双标出性》，《思想战线》2020年第2期，第165—172页。

③ 参见笔者《符号学原理与推演》第十三章，成都：四川大学出版社，2023年。

"泛艺术化"的重大后果，是当代的生活方式本身艺术化。很多论者会认为这是艺术家故作姿态，并没有影响到整个社会。所谓把生活过成艺术，就是随心所欲，除了美，除了感官的享受，其他一律不顾。前文说过这是唯美主义者王尔德开的头：故意打扮招摇过市，以惊世骇俗。在现代之前，这样的"艺术生活方式"是要有勇气的。马克斯·韦伯说："纵然像歌德这样的大家，当他冒昧地想把自己的生活当成艺术作品时，在人格上也受到了报复。"① 王尔德本人受到上流社会的排挤，最后被判刑入狱，固然是因为他违反了当时的"公序良俗"，但是舆论的口诛笔伐早就宣判了他的社会性死亡。用"艺术方式"生活的人，在任何社会都会破坏伦理秩序，因为艺术的"双标出性"与伦理的目的正好相反。②

把自己生活的某些方面变成艺术却是我们每个人都在做的事，这是人类文化的"共相"，是人类生活的一部分，只是当代的泛艺术化潮流，让人生的这个"艺术部分"越做越大。早在半个世纪前的1980年，费孝通就指出，人类学先前关心的是人的温饱，到晚年他关心的是如何让中国人过上"美好的生活"，他认为这即是"'向艺术境界发展'的'艺术化的生活'"③。例如打扮，以装饰我们的身体外表，这是我们很多时候不得不特别在意的事。虽是自古有之，但在现代与后现代时期，身体装扮变本加厉，例如染发与文身在很多国家或地区已经成为正常可接受行为。随着近年的购房热，中国人对家居装修越来越热衷：地板用何种木材，墙壁用何种色调，都要讲究一番。二手房在西方住宅交易中属于常规，在中国多不受待见，经常被拆掉内部装修重做，一大原因是新房主希望装修合自己的口味。

"小康社会"的一个比较突出的征象就是居民的生活实践逐渐趋向艺术化，日常生活中艺术的部分日益增多。一旦一个社会相当一部

① 马克斯·韦伯：《以学术为业》，参见马克斯·韦伯：《伦理之业：马克斯·韦伯的两篇哲学演讲》，王容芬译，桂林：广西师范大学出版社，2008年，第34页。

② 关于艺术的"双标出性"，参见笔者《艺术符号学：艺术形式的意义分析》第三部分第二章，成都：四川大学出版社，2022年。

③ 转引自方李莉：《中国艺术人类学发展之路》，《思想战线》2018年第1期，第9页。

分经济活动与艺术有关，那么建筑在此经济基础上的思想风貌也会趋向于艺术性。当市场供应的衣服超出了实际需要，生产商就不得不在衣服的形式上变出各种花样，以维持业务运转。而继续购买衣服的人看上的主要是衣服样式的时尚意义。我们穿衣服哪怕跟不上时装秀模特，至少会主动跟上街头衣装潮流。中学生一律穿校服，那些学生就讲究鞋子样式。

当日常生活物功能越来越淡化，甚至身份表达功能（例如显示富裕程度）也淡化了，穿衣难以比富，衣装表达个性就越来越重要。艺术最忌讳雷同，时尚人士最怕"撞衫"。穿哪一位走红毯女星的衣装，唱哪一位歌星唱过的歌曲，模仿的对象也能体现出个人选择。许多青少年热衷的 Cosplay 聚会，是郑重其事的化装集会，开始时只是模仿漫画人物，现在花样增加角色日多，独创性渐渐加强。他们并不是当今的"奇装异服王尔德"，而只是定期举行"自我艺术"狂欢。

而从艺术家的生活来看，现代艺术家更热衷于把自己的（或别人的）生活变成艺术。二十世纪以来，社会上不断冒出把自己的生活和自己的艺术混为一谈的人，也就是亲身试验"生活即艺术"的人。做得最极端的某些艺术家，随心所欲地"浪费"自己的生命：法国剧作家让·热内，意大利导演帕索里尼，美国波普艺术家沃霍尔，美国歌手、诗人莫里森与柯本，中国演员贾宏声等，都曾出入监狱、戒毒所，最后死于非命。这些是声势闹得最大的，他们把日常生活的"部分艺术"变成了生活的"整体艺术化"，从而走向毁灭。悖论的是，他们却给西方整整一代年轻人做了生活的标杆。他们故作惊人的姿态不足为训，他们的生活方式也不见得有多少人羡慕，但他们是某些在潮流中无法自控者的偶像。

而所谓"行为艺术"则直接把人身体本有的动作姿势作为艺术，例如著名行为艺术家阿布拉莫维奇（Marina Abramović）在纽约现代艺术博物馆凳子上静坐 3 个月，共 716 小时，与坐在对面的别人对视。王小帅导演的《极度寒冷》根据真实事件改编，而且主人公用了真名。齐雷是京城一名行为艺术家。他的行为艺术是他生命的四个部分：立秋日模拟土葬；冬至日模拟溺死；立春日是象征性的火葬；夏

至日，他将用自己的体温去融化一块巨大的冰，确实最终以此方式结束了自己的生命。不少"装置艺术家"，也是在把生活变成"艺术"。

从某种意义上说，所有的"行为艺术"都是把生活实践搬来做艺术，没有如传统艺术那样，在再现文本与现实之间保持一个距离（所谓"高于生活"），而是把实在就当作艺术展示出来。戈夫曼的"表演论"原来是一种比喻说法，讨论"人生如戏"（而不是"戏如人生"），特别强调"社会舞台"演出的社会性。我们在日常生活中，通过表演进行人际互动，是达到自我"印象管理"的一种手段。个体以戏剧性的方式在与他人或他们自身的互动中建构自身（"给予某种他所寻求的人物印象"），获得身份认同。[①] 只是这个说法现在越来越不再是比喻，而是成为一种生命艺术化方式。

7. 图像化与数字化

让"泛艺术化"真正成为一个迫在眉睫的大问题，迫使今日文化研究学界不得不正视，原因来自两个在当代获得了飞速兴起、互相推动的媒介变化，它们彻底地改造了当今人类的生活，这就是图像化与数字化。

现代文化的"图像转向"（Picture Turn）是学界讨论已久的题目，图像使大众更容易接触到艺术，也更容易理解艺术。二十世纪初摄影技术与电影使人类文化进入了"机械复制时代"，电视则使社会传播的根本方式突变。比起诗歌、小说等语言艺术媒介，图像媒介直观，极容易被把握成交流共同性。贡布里希认为绘画不是在纯粹画"所见"，而是在画"所知"。[②] 任何再现的文本，目的都是借助并且推进大众把握世界的图像方式。[③] 就这点而言，图像化不仅让语言艺

① 欧文·戈夫曼：《日常生活中的自我呈现》，黄爱华、冯钢译，杭州：浙江人民出版社，1989年。

② 冈布里奇：《艺术与幻觉——绘画再现的心理研究》，周彦译，长沙：湖南人民出版社，1987年。

③ 杨向荣：《从语言学转向到图像转向：视觉时代的诗学话语转型及其反思》，《符号与传媒》2016年第13辑，第120−130页。

术地位降低，而且造成了人类认知方式的根本性变化。

然而使图像化摧枯拉朽般改变了整个文化的，是"数字化"，也即电子传媒的兴起。1969 年互联网诞生，之后其数量甚巨的传播对象就是图像。从九十年代中期大行其道的 MTV 开始，我们就明白了我们面临的不是一种新媒介，而是一种崭新的艺术。CD、网络艺术、数字艺术、3D、VR 电影、动画游戏，各种技术接踵而来，人类文化进入"超接触性"时代。① 新世纪开始的手机微博、微信、微传播热，更是让我们见到人手一架"手持终端"，会对社会文化造成如何深刻的影响。王德胜认为这是"泛艺术化"真正实现的机会："最大程度地制造审美普泛化……实现微时代美学重构性发展。"② 他认为到此时，就必须认真考虑"新的美学原则"了。

对于"数字时代泛艺术化"造成的新局面，唐小林模仿麦克卢汉造了一句新格言："媒介即艺术。"③ 数字媒介艺术的最大特点是无远弗届的去空间性，以及交互反馈形成的"接受者强度参与"。网络视频突破了花大量投资才能经营大规模消费的定式，用一个手机就能制造"网红"。到此时我们才明白，本章前文所说的各种"泛艺术化"，只是一种轮廓依稀的序幕，到数字时代，我们才真正进入了无孔不入的泛艺术之中。

数字化正在形成一个全新的社会文化形态，我们的想象力很难跟得上这个"泛艺术化"对社会的改造速度。画廊或音乐厅对技术发展的追随，远远不及平头百姓手机介入电子艺术的速度，网络成为无墙的画廊博物馆，"按钮"可入。微言大义让位给娱乐消遣，令人惊异的艺术时时使人耳目一新，平民天才在发明耸人听闻的标题与"网络语"上一显身手。这是一次真正的文化普及，不再是一些勇敢的艺术实验者冲在前面领导的运动。可以说，只有今日艺术的"泛数字化"，才造成真正的"泛艺术化"。随着手持终端的普及，高度电子图像推

① 参见陆正兰、赵毅衡：《"超接触性"时代到来：文本主导更替与文化变迁》，《文艺研究》2017 年第 5 期，第 18－25 页。
② 王德胜：《微时代：生活审美化与美学的重构》，《光明日报》2015 年 4 月 29 日，第 14 版。
③ 唐小林：《符号媒介论》，《符号与传媒》2015 年第 11 辑，第 139－154 页。

动的视觉文化仅用十多年就形成一个不可逆的趋势。未来人类的数字文化样式已经初露端倪，过去二百年来幻想小说想象的图景，已经开始进入实践。

　　甚至连最不愿意被技术吞没的艺术家，也在各种美术展览中推出了多媒体互动、数字录像、3D 视觉、质感触动等"电子艺术体裁"。早在 2004 年开始的上海"影像生存"双年展，大量电子影像展品就已经颠覆了艺术展的方式。正在艺术家对着电脑绞尽脑汁时，电脑从人类手中抢过了艺术创造的魔杖。2015 年开始大量出现"人工智能艺术"。Midjourney 等 AI 美术软件不再满足于把任何照片图像"风格化"，转换成"特纳式""毕加索式""凡·高式"；把文字描述变成图像；把任何音符组成一个曲调，加上和声与配器。谷歌的"品红"（Magenta）能按规定感情色彩定制音乐；"深梦"（Deep Dream）创作的"机器画"想象力之丰富，拍得 8000 美元。电脑甚至开始创作剧本，并转制成电影。2016 年的科幻片《电脑创作小说的那一天》通过了日本"星新一奖"的首轮匿名遴选，而清华大学的电脑诗人"小冰"佳作不断。固然电脑一向参与创作，在造型艺术中用于绘画和雕刻，在综合艺术中用于动画片制作，即计算机动画，在表演艺术中用于音乐和舞蹈背景处理，现在只是摆脱配角地位，成为主角。

　　2018 年 8 月—9 月北京"大悦城"举行 SAMAS 团队打造的《次元画像馆》艺术展。展中，观者可以让自己以各种身份进入画面，场景里的道具可以选用新古典主义或其他艺术流派元素，由此置身于一个带有魔幻色彩与梦境风格的奇异世界中。观者可以根据喜好自主选择，匹配元素，最后获得自拍底图，照片可保存至手机、分享到朋友圈或上传打印。

　　以上 AI 艺术软件的介绍，读者诸君读到此段时，大概已经过时，数字化艺术的进展，日新月异。可以让人类欣慰的是："数字互动艺术"的展出或出版，依然需要人做展示的安排与选择。电脑至今只是一种工具，不是艺术意向性的源头。机器可以比猩猩或海豚艺术家更加不知疲倦地生产"作品"，但最后是人类挑选者/展示者给予它们艺术意向性，机器本身的艺术意向性至今是个疑问。迄今为止，只

有部分电脑产品被人展示为艺术品，"小冰"的几万首作品只有一小部分被编者选入诗集，这与动物的"绘画创作"命运很相似。

或许有一天，电脑将不再局限于记忆分析大量数据基础，模仿人类头脑思考方式，而是"学会艺术方式思考"，自主进行突破性的艺术创新。到那时候，电脑不再是帮助艺术家把现成的符号（例如词语，例如影像）转化成艺术，而是会生产"创新艺术"，让艺术家不得不来模仿。由此，艺术成了从物到艺术品的意义过程，"泛艺术化"才会真正淹没人类文化。

或许会有一天，数字将接管选择与展示环节，人的文化特权的最后防线最终崩溃。当下，只有人的意向性能决定何者为艺术，何时为艺术。如果数字接管选择，将是对当代艺术的最大挑战。"当某一声称自己为艺术的对象或者事件表面上看来不属于艺术范例之时，'何为艺术'这一疑问便理所当然地出现了。"①

8. 关于"泛艺术化"的辩论

关于"泛艺术化"的辩论，早在二十世纪上半期就已经肇端，那时讨论只是集中于产品的部分艺术现象，或是个别大众艺术体裁。纯艺术作为一种历史现象，一直是精英主义的。法国实验戏剧家阿尔托（Antonin Artaud）声称观众不是戏剧艺术的元素之一："倒并不是怕用超越性的宇宙关怀使观众腻味得要死，而是用深刻思想来解释戏剧表演，与一般观众无关，观众根本不关心。但是他们必须在场，仅此一点与我们有关。"②

西班牙美学家奥尔特加（Martín Ricoy Ortega）的名文《艺术的非人化》说得更极端："一切现代艺术都不可能是通俗的，这决非偶然，而是不可避免，注定如此"，但他已经嗅到了艺术命运的转折：

① Annette Barnes，"Definition of Art"，*Encyclopedia of Aesthetics*，Michael Kelly（ed），vol. 1，New York：Oxford University Press，1984，p. 511.

② Antonin Artaud，*Theatre and Its Double*，New York：Grove，1958，p. 93.

"现代艺术的所有特征可以概括为一个，即它宣称自己是多么的不重要。"① 也就是说艺术必须与生活无关，停留为社会精英的游戏，才能避免衰败的命运。

实际上在当今，纯艺术本身的确已经成为"泛艺术化"的最大牺牲品。到底普通物品与艺术之间有什么区别？很多艺术哲学家都在恐慌：有可能有一天由于一切都是艺术，一切都不再是艺术。② 艺术由此就被消灭了。目前看来这已经不是杞人忧天，因为艺术品得到"展示"以及"伴随文本"支持的机会由人控制，而且是由"批评家"等特殊人物组成的社会机构控制，这种机构至今没有允许机器参与，不过也没有允许大众参与。

丹托明言反对"任何东西都可以是艺术品（这个看法），如果真是这样，追求自我意识的艺术史便会到了尽头"③。因为"使艺术成为艺术的，并不是眼睛看得见的东西……艺术的定义仍旧还是一个哲学问题"。也就是说，艺术是人类文化的一种区别性设置，人类并没有这种使艺术遍及整个世界，从而消灭自身的冲动，而需要艺术来展现的"自我意识"，但会因为艺术边界消失而无立足之地。甚至最强调经典传统的批评家哈罗德·布鲁姆，也提出"生活文学化"："对于文学与生活所做的任何人为区分或拆分，都是误导的。对我而言，文学不仅是生活中最精彩的部分，它就是生活本身，除此以外无它。"④ 他强调生活本身即是艺术，实际上是主张用艺术代替生活。

"现成物"艺术品的出现，让我们面临艺术发展的一种重大突破，开始了一场艺术与生活的捉迷藏游戏。一百多年来的"泛艺术"理论与实践，与艺术植根于生活体验的反映论，或是主张艺术"日常化"

① 奥尔特加：《艺术的非人化》，见周宪主编：《艺术理论基本文献 西方当代卷》，北京：生活·读书·新知三联书店，2014 年，第 33 页。

② 蒂埃里·德·迪弗：《艺术之名：为了一种现代性的考古学》，秦海鹰译，长沙：湖南美术出版社，2001 年，第 30 页。

③ Arthur Danto, *Transfiguration of the Commonplace: A Philosophy of Art*, Cambridge, MA: Harvard University Press, 1983, p. 177.

④ Harold Bloom, The *Anatomy of Influence: Literature as a Way of Life*, New Haven & New York: Yale University Press, 2011, p. 4.

的杜威式经验主义艺术论，听起来相似，实际意义很不一样。反映论或经验论说艺术应当反映生活，拥抱生活，并没有说生活就是艺术。生活与艺术本来就是互相渗透的，激进的先锋艺术家，如杜尚和沃霍尔，却反过来说生活就是艺术，或是说生活应当变成艺术。

当今对"泛艺术化"批评的典型路线，主要来自二十世纪八九十年代波德利亚对后现代消费经济的批判。他批判的对象是整个社会生活，他称当代社会生活被美学迷幻了："今天则是政治、社会、历史、经济等全部日常现实都吸收了超级现实主义的仿真维度：我们到处都已经生活在现实的'美学'幻觉中了。"① 由此，当代社会落入一个非常危险的局面："艺术不是被纳入一个超越性的理型，而是被消解在一个对日常生活的普遍的审美化之中，即让位于图像的单纯循环，让位于平淡无奇的泛美学。"②

沿着波德利亚的批判路线，点名指责"日常生活艺术化"的名著，是英国学者费瑟斯通 1991 年的《日常生活审美化》③，以及系统指出"泛艺术化"现象的德国哲学家韦尔施 1996 年的著作《重构美学》。④ 两位学者的著作迅速被翻译成中文出版，得到中国学者的广泛注意，并且因为与中国社会主流的消费文化实践密切相关，引发了中国学界的争论，在二十一世纪形成了本书前面说到过的"美学讨论高潮"。

无论是这两个术语的提出者，还是继续发表意见的学者，几乎所有人都对"泛艺术化"现象持批判态度，都在忧心忡忡地担心人类文化的未来。韦尔施称"泛艺术化"为"浅层艺术化"，指出其危害性

① 让·波德里亚：《象征交换与死亡》，车槿山译，南京：译林出版社，2006 年，第 108 页。

② Jean Baudrillard, *The Transparency of Evil*, *Essays on Extreme Phenomena*, James Benedict（tran.），London：Verso，1993，p. 11；转引自金惠敏：《图像－审美化与美学资本主义：试论费瑟斯通"日常生活审美化"思想及其寓意》，《解放军艺术学院学报》2010 年第 3 期，第 9 页。

③ Mike Featherstone, "Postmodernism and the Aestheticization of Everyday Life", in S. Lash and J. Friedman（eds.）*Modernity and Identity*, London：Blackwell，1992，pp. 265－290.

④ Wolfgang Welsh. *Grenzgänge der Ästhetik*, Ditzingen：Reclam，1996. 此书英文本 *Undoing Aesthetics*, London：Sage，1997.

在于用艺术因素来装扮自己，用艺术眼光来给现实裹上一层糖衣。^①肤浅的"泛艺术化"是粗滥的艺术，是配合消费目的的泛滥复制，导致日常生活美感钝化，为此，韦尔施用了个双关语，称"泛艺术化"的社会影响是"去感性化/麻醉化"（anaesthetization）。

当代社会的"泛艺术化"是一个铺天盖地越来越深远的文化演变。韦尔施描绘的景象我们今天司空见惯，但是他的描写却令人悚然：

> 艺术化运动过程最明显地出现于都市空间中，过去几年内，城市空间中的一切都在整容翻新，购物场所被装点得格调不凡，时髦又充满生气。这股潮流长久以来不仅改变了城市的中心，而且影响到市郊和乡野。差不多每一块铺路石，所有的门把手，和所有的公共空间，都没有逃过这场艺术化的大勃兴。"让生活更美好"是昨天的格言，今天它变成了"让生活、购物、交流，还有睡眠，都更加美好"。^②

韦尔施还特别反对公共空间的"艺术化"，因为他认为艺术在那里应当"拙朴、断裂"，因为那里应当有"崇高"的气氛。"在今天，公共空间中的艺术的真正任务是：挺身而出反对泛艺术化，而不是去应和它。"^③他的批判之尖锐令人惊奇，因为当代艺术最显眼的部分，甚至最令人兴奋的部分，恰恰是城市公共空间的艺术化。虽然中国的"艺术乡建"也正在推动乡村的艺术化，但是生成海量照片的，依然是每个城市最吸引眼球的新的地标建筑。

中国学者对"泛艺术化"的讨论主要集中于二十一世纪第一个十年，批判的声音占了绝大多数。童庆炳对"日常生活审美化"的评语

① 沃尔夫冈·韦尔施：《重构美学》，陆扬、张岩冰译，上海：上海译文出版社，2002 年，第 5 页。

② Wolfgang Welsh, *Undoing Aesthetics*, London：Sage Publication Ltd, 1997, p. 5.

③ Wolfgang Welsh, *Undoing Aesthetics*, London：Sage Publication Ltd, 1997, p. 168.

非常生动:"那是二环路以内的问题","是部分城里人的美学"。① 高建平也认为学界在任何情况下都应当坚持批判的立场②;这是中国文化批评"泛艺术化"的第一场论争,应当说专家们的态度都很严肃,立场也是认真坦率。当时措辞激烈的批判者还有赵勇、姜文振、耿波等人。在批判者阵营中,鲁枢元的立场很典型,他认为"泛艺术化"让少数人控制艺术价值判断,多数人受商业的操纵,由此中国社会被引向四个陷阱:价值陷阱,市场操控,生态危机,全球化陷阱。③

如果上引的争议之词尚属"泛艺术化"争议早期之论,潘知常则在近年著文,幽默地指出:当代中国的大众日常文化是"华丽衣服下根本无国王"。面对这个局面,中国的知识人哪怕最后自己只剩下虚无,但假如因此会使自己稍显真实,假如因此而打击了"日常生活审美化"的虚妄,那便已经获得精神上的胜利。④ 艺术学界拒绝向市场化妥协,这个表态尤其义愤填膺。困难在于:既然我们面对的现实并不因为我们的批评而消失,接下来怎么办?

鉴于二十世纪五十年代法兰克福学派的批判引发伯明翰学派的反弹,也有文化研究专家主张谨慎对待"泛艺术化",这一派主要有朱立元、陶东风等。朱立元的立场相当典型:在当代中国语境下,不能采取法兰克福学派批判大众文化那种态度,而应当对大众通俗文学热情地批评、规范、引导,提倡雅俗共赏之路。⑤ 这番话的基本要求是容忍加引导。陶东风认为学者是阐释者而非立法者,无权立法取消俗文化,但他的阐释也并不包含为之辩护的立场。⑥

① 童庆炳:《"日常生活中审美化"与文艺学的"越界"》,《人文杂志》2004 年第 5 期,第 1—3 页。

② 高建平:《日常生活审美化与美学的复兴》,《天津师范大学学报(社会科学版)》2010 年第 6 期,第 34—44 页。

③ 鲁枢元:《评所谓"新的美学原则"的崛起——"审美日常生活化"的价值取向析疑》,《文艺争鸣》2004 年第 3 期,第 6—12 页。

④ 潘知常:《"日常生活审美化"问题的美学困局》,《中州学刊》2017 年第 6 期,第 158—168 页。

⑤ 朱立元、张诚:《文学的边界就是文艺学的边界》,《学术月刊》2005 年第 2 期,第 5—10 页。

⑥ 陶东风:《日常生活的审美化与文化研究的兴起——兼论文艺学的学科反思》,《浙江社会科学》2002 年第 1 期,第 166—178 页。

至今对"日常生活审美化"明确发出赞美之声的，似乎只有王德胜、刘悦笛等少数学者。王德胜提倡一种"新的美学原则"，即非超越性的、消费性的日常生活活动的美学和理性。[①] 他认为这种美学主张"感性生存的权力"是"世俗大众的梦想"。[②] 王德胜教授敢于力排众议，为"消费美学"服务，应当说这是有勇气的。但他的"新的美学原则"是一种"存在即合理"式的为现状辩护，并非从艺术理论出发的严密论辩。二十一世纪第二个十年中期之后，关于"泛艺术化"的讨论不再热议，但此文化现象不仅依然在，而且日益加剧，只是至今中国学界尚未对此提出一个根本性的辩护。

9. "泛艺术化"是人类文化的未来

必须承认，当今社会文化"泛艺术化"的现状，并不是无须批判的。"土豪"的炫富浪费，无聊白领的炫耀追求，艺术家剑走偏锋的自夸，评论界对社会趣味的操纵，老百姓的拜金风气，群众跟风的浅薄，网络平台的上下其手，都是当今"泛艺术化"文化中不可忽视的问题。

对庸俗文化，知识分子应当有正常批评。文化市场兴起，许多现象让知识分子不满。例如超女风、快男风、相亲风、达人秀，大部分是对国外节目的克隆，一再重复毫无新意；各种名著改编的电视剧粗制滥造，穿帮过多，糟蹋原著，套路式的电视剧充斥屏幕。[③] 文化市场化也造就了一批艺术中间商，他们决定了百姓的艺术标准。

费瑟斯通描写的"新型文化媒介人"，在中国以影视平台、娱乐记者、导演等身份出现，周宪称之为"文化中产阶级"。尤其在新世纪初期，贫富分化还比较明显的时候，这些人对艺术市场资本的操作

① 王德胜：《视像与快感：我们时代日常生活的美学现实》，《文艺争鸣》2003 年第 6 期，第 6－9 页。

② 王德胜：《为"新的美学原则"辩护——答鲁枢元教授》，《文艺争鸣》2004 年第 5 期，第 6－10 页。

③ 孙敏：《影视传媒的泛审美化与审美救赎》，《艺术百家》2015 年第 1 期，第 234－235 页。

让人觉得可鄙。靠打工生活的社会底层，作为相当大的一部分人口，被排除在"泛艺术化"之外，或只有远远看热闹的份。因此，所谓"艺术化的日常生活"，依然是一种多少有点特权色彩的生活方式，远不是一种"全民艺术化"，"泛艺术化"依然包含着文化权力的分配问题。任何讨论者，不可能将这点置之脑后。

此种热潮中的渣滓，不仅让知识分子忧心忡忡，也让有反思能力的人们为文化现状忧愁。对整个社会文化的变迁做认真分析，就可以看到艺术产业图景变化的影响比这些问题宏大得多。符号美学工作者可以多看全局走势，做出对当今文化有解释力的理论。可以看到，"泛艺术化"的各个方面都是人类文化自身发展的结果，是一个不以任何个人意志为转移的、不可逆的历史趋势。对任何人、任何社会，这种趋势都有利有弊，既然大趋势不受控制，如果我们相信人类社会终究是要前进的，那么"泛艺术化"有利于社会的方面终究会渐渐占上风。

文化的"泛艺术化"有助于社会的构造意义原则得以顺利贯穿，哪怕是商品，它作为符号三联体都是在表达意义的。社会文化的构成，必然以一定的伦理意义（例如民族大义、道德要求、公益素质）作为构造原则。[①] 厄尔文（Sherri Irvin）提出，艺术能成为社会运作的润滑剂，是因为"道德需要自我牺牲……但是艺术力量可以消除此种不适感，使人更倾向于做一个道德的人"[②]。这看法很有见解的：人的本质，既是艺术的（所谓"艺术人"，homo estheticus），更是伦理的（所谓"道德人"，homo ethicus）。人性的这两个方向经常冲突，这是人生苦恼的大部分来源，而"泛艺术化"有助于它们得到贯通，至少暂时妥协。

而从符号美学的角度来说，"泛艺术化"应当是艺术的本态，是人类本应走的发展方向：从符号美学的观点来看，当今社会大规模符号意义满溢，社会文化向艺术表意一端倾斜，本章说的各种现象概由

① 方小莉：《形式"犯框"与伦理"越界"》，《符号与传媒》2017 年第 14 辑，第 99 页。

② Sherri Irvin, "The Pervasiveness of Aesthetic in Ordinary Experience", *British Journal of Aesthetics*, January 2008，pp. 29－44.

此出。这是"泛艺术化"的根本原因，也是"泛艺术化"不可能消失只可能加强的根本原因。"泛艺术化"这个历史过程已经延续几个世纪，可以明确地说不可逆转。对于中国艺术理论界来说，批判其中的不足是应当的，理解其发展却更为迫切。

海德格尔讨论凡·高画的农鞋时，说了一句话，常为人所津津乐道，却很少有人能解释得比较清晰："艺术的本质或许就是，存在者的真理自行设置入作品。"（das Sich-ins-Werk-Setzen der Wahrheit）[①]对此言讨论者太多，笔者对此言的粗浅理解是：在绝大部分的事物中，符号的艺术意义潜在，只是在非艺术再现时，艺术意义被有用的"物性"所遮蔽（例如农鞋在泥泞中的跋涉），被意义的实用性所遮蔽（表示农民清苦的消费身份），而凡·高的画去除了这两层遮蔽。它不是对这两种有用性的描写，而是对这两种有用性的悬搁，从而让观者注意到被我们忽视的艺术意义，使我们意识到人生与世界之间的意义之网。

当代艺术打开了媒介方式：凡·高用架上画，杜尚或可到展览会上放一双现成的农鞋，沃霍尔或可印出农鞋的连续画，劳森伯格可以把农鞋画拼贴起来，张伯伦可以把农鞋与其他物用胶水粘合……它们取得的艺术效果很不同，但都可能（只是可能）成为艺术，因为他们都可能让艺术性（海德格尔说的"自行设置入作品"的真理）在这些载体中显示出来。

上面说的是纯艺术，同样，一件商品，一只碗，制作得很悦目，这艺术化部分，哪怕只是碗的一部分，也可以"搁置"碗的工具性和身份意义，凸显为艺术，彰显此产品中本来植入的真理。当我们的社会文化中有越来越多的事物被"泛艺术化"朝本来隐而不彰的"真"推进，当我们的文化越来越多地揭示生活中超越庸常的地方，作为欣赏者的大众有什么理由怀念灰暗的年代？面向时代的学界之士有什么理由不为面对挑战而兴奋起来？

① 马丁·海德格尔：《艺术作品的本源》，参见《林中路》，孙周兴译，上海：上海译文出版社，2004年，第21页。

第二章　艺术产业的 "合目的的无目的性"

1. 翻转康德：艺术产业的 "合目的的无目的性"

本书试图从符号学角度讨论当今艺术学面临的一个最迫切问题，即从符号美学角度出发，应当如何定位艺术产业。本书讨论的不是在经济上如何定位艺术产业，那已经有不少统计数字证明。本书也不讨论艺术产业在实践上如何定位，因为艺术家的工作范围，艺术院校大量的课程设置，已经很切实地回答了这个问题。本书试图回答的是：符号美学应当如何回答 "艺术产业的功能" 这个问题。近几十年，艺术产业扑面而来，整个儿淹没了当今社会。我们艺术理论界却始终没有清晰地回答一个最基本的问题：艺术与产业之间究竟为何结合？如何结合？"产业化的艺术" 还依然是艺术吗？如果还是，那么它是一种什么样的特别的艺术？如果不是，那么我们如何能从艺术中清除 "产业"？

"文化产业" 只有一部分围绕着艺术营业运转，因此，"文化" 二字或许有点失去准星。应当明确地称作 "艺术产业"，才能清晰地分析这个复杂问题。所谓文化是 "一个社会所有符号意义活动的总集合"①，文化产业即生产各种有经济价值的符号的活动，因此覆盖面远超艺术。

人类历史上，从农业经济为主导的前现代社会，到工业经济为主导的现代社会，大约半世纪前出现信息经济为主导的后现代社会，

① 参见笔者《文学符号学》，北京：中国文联出版公司，1990 年，第 89 页。

"艺术产业"实际上是后现代文化的很大一部分。据说"文化产业"在美国占全国 GDP 的 24％，这是个巨大的数字。中国的文化产业占 GDP 的总量，从 2012 年的 3.48％，到 2021 年的 4.56％，增幅较大，但绝对数量依然落后于大多数所谓"文化发达"国家。据澎湃新闻提供的数字，"自 2016 年以来，文化产业营收占 GDP 的比例都在 10％左右①。这是一个巨大的数字，虽然由于统计不便（很难从商品中析出艺术的贡献），艺术对国民生产总值的贡献至今被严重低估。

艺术渗入所有这些活动中。今日的符号美学不得不面对这个庞大的艺术实践整体。我们今天如果必须提出一个艺术的定义，或寻找艺术的本质，必须能解决所有这些"艺术"形成的巨大社会产品堆积。既然称之为"艺术"，我们可以看到它们有"艺术"的最本质特征，即笔者所说的"超越庸常"。②

不是说当今各国的艺术家都是在作稻粱谋，不能一刀切地怀疑艺术家的真诚。例如参与日本"越后妻有大地艺术祭"的各国艺术家，真诚地想提醒人们拯救地球。但是这个艺术节的经营者也将它与生态旅游相结合，做出了品牌效应，每年接待 35 万旅游者，激活了本地经济。③ 这些做法绝对没有错：艺术活动必须在经济上自立才能维持下去。艺术的产业化并不是自然而然发生的，它是社会文化进展到一定阶段的产物。中国社会经济的市场化过程，与艺术产业化的过程时间一致，二者是同一个社会演变过程的两个方面。

但是面对本书的任务，即说清楚符号美学如何解读艺术产业的本质特征，本书不得不回到现代美学的起点，即康德哲学，只有这样才能从根子上理解这个问题。

① https://m.thepaper.cn/baijiahao_20329638，2022 年 11 月 9 日检索。
② 参见笔者《从符号学定义艺术：重返功能主义》，《当代文坛》2018 年第 1 期，第 4-16 页。
③ 饶广祥、朱昊赟：《作为商品的旅游：一个符号学的观点》，《符号与传媒》2017 年第 15 辑，第 19-28 页。

2. 从康德到阿多尔诺

现代美学体系的建立者是康德，而且康德的论证是如此严密精到，以至于三个世纪过去，艺术实践已经发生了翻天覆地的变化，我们今天依然必须从康德的美学开始讨论。

真、善、美的统一是欧洲古典时期与中世纪的普遍观点，亚里士多德认为美从属于善，正因为美是善的所以才能产生快感。他的思想一直作为基本原则被接受。最早主张感性的"非真非善"是十八世纪苏格兰启蒙运动哲学家休谟，他认为美只能够发自欣赏者的内心，是典型的主观感觉。莱布尼兹也持类似的观点，他把认识分为两种："明确的认识"与"混乱的认识"，前者为理性认识，后者为愉悦性认识。这些理论启发了德国哲学家鲍姆嘉登，他以 aesthetics 命名一个新学科。不过感性本身追求快感，在理性的目的论前站不住脚。因此，在康德之前，感性一直没能获得与理性对等的地位。

康德关于"美学判断力"的讨论，是在他的第三本书《判断力批判》（1790 年）中展开的。他用在哲学上推进最深的一本书来处理感性这个最难的课题，这也正说明艺术可能是最复杂的问题。在此书中，康德的理性哲学才得以贯穿美的感性之源。他认为"美"与"真"（理性）、"善"（道德）是一致的，感性—美—艺术的"合目的性"，就是合乎理性与道德的目的。康德通过"四个契机"，即四步推理，解决"美"的判断中感性与理性二者的结合问题。关于康德对艺术的论证，《艺术符号学：艺术形式的意义分析》导言部分已做了详细介绍。

在康德的论辩中，美的普遍性与可传达性造成第二契机与第四契机之间的"二律背反"（antonymy）：第二契机认为审美不以概念为目的。第四契机认为审美判断必须与某种概念发生关系，否则不可能实现对每个人的必然有效性。[①] 只有通过概念，才能取得可传达性。

———————————

① 康德：《判断力批判》，邓晓芒译，北京：人民出版社，2002 年，第 185 页。

美感本是纯粹的感性愉悦，要形成人类共同的判断，就必须依靠可反思的概念。在普遍性被给予的前提下，判断力在判定中将特殊性含摄在普遍之下的能力即是规定性的；但如果只有特殊被给予了，判断力必须为此寻求一个普遍归宿，这种判断力只能是反思性的。[①]

"无目的的合目的性"这个美学核心命题明显分成前后两部分。前面部分是艺术的运作方式，即美感在人的意义世界中独立运作；后半部分是美的社会性存在，其必要性依赖于目的。康德这个区别分析法，即"意义方式加存在方式"，本书在讨论中将一再使用，将会构成本书的基本论辩路子。只是面对当代艺术产业，本书的结论会与康德不同。

康德讨论的目的，是回答西方哲学理性传统形成的特殊难题，即美如何能脱离真与善的束缚？审美判断怎么能与理性认识划清界限？作为理性存在者的人又如何能顺从感性？哪怕在某些引发美感愉悦的时机，我们的思想既涉及概念又不受概念束缚，既涉及特殊也涉及普遍，既涉及客观也涉及主观，既涉及偶然也涉及必然，既涉及反思也涉及感官。这些复杂的矛盾的思想过程，统一在以"无目的的合目的性"为核心的审美判断体系中。

康德本质上是个理性主义者。但他的格言"美的艺术本身是合目的性的，虽然没有目的"[②]，却在理性主导的现代为艺术的感性出发点正了名，为艺术争到了巨大的存在空间。自康德之后，艺术哲学可以理由十足地突出感性：莱辛强调艺术美是自然的；尼采高扬生命的勃发状态；克罗齐坚持直觉的完美质地；弗洛伊德认为艺术是受生命原力驱动的白日梦；海德格尔相信艺术美是存在的本真性的自动澄明；杜夫海纳强调艺术与真与善的绝对区别。近三个世纪的艺术学，基本上都是康德美学的余波，此言绝非夸张之论：艺术可以理由十足地"无目的"，因为这种无目的是"有目的的"。

康德之后不久，艺术界卷起被称为现代艺术第一波的浪漫主义大

① 康德：《判断力批判》，邓晓芒译，北京：人民出版社，2002 年，第 13 页。
② 康德：《判断力批判》，邓晓芒译，北京：人民出版社，2002 年，第 147 页。

潮，继而引发了现代主义与后现代主义。在科学日新月异的这几个世纪，理性却没有压制感性，以非理性为标榜的艺术也一样突飞猛进。从这点上说，康德是一位伟大的预言家，他为艺术的"自律"与"自足"提供了哲学理由。

当代艺术批判学者，从阿多诺到波德利亚，都是在康德命题的基础上讨论当今的艺术，尤其是当代市场经济形成的艺术产业。康德面对的是欧洲现代艺术的萌芽期：日常生活依然简朴粗劣，艺术也相当贫瘠。康德做梦也不会料到二十世纪下半期的艺术覆盖生活到如此程度，不会想象到当今"泛艺术化"的局面。但是当今艺术学者们使用的研究方法，依然是从康德理论演化出来的。本书想问的问题是：文化局面已经大变，康德关于审美判断力的论辩今日还有效吗？哪些方面需要修正？

法兰克福学派代表人物霍克海默（Max Horkheimer）和阿多诺（Theodor W. Adorno）在第二次世界大战时避难美国，亲身体验了美国大众文化，尤其是电影这种产业化的大众艺术的狂潮泛滥。他们发现美国电影界竟然厚颜地自称为"电影工业"，完全没有一点艺术家起码的尊严："电视和广播不再需要妆扮成艺术了……它们把自己称为工业。"① 所谓"电影工业"指的是好莱坞大公司式的生产方式，这个傲慢的坦白依然让他们非常吃惊。

在他们的文化批判描述中，"文化工业"就是用大众文化对社会群体进行控制："整个文化工业把人类塑造成能够在每个产品中都可以进行不断再生产的类型。"② 此种工厂式生产制造的"标准化"产品，把社会人完全物化了。由此，康德论证的出发点，即作为艺术创作本质的"无目的性"，已经变成了借口，商业目的成为社会文化的基础。他们讽刺地指出：康德理论的核心命题"无目的的目的性"（purposeless purposiveness）现在变成了"有目的的无目的性"

① 马克斯·霍克海默、西奥多·阿道尔诺：《启蒙辩证法：哲学断片》，渠敬东、曹卫东译，上海：上海人民出版社，2003 年，第 135 页。

② 马克斯·霍克海默、西奥多·阿道尔诺：《启蒙辩证法：哲学断片》，渠敬东、曹卫东译，上海：上海人民出版社，2003 年，第 142 页。

（purposeful purposelessness）。[1]

《艺术符号学：艺术形式的意义分析》导言中提到过，霍克海默和阿多诺这个新说法，目的是讽刺美国式"文化工业"产生的根本不是艺术，艺术的无目的性现在成了"烟幕"，一切为了产业的盈利。正由于"有目的"（盈利）成了出发点，"无目的性"就只是一种假装。康德用了四步推演才证明感性个别性可以与理性普遍性结合，现在艺术产业的营利性成为无需证明的目的：

> 在文化工业中，个性就是一种幻象……虚假的个性就是流行：从即兴演奏的标准爵士乐，到用卷发遮住眼睛，并以此来展现自己原创力的特立独行的电影明星等，皆是如此。个性不过是普遍性的权力为偶然发生的细节印上的标签，只有这样，它才能够接受这种权力。[2]

阿多诺甚至提出，当代社会的艺术都是广告，广告成了主要的艺术样式："文化工业"把所有的文化产品都变成某种意义的广告，反过来，广告也成为唯一的艺术品。"文化用品是一种奇怪的商品：即使它不再进行交换时，它也完全受交换规律的支配；即使人们不再使用它时，它也盲目地被使用。"[3] 例如高价名画，因为其价格，作为文物被欣赏被赞美，实际上无关艺术。

3. 批判学派的重大影响

霍克海默与阿多诺对"文化工业"的批判理论，是对资本主义社会中艺术的总体批判。他们认为艺术生产的标准化，即是资产阶级对

[1]　马克斯·霍克海默、西奥多·阿道尔诺：《启蒙辩证法：哲学断片》，渠敬东、曹卫东译，上海：上海人民出版社，2003 年，第 148—149 页。

[2]　马克斯·霍克海默、西奥多·阿道尔诺：《启蒙辩证法：哲学断片》，渠敬东、曹卫东译，上海：上海人民出版社，2003 年，第 172 页。

[3]　马克斯·霍克海默、西奥多·阿道尔诺：《启蒙辩证法：哲学断片》，渠敬东、曹卫东译，上海：上海人民出版社，2003 年，第 152 页。

无产阶级的意识形态欺骗，是资本主义控制社会的手段。他们在第二次世界大战后新的形势下，推进了二十世纪初葛兰西和卢卡奇开创的马克思主义文化批判传统。

七十年代后，对"文化工业"的批判重镇转到法国。著名社会学家布迪厄的名篇《论电视》（Sur la télévision），把阿多诺式的批判推进到"电视时代"。布迪厄认为电视受制于资本家投资者的立场、权力，不但不是民主的工具，反而是压制民主的工具。资本主义出于商业盈利目的，制作的节目品格低劣，降低大众文化品位，这也正是资产阶级控制社会的文化策略。

二十世纪末期波德利亚对当代消费文化的批判最为尖锐。波德利亚在名文《类像与仿真》^①中指出：电视促成"仿像"（simulacrum）在全社会日常生活领域迅速传播。以往人们把传媒中的艺术当作现实的"反映"或"镜像"，而现今传媒"仿像"构造的"超现实"世界比真实还要真实，让观众再也见不到现实的面目。"仿像"创造出了一种人造现实或第二自然，使得大众沉溺其中，再也不去看现实本身，因为花花哨哨的商业形象为人们创造出一个"超现实"（hyperreality）。

波德利亚认为，当代大众传媒直接制造大众文化口味，复制兴趣幻想和生活方式，把大众塑造成了"漠不关心的大多数"。社会关系中的社会本身被消解了，个体成了网络的一个点。波德利亚在《超历史 超性别 超美学》一文中进一步提出"超美学"（transaesthetics）这个论题：由于资本主义商业消费的逻辑，艺术已不限于艺术领域，而向社会政治、经济等各领域扩散。如此一来，艺术的自律与独立性都消失了，艺术的社会功能已经结束。可以很清楚地看到，波德利亚的批判与阿多诺等人的批判，虽然相隔半个世纪，论点并没有很大的差异：从"文化产业"到"仿像世界"，说的是同样的意思。只是罪魁祸首从电影变为电视，从胶片技术变成电子技术。

近年网络技术迅猛发展，文化产业的批判理论界出现了一个新的

① Mark Poster, *Jean Baudrillard*, *Selected Writing*, Cambridge：Polity, 1988, p. 120

发言者：提出当今文化"泛艺术化"的德国学者韦尔施。韦尔施被认为重新吹响了批判理论的号角，他指责"泛艺术化"基本上是只将非审美的东西变成或理解为美。[1] 他的理论另文讨论[2]，他的论辩基本沿袭阿多诺与波德利亚，只是他不得不面对新媒介的强大多倍的渗透力。艺术的发展与媒介技术的发展密不可分。格罗斯伯格有言："人类一直生活在传播的世界里，但只有我们生活在媒介传播的世界里。"[3] 当然任何时代的传播都要通过媒介，例如印刷术与报纸时代，只是先前的传播没有像今日那样如此倚重技术。大半个世纪以来的文化批判发展，实际上是被媒介发展逼出来的。我们无法把历史倒推回去，只有想办法理解它给艺术带来的变化。

从阿多诺到韦尔施，这些对"文化工业"的持续批判，都是在批艺术的"非康德化"。艺术产业的发展离康德的逻辑越来越远：现代艺术产业破坏了康德的"无目的的合目的性"原理。诚然，康德本人也强烈地反对工业技术，他强调：技术非艺术，因为它作为劳动本身并不快适，只能以其结果（收入）吸引人，因而强制性地强加于人。[4] 他当然不可能看到这二者结合得如今天这样紧密。按照康德的艺术逻辑，在当代产业技术推动下勃兴的艺术产业，的确是艺术的终结，现代社会是艺术堕落的社会。历代批判学派的理论可以总结为一句话：我们看到的庞大数量的艺术，包括当代艺术产业的五个方面，都不是艺术，而是艺术的异化，艺术本态的"无目的性"被"有目的化"，从而失去了艺术最本质的条件。

应当说，关于现代艺术的文化研究不完全是批判，也有学者在做冷静的分析，只是这些学者的声音太微小。学界对艺术产业的严厉批判态度，事出有因，即艺术的强大文化功能。可与之对比的是游戏，

① 沃尔夫冈·韦尔施：《重构美学》，陆扬、张岩冰译，上海：上海译文出版社，2006 年，第11 页。

② 参见笔者《从符号学看"泛艺术化"：当代文化的必由之路》，《兰州学刊》2018 年第 4 期，第 30—39 页。

③ 劳伦斯·格罗斯伯格：《媒介建构：流行文化中的大众媒介》，祁林译，南京：南京大学出版社，2014 年，第 3 页。

④ 康德：《判断力批判》，邓晓芒译，北京：人民出版社，2002 年，第 147 页。

游戏本态是无目的的，只是愉悦身心，活动筋骨。当游戏成为竞技，带上了初步的"目的性"，获得群体交流的可能，游戏就演化为体育；体育不再是游戏，因为体育事业携带着各种目的意义，例如用来振奋某个群体的自豪感，例如投资营利。在现代社会，商业利益渗透游戏，甚至发展成影响国计民生的现代"体育产业"。各种营利性体育事业，牵涉的参与者（运动员、俱乐部、经纪人）收入，牵涉的腐败行为，都可以达到惊人的规模。体育对民众的"麻醉"或"异化"规模也极大，也在制造一个让民众误以为现实的"仿像世界"。

那么，为什么我们至今没有见到文化理论界对"体育产业"的口诛笔伐？事实上体育学术界内部也是有反思的，个别人用词还相当激烈。[①]但要让体育界广泛接受这样的批判是不太可能的事。不是因为学理不足（上引对艺术的各种批判，几乎都可以直接应用于体育），而是因为游戏与体育强身健体的实用功能太明显，没有人会因噎废食要求取消体育；当然，也没有多少人会把游戏与体育的价值，提到与"真善美"并论的地步。今日人们对体育英雄的崇拜，也似乎相当自然。游戏与体育的实际功效是如此明显，以至于人们都保持着常识态度：从社会文化或意识形态角度严厉批判"体育产业"，只会让人觉得过犹不及，没有必要。

同理，我们一旦放弃对艺术使命过于崇高的期盼，放弃把艺术作为人类文化的最高境界来处理，或许就可以用另一种眼光观察艺术与产业的结合。毕竟艺术与体育不管发展到何种程度，原初形态的艺术与游戏（在动物、幼儿身上，在入迷的艺术创作者心里）本质都是相似的，都是纯然"无目的性"的"游戏精神"。一旦游戏或艺术进入人的文化世界，恐怕都不可避免地带上各种体制目的，只是体育显得更为淳朴一些而已。

① 参见劳伦斯·A. 文内尔：《坠落的体育英雄、传媒与名流文化》，魏伟、梅林译，成都：四川大学出版社，2015 年。

4. 马克思与马克思主义者对艺术产业的看法

马克思把艺术看成是一种劳动。首先，马克思提出过一个著名的命题，即资本主义生产同某些精神生产部门如艺术和诗歌相敌对。因为诗歌（文学艺术）作为非生产劳动，并不创造剩余价值和商品的交换价值，艺术是一种人的本质力量的对象化，它不属于资本主义的生产关系。马克思在《剩余价值理论》第一册中更是生动地指出："弥尔顿出于春蚕吐丝一样的必要而创作《失乐园》，那是他的天性的能动表现。"[①] 文学艺术的创作本质上是人类的"天性"，是非生产性的劳动，也就是说并不以追求利润为目的。

但在现代商品社会，艺术必然进入社会关系，此时艺术就不再处于纯正的初始状态。[②] 在《巴黎手稿》中，马克思从剩余价值（利润）的角度把劳动分为"生产劳动"和"非生产劳动"，认为文学艺术是一种介于二者之间的特殊劳动方式，必然从非生产性的过渡成生产性的。[③] 他举了几个生动的例子：

> 作家所以是生产劳动者，并不是因为他生产出观念，而是因为他使出版他的著作的书商发财，也就是说，只有在他作为某一资本家的雇佣劳动者的时候，他才是生产的。[④]

从这样的理论观点出发，艺术产业就应该是一种生产劳动，艺术本态的非生产劳动被转化为具有交换价值并创造剩余价值的商品。仔细阅读马克思的历年著作，可以看出马克思对现代社会的"艺术生产"的看法经历了一个不断丰富和逐步完善的发展过程：马克思在

① 卡尔·马克思：《剩余价值理论》第 1 册，北京：人民出版社，1975 年，第 146 页。

② 陈文斌：《为什么马克思提出"商品是一种符号"？》，《符号与传媒》2016 年第 13 辑，第5—12 页。

③ 马克思：《1844 年经济学哲学手稿》，北京：人民出版社，2000 年，第 82 页。

④ 卡尔·马克思：《剩余价值理论》第 1 册，北京：人民出版社，1975 年，第 146 页。

《1844 年经济学哲学手稿》中指出，宗教、法、道德、艺术等意识形态是生产的一些特殊形式，并且受生产的普遍规律的支配。[①] 而紧接着与恩格斯合写的《德意志意识形态》一书提出：支配着物质生产资料的阶级，同时也支配着精神生产的资料。在 1848 年的《共产党宣言》中马克思断言：精神生产随着物质生产的改造而改造。[②] 在 1857 年的《〈政治经济学批判〉导言》中他清楚表明：人类对世界有四种掌握方式，包括对世界的艺术掌握方式。[③] 艺术并不是一种游离于人的生产实践之外的活动。

虽然马克思没有系统地讨论"艺术生产"，但是可以看到，马克思对艺术在社会上的运作，相当明确地指出了以下三点：

首先，哪怕在资本主义社会中，艺术在根源上保持了一定的"天性"，保持它的原始存在状态，即"与资本主义相对"的"非生产性"创造愉悦；

其次，作为精神生活的一部分，艺术不可能脱离受经济基础控制的社会关系；

最后，艺术家也是"生产劳动者"，他们的劳动或产品也进入生产剩余价值的商品交换，哪怕艺术的发生并不是生产性的，艺术进入社会流通以后，也成为一种可营利的商品。

马克思的这些观点非常清晰，而且一以贯之。他并没有一味指责市场把艺术商品化，而是指出商品化是现代社会中艺术品必然采取的方式。虽然十九世纪中叶艺术市场化并没有现在这样的规模，但是其商品化形态已经出现。实际上在 1859 年的《〈政治经济学批判〉导言》中，马克思第一次使用了"艺术生产"这一概念[④]，其意义已经非常接近今日我们要处理的艺术产业问题。因此，马克思的理论是我

① 《马克思恩格斯全集》第 42 卷，北京：人民出版社，1972 年，第 121-127 页。

② 《马克思恩格斯选集》第 1 卷，北京：人民出版社，1995 年，第 270 页。

③ 《马克思恩格斯全集》第 3 卷，北京：人民出版社，1972 年，第 52 页。

④ 《马克思恩格斯选集》第 2 卷，北京：人民出版社，1995 年，第 104 页。

们今天研究艺术产业的指导方针。

除了马克思本人，还有一些思想家对艺术产业问题提出了一些新的看法。他们把艺术看成当代社会中必要的活动，因而认为艺术必须在人的经济生产与社会文化关系中得到理解。固然，英国浪漫主义者对康德哲学很着迷，柯勒律治、卡莱尔、阿诺尔德等人显然得到康德的启示，但是从十九世纪到现当代，一部分英国艺术理论家一直有更社会化的艺术观点。

威廉·莫里斯原是十九世纪英国著名的唯美主义团体"拉斐尔前派"（Pre-Raphaelites）的主要诗人之一，也是这一派的主要理论家。他提出"艺术社会主义"，值得我们在今日重视。1894 年，莫里斯在《我是如何成为社会主义者的》一文中说："我一生最主要的激情就是对现代文明的痛恨。"作为资本主义的一个激进批判论者，与其他批判者不同的是，莫里斯认为只有艺术能拯救现代社会。他认为现代文明使工人沦落到一种可悲境地，但只要劳动中贯穿着艺术，就会让普通人的生活重新充实，"只有美术，能使大众脱离奴隶境遇"，只要努力把"美术用到工艺产品上，不难把工业化为艺术和快乐"，因为只要"劳动者同时为艺术家，日常劳动就会带上艺术意义"。[①] 人人都能享受生产劳动之中的艺术，就能建立一个理想的平等社会。

莫里斯眷恋地回望的"艺术化劳动"，是中世纪的工匠劳动。他认为："对美的感受和创造，也就是享受真正的乐趣，这种乐趣的享受同每天的面包一样对人来说是必需的"，"没有任何一个人、一群人可以被剥夺这种享受"。莫里斯身体力行，倡导工业品的艺术设计。他用几十年时间从事工艺产品的设计制作，如壁纸、壁挂、地毯、彩色玻璃和书籍装帧等，以此来改变机械化产品的粗制滥造，改变人们的生存生活环境。

诺伊斯评价说："简而言之，莫里斯的社会主义信条是生活愉快。"[②] 马克思和恩格斯认为莫里斯是科学社会主义盟友，但是对他

① William Morris, *News from Nowhere, Or. An Epoch of Rest*, London: Longmans, Green and Co. 1908.

② Alfred Noyes. *William Morris*. London: Macmillan and Co, 1926, p. 127.

的乌托邦思想给予批评，在私人通信中善意地称他是"糊涂虫"①
"感伤的社会主义者"②。但是莫里斯的思想对本书讨论当代的"泛艺
术化"不无启发。他影响了十九世纪末的英国唯美主义运动，甚至像
王尔德这样的人也开始做严肃的社会思考。③ 二十世纪六十年代，英
国马克思主义思想家 E. P. 汤普森（E. P. Thompson）与佩里·安德
森（Perry Anderson），曾经对社会主义与唯美主义的复杂关系做了
激烈的辩论，但他们一致的意见是：莫里斯应当是"英国的第一位马
克思主义者"。④

　　二十世纪，英国出现了以雷蒙·威廉斯（Raymond Williams）、
斯图尔特·霍尔（Stuart Hall）等人为代表的伯明翰大学英国文化研
究学派。他们是左翼社会主义者，对当代资本主义持严厉批判立场。
但与法兰克福学派不同，他们相信当代媒介依然给予工人阶级文化独
特立场的机会，当今文化产业不一定完全取消了工人阶级的阶级觉
悟。威廉斯主张应当看到大众文化中有新的积极因素，大众文化"是
指民众为他们自己实际地制作的文化……它经常被用来代替过去的民
间文化（folk culture），但这也是现代强调的一种重要含义"⑤。

　　霍尔分析了公众对电视节目的不同态度，认为观众可以采取三种
解码立场来看待这些艺术产业的产品：第一种解码，观众受制于制作
者的统治性立场，这就是法兰克福学派否定当代大众文化的出发点；
第二种解码开始有所偏离，观众可投射自己独立态度的"协商性符
码"或立场；第三种解码则是否定性接受，为大众文化的肯定性观点
提供支持，观众可以采取对立的立场，去瓦解电视制作者的意图。能

① 弗雷德里希·恩格斯：《1884 年 3 月 24 日致卡尔·考茨基》，《马克思恩格斯全集》第 36
卷，北京：人民出版社，1975 年，第 132 页。

② 弗雷德里希·恩格斯：《1886 年 9 月 13 日致劳·拉法格》，《马克思恩格斯全集》第 36 卷，
北京：人民出版社，1975 年，第 520 页。

③ Oscar Wilde, *The Soul of Man Under Socialism*, London: Harper & Row, 1950, p. 78.

④ E. P. Thompson, *William Morris*, *From Romantic to Revolutionary*, London: Merlin,
1955, p. 3.

⑤ Raymond Williams, *Keywords: A Vocabulary of Culture and Society*, London: Fontana,
1976, p. 199.

动的观众，或可以在大众文化中重建自身的主体性。①

在这个基础上，美国文化学家约翰·费斯克提出"生产性"解码②，而中国学者陆正兰则进一步提出可以有"第四种解码"，即群众进一步创造发挥，成为自己的艺术创作的源泉。③ 这些马克思主义的艺术观，让我们有可能从全新的高度重新审视艺术与社会的关系，以及艺术有可能对社会做出的新的贡献。

5. 符号美学对艺术产业的理解

本章简略地回溯了从康德开始的现代艺术哲学对艺术产业这个棘手问题的处理方式，应当说，各派艺术理论家们并非意见一致，但他们都在寻找一个更适合当代文化局面的看法，只是至今没有找到一个一贯性的论辩。只有马克思本人与一些马克思主义者的看法，可以成为对艺术产业采取一种新的态度的出发点。

从根本上来说，艺术的目的性问题，用康德的"原初方式加功能方式"的描述方式，可以形成四种可能的品格：

第一种，艺术可能是"无目的的无目的性"（purposeless purposelessness），这话听起来有点奇怪，实际上是艺术（以及游戏）的本来状态、童稚状态，是它们在人类的意义世界中占有的特殊地位所决定的：它们是离实践目的最远的意义方式。④ 在动物和幼儿那里，二者至今不分，是人性的必要底线活动，是生命冲动的纯然表现。人的活动绝大部分有功利目的的考虑，但游戏娱乐和艺术行为，至少在起始的阶段并没有功利性。它们能让人暂时逃离日常生活的平

① Stuart Hall, "Encoding and Decoding in Television Discourse", Simon During (ed). *The Cultural Studies Reader*, London: Routledge, 1993, pp.507-517.

② 约翰·费斯克：《理解大众文化》，王晓珏、宋伟杰译，北京：中央编译出版社，2001年，第34页。

③ 陆正兰：《回应霍尔：建立第四种解码方式》，《南京社会科学》2011年第2期，第43-48页。

④ 参见笔者《艺术与游戏在意义世界中的地位》，《中国比较文学》2016年第2期，第1-12页。

庸，而那正是不追求目的的结果。在成人的一些拒绝目的的所谓"嗜好"（例如下棋、独自哼唱弹琴、胡涂乱抹）中，可以看到幼年游戏－艺术的影子。人的活动必须有功利目的，但是拒绝目的正是艺术经常显露出来的底色：从韩愈开始，"以文为戏"经常成为文论的核心问题，汤显祖提倡"游戏笔墨"，金圣叹推崇"心闲戏弄"[①]，听起来有些不够郑重，艺术的其他功能却都是在这个起点上发展出来的。

第二种，康德提出艺术本质是"无目的的有目的性"（purposeless purposiveness），这是理性人心目中艺术的理想状态，解释了为何人的理性精神可以为艺术这种感性活动留一席之地的原意。也只有用这种间接"与无目的结合的目的性"的方式，才能让艺术成为理性社会中一种可讨论、可共享、可传播的社会活动。应当指出：康德并不是为人类学意义上的艺术争地位，康德心中的社会实际上是指启蒙运动之后的初期现代社会。

第三种，当艺术产业（尤其是电影这样大规模的社会现象）出现于现代社会，艺术理论家们对此极为震惊。前面说过，阿多诺翻转康德名言，用"有目的的无目的性"（purposeful purposelessness）调侃二十世纪五十年代资本主义成熟期社会中艺术的"异化"地位。不过这也是艺术哲学自认失败的无奈解嘲。面对当代艺术产业大局面，理论家只能拒绝承认。这与康德以来学界对艺术做的积极理解，态度很不同。本书认为，忘掉这句话的讽刺意味，把它作为对当代艺术产业局面的描述，可以说是一种很确切的估计方式，也已经被历史的发展所应验。本书上一节引用马克思本人的看法：以非功利形态出现的艺术，在现代社会里必然转化为商品；也引用了莫里斯的看法：艺术本身依然具有拯救人的自我的可能；还引用了伯明翰学派的看法：底层人民并不是完全被动地接受资本主义文化产业的价值观。可见，艺术的无目的性，在当代社会用各种方式转化为某种目的，包括通过经济手段的流通，也包括大众用多样解码转化文化产品。因此，艺术的"无目的性"不一定要停留在无目的状态，艺术产业也可以起到一定

① 叶朗：《中国小说美学》，北京：北京大学出版社，1982年，第58页。

的社会经济功能。

这就让我们回到了本书开始的问题：当代艺术产业已经成为全球经济发展不可阻挡的趋势。当年马克思提出"艺术生产"理论时，艺术还没有形成一个产业，马克思预言了一百五十年后世界的发展。在当代，艺术产业已经演化成很多国家的支柱性产业，艺术已经不再完全是上层建筑，而变成了经济基础的重要部分，人类文化开始了一个新的发展阶段。继续采取全面否定的态度，是放弃理论的责任。我们不得不看到，我们面对的艺术已经与康德时代很不相同。本书导论列出的当代艺术产业的四个圈层，实际上全都遵循"有目的的无目的性"原则，也就是说，艺术的原始创作冲动（艺术灵感）虽然无目的，在当今社会却必定转化成生产品和商品，就是带上目的性。其中有些目的会对社会文化与经济的展开有益，有些却带来值得批评的问题和值得警惕的倾向。

最后一种，艺术可能成为"有目的的有目的性"（purposeful purposefulness）吗？可能，但就不再是艺术，而成为步步不忘追求实利的"艺术"品，此类"艺术"品在当代社会依然大量存在，例如步步不忘制作目的的商业广告。本书并非主张艺术哲学向商品经济全面投降，一味为当今艺术产业唱赞歌；并不主张一种放弃哲学思索立场的机会主义态度，不能让学术成为产业资本的奴隶。然而，哪怕"产业化"艺术的原初创作与设计，如果完全没有"无目的性"的心态，一味媚俗，以讨好顾客钱袋为目的，其结果必然是恶俗的。一旦创作起始变成有目的，非但无助于艺术产品成功地转化为商品，反而让观众觉得厌烦。

环顾四周，我们可以看到这种恶俗的艺术产业数量绝不在少数。四个圈层中，都可以见到"有目的的有目的性"身影。

商品艺术产业：这一极端类型或许是当代文化产业中产值最大的一块，因为商品制作与营销设计完全附着在商品上，目的性非常清楚，似乎不必太强调设计的艺术纯粹性。但是一样会有多余目的化的现象：产品的过度包装设计，品位低劣，风格丑陋；书籍的腰封千篇一律"名家"捧场，读者却不屑；室内用品极尽豪奢，炫富恶俗。商

品本身艺术增值余地有限，设计艺术需要挤进品牌营销才有效果。这类艺术，例如套用艺术的游戏产业、广告业，把艺术仅仅作为营销手段，媚俗与恶俗情况最为严重。例如滥用明星人设，不厌其烦地播放，令人唯恐避之不及。这些"泛艺术化"手段最终会被顾客唾弃。

环境艺术产业：这一类产品中恶俗"艺术品"较为常见。所有的旅游地都"贴上"古今艺术人或事，有时极为勉强，荒唐可笑，例如自居为"西门庆故居"，或是以某劣质宫廷剧拍摄地为标榜。至于仿制或关联的文化产品，T恤拼错英文单词或乱用脏词的情况并不少见。这些产品粗制滥造，"抢钱"目的清晰无遮掩，可谓恶俗之甚。

"专业艺术"：纯艺术本应当是保留给艺术家最后的自由天地，是"无目的性"的天下，但在当代传媒社会中，纯艺术作品一样要转化为商品。艺术家如果直接面对公众（例如画家街头作画，歌手在酒吧卖唱），不仅收入微薄，艺术的"无目的性"也荡然无存。另一方面，大部分"成功的"艺术家都签入经纪公司，或签约给艺术公司，由它们把艺术家的创作个性包装转化成"卖点"。或许谄媚大众的笑容并没有成天挂在这些"有身份"的艺术家脸上，让纯艺术不至于最后被推入坟场。

与此直接相关的艺术品文化产业，主要涉及经营电影、电视剧、音乐制作和放映的公司与频道，艺术画廊与拍卖行，组织音乐会与艺术节的机构、包装公司甚至一些所谓的策展人，等等。因为与艺术靠得太近，这类经营方式很容易陷入对艺术的亵渎。一旦某些生意人将之视为产业，直接操纵艺术家和大众，很可能就直接败坏了当代艺术的声誉。

尽管如此，当代艺术产业的总体局面之"有目的的无目的性"，从根本上说是可以理解的，也可以形成可运作的体制，至少在目前各得其所。我们很难从动机上区分"有目的的无目的性"与"有目的的有目的性"，也不宜随便指责商品社会从事艺术产业的人士全是艺术的"叛徒"。完全追求媚俗的劣作自古皆有，不是今日方始，乾隆的四万首诗不是艺术产业催生的。媚俗这一步究竟是如何跨出的，需要艺术批评家慎重研究。

在这个消费世界，在一定条件下，艺术依然可以保持起点的"无目的"纯真性，但需要我们去发现，去甄别，去评论。随着时代的推进，艺术产业在社会经济生活中占的比重越来越大，媒介的剧烈变化不断催生新的表现形式。对人类未来的焦虑，迫使我们尽最大努力鼓励各种艺术产业多保留一些艺术的"无目的性"。这个工作，正需要艺术理论家拿出眼光来做。保留了艺术的非功利"初心"，就是保留了艺术纯洁性的种子。但是批评家不宜用此要求每个艺术从业者，此标准必须如清人讨论道德时所说的名言："百善孝为先，论心不论迹，论迹寒门无孝子。"① "论心不论迹"，不然艺术产业从业者无法在这个经济社会生存下去。

① 王永彬：《围炉夜话》，北京：北京联合出版社，2015年，第12页。

第三章　艺术产业的符号学理论基础：
三联滑动，三联部分滑动，三性共存

1. 物－符号二联滑动

关于符号美学三联滑动的原理，在《艺术符号学：艺术形式的意义分析》中已经有讨论，只是没有细论。[①] 因为物的意义的三联滑动是符号美学研究之出发点。虽然不难理解，事涉符号美学的最根本出发点，必须用一章的篇幅详细解释。

在人的意识中，事物的意义变动不居，物的使用性成为人的实践活动的工具或对象，而物的观相可能被意识感知为携带意义的符号，这样就出现物使用性－符号实际意义的二联滑动。这种滑动可以继续，当物的使用性以及符号的实际意义都消失后，双料的"无用性"就导致了第三联"艺术性"的产生。

正是此种永恒的意义来回动荡，提供了艺术存在的基本条件。三联滑动是此种动荡的基本方式，动荡的结果有可能是完全不同的文本：全可弃（垃圾），全艺术（只有艺术性的艺术品）。

但是这种三联滑动可能不完整，产生的就不是上面说的极端情况。我们经常可以看到某物件同时兼有物的使用性、符号的实际意义、"无用"的艺术性，以及更常见的"部分艺术"（保留部分使用性或实际符号意义的艺术产业产品）。此种同一物中"三性共存"最明

① 参见笔者《艺术符号学：艺术形式的意义分析》，成都：四川大学出版社，2022 年，第9—13 页。

显的例子，是淹没当代人类生活的商品。

"部分艺术性"导致的"三性共存"，是符号美学的一条最基本原则，是我们理解当前社会文化中的"泛艺术化"现象的出发点。本书将会提到的一些美学家，敏感地体会到这一点，但至今无人为这种普遍现象找到美学规律。为此，下文将一步步用例子仔细讲解这个三联滑动以及三联部分滑动过程。

首先讨论最基本的原理，即物－符号二联滑动，笔者早在《符号学原理与推演》中已详细讨论。[1] 物有物理性质（例如石头的硬度、水的凉爽、空气的流动、汽车的速度），这些性质让它具有使用功能，也具有被意识感知的潜力。事件（可能是物的变化，例如山崩地裂、鸡鸭生蛋），或一场事件/行为的过程，物的各种观相，事的变化过程，都具有被意识感知的潜力。物与事的这些观相一旦被人的意识感知，就可能携带意义，符号的定义就是"被认为携带意义的感知"。[2]石头因其温润质感而被认为有君子之风骨，水因凉爽清洁而被认为源自甘泉，空气流成大风而让人感到暴雨将至，汽车喇叭声让穿越马路者觉得危险来临。这些都是物滑动成符号的过程。

意义是人的意识（或许也包括一部分动植物的"意识"）与世界的关联方式。物品与事件在物的使用性与实际的意义性之间滑动，是我们生活中的常见现象，它们是人的意义世界最基本的构成。而每一件事与物都可能提供某些感知，从而被认为是携带意义的符号。这种每时每刻都在发生的现象，可以称为物－符号的二联滑动。

此种滑动不是单向的，而是双向的。符号经常可以失去意义而返回事物：一件精美的家具，原本用来显示主人生活方式奢侈，必要时也可用来躲避地震塌房，还可像巴黎公社垒在街头作为工事；一枚勋章是军功荣耀的符号，碰巧成为盾牌挡住了弹片。这种符号－物二联体的"来回滑动"随处可见，随时可见。可以说，大部分携带意义的符号都有可能回到符号载体的物理状态，只有少数无物理实体的符号

① 参见笔者《重新定义符号与符号学》，《国际新闻界》，2013 年 6 月号，第 7 页。

② 关于符号的"二联滑动"，请参见笔者《符号学原理与推演》第一章，成都：四川大学出版社，2023 年。

感知，例如错觉、梦境、空符号等，很难回到"物理状态"。

在人类社会中，每一种物或事件，只要有意向性观照之，都会携带意义，成为二联复合的"表意－使用体"。在每一件物－符号中，任何时刻的物使用性与符号实际意义成分分配，都取决于在特定场合中使用者如何使用此物，取决于解释者如何"读出"这个物的感知所携带的意义。此种日常生活中时时见到的二联滑动可能性，一端可以是纯使用体，另一端可以是纯符号，但在绝大部分状态下，此件物－符号落在两端之间，二性共存：既保持了物的使用性，也保持了携带意义的符号品质。[①]

例如一双筷子有取食的使用功能，在某种解释环境中，可以表示"中国风格"甚至"中国性"，此时筷子依然可以用来取食；一把刀可以是切菜工具，也可以带上武力威胁意义，取决于用刀的具体场合。这二联体靠向哪边视语境而定：把筷子陈列在国外的民俗博物馆中，完全是人类学意义；外国人拿起筷子吃饭，可能是表示亲近中国文化；大部分中国人每天吃饭用筷子，就几乎只在调动物的使用性。说"几乎"，是因为特殊的意义靠特殊的解释者针对特殊的事物解释出来。例如，某盛装名媛端起粗竹筷子，我们说她"落落大方，不拘小节"。究竟有无此或彼意义，取决于解释者。

作为符号感知源头，首先是自然事物的观相。一棵树，一块石，原本并非用于"携带意义"，只是当人类的生活世界越来越"人化"，自然物经常携带意义；第二类符号载体，是人工制造物（工具武器等），它们原本是派于实际用场，不是用来携带意义的；第三类符号感知的物源载体，可称"纯符号"，它们本来就是制造出来表达意义的文化产品，例如语言、文字、仪礼、图案、货币、徽章等，它们生而携带意义，不会因没有"被认为"携带意义，而不成其为符号。

甚至所谓"空符号"，即缺乏感知而引发的"携带意义"，也是因为应当有物而无物，因此也是物的观相之一种。例如前面的车临近十

① 关于"物－符号滑动"，请参见笔者《符号与物："人的世界"是如何构成的》，《南京社会科学》2011 年第 2 期，第 35－42 页。

字路口而没有打转向灯，表示"我将直行"；再例如被责问而保持沉默，表达一定意义。此种特殊意义所寄生的感知，也是来自它们的物质性。在现代工业文明中，这种只为意义而存在的纯符号物种类越来越多，数量越来越多。

上面分列的三种物（自然物、人造使用物、人造符号载体）都有物使用性与实际符号意义性。前两种都有可能因带上意义性而变成符号，此时使用性与意义性共存于一物之中，后一种原来就是符号，但也有可能因失去意义而"物化"（例如"乾隆通宝"铜币可以做毽子底盘）。在人化的世界中，一切事物都可以成为"符号－物"，其实际意义性与物使用性两者的分配，因语境而变化。

即使有意制造的文化符号产品，其载体也具有物的使用性。文化纯符号本身的物价值很有限，在文化中，意义可以放大到远远超出载体物的价值。最简单如纸币、合同契约或书籍，物的使用价值接近零，虽然不能说完全不存在。"投之以木瓜，报之以琼瑶，匪报也，永以为好也"，两种使用价值差异极大的物，一旦作为文化符号，都可以携带相似的意义。

在极端情况下，纯文化产品符号也可以降解为物，只是这种转换违背原文化产品的特定用途。例如用文件擦桌子，用古董作日用碗盏。用书擦桌子可能是鄙视此书"不值分文"，此时符号意义又可能突然扩大。《汉书·扬雄传下》记载了一个故事：

> 钜鹿侯芭常从雄居，受其《太玄》、《法言》焉，刘歆亦尝观之，谓雄曰："空自苦！今学者有禄利，然尚不能明《易》，又如《玄》何？吾恐后人用覆酱瓿也。"雄笑而不应。[1]

把经典著作用作酱缸盖子，把书当作废纸，是完全否定原定的符号意义，使之降解为物。我们也能经常见到符号意义缩小：前辈视若珍宝的纪念品，被后人送上当铺；郑重题写送给朋友的书，见于旧书

[1] 班固：《汉书·卷八十七·扬雄传下》，北京：中华书局，1962年，第3585页。

摊；"梅妻鹤子"变成"焚琴煮鹤"。此时原符号意义消失的场面，可能被人解释为携带某种特殊意义的事件，例如刘歆的"覆酱瓿"是对扬雄著作的轻蔑。

而在另一端，世界上很可能充满了完全不携带意义的纯物或纯事件。这取决于是否被人观察到并且揭示出意义。例如南极冰盖融化，本是很少有人见到的事件，现在被观察并且解释出重大意义。人类的意识能把任何事物符号化，因为意义解释是人面对世界的基本方式，无意义的经验让人恐惧，对现象努力做出一种解释是人的生存需要。一旦解释，哪怕看起来完全无意义的事物，也可能被认为携带了意义，从而被"符号化"。波德利亚的描述相当准确："只要失去了具体的作用，物品便可以被移转到心智用途之上。"[1] 关键是要"失去具体的作用"，即悬置其物使用性。

以上描述的物－符号复合体的分裂、成分比例变化，以及使用性－意义性品质的来回滑动，取决于物－符号的使用语境压力。譬如举起杯子喝水，这是一个人对身体需求的反应，可能是纯生理的物行为，没有特殊的意图意义。而此场面的观察者有可能看出各种不同的意义：学生认为可能是老师讲课辛苦口干舌燥，医生可能认为此人口渴是糖尿病症状，警察可能认为是此人心中有愧而掩盖焦虑，学者好友认为此人又在苦思理论问题，同乡认为此人沏茶喝水是苦于怀乡。因此，"表意"可能出于无心，解释却必有意；哪怕此人喝水时带着某种意图，他心里的想法不一定就是符号意义，此事的意义只取决于解释者。

历史存留物意义的演变，最明显地表现出物－符号的滑动：文物在古代制造出来时，绝大多数是使用物，年代久远使它无法再用，符号意义却越来越多。祖先修一城门是派具体用场的，今日此城门已无原有的物功能，大街早已另外通行，此处已不是交通要道；当时的符号意义（宣扬皇朝威德，或有利卫城戍边）也早已消失。现在人们依然能解释出此城门的符号意义，例如看出该城市历史上的地缘政治重

[1] 让·波德利亚：《物体系》，林志明译，上海：上海人民出版社，2019年，第131页。

要性。所以，物的意义性变化规律是：随着时间流逝，使用性渐趋于零，而意义性越来越富厚，两者成反比。例如鼎的意义，哪怕鼎已经是祭祀礼器，依然可以用来作煮食器皿。一旦鼎成为政权的象征，楚庄王"问鼎"想了解鼎的重量，就的确不妥，因为他暴露出对当时鼎的实际符号意义的觊觎之心。而今日作为历史文物的鼎，其意义变成中国文明史，我们每个人都可以询问关于鼎的一切，而不至于犯任何忌讳。

2. 物－符号－艺术三联滑动："艺术与垃圾为邻"

上一节说的是物使用性－符号实际意义之间的二联滑动，让符号意义问题变得更加复杂的是：这种二联滑动，可以延续为三联滑动。当二联体的使用物－实用符号在各种语境条件中变化，到一定程度就会完全失去这两种功能，既失去物的使用功能，亦不再有符号的实际意义，被置于特殊的不再使用条件中。这时会出现什么情况？当二联滑动滑到使用性与实际意义之外，它会变成什么？

绝大部分场合下，此"物－符号"可能落入一种无用物的普遍境况，即遭到丢弃，变成垃圾。不过，在一定的文化条件下，它也有可能变成一个艺术文本，携带超越庸常功利的意义。这话听起来似乎在哗众取宠：艺术常被称为人类智慧和灵性的最高结晶，难道还能与垃圾并提？就符号美学的意义方式分析而言，的确可能如此。

近半个世纪成为国际美学主潮的"分析美学"讨论的出发点，就是承认任何物都可以成为艺术品。"分析美学"认为艺术不存在定义问题，能讨论的不是"什么是艺术"，而是"何时某物成了艺术品"。定义艺术，是回答何以"在适当情况下，任何事物都可能变形为一件艺术品"。[①] 也就是说，一物可以成为艺术，也可以不成为艺术，取决于"艺术界"的共同意见。

① 诺埃尔·卡罗尔：《今日艺术理论》（导论），殷曼楟、郑从容译，南京：南京大学出版社，2010年，第10页。

　　康德与十八世纪的美学家早就阐明艺术的非功利性本质，此命题至今没有受到足以将其推翻的挑战。可以说，任何艺术品，原是个"物－符号"二联体，在事物的使用功能与符号的实际性表意功能之间滑动，但如果它在某种情况下失去此二种功能，它就有可能变成一个艺术文本，获得艺术意义，即获得"超脱庸常"的功能。这种物－实际性表意符号－艺术表意符号之间的三联滑动，也是经常发生的。

　　与二联滑动像似，在物－符号－艺术三联滑动中，物可以在使用功能、实际意义、艺术表意（兼完全无用的垃圾）之间游移：前项大，后项就小。实际性表意让使用功能减弱甚至消失。艺术并非无用之物，一旦作为艺术品，使用性与实际性表意功能就只能作为"可能性"悬置，存而不论。

　　就拿上一节说的城门而言，在当代可以视为阻挡交通的废物而拆除之，也可视为艺术而修缮之以供欣赏。二者都基于此城门已落入"无用性"，不再当作城门。艺术品大多是人工生产的"纯符号"，例如绘画雕像、诗赋文学，但它们表达的意义中，只有一部分是艺术意义。诗歌绘画是文化体制规定的艺术体裁，也可有实际意义。《诗经》固然是一本"纯艺术"的诗歌集，却依然有可能用于表达实际的符号意义，有凝聚社会的仪式功能，或传达知识和道德的教科书功能。《论语·阳货》："子曰：'小子，何莫学夫《诗》？《诗》可以兴，可以观，可以群，可以怨；迩之事父，远之事君；多识于鸟兽草木之名。'"《论语集解》引郑玄注："观风俗之盛衰。"朱熹注："考见得失。"艺术品的确可用于风俗教化甚至识字启蒙。这些意义不是艺术意义，《诗经》的艺术性在此类实际意义功能之外。当我们欣赏诗歌艺术时，对它们的实际意义（例如教科书作用）并不否认，只是暂时视而不见，存而不论。

　　甚至音乐这种明显属于纯艺术的表意文本，也处于三联滑动之中。人类文明早期，音乐常被用来表达实际意义。《论语·阳货》："礼云礼云，玉帛云乎哉？乐云乐云，钟鼓云乎哉？"[1] 孔子认为音乐

① 阮元：《十三经注疏》（清嘉庆刊本），北京：中华书局，2009 年，第 5486 页。

的艺术形式（钟鼓）只是细枝末节，教化功能方为其大端。至今，音乐实际表意处处可见：作为电话铃声、门铃声、电影片头声，此时音乐起指示符号作用；奥运会得金牌时奏国歌，欧盟开会奏贝多芬《第九交响乐》，此时音乐起仪式符号意义；音乐的纯艺术作用，要在这些实际功能之外，在完全"非使用"环境中，才可能充分呈现，例如在音乐厅演奏中，或静心聆听时。

3. 展示：文化的点金魔术

"物－符号"一旦滑动到第三阶段，物的使用功能及符号的实际意义都消失，此时它们成为垃圾，也可能成为艺术品。垃圾与艺术品都可以看成是"超脱庸常"意义之物，但二者的文化功能处于两个极端，一者价值为零，一者为人类文化的珍贵成就，二者如何会分途而行？究竟是什么使某一"物－符号"置于这一端，而不是那一端？这个垃圾/艺术变位的文化魔术是怎么出现的？

这个魔术就是文化范畴的"展示"：只要用社会文化体制性的方式，展示某"既无使用性，又无实际意义"的符号文本为艺术（或垃圾），就会迫使观者不得不郑重地用看待艺术（或垃圾）的方式看待它。"看成艺术"，学界称作对它"进行审美"，就会有很大可能让它携带艺术意义，让它有了"超脱庸常"意义的可能，虽然不能保证每个观者都会认同如此结果。

杜尚的小便池，沃霍尔的肥皂擦盒子，曼佐尼的粪便罐头，可以直截了当地说，都是无用途无实际意义的应弃之物。垃圾之所以能成为"艺术"，其首要条件就是被展示为艺术品。行为艺术之所以是艺术，首先就是被展示为艺术，那样就迫使我们不把它们看成是某些人在胡闹。海豚或猩猩等聪明动物的画之所以是美术作品，而不是动物园的垃圾，首先是因为它们被当作美术作品展示出来。收藏界的老笑话是家中仆人"无知"，把价值连城的装置艺术品当作垃圾清理掉了，或是过于勤劳，把无价之宝古青铜器擦得锃亮如新，不再像无用之物，使其失去了展示为艺术古董的资格。

　　这种现象说明艺术是按某种文化范畴展示出来的物—文本。在观照这个文本之始，接受者不一定已经认同对象为一件艺术品，却已经承认了对象文本内蕴艺术意向性之可能。接受者在开始解释（例如走进一个画廊，打开一本诗集）之时，就已经与文化传统做了一个约定：按艺术的范畴程式来看待被展示为艺术的文本。如此一来，它们的可弃性就有可能转化为艺术性，因为它们都是在物性（例如可剪碎或燃烧）与实际符号意义（例如名人之作可高价拍卖）之外。

　　此种解读方式是社会文化长期以来形成的程式，并不一定需要观者深思熟虑地思辨与主动挑选，而且这个过程不能保证观者最后能在每个作品中都寻找到艺术性，也不一定能符合每个人经验中对此艺术体裁的"前理解"。例如一首诗的读者最后可能赞叹"好诗！"也可能说"这不是诗！"但必须是在把这个文本"当作诗来读"之后，才能得出这两种结论。

　　应当说，这个原理并不局限于艺术，任何符号文本都有一定的社会文化范畴身份，必须按照这种文本身份予以理解。没有身份的符号文本根本不存在，"纯文本"不可能表达可以解释的意义。小学生做了坏事后受到校长的批评指责，他明白校长的指责，与同学的"闲话"和外婆的"啰嗦"，意义完全不同，不得不用特别的态度听同样的话，于是得到的意义就非常不同。

　　社会文化中的任何文本范畴都靠展示获得文本身份，然后产生不同的文化功能。只是，在同一物件或同一文本展示为艺术与非艺术时，意义会天差地别，悬殊会超过任何其他范畴对比。一幅画摊在地板上与挂在美术馆展厅里，观者所获得的意义很不同：前者，观众很可能犹豫是不是垃圾；后者，他不得不郑重其事地用艺术的眼光审视一番。符号美学家古德曼曾一针见血地指出：

　　　　正是根据其以某种方式作为一个符号起作用，一个对象才成为一件艺术作品（在它这样起作用时）。石头在车道上时，通常不是艺术作品，但当他被陈列在一个艺术博物馆时，就有可能是……另一方面，一幅伦勃朗的画可能不再作为艺术作品，当它

被用来糊在一面破玻璃窗上，或者被用作毯子的时候。[1]

看来他也同意：在展示艺术的场合展示为艺术，才可能成为艺术，而且在符号的三联滑动中，反向滑动是可能的。

艺术品可能回归实际符号，甚至回归到物：杜尚的小便池装回男厕所，就回归到物。如果被抛进废物堆，就是弃用之物。这种"反展示"确实发生过，英国艺坛著名"坏女孩"艾敏（Tracey Emin）的作品《我的床》得到特纳奖提名，并且在佳士得拍出约 254 万英镑。这件"艺术"作品只是一个邋遢女人的床，堆着各种各样扔下的东西（烟头、酒瓶、带血渍的衣物、避孕套等），她是在展示自己挑战公众的勇气。

的确有某威尔士妇女迢迢远程赶到伦敦，带了扫把水桶等清洁工具来展厅，要"帮助"艺术家树立清洁标准，最后当然是遭到警察驱离。还有伦敦几个华人艺术家看不过去，跳上床去打枕头战，想把此"艺术作品"变得更垃圾。但是此装置作品已经得奖，在公众场合公然破坏艺术品是重罪。警察逮捕捣乱者，艾敏愤怒地赶到美术馆，重新铺排一下，去除"垃圾性"，恢复艺术性。二者本为"邻居"，不是难事。

事实上，我们今天回想当代艺术史上许多伟大作品是如何打开艺术史新页的，不禁头冒冷汗：机缘巧合，太偶然了！总会有某人在某个年代，以某种方式开创艺术发展新阶段，但创造历史的际会落到这件"艺术品"上的可能性，实为许多偶然因素合成。[2] 其中，"展示为艺术"，貌似艺术外因素，实为前提条件。

4. 三联"部分滑动"与"三性共存"

以上详细讨论了"物－实用符号文本－艺术符号文本"的三联滑

① 纳尔逊·古德曼：《作为一种符号的艺术性》，参见大卫·戴维斯编：《作为施行的艺术：重构艺术本体论》，方军译，南京：江苏美术出版社，2008 年，第 302 页。

② 参见笔者《符号学原理与推演》，南京：南京大学出版社，2016 年，第 146 页。

动。在《艺术符号学：艺术形式的意义分析》一书中，也只在导言中讨论过三联滑动，而没有触及"三联部分滑动，导致三性共存"。对于艺术产业这个问题比三联滑动更为重要，有必要细致地讨论。

在当今社会文化中，我们更多见到的不是三联整体滑动，而是三联部分滑动，即"部分使用物－部分实用符号文本－部分艺术文本"之间的滑动，如此滑动，结果是三种性质共存于同一物。也就是说，部分"无用性"构成部分艺术性，并不吞没整个物－文本，而是让其中一部分依然保留了物使用性以及符号的实际意义，只是让这个物－符号部分地获得了艺术"非功利"的超脱庸常品格，其他部分却依然可以作为实际符号起作用，甚至作为物使用。当然这种三性共存体依然可以继续滑动，没有一种物－符号－艺术品会固定不动。它们按符用语境引发的意义变动，可以完全变回实际符号，甚至完全变回可使用物。

以上似乎是在谈玄，实际上"三联部分滑动"时刻在我们身边发生，而且自古有之。在人类文化中，此种"部分滑动－三性共存"，比三联整体滑动、整体变化更多，只是一直无人总结而已。在当代，"三联部分滑动"更为重要，因为是我们讨论产业时代商品的"工艺美术""设计艺术"与"艺术产业"等问题时，首先必须弄清的一个符号美学基本原理。整个"泛艺术化"都建筑在这个文化现象的基础之上。

一件纯艺术作品，几乎不可能有物的使用性，除非特殊情况，例如上引古德曼说的例子，把伦勃朗的画当作糊墙纸或毯子，这是极端特殊的滑动。现代日用商品本来就三者兼顾：一条精工制作的挂毯，它既可以遮光或保暖，也可以是富人家居的身份符号，还可以是让人欣赏的艺术品。三性质同时存在，并没有何者被抛弃，哪怕作为保暖品时，我们也不太会忽略它的工艺价值与身份价值，至多是某些时候（例如请客人欣赏时）某种性质被暂时"悬置"。对于一条精美壁毯，三性合一是题中应有之义。

在人类生活中，可以举出无数例子说明三性共存关系：一件衣服，其使用性与其物质组成有关，例如面料质量与工艺精致程度；其

实际性表意价值，如品牌、格调、时尚，可以使价格与身份千差万别；而其艺术表意功能，如外观、色彩、与体态的配合，却因接收者的欣赏品位而异，可以形成"部分艺术性"。这三种功能结合在一件衣服中，经常混合难分，此为"三性共存"。

前文说过，一件衣裙不管是真正的名牌，还是假冒的名牌，在物使用性方面（材料舒适上）有可能效果一样；在实际意义上大不相同（品牌直接造成价格百倍之差）；在艺术价值上却很可能是一样的，因为艺术价值来自其形态，名牌与精制的仿名牌，形态上很可能看不出区别，因此艺术功能相同。

任何商品在设计、包装、营销之后，呈现在消费者面前的形态都是这种"部分滑动"的结果。小至一块蛋糕、一架台灯、一把椅子，大至一辆汽车、一所房子、一个广场、一个地铁站、一座城市，都是部分滑动－三性共存。至于三种成分比例多少，就像上面对衣裙的分解，必须就具体接受做具体分析。但是可以说，三联部分滑动造成的三性共存，应当是商品研究中最基本的理论原则。

即使是唱歌也可以三联部分滑动。以歌唱家演唱情歌为例，歌唱家如果没有适当的呼吸之法，就唱不了这首歌，因此呼吸使用功效犹在；表演必须显得富有激情，否则无法让听众认同、产生共鸣，因此表演依然有情歌的实际表意品格；但是歌唱家的表演是艺术，正因为艺术化，才能超越直指对象，没有人会把情歌中的"我爱你"当作真的示爱。不过艺术表演并没有完全否定三联活动的前二者，而是"三性共存"。只是在舞台表演中，作为纯艺术展示，前二项被悬置了。

5. "部分艺术性"作为产业艺术的基础

三联体部分滑动原则适用于整个当代艺术产业。也就是说，当代社会的艺术－产业综合体的全条光谱，大部分活动中都有"三联部分滑动，造成三性共存"的现象。只有理解了这个"部分滑动"原则，才能理解当代社会中的艺术与产业的关联。

近几十年，艺术借产业经济之途扑面而来，如海啸淹没了当今社

会。但艺术理论界却没有清晰地回答最基本的问题："产业化的艺术"还依然是艺术吗？"艺术化的产业"是否能跻身艺术之列？如果这依然是艺术，那么是什么样的艺术？如果已经不是艺术，那么我们如何能分辨？在理论上，如何在艺术与产业之间划清界限？也可以非常具体地问：一件商品是否完全不可能是艺术？

康德所面对的十八世纪，贵族独享欣赏艺术的机会，他们也有支持艺术的经济义务：早期现代艺术虽然高雅清净，受众却要有身份，普通人只能接触民间艺术。当代艺术至少把欣赏艺术的门槛降低为一张电影院门票，或电视观赏，甚至手机浏览的代价。如此一来，大众逐渐有了接触艺术的机会，但反过来，艺术不得不靠大众的购买力与点击率生存。从一定意义上说，艺术品在保持艺术性的同时，物使用性与实际意义必须同时起作用。在前现代，贵族似乎品位比较高雅，经济支持的方式简单直接，艺术与产品结合得并不明显，所以显得"纯粹"。而当代艺术必须迎合大众口味（例如票房、评分），要让多数人接触到，就必须与营销结合。

在"艺术产业"的考量中，起始的文本是文化制造的艺术品。这些艺术品在当代社会是靠产业化来运作的。所谓"纯艺术"也要通过出版、展览、演出、教育、收藏、拍卖等营销。而"大众艺术"如电影、电视、广播、网络艺术等，本来就依靠大众传播才能存在。这些都是营业额巨大的文化产业，它们经营的都是已经具有充分艺术性的文本，产业化推动它们向实际表意能力（例如展览品的文化身份价值、电影的教育功能）甚至物功用滑动，例如电视可以插播甚至植入广告，艺术品可以"保值"，甚至可作"雅贿"。

在"产业艺术"的考量中，原本并非艺术的实用商品可以因为设计与包装增加艺术价值，甚至借此做到与同类商品相区别以建立品牌效应，从而促使更大规模的升值，这可能是当今社会经济更重要的方面。哪怕是个人日常生活的"类艺术"，例如时装、美容、发廊、美甲、文身、装饰等，这些看似很零碎的产业，却渗透了当代人的文化生活。值得重视的是艺术现在被大量推向公共空间：建筑内外的装修、商场、公园、广场设计、公共设施装饰、休闲地设计、旅游地设

计等。这些事业往往规模做得很大，成为国民经济的重要组成部分。

部分滑动后形成的"三性共存"，最重要的效果是商品的艺术增值，这种增值发生于商品的设计、包装、广告、营销等各个环节。不管艺术加工让商品显得如何精美，商品依然是商品，它的价值需要有物的使用性保底。"三性共存"普遍地出现于一切商品上，只是在奢侈品上表现得更为明显，增值方式更为戏剧化。此事听起来复杂，却保证了现代产业艺术的有效运转。

一辆汽车，如果在驾驶、控制、安全等物性能上过不了关，早晚会被顾客认为是骗局。但在满足了这些物质技术条件之后，外形、颜色以及广告摄影、明星代言，就能使它增值，与别的车相区别，成为可以显示车主"社会地位"和"人格魅力"的豪车。此时我们看到符号的三联同时起作用：汽车作为物的使用性，汽车作为符号的实际性表意，以及汽车外形设计之"超脱庸常"的艺术性。没有这三个环节共同起作用，一种汽车就难以在出售时定位。分别来看，三者是完全不同维度的考虑，但成功的产品不得不兼顾此三个层次的处理。

艺术产业的设计要点是把艺术推向营销实践端，产业艺术的设计要点是把工程质量推向艺术端，其目的都是尽可能按需要调节这三个层次，最后的产品就成为三性共存的当代产品。当然，究竟哪一部分占比多少，不同的设计有不同的考虑，每个产品使用者要求会很不同。有人买的车是变相彩礼，需要色彩明丽、形态流线，让未婚妻满意，而品牌指明"高档"，满足岳父母的心愿，此时第二层次，即符号实际意义，就很重要。但是未婚妻喜欢的汽车颜色形状，可能旁人觉得媚俗；岳父母觉得牌子倍有面子，可能有人觉得太"土豪"，反而丢了身份。每个人购买物品，多少都在考虑三层意义的不同方式搭配，才会觉得物有所值。

例如，要生产一种新款式的沙发，设计者不得不考虑三方面的问题：第一方面是物的选择，例如沙发的质地，用乳胶代替弹簧棕榈，在形态上"仿生"（bionics），更适宜坐者身形，也更适合现代生产方式；第二方面是让沙发更符合一定的身份要求，例如用某种特殊面料代替棉麻织物，使产品具有某种社会性格调，或是精美有富贵之态，

或是流畅有现代品格；第三方面是艺术追求，让沙发的形态（色彩或形状）有新异之相，能产生某种"超脱庸常"的感觉。产品的艺术部分主要功能依然是让受众感觉到"超脱庸常"的升华。但让这种艺术性与无实用性与实际意义共存于一体，才是"三性一体"的设计。

符号携带的意义随解释者而变化，一成不变的解释是不存在的，随着时间流逝，三联体的局部滑动也在不断变化。这就是为什么我们的艺术产业与产业艺术处于永远的流变之中，产品的设计师不得不对社会趣味以及对产品多层次的欣赏标准保持高度的敏感。因此，要理解当今社会文化新局面，或许必须先弄明白三联体的"部分滑动－三性共存"。必须以对这个现象的理解与应用，作为艺术产业"符号美学"的整个论辩体系的出发点。

第四章　艺术意义的三分科配置：
符形 / 符义 / 符用

1. 符号意义研究三分科

首先，应当说清楚很可能引发困惑的一个问题：本章说的符号学研究"三维分科"，即符形学、符义学、符用学，是符号学研究符号意义的三个方向，与上一章说的每个符号可能的"三联滑动"**无关联**，后者是描述符号在物使用性－实际符号意义－艺术符号意义上的演变可能。

换句话说，对符号三联滑动的每个阶段，都可以用符号学的三分科来研究。例如，当一件商品物滑动到实际意义符号（例如获得了品牌意义），对此名牌商品或其名牌化过程，能从符形－符义－符用三种维度进行研究；当它滑动成一种艺术品（例如古董），还是能从符形－符义－符用三种维度进行研究，当然研究的结果可能会不相同。

仔细考究一下，不仅每一种符号的表意过程侧重点不同，实际上每一次单独的表意过程中，意义的主导位置也不同。符号意义的表达与接受过程极为复杂，从符号文本的发出、传播到解释，每个环节都会发生意义的变异。这就迫使符号学的研究不得不有所侧重，对符号学研究本身进行分节，才不至于对意义问题做笼统的讨论而越说越乱。

莫里斯出版于 1938 年的专著《符号理论基础》（*Foundations of the Theory of Signs*），对皮尔斯符号学体系的进一步展开贡献极大。此书在介绍皮尔斯符号学原理的同时，对符号意义过程的研究做了三维分解。当时符号学远未成为显学，莫里斯的努力为符号学发展成一个

学科做出了重要贡献。莫里斯认为人类活动涉及三个基本方面，即符号（Signs）、使用者（Users）、世界（World）。这三者的组合就出现了三门学科：

　　R（S，S）＝符形学（syntactics），符号之间的搭配（S，S）组成具有合一意义的文本；

　　R（S，W）＝符义学（semantics），符号文本与世界的关联（S，W）即符号文本的意义；

　　R（U，S）＝符用学（pragmatics），符号被接收者在某种场合的使用与解释（S，U），构成了符号的使用方式。

　　这三种关系划分明晰、简洁而通透，莫里斯此处对意义研究全域的三门分科说得非常清楚：所有意义活动都与符号有关，但是关联方式不同。

　　这三个分维名称原是语言学术语，莫里斯借来命名符号学三领域，西文原术语没有"语"字，应用于符号学并无太多难处。中国符号学界却沿用语言学翻译法，分别称为"句法学"或"语形学"，（syntactics）、"语义学"（semantics）、"语用学"（pragmatics）。译名点明是在讨论语言，用于符号学经常说不通，这是中国符号学界至今不太讨论符号学三分科的部分原因。至于这三个译名的来源，学者杨成凯指出："60年代我国学者周礼全先生在翻译（莫里斯）此书时把它们分别译为语形学、语义学和语用学。"[①] 池上嘉彦《符号学入门》一书中译文如下：

　　我们设置了如下三个研究学科：第一，"句法学（Syntactics）"：研究"符号"与"符号"的结合；第二，"语义学（Semantics）"：研究"符号"与"指示物"的关系；第三，"语用学（Pragmatics）"：

　　① 杨成凯：《句法、语义、语用三平面说的方法论分析》，《语文研究》1993年第1期，第39页。

研究"符号"与"使用者"的关系。①

可见这些学科译法沿自日语。

莫里斯解释说："符形学问题（syntactical problems）包括感知符号、艺术符号、符号的实际使用，以及一般语言学。"② 前述引文把 syntactics 翻译成"句法学"，与莫里斯划出的符号学范畴相差很远。不同符号文本的组成方式千差万别，一幅图画，一曲音乐，一首诗，在它们的文本构成中，符号元素的配合有独特规律，完全不同于语言学的"词法－句法"形态，符形学（例如一套茶具的"互拓扑像似"）③ 研究比语言学的"句法"研究或许困难得多。因此本书建议不用语言学的学科名，以避免误会。

莫里斯的符号学三分科充分汲取了当时学界讨论意义问题的各种研究成果，囊括的视域更广，分析的内容更具体，表述更加清晰。自那以后，符号学学科分野被确定下来，沿用至今，符号学也逐步从哲学、心理学等学科中剥离出来，发展成一个独立的学科。自此之后，要谈论符号意义问题，就不可能绕过莫里斯对意义过程三分科与符号学三分科的划分。

2. 符形学

符形学讨论的是符号文本的外形方式，符号不可能单独表意，我们觉得某个符号在单独表意，仔细一看，意义的出发点必然是符号组合而成的文本。文本化，即组合化，是符号表意的必定方式，而且组合方式不同，形成的意义不同：西餐先喝汤，中餐后喝汤；县官衙门先假定有罪，打了板子再审口供，现代法庭坚持无罪推定，证据链完整才能议罪。

① 池上嘉彦：《符号学入门》，张晓云译，北京：国际文化出版公司，1985 年，第 30 页。

② Charles W. Morris, *Foundations of the Theory of Signs*, Chicago：University of Chicago Press, 1938, p. 16.

③ 参见笔者《艺术的拓扑像似性》，《文艺研究》2021 年第 2 期，第 5—16 页 。

　　符号起源于对感知（例如见风起云涌而知暴雨将至），不可能也无必要对现象物（云的空气动力学）做整体的掌握。文本化就是这些片面感知（大风，云的聚集速度，与天空其他部分的对比）的集合：接收者不仅在符号的可感知方面挑拣，而且把挑拣出来的感知组成一个有"合一的意义"的文本。

　　一个足球运动员"眼观六路耳听八方"，看到己方与对方每个队员的相互位置与球的方向速度，迅速判断这个"文本"形态的意义，以决定自己的跑位。体育界行话，称此球员善于"阅读"比赛，此语很符合符号学的要求。显然，对同一个阵势，一个后卫与一个前锋，必须读出很不同的文本意义，一旦读错，很容易跑不到位，失去与队友的应和。

　　奥格登与瑞恰慈早就发现符号文本的这个基本特性，他们认为符号文本具有"合一性"，其意义解释有个"单一原则"（Canon of Singularity）。他们认为这是"符号科学第一准则"，也就是一个文本的意义并非各部分的累加，而是能得到一个综合的意义。这条原理非常重要，只是在符号学史上无人提起。偏偏只有这条原理才能解决许多复杂的问题，包括艺术产业中的意义问题。哪怕符号文本意义复杂，有几个意义解释的可能，最后还是要解释者把它们汇合成"单一意义"，一个文本最终才成为一个文本。同一批符号元素组成的文本不同：一个交通警察、一个抢银行的逃犯、一个看风景的行人，在同一个街景中看出不同的意义，因为他们找到不同的组合。一桌餐五道菜分别解释意义，是五个不同文本，合起来是一顿"盛宴"，作为一个文本解读。这道理容易懂。

　　但我们经常看到多义的文本。瑞恰慈指导他的弟子燕卜逊（William Empson）写出了现代批评史上著名的《复义七型》（*Seven Types of Ambiguity*）。奥格登与瑞恰慈明白这点，他们认为，"当一个符号看起来在替代两个指称物，我们必须把它们视为可以区分开的

两个符号"①，也就是看成两个同形的符号，例如词典中的多义词指向不同指称：没有"多义的符号"这回事，只有分享同一形式的多个符号。而文本"单一原则"还指向另一种情况，即文本具有"单一的复合意义"，即"多义"文本，原因是这个文本落在"一组外在的或心理的语境之中"。② 可以作此解，亦可作彼解。如果一个符号双意并存，不好拆散，二者就可以而且必须用几种联合解读方法，形成一个单一化的复合意义。③ 正是"单一原则"产生了联合解读的压力。

钱锺书《管锥编》对文本合一问题理解得很深刻。此书讨论老子"数舆无舆"时，认为此说"即庄之'指马不得马'"，或《那先比丘经》"不合聚是诸材木不为车"。钱锺书指出，"不持分散智论，可以得一"，而"正持分散智论，可以破'聚'"。④ "分散智论"是钱先生对拉丁文 Fallacia Divisionada（分解谬见）的译文：一个个数车辐，看不出车轮的存在；一条条指出马腿，指出的并不是马。在《管锥编》另一处，钱锺书引《优婆塞经》："有智之人，若遇恶骂，当作是念：是骂詈字，不一时生；初字生时，后字未生，后字生已，初字复灭。若不一时，云何是骂？"这种态度当然只是笑话，可以"以资轩渠"。⑤ 符号文本整体并非部分的累加，而是获得了单一意义的合体。

在数字时代，单元与文本的距离更远：电子文本分解后的符号单元（数字、像素）几乎没有文本的影子，而文本组合起来后（例如一个软件）也看不到单元的构成。所有电脑创造或者模仿的事物，包括声音、音乐、线条、表面、实体等，都是一堆数字根据不同方式组合

① C. K. Ogden，I. A. Richards，*The Meaning of Meaning: A Study of the Influence of Language upon Thought and of the Science of Symbolism*，New York：Harcourt，Grace & World，1946，p. 91.

② C. K. Ogden，I. A. Richards，*The Meaning of Meaning: A Study of the Influence of Language upon Thought and of the Science of Symbolism*，New York：Harcourt，Grace & World，1946，p. 88.

③ 参见笔者《双义合解的四种方式：取舍，协同，反讽，漩涡》，《湘潭大学学报（哲学社会科学版）》2017 年第 4 期，第 117—123 页。

④ 钱锺书：《管锥编·老子王弼注》，北京：生活·读书·新知三联书店，2007 年，第一卷，第 685 页。

⑤ 钱锺书：《管锥编·老子王弼注》，北京：生活·读书·新知三联书店，2007 年，第一卷，第 685 页。

的结果。世界包含的信息可以被分解，然后再被组装：数字信息就是"组合已有的信息"而成。① 看起来像个"七宝楼台，拆开不成片断"②，数字时代的文本几乎是个"黑盒子"，文本的构成元素与我们面对的功能文本相差实在过大：一幅绘画拆成元素，或许可以看到色块线条；一幅游戏的电脑图景，拆开只是数字。因此数字文本是一种"纯文本"，难以从构成角度进行理解的文本。

那么，有没有不必与其他符号组合，单独构成文本的独立符号？没有。有些符号看上去似乎没有明显的组合因素：一个红灯、一个微笑、一个手势。我们仔细考察，就会发现它们并不是孤立的符号单独表意。要表达意义，符号必然形成文本组合：一个交通信号灯必然与其他信号（例如路口的位置、信号灯的架子）组合成交通信号；一个微笑的嘴唇必然与脸的其他部分组合成"满脸堆笑"或"皮笑肉不笑"；一个手势必然与面部表情、身姿相结合为一个决绝的命令或一个临终请求。

所谓的禅宗第一公案"佛祖拈花，迦叶微笑"，似乎只是解读"一朵花"这个单独的符号，其实迦叶解读的是一个相当复杂的文本：

> 尔时如来坐此宝座，受此莲花，无说无言，但拈莲花，入大会中八万四千人天，时大众皆止默然。于时长老摩诃迦叶见佛拈花，示众佛事，即今廓然，破颜微笑。③

因此，符形学研究的重点是符号的"文本性"。在莫里斯时代，符形学据说是符号学三个分支中"发展得最充分的一支"④。许多不同领域，如语言学、逻辑学等已积累的成绩，加速了符形学的形成。

① 转引自 Erkki Pekkilä, David Neumeyer & Richard Littlefield (eds.) *Music*, *Meaning and Media*, University of Helsinki, 2006, pp.137–138.

② 张祥龄：《前蜀杂事诗》，成都：巴蜀书社，2018年，第9页。

③ 中华电子佛典学会编：《大梵天王问佛决疑经·拈花品》，《万续藏》卷一，2021年，第442页。

④ Charles W. Morris, *Writings on the General Theory of Signs*. The Hague：Mouton, 1971, p.28.

在莫里斯看来，符形学考量的不是符号载体的个别特征，或是符号与符号过程中其他因素之间的关系，而是分析符形法则的"符号和符号组合"关系。

莫里斯的符形学研究，如他所说，在其"广泛意义上"必须"包括所有符号组合"。[1] 这个任务不容易，符号文本体裁复杂，很难总结出一套通用的法则，要深入每个符号体裁本身的规律，例如各种诗体的格律，或是各种球赛的规则，再从中总结出一套共同的原则，的确是个非常困难的问题。

莫里斯认为，与符义学和符用学相比，符形学的发展相对容易一些。他可能是被语言学误导了。要探索符形学的全部领域，需要综合各种体裁中符号组合和转换的研究，比如研究符号文本的渠道与媒介，它们的伴随文本，它们的组合－聚合双轴关系，等等。单独讨论某个体裁形态规律的研究很多，例如音乐、美术、建筑，各有其特殊组成方式，总体探索符形学规律的研究至今远远不够。连瑞恰慈最早提出的"单一原则"至今也很少见到学界讨论。整体看起来，时至今日符形学依然几乎是一片尚未开垦的处女地。

3. 符义学

长期以来，符号学家一直认为符义学是符号学的核心，semantics（符义学）一词与 semiotics（符号学）同根，都来自希腊词 sema。莫里斯认为符义学研究符号表意中"固有的"意义维度，关注的是"符号和符号指谓（designata）之间的关系"，即"符号和符号可能指称或实际指称的对象之间的关系"。[2] 所谓"指谓意义"，是指符号文本与其意义对象是如何联结的。这个联结关系，目前符号学界用以表示的词是"指称"（reference）。在皮尔斯笔下，符号所指

[1] Charles W. Morris, *Writings on the General Theory of Signs*. The Hague：Mouton，1971，p. 30.

[2] Charles W. Morris, *Writings on the General Theory of Signs*. The Hague：Mouton，1971，p. 35.

称的就是符号的"对象"（object），很多人把此词译为"客体"。但"客体"是针对"主体"而言的，在符号学这种形式分析理论中，最好慎用"主体－客体"这对容易陷入哲学史上无穷争议的词语。

皮尔斯认为符号表意过程是再现，符号表意就是再现过程。皮尔斯自己不太用"指称"，而常作"符号，或再现"（a sign, or representation），把符号称为"再现体"（representamen）。[①] "再现"就是对某种被"呈现"（presentation）于人的意识之物，用另一种可感知的符号载体进行显示，此对象究竟是否实际存在，不是符号意义的一个前提。西人说符号是"一物代一物"（One thing standing for another），这就让人疑惑，有何必要多此一举？因为意识所得，无法直接传播给别人，具体说就是有"表意距离"，必须要有符号再现。

如果说符号的最初意义就是再现对象（无论对象是否实在），则符义学就是研究符号与对象如何发生此种联系的，这就是皮尔斯说的"像似－指示－规约"理据性，与索绪尔（Ferdinand de Saussure）说的能指/所指之间的"任意武断"关联。这是任何符号学体系最基本的立足处。

那么就出现一个根本问题：符号是在再现已有的对象，还是在创造一个对象？符号与对象何者先出现？一个荔枝的符号，即一幅"荔枝"的画，或"荔枝"这个词，或"lichee"这个英文单词，指向的事物是在这些符号之前预先存在的经验中的概念。甚至这个概念对大多数中原人并不一定是"现实"："无人知是荔枝来"，除了杨贵妃、唐明皇，当时绝大部分中原人没见过此岭南名果。此"对象"完全是心灵的构造物，是传说，是白居易的诗告诉我们的一段前朝政治丑闻。对象是否"现实"，实际上不是符号学意义活动的出发点。[②]

因此，对象这个旧问题中有一个更基本的现象始终没有得到透彻的讨论：符号表意的"对象"，经常不是实在物，而是心灵的构造。

① Charles Sanders Peirce, *Collected Papers*, Cambridge, MA: University of Harvard Press, 1931－1958, vol. 1, p. 339.

② 参见笔者《论意义顺序：对象先于符号，还是符号先于对象？》，《兰州大学学报（社会科学版）》2018 年第 3 期，第 145－150 页。

按照皮尔斯的说法，符号意义对象可以是想象的（imaginary）、虚构的（fictional）、神话的（mythological），符号可以再现心灵之物、幻想之物，甚至有意捏造之物。它们并非真正存在，却依然可以是符号的再现对象。①"荔枝"这幅画或这个词，换成"凤凰"，问题就更加明显了，因为凤凰明显是我们文化的集体幻想，有人信其有，有人信其无，无论是有抑或无，"凤凰"一词或一幅画在再现机制上依然。

　　皮尔斯提出符号再现的"对象"有层次问题，一种是"即刻对象"（immediate object），也就是任何一次符号再现的意义所指向②；而另一种是"动态对象"（dynamic object），可以认为是"真实"（real）对象，这个真实不是预先存在的实物，而是符号意义的累积构筑。表意活动的一再重复，最后会累积成一个"真实"，就像一个演员某种角色演多了，大众就会把他当作此类人物。符号表意的累积永远不会结束，所以这个所谓真实的对象，实际上永远不会完全存在，只是在符号活动中意义趋近于"真实"，或者说趋近一个"共识"。

　　符号活动每次都有"即刻对象"，只是这种对象很可能是模糊的，甚至是偏见的产物，但是它们会逐渐趋近真实的"动态对象"，虽然理论上永远不可能抵达之。因此，符号再现"对象"的过程不一定不会误导，这与皮尔斯的符号真知观相当一致③，也与马克思主义唯物辩证法一致，恩格斯在《反杜林论》中说：

　　　　人的思维是至上的，同时又是不至上的；它的认识能力是无限的，同时又是有限的。按它的本性、使命、可能和历史的终极目的来说，是至上的和无限的；按它的个别实现和每次的现实来

① Lars Elleström，"Material and Mental Representation，Peirce Adapted to the Study of Media and Art"，*The American Journal of Semiotics* 30，2014：1/2.

② Charles Sanders Peirce，*Collected Papers*，Cambridge MA：University of Harvard Press，1931−1958，vol. 2，p. 293.

③ 参见笔者《真知与符号现象学》，《华中师范大学学报（人文社会科学版）》2016年第2期，第78−84页。

说，又是不至上的和有限的。①

因此，符义学与符形学之间也就存在紧密的依存关系，符形学的发展必然会促进符义学的进步，符义学的进步反过来又会给符形学的发展提供更为丰富的材料。符号的符义维度因为符号的表意本质而必然存在。

当代许多艺术潮流中出现了强烈的"反符义"（anti-semantic）倾向，也就是坚持：无论是绘画还是舞蹈，不需要讲述一件事，不需要表达一个意义。坎宁汉一再强调，身体动作除了本身，不表达任何别的东西，他的目的是挑战"传统的"舞蹈理论：

> 在我的舞蹈艺术中没有包含任何想法，我从来不要一个舞蹈演员去想某个动作意味着什么……舞蹈并不源于我们的某个故事，某种心情，或构思某种表达方式，舞蹈容纳的是舞蹈本身。②

为自我证明，他的作品有时候故意只有数字，不取"符义性"标题。我们可以看到，他们的"反符义学"，也就是反再现，那样连"符形学"支撑意义也不可能存在。但是，无论标题是否只是"作品第几号"，艺术文本（包括无标题古典音乐）既然是符号构成，就不可能无意义，只是其意义方式比较特殊，此类符号文本再现的是"文本自身"。本书将在结语中仔细讨论用符号美学如何理解这种回归"知性"的当代艺术发展大势。

4. 符用学

按照莫里斯的定义，符用学研究的是符号与接收者之间的关系，

① 《马克思恩格斯全集》第 26 卷，北京：人民出版社，2014 年，第 92 页。

② N. V. Dalva, "The *I Ching* and Me, A Conversation with Merce Cunningham", *Dance Magazine*, March 1988.

研究接收者在什么样的条件下接受，何种意义才会发生。只有落实在具体解释中的意义，才是符号实现了的意义，即"实例化"（instantiated）的意义。

凡是必须考虑到符号使用者的问题，都落在符用学的领域。符用学推进到了传统符号学的边界，因为符号意义必定涉及使用者所处的社会环境或心理条件，这就超越了严格意义上的形式分析的范畴。符号学家杰弗里·N. 利奇（Geoffrey N. Leech）指出，凡是应对了以下四条中的任何一条，符号的解释都进入了符用学的范围：（1）是否考虑发送者与接收者？（2）是否考虑发送者的意图与接收者的解释？（3）是否考虑符号使用的语境？（4）是否考虑接收者使用符号想达到的目的？[①] 这实际上包括了所有符号需要解释的情景。

意义最终取决于使用，使用就是解释，因为使用的是挑选出来的符号的某种意义，使用的具体语境不同，符号意义也会变得无穷复杂。人类活动的各个领域，包括社会、文化、个人生活，每次使用语境不同，都影响符号意义的落实。要理解一部电影，几乎会卷入整个人文学科、社会学科的知识，以及观者的个人经验与当时情绪。

如果不怕夸张一点，我们可以说：一部小说或电影创造的世界，几乎是一个独立的意义世界，不仅牵涉解释者个人，而且卷入符号的总体社会表意潜能，因此就像我们生活的世界，几乎可以允许无数的解释，也就是无数的使用方式。

意义问题最可能的解决途径，是在符用维度。维特根斯坦（Ludwig Wittgenstein）说："一个词的意义就是它在语言中的使用。"[②]（The meaning of a word is its use in the language）这就是他的"使用即解释"（Meaning as Use）原理。[③] 此观点极其精彩、简明，

① Geoffrey N. Leech, *Semantics: The Study of Meaning*, Penguin Publishing Group, 1974, p. 2.

② Ludwig Wittgenstein, *Philosophical Investigations*, New York: Blackwell, 1997, p. 29；又见 Garth Hallet, *Wittgenstein's Definition of Meaning as Use*, New York: Fordham University Press, 1967.

③ Garth Hallet, *Wittgenstein's Definition of Meaning as Use*, New York: Fordham University Press, 1967.

而且影响极大。到符号的用法中寻找意义固然复杂，但是符号的真正意义就是它的使用意义，而符号学作为意义学无法躲开意义，不然我们永远无法解开"意义"这个结。英美学界受维特根斯坦的分析哲学影响很深，约翰·奥斯丁（John Austin）与约翰·塞尔（John Searle）的"言语行为"（Speech Act）语用理论在英语世界发展迅速①，使符用学成为当今符号意义研究最重要的方向。

意义的实现是个不断深入的过程，每一步都牵涉符号文本的使用者。面对符号，解释者从感知，到注意，到识别，到解释，到理解，到再述，实为一个"无级"的深入过程。为方便讨论，笔者把符号意义的接收分成感知、接收、解释三步。符号意义"被感知"为第一步，感知却不一定导向认知。

符号接收者生活在各种各样刺激的海洋中，这些刺激都能被感知，也有相当多已经被感知，但是没有多少被识知（recognized），而被认知的潜在符号最后被解释的就更少。例如驾车者一上街，周围是可感知物，虽然只有其中的一部分能涌入眼睛、耳朵，成为被感知的部分，他也必须马上从中进一步筛选出尽可能少的相关部分，立即判断其意义的感知，组成意义文本，而将其余的感知作为"噪音"排除出去。在这样一个过程之后，这位使用者才能对认知到的符号做出理解。这个过程说起来很复杂，却是每时每刻在一刹那间自动进行的，不然立即会出现"意外"事故。

此种"高度选择性接收"贯穿于任何解释过程中，感知不是接收者的意向性过程，认知才是接收者的意向性结果，而最后的解释必须是选择的结果。这个过程程式化，就会变得自动而高效。例如一个交通标识，说明前面道路弯道较多应降速。见到此标识，驾车者最好不去想路牌上弯曲的线，如何"像似"一条弯道，而是该用自己对交通规则的熟悉，去程式化地理解此符号，这样可以越过中间环节，从感知迅速接入理解，立即调整方向盘。如果司机没有程式化理解的能

① 参见 M. H. 艾布拉姆斯《关于维特根斯坦与文学批评的一点说明》《如何以文行事》二文，见《以文行事：艾布拉姆斯精选集》，赵毅衡、周劲松、宗争、李贤娟译，南京：译林出版社，2010年，第63—75页，第251—274页。

力，涌向他的感官的要认知与解释的符号元素太多，则他几乎无法开车。

对于艺术符号文本来说，如此程式化地缩短识别流程，却是最失败的接收方式：小说或电影，看了开头就知道结尾，就太乏味；文本与解释之间缺少距离，就是浅薄的作品。艺术是理解的"缓刑"，是让接收者从感知中艰难地寻找理解。这个过程越费力越让人满意，越让人乐在其中，最后找不到理解恐怕更好。甚至可以说，理解艺术作品只是一个障蔽理解的借口，艺术就是让人停留在感知和识别层面去琢磨。

因此，这句奇怪的话可以说得通：学习理解，就是学习不再去理解。此悖论可以有两个意思：驾驶者过斑马线，就是对感知以最快速度"不假思索"地解释，就是对符号自动化的反应；在艺术欣赏的例子中，不理解就是努力推迟理解，过程本身就是艺术欣赏，解释是第二位的。

符号学界原先也认为符用学的地位是成问题的，有人甚至觉得符用学是符号学的"垃圾箱"，遇到解决不了的问题，就可以说"这是符用问题，太复杂"，搁置一边。此种看法现在不对了，今天，符用学成了符号学最重要的领域，"使用中的意义"的确最为复杂，却成为符号学最广阔的天地。

有论者认为，索绪尔影响下的符号学法国学派依然偏重符形学与符义学，而皮尔斯理论主导下的英语学界的符号学研究，其重点一直是符用学。这个看法可能有点偏颇，但是可以说意义研究越来越朝符用方向倾斜。我们可以看到：符号学三分科虽然不是皮尔斯提出的，却与皮尔斯的符号构造本身的三分法有一定的对应关系：符形学研究的是符号组合形态，是"再现体"的品质；符义学研究的是"对象"，是符号与对象的再现关系；而符用学强调的是符号的解释意义，即所谓"解释项"，没有使用者的解释，就没有解释项。

这两种三分科的对应方式，并非如我们所说的这么简单，但是这个对应关系看起来的确存在。意义包括相对比较固定的再现对象，也包括根据具体使用语境才能得出的解释。在对符号文本意义的具体分

析中，符义与符用有时可以廓清，有时却很难截然划分，二者合成"符义/符用"的解释维度。

5. 三维配置与中国书法

以上简单地梳理了符号意义过程的三维，实际上每一维度都应当有专文甚至专著来讲解，才能说得清楚。想想语言学仅仅一个句法学就有多少专著在讨论，就明白这些问题之复杂。目前关于符号意义过程的分维度讨论，有许多问题尚待解决。必须用一系列例子，具体说明讨论任何符号意义问题都需要分维讨论，不然很可能陷于概念不清、分解不明，越说越糊涂。

应当说，三分科意义配置存在于任何符号意义问题中，例子无穷无尽。笔者先列举一些艺术产业中可能出现的问题，看看分维配置是否能帮忙解开一些复杂问题。

中国书法艺术看起来简单，实际上极端复杂。我们从中国书法的意义维度问题谈起。本章讨论不牵涉所谓的"美术字"。美术字是指字形的图案化，利用字的形态表示某种图像意义。任何文字都可以变化出很多图案化的方式，用符形变化表现某种意义。中文字形特别复杂，变化方式可能比世上任何文字更多，但是各种文字在美术字以字作图方面，方式相仿。

书法作为中国的一门特殊艺术非常难以分析，所以至今理论太多，能碰撞的争议点实在不多。论者一般凭直觉，用诗性语言讨论这个"诗性对象"，如此解释只是在解释前又竖起一道屏障，让问题变得更加复杂。例如用"象"概念讨论书法艺术，从周易"立象尽意"说起，历史上无穷无尽关于"象"的说法都在书法上应用一番。"象"的书法学只是把书法研究变得更为复杂。

另一些专攻西方哲学的学者似乎也找不到着眼点。例如，王静珂说：

> 当我们（用胡塞尔的"还原"法）悬置起所有的知识与看

法，不再关注书法作品的书写材料、纸张大小与材质等，以"陌生化"的眼光去打量它，我们会发现，书法作品不仅仅是一个技法展示，而是一种生命、一个新世界。①

如果说"象"就是视觉性的，书法是视觉性艺术，相当于什么也没说，书法不可能经由视觉之外的其他感官渠道被接收者感知。哪怕把一个字的写法夸大为"一个世界"，也没有揭示出原因。过于宽泛的说法，用模糊解释模糊，用于书法这样具体的艺术，或许能让人们感觉书法艺术博大精深，却不能分析书法的意义构成。

如果我们按照符号意义研究的三分科来讨论书法，问题可能比较容易显露。书法是文字的书写方法，任何文字都有变异写法。拼音文字字母有限，其写法也有变体，也有妍媸美丑，也可能成为"艺术"，具有让观者感到脱离庸常的气质。伊斯兰国家尤其重视阿拉伯文的书法，因为教义禁止为神与圣人造像，各种宗教场合以《古兰经》中的文字代替，作为神在之证。阿拉伯人认为他们的书法是艺术，但是显然与中文的书法非常不同。问题是：这个不同点在哪里？

有人认为书法是普遍的，各种文字的写法多有花式变体，但那些都只是"抄录法"（script）之变异。拼音字母，包括阿拉伯文，文字意义是最重要的表意维度。其符义是意义主导方式，在绝大多数情况下，几乎是唯一的意义维度。其符形的意义是次要的、从属的，服从其语义的。书写形态的变化能独立表达的意义很有限，写法（形态）本身的独立意义也有限。阿拉伯文的书法为世人所瞩目，但其以硬笔与皮革为主要的书写工具，笔触变异余地不大。看一段清真寺的经文装饰，字的形态固然重要，所引用的经文是否合体更为重要，也就是说，符用/符义大于符形。

我们可以举一个简单易懂的例子。三个方正严重的颜体字"同仁堂"，对象是著名的老字号中药店。如果用于匾额，那是指一家专营

① 王静珂：《西方哲学方法论视域下的书法美学探究》，《汉字文化》2021 年第 24 期，第 178—179 页。

同仁堂产品的药店；如果用于药品包装，意思是同仁堂亲制或同仁堂监制的合约厂家制造。进一步追溯解释，这三个字的此种写法（符形），就是历史信用对药材调制质量的保证（符义），产品可以让人信任，药到病除（符用）。无论在何种情况下，同仁堂不可能放弃这三个颜体字写法，这是一切解释的符号文本形态出发点，就像奥运会的任何活动都不可能放弃五环标识。

中文的书法，尤其是软毛笔蘸水墨，与宣纸接触渲染，可以变出无穷样式。书写者经常随心挥洒创造，具体写什么字，反而成为次要维度。有学者甚至认为中文书法只需要符形，不需要符义，与清真寺的阿拉伯文书写情况正好相反。例如林语堂强调说："欣赏中国书法，是全然不顾其字面含义的，人们仅仅欣赏它的线条和构造。"[1] 沈鹏认为："书法和绘画是不同的，它的美是高度抽象的，不存在'题材'问题……书写的文辞并非书法的内容。"[2]

此种论断认为中国书法只有符形，可能有点偏颇。我们看一幅书法，不可能完全不理会文字的意义，事实上，在不同场合，文字意义得体与否依然是非常重要的事。不过这些理论家的极端之论说出了一个道理：中国书法艺术的侧重点在符形，一般情况下符义居次，在某些情况下可以忽视符义。这就是为什么草书有时让人看不懂字，依然是令人惊叹的艺术。甚至有时故意写错字（如傅山书法、徐冰《天书》），反而更为意义深长，让人们深思书法的艺术性究竟落在何处。这就是为什么美术界经常把中国书法比之以抽象艺术：形态本身的意义，超过了其指称意义。

古人写一篇书法，不宜重复用字，一旦复用，常常添笔改字形，以能猜出为准，创造出花样百出的"异体字"，反而见其功力，见书法家用心，这就是符义服从符形需要。唐代张怀瓘有云："文则数言乃成其意，书则一字已见其心"[3]。此言中说的字数对比不见得如此，

[1] 林语堂：《中国人》，杭州：浙江人民出版社，1998年，第258页。

[2] 转引自刘鹤翔：《回到现代书学的开端——二十世纪前期书学研讨会综述》，《中国书法》2017年第4期，第32—34页。

[3] 张彦远：《法书要录》，刘石校点，杭州：浙江人民美术出版社，2019年，第130页。

但就文须见其"意"与书见其"心"而言，的确说得很到位。文字具有实用价值，写字的目的就是让人明白其意义，而书法只要能见形，哪怕一个字，意义不全，也能见其艺术精髓，只有文字与书法恰当结合，方为佳品。

可见书法艺术的意义重点在符形上。这不是说书法意义没有符义－符用维度，而是说大部分情况下，其主导维度是符形。真正用作交流的信札文件，其字依然要求能看得懂。用作建筑物悬于门屏上的匾额、重要场所的对联，字不能太草，字义也要合体。一旦只作为书法展示，跌宕变化的幅度就较大，形态可以夸张任性。可见，书法作为艺术，意义配置以符形为主导，符义与符用在绝大部分情况下起配合作用。

实际上，当某种字体还在作正规用途或日常用途，这种字体形状就不会被认为是书法。甲骨文在商周，大篆小篆在春秋战国，隶书在汉代，魏碑在三国两晋南北朝，都不算书法，因为是"正常字体"。就像今日的宋体、仿宋体、等线、黑体，用于印刷书写日常文件，就不能算书法。这里的规则依然是上一章说的三联滑动：隶书魏碑这些字体，当不再用于日常意义传达活动，才获得了艺术的"超脱庸常"的可能；而草书，因为变形太大，原来就不易用于日常公众活动，所以一直具有超脱感。因此，艺术是社会文化历史的产物，艺术性并非按文本本身的"自律"就能形成。

6. "艺术无赝品"

艺术品、收藏品市场最头痛的就是识别赝品，因为实际价值有天地之差。但收藏与拍卖的是艺术品（work of art），而不是艺术（art）。如果接收者能感知到的符形品格上与原作无分轩轾，也就是说接收者面对符形得到的是相同的感觉，此时从艺术上看，赝品与原作就没有区别。因为艺术性就来自这种符形感觉，艺术性停留在感知上。"艺术无赝品"这个说法是笔者在多年前提出来的，意思是艺术界人士苦于赝品，但赝品破坏的主要是艺术品市场，而不是艺术本

身。赝品破坏的市场价值，是它的实际表意功能，而不是艺术表意功能；艺术性本身无法标价，因此真正的艺术，无所谓真伪，没有原作与赝品之分。①

举个例子：一件高仿真（所谓"A货"）的时装，与名牌的"原件"，如果看不出区别，那就是没有区别，只有品牌公司会起而维护品牌权益。一件家具，不管是名牌，还是假冒名牌，如果它们在符形上是完全一样的，符用上也相同。价格差别主要来自符义，即该家具商标的品牌价值；家具作为符号文本的艺术性，来自符形；而家具作为收藏品的市场价值，来自它的符用品格。艺术性是感知，因此无所谓真伪。可以如此总结：从符号的意义三分科来看，艺术赝品主要在符用维度上（对博物馆、拍卖行、收藏者而言）危害甚大；在符形一符义维度上，如果对感觉和意义效果相同，就无所谓赝品。

工业社会给艺术带来的最大变化，不仅仅是机械复制，还有大众化、世俗化以及日常生活化。② 瓦尔特·本雅明提出：在现代这个"机械复制时代"，艺术品的"灵韵"（Aure）消失了，社会上流通的、大众能看到的是大量的复制品。购买商品时，我们只需关心类型相同的（同质量、同产地等）货品即可。而艺术品（例如拍卖行、博物馆里的）必须保证是"原作"这个具有特殊符义性的单符，而不仅仅是具有等值符形的艺术品。正如卢浮宫大批警卫保卫的，不是具有艺术性符形的《蒙娜丽莎》，而是具有独特符义指称（独一的绝世名作）的《蒙娜丽莎》。

因此，在数字时代，具有艺术性的符形文本就与艺术品要求的符义、符用维度结合起来了。在公开透明的过程中，区块链恢复了艺术品的原创性不可篡改的"灵韵"，同时又保存了艺术性可以被复制的符形感知，而且复制效率与精密度远远超过了一个世纪前的"机械复制"。我们至少可以预言，在数字媒介时代，艺术的意义方式有重大变化。一方面，艺术品可以被高保真地复制，而且大量传播。"艺术

① 参见笔者《符号学原理与推演》，南京：南京大学出版社，2011年，第307页。
② 陆正兰、张珂：《当代艺术产业分类及其符号美学特征》，《符号与传媒》2022年第1期，第58—72页。

无赝品"这条关于艺术性的符号美学依然成立，过去的原作保存于宫殿贵宅的珍藏中，只有上层人物乃至贵族才能看到；艺术品之真，往往需要著名收藏家的签字文件（中国画往往靠名家收藏章）做不太可靠的保证。现在只要及时放进有认证的区块之中，艺术品就既可以复制，又可以拍卖。哪怕复制再如真，原作不可篡改地存留在博物馆或个人的收藏中，它的身份符号意义确在。但大部分艺术作品原本就以复制状态存在于世，就无所谓丢失原作灵韵的"赝品"。

第二部分 艺术产业文本的意义方式

第一章　设计作为符号过程

1. 为何要研究设计?

自然界经常让我们感到惊奇：万物滋生，山川水流，物华天宝，似乎为人的生存提供了最适宜的条件。无怪乎《天工开物》的作者宋应星赞叹上天造物，计划周全："谓造物不劳心者，吾不信也"[①]；也怪不得莱布尼茨宣称，尽管有诸般灾难祸殃，在所有可能成立的世界中，上帝肯定为人选择了一个最美好（optimal）的世界[②]。

当然，自然并不为人而设，只是人适应并利用了自然条件。物竞天择，物种进化的演变并无方向，高级智慧的出现并非必然。自然界是自为的，各种灾难，从暑热寒冻到火燎水淹，都不是出于人的利益。认为自然界为人天造地设诸般方便，显然是过于乐天，与其说自然宜于生存，不如说是人在努力适应并且改造这个自然。人的这种实践与改造之前必有的计划，称为设计，即人类意识改变世界，改进繁衍生存条件的努力。

人类文明发展了近万年，现代之前人类的设计大多是顺自然之势而行。如蚕作茧，设计缫丝以便利抽取纤维；如稻结籽，设计使之成为较高产的稻种。不依靠自然条件，人类世界可能不存在；而完全依靠自然，不事事设计改造之，人类社会不可能如目前一般兴盛。趁自然之势而改进之的设计，才成就了人类环境的效用和美观。到现代化

① 宋应星：《天工开物·彰施》，潘吉星译注，上海：上海古籍出版社，1988年，第261页。
② Nicholas Jolley, *Leibniz*, London：Routledge, 2005, p. 26.

成为世界潮流，尤其是"泛艺术化"渗透了各国社会，设计覆盖了几乎整个自然，甚至反过来自然本身要靠人的设计以求"保护"，即抵制设计。设计牵涉的诸方面，包括效益也包括损害，就成为认识当今人类文化，以及预判人类前途的最紧要问题。

设计是人在这个世界上存活下来的普遍原因，是人类时时在做之事。它到底是如何出现的？大学设计艺术专业的标准教科书强调说："设计艺术学研究的问题是现实的，并非抽象的……有些问题看起来是抽象的，如美学等，但一旦与设计问题相连，也就立即变成现实的问题。"① 如果设计都是如此客观地"实际"，那就只需总结技巧，无需思考其本质。因此吴兴明感叹："在现代人文学术中，很少有哪一个领域像设计那样，极端重要而又缺乏基本的哲学反思。"②

马克思多次指出设计是高度人性的。需要改造环境以适应需要的时候，几乎每一种生物的智慧都令人惊奇。但是动物进行的实践活动，其设计靠遗传决定模式。在《1844年经济学哲学手稿》中，马克思指出：

> 动物只是按照它所属的那个种的尺度和需要来建造，而人却懂得按照任何一个种的尺度来进行生产，并且懂得怎样处处都把内在的尺度运用到对象上去。③

马克思在《资本论》第一卷中又说：

> 蜜蜂建筑蜂房的本领使人间的许多建筑师感到惭愧。但是，最蹩脚的建筑师从一开始就比最灵巧的蜜蜂高明的地方，是他在用蜂蜡建筑蜂房以前，已经在自己的头脑中把它建成了。④

① 李立新：《设计艺术学研究方法》，南京：江苏凤凰美术出版社，2010年，第7页。
② 吴兴明：《设计哲学论》，上海：上海人民出版社，2021年，第1页。
③ 《马克思恩格斯全集》第三卷，北京：人民出版社，2002年，第274页。
④ 《马克思恩格斯全集》第三卷，北京：人民出版社，2002年，第208页。

马克思明显把设计从劳动实践中分化出来，至少把它视为实践的一个特殊阶段，在实际工作前"已经在头脑中建成"。因此，马克思很明确地指出设计的特殊性：动物，甚至植物，能做出很多极其复杂的实践活动，尤其在养育后代环节，经常非常高明地改造自然环境。但是这些似乎"经过设计"的活动，都是按照物种天生的"尺度"进行的。而人的设计规划及其实践行动，符合使人们集合而成族群的社会文化的信仰，也可能体现了个人的独创。为何设计是有关人的主体性的复杂理论问题，而并非上引教科书说的那样，仅仅是"现实问题"，本书的目的就是试图仔细回答这个问题。

2. 设计作为一种符号意义活动

《旧约》说：人类祖先居住于自然的伊甸园，亚当和夏娃也是以自然的原貌生活于这个"乐园"之中。他们受了撒旦的诱惑，食了智慧之果，结果就发现自然世界并不完全适合人类。首先不得不改变的是人本身：人需要服饰遮盖。一旦成为用社会文化规范设计的人，他们就被赶出伊甸园。

由此，人作为人的存在，起源于人对自己的无穷设计：服饰、化妆、文身、语言符号交流，以及较抽象层次的教养、仪态、医疗、养生，等等。不同文化设计出来的不同民族的人，既有相同又有不同，社会文化设计有时甚至是强制性地让我们自己与他人，生活在改造过的据说更美好的世界上。设计史家董占军认为，"设计的第一位的对象是人的思维活动"[①]，人自己是设计的直接对象。

康德认为："我们有一种作为人类心灵基本能力的纯粹想象力，这种能力为一切先天知识奠定了基础。"[②] 设计思维梳理感知和经验，并加以"有序化"，从而把思想转换成对象的条件性预设，用这种方式能在实践上创造新的事物。虽然人的理性对设计如此重要，但并不

① 董占军：《西方现代设计艺术史》，济南：山东教育出版社，2012年，第1页。
② 康德：《纯粹理性批判》，邓晓芒译，北京：人民出版社，2004年，第A124节。

是所有的设计都体现了人类优秀的判断能力。人不一定胜天，在这个问题上人类必须谦卑。但是从人的意图来说，人生在世，必然要想尽办法"改进"周围的一切。人是有意向性的生物，意向性让人不断地在世界上寻找生存的意义，包括不断"优化"环境，这是人的意识追求意义的本性，任何其他生物都无法做到这一点。迄今为止的人工智能也无法做到，人工智能会根据设计进行操作以达到一定目标，但是机器至今尚无自发地改造环境的意向性。

我们一般把有计划地改变事物称为设计，把改变事物的进程称为筹划。实际上两者很难区分。"筹划"的德文 Entwurf，经常被英译为 designing（设计过程），它们不一定能区隔分明。设计准备改变的对象远不止是已存在的自然物，甚至对象不一定已然存在。例如给建筑设计内装修，建筑可能尚未开建。而且所谓设计方案可能是给建筑添加物件（如涂料），也很可能是减少（如用门洞窗洞代替墙）。甚至设计不一定是为建设，要毁灭某个建筑或某个城市，清除某个人或某群人，也需要设计。

各种设计唯一的共同点是改变对象，不一定改变其物理状态，而必然是改变对象的意义状态（例如把石头变成园林假山）。设计本身是一种符号活动，设计的效果是一种符号意义变化（如变得敞亮、美观）。符号是被认为携带着意义的感知①，是用来承载意义的。卡西尔曾有言：

> 人类发现了一种使自己适应自然环境的新办法：在所有动物都有的接收系统与效果系统之间，人类发现了第三个系统，"符号系统"（symbolic system），这个系统改变了人的全部生活：其他动物生活在广义的现实之中，人类生活在现实的一个新维度之中。②

① 参见笔者《重新定义符号与符号学》，《国际新闻界》2013 年第 6 期，第 6—14 页。
② 恩斯特·卡西尔：《人论》，甘阳译，上海：上海译文出版社，2003 年，第 99 页。

设计就是这样一个"符号系统"，它把意向效果植入人与对象世界的关系。所有的符号都是在解释意义尚未在场时才会使用，设计者在实践之前，已经在用符号引导解释意义进场。设计一件衣服的主体（例如裁缝），按预定的"尺度"设想对象符形的改变（例如合乎艺术规范）以及符义的改变（合乎文化规范），最后取得某种实践的符用意义（合身、得体）。设计者裁缝对着一块布料，在思想中调整心像符号，或是在纸上画线条估量效果，对尚未在场的效果做预判。此时他的意向性已经顾及符形、符义、符用三个维度的意义。① 设计本身是人的一套符号方案，它必定会用可感知的方式表现出来，可以落到心像上、书写上、图画上、模型上。没有符号活动，设计无法进行。设计与筹划跨越思维与实践的分界，是在人与对象的交互界面上做出的符号行为。

整个世界的事物，包括尚有待出现的事物，都有可能成为设计对象。它们按设计的方案改造过后，不仅功效增长，其存在方式也会发生根本性的改变，承载人类赋予的新的意义。马克思在《政治经济学批判》中指出：

> 自然界没有制造出任何机器，没有制造出机车、铁路、电报、走锭精纺机等等。它们是人类劳动的产物，是变成了人类意志驾驭自然的器官或人类在自然界活动的器官的自然物质。它们是人类的手创造出来的人类头脑的器官；是物化的知识力量。②

"物化的知识"，就是设计这个符号系统创造出来的新意义。

而设计筹划对人类生存的意义是哲学家思索的最重要的问题之一，因为此时意识的主动性最为明显。海德格尔一再强调："意义的

① 赵毅衡、罗贝贝：《艺术意义中的三维配置：符形、符义、符用》，《福建师范大学学报（哲学社会科学版）》2022 年第 4 期，第 85—97 页。

② 《马克思恩格斯全集》第 46 卷下册，北京：人民出版社，1980 年，第 219 页。

问题，亦即筹划领域的问题。"[1] 他直接把意义看成设计筹划的目的：
"意义就是筹划的何所向。"[2] 筹划本身就是意义的出发点，更是因为
"设计的目的并不是物本身，而是人类在设计中得出的预期可能
性"[3]。而设计的这种可预期性，就是海德格尔所说的让人栖居的家
园："筑造不只是获得栖居的手段和途经，筑造本身已是一种栖
居。"[4] 人不仅栖居于被设计之物（如建筑），而且栖居于设计这种意
向性活动之中，借此让存在的意义彰显。

3. 设计的类别

设计在今日已经是一种范围庞大、无远弗届的符号意义活动，完
全无设计的"裸物"，或许只有在荒山野岭见到的野果虫兽。莱文森
甚至认为设计包括说话时声带引起的转瞬即逝的空气震动，以及核实
验室里生成半衰期达数百万年的新元素。[5] 据此，莱文森把物质世界
分成了四个方阵：非生命物质、生命物质、思维物质（即意识）、技
术物质。[6] 设计的对象包括人自己，甚至包括自己的思维本身（例如
改造思想），自己的设计能力（例如学习某种设计技能），乃至设计本
身（例如本书苦思何为设计）。

因此必须对设计这个大概念仔细分类，说清这个大概念中究竟有
些什么具体的工作。章利国按设计的效果划分六个原则：功能原则、

① 马丁·海德格尔：《存在与时间》，陈嘉映、王庆节译，北京：生活·读书·新知三联书
店，1987 年，第 151 页。

② 马丁·海德格尔：《存在与时间》，陈嘉映、王庆节译，北京：生活·读书·新知三联书
店，1987 年，第 177 页。

③ 马丁·海德格尔：《存在与时间》，陈嘉映、王庆节译，北京：生活·读书·新知三联书
店，1987 年，第 173 页。

④ 马丁·海德格尔：《演讲与论文集》，孙周兴译，北京：生活·读书·新知三联书店，2005
年，第 53 页。

⑤ 保罗·莱文森：《莱文森精粹》，何道宽译，北京：中国人民大学出版社，2007 年，第 106
页。

⑥ 保罗·莱文森：《莱文森精粹》，何道宽译，北京：中国人民大学出版社，2007 年，第 108
页。

经济原则、科技原则、信息原则、艺术原则、合理原则。① 吴兴明把设计分成三个层次，即效果渐进的三个类别：功能、物感、意义。② 其他设计学家更有不同的分类。本书认为设计所涉及的范畴过于庞大，无法完全归于一定类别。我们可以按以下三个方面做分类，每一种设计都属于这三种分类法之一，也可能兼有三种工作，例如一个茶杯的设计，也会横跨三个分类。这是我们理清设计这个巨大领域的三条主要路线，它们之间会交叉产生无穷细类。

A. 按设计对象性质分：工具设计，物品与产品设计，人居环境与公共空间设计，身体装饰设计，数字空间或平台设计。

B. 按设计目的分：取得功效化，取得增值化，取得艺术化。也可以同时有几个目的。本书将讨论的"设计三观"（效用观、价值观、艺术观）衡量标准，由此而来。

C. 按与其他设计间关系分：个别设计，再设计，风格设计，特定形式设计，特定效用设计，元设计（设计标准的设计）。

以上分类，既根据设计历史顺序，也根据其逻辑顺序，当然是大致的顺序。某些古人设计只是悬猜，考古资料不全，既无物存留，亦无符号记载。例如人的皮肤装饰、织物装饰、音乐舞蹈，不像金属的武器或祭器较易存留，今日只能调查较少接触外界的人类部族，用以悬想古人可能的处境与生存之道。例如文身，不一定是美化身体，更可能是标明部族、身份等。既然无存留，历史如何就难以定论，从现有部落调查寻找可能的类比，即人类学所称的"残存法"（survival theory），难言可靠。

就上面列出的第一系列分类而言，可以肯定：工具应当是人类最早的设计。哪怕工具本身不是设计的最终目的，但有了工具才能实现设计，才能真正把人的意识对象化。设计者首先需要设计制造工具的

① 章利国：《现代设计美学》，郑州：河南美术出版社，1999年，第40—68页。
② 吴兴明：《设计哲学》，上海：上海人民出版社，2021年，第28—29页。

工具。《诗经》云："执柯伐柯，其则不远"[1]，拿着斧子伐木做斧子，设计方案就在手中，因此工具设计是道与器的结合。

有了工具，有了使用工具加工物品的技巧，人才能逐渐将世界设计化。使用特殊工具的专门技巧是人类物质文明的推动力。工匠技巧在各民族都是令人骄傲的家族传承，各民族的语言中都有相当大一部分姓氏来自工匠的工种。《考工记》列出三十工种[2]，成为后世姓氏至今后代繁盛的有：段（锻锤金属者）、鲍（鞣制皮革者）、卢（制木柄者）、车（制车者）、栗（制造豆谷量器者）、钟（染羽毛者）、陶（制陶器者）、庾（建谷仓者）、屠（家畜宰解者）等。哪怕在商品社会产生之前，工匠也是战争中的特殊战利品。十四世纪蒙古军历次远征，每征服一地往往都带回工匠，例如攻克中亚撒马尔罕，残酷屠城，却带回三万多工匠。此做法类似第二次世界大战后，苏美竞相带回德国科学家。

海德格尔不无遗憾地指出，现代与古代文化的一个重大差别，是现代设计以"数学筹划"为优先，这是现代科学的结果。海德格尔认为自伽利略与牛顿把科学数学化后，纯粹理性成为形而上学的引线和法庭，成为对存在者之存在，物之物性的规定性的法庭。[3] 他悲叹"数学筹划"取消了设计中人对物性与效用的敏悟。既然意识的形而上思维都被预先筹划，思维的形而下认知方式更被视为效率低下。正如前文一再解释的，预先设计创造对象并不一定是对人有利的。

现代之前，以从神格演化出"人性化"（hommination）作为设计的总原则，塑造人需要的意义世界，应当说是一种健康的标准。现在此种标准被科学至上模式替代，一切无法进行科学验证（数字化、实证化）的方式，都被认为不合意义"真值"标准，从实证主义到泛科学主义过度夸张科学模塑能力，可能使设计逐渐非人性化，使人类的精神世界反而趋于贫乏。

① 《诗经》，周振甫译注，北京：中华书局，2002年，第224页。
② 《考工记》，俞婷编译，南京：江苏凤凰科学技术出版社，2016年，第3页。
③ 孙周兴选编：《海德格尔选集》，上海：上海三联书店，1996年，第870页。

4. 设计的艺术

数学只是对部分设计必要的工具，对功效（尤其是安全性）很有帮助，但是对设计的另一个重大目的——艺术化——帮助甚少。甚至可以说，艺术性就是设计目的中以感性测量"反功效"的意义效果。设计一向具有两个目的，即功效性与艺术性，可选其一，也可同时追求二者。其中功效性又分成两部分：使用功效，与实际意义功效（例如社会身份）。使用功效容易理解，设计一座桥梁首先要保证其承重量与稳固性。但自古以来桥也被要求有实际意义，例如显示为官政绩、地方荣耀。也需要考虑艺术性，不过过去往往基于社会文化的功用法则设计，艺术性考虑比现当代少得多。

可能这一点会马上引起反对：古物在今天看来大部分美轮美奂，艺术光彩耀眼。十九世纪不少唯美主义者以"回向中世纪"的工匠艺术为号召，掀起"工艺艺术"（Arts & Crafts）运动，为什么本书说古物多半是"功效性"的，并不追求艺术？本书在上一部分第 3 章讨论过这个问题：因为艺术是以"无用性"为出发点的，当某物功效性几乎消失，艺术性就会反比例涌现。看起来似乎古物本来就有不少纹饰花样、宝石玉器等，但是现今的这些艺术品当时主要是显示社会地位意义的。考古学家与历史学家多方寻找原设计的实际意义，对他们来说，这些古物不是艺术品。对今日大部分博物馆观众来说，古物艺术性很强，历史累积的"非使用"品格"转码"（transcoded）成为艺术性，转码就是对同一符号文本有了新的解释标准。

那么当代的设计——以艺术性为设计效果的"艺术设计"，如何获得"无用化"呢？有两条途径：第一种是设计纯粹的艺术品，也就是艺术创作。艺术家的创作意向性当然也是设计，但是一般不包括在设计研究范围内，因为它筹划的对象不以效用为目的，而经常是相反，以抵抗日常效用为目的。戴耘的装置艺术《请坐我》，是一个用红砖、水泥、钢筋做成的貌似柔软却坚硬的"沙发"。意大利艺术家科拉鲁索（Guiseppe Colarusso）的"无用系列"（Unlikely）艺术，

专门把日常用品做得无用，例如精美的乒乓球拍中间有个大洞。这些艺术品嘲弄实际效用，貌似设计，实为反设计，是装置艺术产生艺术性的不二法门。

另一种艺术性设计是让艺术与实用效果和实际目的并存，这是人类自古以来生产艺术品（如瓷器、佛像）的基本方式，在"泛艺术"的现代，更是艺术存身的主要领域（如商品、建筑）。如此设计出来的一件物品，既给人使用性，又引出身份价值，又给欣赏者超脱庸常之感。当使用物（商品）的一部分超出物功用，也超出了符号实际意义，这个部分就获得了"部分艺术性"的品格。同一产品的"三性合一"，即物—实用符号—艺术符号三联，其中有个比例对抗关系。同一件物（例如一个设计精美的酒瓶），它的物功用、实际性表意功能、艺术表意功能，三者往往共时共存，但是在每次不同的解释中，彼此经常成反比例：前项小，后项就大，这是符号美学的一个根本性悖论。

此种情况在当代设计中非常普遍，常见于时装、建筑等设计领域，当今艺术学理论界热烈讨论的所谓"日常生活艺术化"，主要体现在此种日常使用物中的"艺术化部分"越来越大。高档家具店中，有精心设计的小便池，哪怕依然作为便器，这些高档物品使用效果较好，有品牌身份（如适合高级宾馆使用），形状特异，也让人眼前一亮。这与杜尚的小便池有云泥之别。杜尚的小便池是纯艺术品，假定有破坏者"使用"此器皿，它就会完全失去艺术性，而高档宾馆的专用设计小便池，当然首先是供使用的。人类文化中大量物品都借"三性合一"在意义解释中滑动，它们依然保留使用性与实际意义，其美学效果只在超出物功用与实际符号意义的"部分艺术性"中出现。

在日常生活中，大量物品的"部分艺术性"不一定会被接收者注意到。例如一个设计精美的酒瓶，当它以设计者原先计划的"意图定点"① 出现，即作为商品出现于餐桌上时，三者会互相促进；当它作为实际表意符号（例如标明餐馆的豪华等级），它的物功用比例就缩

① 参见笔者《符号学原理与推演》，南京：南京大学出版社，2016 年，第 182 页。

小；当它被展示为艺术（例如放在"工艺美术博览会"上），供观看欣赏，其他功能被悬搁，艺术意义增加。一瓶酒，物尽其美（物使用性），牌子不丢脸（实际意义），形态让人愉悦（酒瓶设计有艺术性）。但是很少有人因为酒瓶的艺术性而单独收藏之，在此艺术只具有"促销"设计效用，三种效果的分配均为"即时符用性"，商品消费了就结束。

卡特（Curtis Carter）说艺术设计有两种："为博物馆（museum）的设计"与"为商品陈列的设计"。为博物馆（包括美术馆）的设计，卡特称为非功利的、值得进行深思的[①]，就是纯艺术设计。但是实际上二者往往在设计中兼顾。在当今泛艺术化时代，绝大部分的艺术设计是非纯艺术的，但是一旦置于"商品设计展"，就能迫使艺术性占主导地位，观者针对展示意图拿出相应的解释态度，就会生成艺术性的解释。把酒瓶设计、台灯设计、包装设计等陈列在美术大厅里，在比较中，观者会搁置这些设计的实际意义，酒瓶设计滑动成卡特说的"为博物馆的设计"。再例如各种仪式的音乐，如婚礼曲、安魂曲、进行曲，一旦在音乐厅，而不是在实际仪式上演出，听者就会把它作为纯艺术品观照欣赏。这种"主导意义轮换"，容易懂。

"主导意义轮换"适用于其他任何艺术设计。例如书法，有些特殊文稿（例如颜真卿的《祭侄文稿》），可能是作者极度悲愤中用于激励手下官兵所做仪式的产物，以祭奠者与被祭奠者的身份，激发官兵对抗叛军以死相酬的决心。今日我们所面对的稿本，使用性与意义价值已经遥远，而"不计工拙"的笔迹给我们的感知，成就了此件艺术的超拔品格。

设计添加艺术性，在物品功能之外增添"无效用"的成分，在当今社会的"泛艺术化"潮流中已是常态。添加艺术设计最明显的例子是各种公共空间，设计重点放在无功能的"表皮"上，例如北京国家大剧院的卵形外壳，国家运动场的鸟巢外形架构，悉尼歌剧院的"切

① 柯蒂斯・卡特：《跨界：美学进入艺术》，安静译，郑州：河南人民出版社，2019年，第449页。

橘子"式屋顶,法国蓬皮杜中心的管道外饰,西班牙古根海姆美术馆的贝壳形外墙。这些对建筑本身功能"无用的"添加,促进超脱庸常的精神功能追求,从而让这些公共建筑成为城市甚至国家的地标。

5. 设计的尺度

在现代世界,我们的周围几乎全部物件都是被一再累加设计出来的,哪怕我们偶然接触到的所谓自然界(田野森林之类)也常是"自然保护"设计的结果。波德利亚认为当今人们不再像过去那样受到人的包围,而是受到物的包围。① 往昔贵人周围仆人随从云集,现在周围都是设备与工具。经过屡次更新换代的"高度"设计物,已经几乎占满了人的周围空间,人的生活中自然物已经很少。

如果要按生活中设计的多少与"设计程度"划分社会等级,社会上层生活的设计化显然超出下层,城市居民超出乡村居民。也许乡村居民觉得他们的生活用品均来自自然,实际上打井取水与"矿泉水"一样是设计物,只是"再设计程度"低一些。或许是因为"久居樊笼"造成逆反,据称更接近自然的"有机食品"价格高几倍,"矿泉水"商人也因自称"大自然的搬运工"而成为首富,而在设计界也出现了注重人与自然和谐共处的"生态设计"(ecological design)潮流,也就是减少"设计程度"。②

被设计物一再被重新设计,造成了一种奇特的现代性衡量标准——"多次设计",层层加码一再重新设计。其程度或许难于精确度量,但完全可以感觉到。设计的剧烈程度、频繁程度,实际上是人类文化变迁的标尺。再设计的基础是符号活动最有活力的一环,即"无限衍义"(unlimited semiosis),符号的解释项永远可以变成一个

① 让·波德里亚:《消费社会》,刘成富、全志钢译,南京:南京大学出版社,2000 年,第112 页。

② Lill Sarv, "Ideology behind Ecological Design". *Culture of Communication*,2012. pp. 1245 – 1253.

新的符号，被"再解释"，以至于无穷①；而设计物的再次被设计也永无止境，直到某一种产品（例如邮票、电报机）被人类文化永远抛弃。我们的周围环绕着的，几乎全是"再设计"产物，小到旗袍、牛仔裤，大至轮船、汽车，再设计的速度是社会文化变迁的最明显象征。再设计不仅使产品增值，其本身就是增值的原因，因为再设计最明显的改变，是让人们一眼就能看出的外形。

人的生活再庸常，也必定建立在设计基础上，如此才能从混乱无序的自然信息出发，组织对世界的实践。波德利亚对消费社会批判不遗余力，相当大原因是他认为商品社会"一切都被戏剧化了，也就是说，被展现、挑动、被编排为形象、符号和可消费的范型"②。他是说过度设计让我们的生活"被编排"。但是设计为何对人类有害？波德利亚只指出设计让一切变得"可消费"，设计社会的效果可以具体分析。但是取消设计，"回到伊甸园"③，已经是不可能的事，只是草药制剂的广告语。

当然，设计不一定能达到目的，哪怕设计中预估了风险与利益，也必然有失算的可能。如果设计风险过大，例如比赛花样翻新、外科手术难度高、桥梁设计跨度大、航天器参数复杂，失算的可能性就变大。如果设计过于"领先于时代"，先前经验不足，效果就难以预测，此时设计与实践之间出现极大张力。因此，创新的设计是有代价的，人们在设计中情愿遵循社会惯例，尽可能用社群的"通用意见"，让设计在自己熟悉的程式中展开。

在不同文化中，对设计失败的容忍度很不相同。遵循社群已有规范，也就降低了在设计中注入创新意向的机会，本书开始时说的设计固有的创造性，在大多数情况下是有限制的，有客观条件的限制，也有设计者畏惧责任的限制。因此，设计的标准往往是非个人化的。设

① Umberto Eco, "'Unlimited Semiosis' and Drift", *The Limits of Interpretation*, Bloomington: Indiana University Press, 1994, p. 31.

② 让·波德里亚:《消费社会》，刘成富、全志钢译，南京：南京大学出版社，2000 年，第 225 页。

③ Jethro Kloss, *Back to Eden: American Herbs for Pleasure and Health*, New Dehli: National Book Network, 1998.

计者获得的信任度较高（例如外科医生群体），经验必定比其他人丰富，对效果的把握度也比其他人高，设计的成功就有了集体惯例的加持，个人责任压力也相对容易对付，这是设计往往遵循社会性意义标准的原因。

因此，设计者必定把自己的创造意向性与社群经验相对比，弄明白他的设计有多少风险。他的精心筹划大部分情况下是与社群习俗之间的调试，设计者甚至对自己在按惯例办事这点并不自觉。只有当他身处某种全新的环境（例如到全新工作位置上），他才痛苦地明白，他必须在自己的设计与异社群的习俗之间，找到一种新的平衡关系。寻找设计的原则，就不得不从设计符码的特殊性开始。从这个角度看，设计本身也是"被设计的"，设计本身是社群意向性的产物。

6. 元设计

无论是设计的功效，或是设计的超功效艺术性，是否达到目的，取决于大部分人的评判解释。而此大致合一的解释标准之形成，不可能脱离该民族的社会文化传统。在一个民族文化的形成过程中，会出现自身独特的"设计三观"：效用观、价值观、艺术观。三观标准往往有合一的论证方式，即关于设计的总体性符码，可以称之为"元设计"，即"对设计的设计"，也就是设计卷入的各种符号活动的"元符号"（metasign）。

说它独特，是因为它不一定能为其他民族所理解所采用，"元设计"成为文化传统传承的核心元素，成为民族文化发展的标记。符合元设计的设计，往往被赋予较高层次的意义，被视为拥有较优秀的艺术性。后现代设计家可能认为巴尔博亚公园内的博物馆是设计中最伟大的杰作；印度人可能认为泰吉·玛哈尔陵之美全球无可比拟；中国人则认为天坛至善至美：宏伟、壮观、精致，尤其是天圆地方的宇宙观，让人顿时觉得心灵升华。

当代的全球化浪潮固然让效用计量数学化，也让许多意义标准甚至艺术标准互相影响，但是"元设计"让三观合一，让现代设计的普

遍方式适应民族文化的独特性，与全球化潮流价值互鉴，越是民族化的越会得到全球欣赏，因为增加了全球化所必需的多样性。与效用标准相比，艺术元设计的民族黏性更强一些。效用性往往可以数字化，数字计量效果可以跨民族比较，而艺术标准是非数字的，因此各民族往往坚持自身的"元设计"方案，最后形成技术－艺术综合的元设计体系。

民族元设计的源头是本民族的信仰体系。印度教和佛教共有的曼陀罗（Mandala）概念是一种宏大的原型，宇宙回旋重生的象征，体现了人类力求整体解释的精神努力。曼陀罗原型出现在建筑、家居、仪式等许多场合器具的设计上。荣格甚至说："发现曼陀罗作为自我的表现形式，是我取得的最终成就。"[①]伊格尔顿认为，所谓的纯粹理论事实上都有一个隐而不显的乌托邦层面。[②]可以说，所有元设计背后的形而上思想，最终都隐秘或公开地追求一种"至大无外"的精神，此种设计试图感性地显现对一切事物的终极解释。元设计力量及其持久性，来自每个文化都希望在形而下的器物上体现形而上之道。

中国历史上有个只存在于形而上层次的著名元设计例子，那就是《周易》说的"河图洛书"："河出图，洛出书，圣人则之。"[③]河图洛书是圣人造福天下的具体设计，但千年来说法纷纭，始终没有在实践中显形，甚至"河图洛书"究竟是一是二都众说各异。有文献说它早已出现于黄河支流洛水的河鱼背上："天大雾三日，黄帝游洛水之上，见大鱼。杀五牲以醮之。天乃大雨七日七夜，鱼流而得河图。"[④]只是未能流传而等待下一个黄帝般的圣人出现。一直到十多个世纪后的宋代，才落实到具体图形，例如朱熹在《易学启蒙》卷首附河图洛书两张图，此后各种图形出现，画出图式的人互相斥之以伪。这是个典

[①] C. G. Jung. *Memories*, *Dreams*, *Reflections*, New York: Vintage Books, 1961, p. 56.

[②] 特里·伊格尔顿：《二十世纪西方文学理论》（序言），伍晓明译，北京：北京大学出版社，2018年，第6页。

[③] 上海古籍出版社编：《十三经注疏》，上海：上海古籍出版社，1997年，第82页。

[④] 安居香山、中村璋八编：《纬书集成·河图录运法》，石家庄：河北人民出版社，1994年，第1149页、1166页。

型例子：元设计的思想陈义过高，反而无法付诸实践。①

中国的"阴阳太极图"被称为"世界第一设计"，从中演化出来的阴阳五行元设计体系，在中国广泛应用于建筑、墓葬布局，甚至应用于节庆安排。因为这个元设计来自天意：《易·系辞上》称为"在天成象，在地成形，变化见矣"，所以可以用之"法天象地"②，民族文化中的各种设计意图很难脱离这个阴阳相生体系。宫殿布局、城市布局、园林格式，"虽由人作，宛自天开"③，按此布局，就能得到满意的效果。中国以及东亚对阴阳太极图的崇拜，以及此种图示在宇宙学、生理学、艺术学的应用，源自太极图是一种表达世界运行总体规律的元符号。④

包容面最广、通约程度最高的元设计方案，应当是《周易》这个全世界第一个解释万事万物的元符号系统。⑤ 王夫之的描述听来过于宏大，实际上点出了元设计贯通一切的本质："乃盈天下而皆象矣。诗之比兴，书之政事，春秋之名分，礼之仪，乐之律，莫非象也，而《易》统会其理。"⑥ 元设计的目的就是"统会天下之理"。

植根于民族文化的"元设计"，在传统社会可以延续几千年，但在现代性变革压力之下会产生价值两难的情况。不适合元设计的个别化标准，会在历史推进中被抛弃。中国传统社会延续千年的裹足"审美"，清初用极端手段推行的发式，在辛亥革命后迅速被全民丢弃。显然裹脚与梳辫并不符合中华民族整体的元设计心理。

再例如中国传统建筑的脊瓦斗拱屋顶，在二十世纪引发中国建筑设计界极大困惑。据说大屋顶源自《易经系辞》："上古穴居而野处，后世圣人易之以宫室，上栋下宇，以待风雨，盖取诸大壮。"⑦ 但是

① 黎世珍：《论河图洛书作为一种元符号》，《符号与传媒》2017年第2期，第129—137页。
② 王弼：《周易注校释》，楼宇烈校释，北京：中华书局，2012年，第232页。
③ 计成：《园冶注释》，陈植注释，北京：中国建筑工业出版社，1988年，第51页。
④ Mingdong Gu, "The Taiji Diagram: A Meta-Sign in Chinese Thought", *Journal of Chinese Philosophy*, 30 (2), pp. 195—218.
⑤ 苏智：《〈周易〉的符号学研究》，成都：四川大学出版社，2018年，第18页。
⑥ 王夫之：《周易外传·卷六·船山全书》（第一册），长沙：岳麓书社，1996年，第1039页。
⑦ 王弼：《周易注校释》，楼宇烈校释，北京：中华书局，2012年，第248页。

最初给中国现代建筑加上中式"大屋顶"的，实际上是西方传教士。早期传教士认为"吾人当钻研中国建筑术的精髓，使之天主教化，而产生新面目"①。与早期西来传教士穿长袍留辫子一样，是一种"本土化"策略。传教士设计的医院、教堂、大学建筑，一式的大屋顶，至今见于各地名牌大学，作为校史悠久的象征。

辛亥之后，中国建筑师也给现代建筑加中式屋顶，认为这才是中国民族色彩。当时建筑界已经有许多质疑之声，但是此风格一直延续到五十年代末的首都"十大建筑"。梁思成批评协和医院的西方工程师设计："四角翘起的中国式屋顶，勉强生硬的加在一座洋楼上，其上下结构划然不同旨趣。"② 大屋顶配现代建筑，材料上是很大浪费，失去功能目的；设计上千篇一律，不符合现代审美的多样化要求。但是中国设计者不可能完全抛弃中国民族元设计，只不过在具体的细节上会有所变化，以适应新的技术与艺术要求。例如上海世博会中国馆的设计，糅合中国元素榫卯斗拱主调，结合现代钢材材料强度，设计出令人惊愕的大跨度飞檐，很受赞赏。

中国传统的"造物学"之根本追求，就是《庄子·齐物论》的境界："天地与我并生，而万物与我合一。"③ 物即我心，因为我生于天地，这样的主体性设计之物让观者超越人世的纷扰庸常，感觉到自己分沾天地的生存之理。这就是元设计的本质，任何元设计都是要做出能够解释一切设计意义的普遍陈述，也就是说，希望成为设计万物，即设计自然物－人造物－物艺术之时，不应背离的"唯一"的标准。然而，元设计落实到具体设计，会随着文化潮流不断演变。有变有不易，这才形成设计中民族文化的延续。

《周易·系辞》有云："形而上者谓之道，形而下者谓之器，化而

① 民初教宗专使刚恒毅（Celso Constantini）清楚说明采用中国式大屋顶设计有传教目的。见贾志录：《刚恒毅枢机对中国天主教本地化的影响》，《中国天主教》2021 年第 5 期，第 46－50 页。

② 梁思成：《梁思成全集·第六卷·建筑设计参考图集序》，北京：中国建筑工业出版社，2001 年，第 235 页。

③ 《庄子》，孙通海译注，北京：中华书局，2007 年，第 39 页。

裁之谓之变；推而行之谓之通，举而措之天下之民，谓之事业。"①
这一段把元设计形而上的"道"落实到形而下的设计的整个意义过程
说得清清楚楚。由于这是一个文化的哲学元语言，与所有人造物的元
设计是相通的，元设计之道，借设计"化而裁之"举措"天下之民"
的生活，成就一个民族的进步和繁荣。

　　设计是人的主体性完美的实现，而元设计是一个民族文化的创造
原则，其变异揭示文化丕变的轨迹。这就是为什么设计符号学远远不
只是一个技术问题，不仅是改变形而下的器物形状的根据，更是形而
上的元设计之"道"的演化，是民族精神的历史前进的深刻印迹。

　　① 王弼：《周易注校释》，楼宇烈校释，北京：中华书局，2012 年，第 245 页。

第二章 抽象艺术与当代设计符号美学[①]

1. 商品艺术设计与抽象风格

当代文化有一个奇特现象，包括工艺设计产品、商品设计甚至公共艺术设计在内的各种艺术设计都经常使用抽象艺术形式。这在设计艺术学院的课堂教学实践中已经很常见，但对此现象进行深入探究的讨论极少。既然此问题关系到社会文化生活的每日实践，关系到各种艺术设计，甚至关系到商品设计艺术等消费经济，它应当是一个重要的设计理论问题，需要符号美学做出深入本质的理论解释。

抽象即非具象，不直接而清晰地描绘对象，这点容易理解；抽象艺术遍布各种艺术体裁，也极易辨认。诚然，某些现代艺术流派抽象风格特征比较明显，有些流派标榜完全抽象，本节讨论的抽象是设计艺术的主导再现方式，而不是某些现代艺术流派的特征。抽象是如何在全球范围发展起来的，关于这个核心问题，艺术史家保罗·克洛克在《抽象的意义：自然与理论》一书中做了梳理。[②]

抽象艺术流派多为艺术理论工作者与艺术史家关注的领域，难以得到大众理解，普通人敬而远之，常视之为先锋艺术家哗众取宠、故弄玄虚。但抽象风格在设计中却广泛受到大众欢迎。各种设计，包括建筑、汽车、公共空间、书籍、音乐专辑装帧、电影片头甚至家具、家居装饰、时装等私人物件设计等，抽象艺术风格的运用都极为

[①] 此文由项目组成员陆正兰教授执笔。

[②] Paul Crowther and Isabel Wünsche (ed.), *Meaning of Abstract Art: Between Nature and Theory*, New York: Routledge, 2012, p. 3.

广泛。

这一现象在当代商品设计中尤为明显，普通大众买车或买房时，经常会选择抽象艺术的外形，当然也会有一些人（尤其是比较习惯传统设计的人）选择怀旧装饰风格，如雕梁画栋的装修、龙凤刺绣的衣料，但就大多数城市居民而言，以几何图形为主导的、极简主义的现代风格较占上风。如果说这是艺术家把"现代趣味"强加于大众，那它就绝不会达到如此普遍的程度，因为每件产品、每种设计都需要使用者真金白银购买，大众不会任意受人摆布赶时髦。那么，当代设计为何爱用抽象艺术风格？为何难以接受抽象艺术的大众却喜爱这种风格的设计商品？在设计中，抽象艺术应当有其内在的符号美学功能，本书就试图从符号美学角度解释这个悖论。

2. 抽象艺术与现代设计发展

与所谓"纯艺术"相比，设计与人类生活关系更为密切：设计是一种居间活动，在艺术活动与生产活动之间，技术与人文之间架起桥梁。任何文明的艺术史，几乎都是从产品设计开始的。在希腊语中，artes 也包括需要体力工作的剪裁、器皿制造、建筑等，这些被称为"俗艺"（artes vulgaris）。"技艺"（techno）与"艺术"（artes）几乎是同义词。中世纪加上了医药、造船等，称为"器械艺术"，亦称为"工具性艺术"。这些"器械艺术"（器皿、衣着或居所装饰、建筑等）可能被用于宗教或权力仪式，仪式的器皿必须超常装饰以显示其神圣或隆重。

现代之前人类历史几千年，工艺美术基本是艺术的正宗，直到今天，西语中 art 一词仍有强烈的"人工"含义，就像汉语的"藝"字，指的是人工农耕技巧，"纯艺术"反而是艺术的异类。要到1746年，夏尔·巴托（Charles Batteux）才明确音乐、诗歌、绘画、戏剧和舞蹈五种"美的艺术"（Beaus-Arts），此时纯艺术才作为一个概念正式出现。绘画、音乐等艺术长期是宫廷或贵族"高贵仪礼"生活的标记，由国王贵族赞助，逐渐获得了似乎独立于金钱之上的地位，到

现代依靠艺术经济，绘画、音乐等才成为独立的、不依附于社会的、被单独欣赏的艺术体裁。时至"泛艺术化"的今日社会，商品经济渐渐靠拢艺术，此种发展并不出人意料，而是历史的曲线回归。

当代设计为什么喜欢与抽象艺术联姻？要回答这个问题，首先必须说清楚什么是"抽象艺术"（abstract art）。顾名思义，抽象艺术的反面是"具象艺术"（imagery art）。有人认为抽象艺术就是"非再现艺术"（non-representational art），这种说法把符号的再现看得过于狭窄：艺术再现的对象，不一定是具体物，有可能是概念、想象，甚至艺术文本自身。[1] 一旦指称对象非具体物时，再现本身就变得抽象。这种"非实在再现"并不难理解，音乐很少再现自然物（例如鸟声、风声等），而是再现一种情怀，甚至再现曲调自身。早在十九世纪，佩特（Walter Pater）就明确指出"所有的艺术都追求音乐的效果"[2]。这实际上是说，所有的艺术都多少跳越指称，淡化对对象的直接模仿，只不过音乐的"抽象"最明显。

现代与后现代的艺术不一定是"非具象"，立体主义，野兽主义，达达－超现实主义，未来主义，许多现代艺术流派作品多少是具象的，只不过其"象"往往非常扭曲，以至于部分具象，部分抽象。贡布里希数次引用马蒂斯的一则逸事：一位妇人在看过马蒂斯的一幅肖像画后对他说："这个女人手臂太长。"马蒂斯回答说："夫人，你弄错了。这不是女人，这是一幅画。"马蒂斯的作品还是具象的，因此此画的指称对象依然是"某女人"，只不过此画的主导再现方式是抽象的，也就是以文本本身（一幅画）为再现对象。毕加索的《阿维农少女》类似，对象也是次要因素，身体的切面化才是其主导意义方式。实际上所有艺术再现都多多少少与对象保持距离，各种体裁各种风格流派都或近或远地推开对象，甚至可以推到无法看出对象的远距离。哪怕有可指明的再现对象，也只是一个借口。孙金燕的一篇文章

[1]　参见笔者《论艺术的"自身再现"》，《文艺争鸣》2019年第9期，第77－85页。

[2]　Walter Pater，"The School of Giorgione"，*The Renaissance：Studies in Art and Poetry*，Berkeley and Los Angeles：University of California Press，1980，pp.104－105.

题目为"无法与无需抵达之象"①，生动地说明了这一点。

真正的抽象艺术则全部剥离具象，基本上只剩与对象几乎完全无像似关系的点线面与色块，因此它往往与概念艺术（Concept Art）、极简主义（Minimalism）等联系在一起。抽象作为艺术概念，最早可能出于威廉·沃林格尔（Wilhelm Worringer，1881－1965）的《抽象与移情》（*Abstraktion und Einfühlung*，1907）一书。沃林格尔认为南欧的"地中海风格"倾向于从自然世界求得艺术性，谓之"移情"（empathy），而中欧、北欧艺术家有一种从客观世界"抽离的趋势"，他们不愿在描绘变化无常的外界现象中取得安宁。此书被认为是德国表现主义的宣言，但是表现主义作品大多数依然具象，只有到了二十世纪美国的"抽象表现主义"，才从名称上就反对具象。

实际上，抽象艺术潮流可能是与现代工艺美术同时产生的，抽象艺术的几位创始人都是现代设计的参与者，恐非偶然。或许正是设计艺术，而不一定是"北欧气质"，促使设计采用抽象风格。此种风格的兴起，表面看起来与现代城市景观和工艺技术之线条化、高效化有关，它们迫使艺术家眼光离开大自然的繁复。

抽象艺术的实践在 1910 年左右几乎同时产生于西欧与东欧。荷兰"风格派"（Stijl）画家蒙德里安（Piet Mondrian）的抽象，据他本人说是在寻找世界的"理性控制的结构"，几何图形方格色块源自他的"造型数学"，蒙德里安式的抽象也往往被称为"冷抽象"。而苏联的"呼捷马斯'设计学院是 20 世纪初期俄国兴起的"构成主义"（Constructivism）大本营，其主将俄国艺术家康定斯基（Vassily Kandinsky）直接受到沃林格尔理论的影响。这一派还包括构造主义雕塑家塔特林（Vladimir Tatlin），以及"至上主义"（Suprematism）画家马列维奇（Kazimir Malevich）等。康定斯基认为，现代工业的机械运动已经把世界分解为速度与力量，因此艺术作品也应当降解为形状、线条、色彩、块面。这一派的抽象风格被称为"热抽象"。其

① 孙金燕：《无法与无需抵达之象：贡布里希艺术思想核心理念讨论》，《符号与传媒》2020年第 21 辑，第 32－45 页。

中，马列维奇的著作《无物象的世界》（1930）无疑是对抽象概念相当精确的总结，其中说："导致飞机产生的原因在于对速度、飞翔的知觉，正是这种知觉在不断找寻一种能够达到目的的构造、一种形状。"[1] 构成主义是未来主义的延伸，这批艺术家对现代科技的热情与对社会革命乐观热烈的关心态度，显然在呼应俄国革命的浪潮。

这几位抽象艺术的开拓者，不仅是画家、雕塑家、设计学教授，而且直接参与工艺设计。马列维奇本人受业于莫斯科雕刻建筑学院；塔特林的最著名作品不是雕塑，而是建筑设计，他的名作《第三国际纪念碑》是数学曲线的倾斜螺旋，如果建成，早就是莫斯科的现代性地标。但是真正把抽象艺术与现代设计艺术结合在一起的，是德国设计学校包豪斯（Bauhaus School），该设计学校成为抽象风格设计的发源地。

关于包豪斯的历史及其成果，艺术史讨论已经很多，包豪斯既是现代设计史的开拓者，也是抽象艺术与设计结合的源头。第一届校长格罗皮乌斯（Walter Gropius）聘用许多抽象艺术家任教，包括康定斯基与克利（Paul Klee）等人。此举引发不少争议，但格罗皮乌斯断然要求包豪斯的教学"必须避免堕入实用主义"。包豪斯设计家布罗伊尔（Marcel Breuer）于1925年设计了世界上第一把钢管皮革椅，命名为"瓦西里椅"（Vassily Chair），以纪念他的美术老师瓦西里·康定斯基，可见这一学派中艺术与设计交织之密切。其设计风格在一百年后的今日依然可以见到，其魅力深入人心。

在包豪斯，艺术家势力之大，甚至"干预校政"。包豪斯第三任校长密斯·凡德罗（Mies van der Rohe）曾经在1932年要求限制包豪斯的艺术课程，康定斯基反对，认为现代艺术为艺术设计提供的"不是壳，而是仁"[2]，意思是艺术不是给设计做附加物，艺术即设计的真核。在包豪斯之前，美术与技术的互相靠拢已经成为趋势，例如

[1]　卡西米尔·马列维奇：《无物象的世界》，张耀译，重庆：重庆大学出版社，2019年，第84页。

[2]　约翰·拉塞尔：《现代艺术的意义》，常宁生等译，北京：中国人民大学出版社，2003年，第205页。

法国的"新艺术"（Art Nouveau）运动，德国的"青春风暴"（Jungend），比利时的"地铁风格"（Metro），英国的"格拉斯哥学派"（Glasgow School），维也纳"分离派"（Wiener Sezession），以及前面提到过的荷兰"风格派"，等等。只不过这些派别大多依然是纯艺术派别，没有像包豪斯那样以设计艺术为中心。

包豪斯的创建者格罗皮乌斯提出"功能第一，形式第二"，此口号说的"形式"是工艺的旧形式——十九世纪残留的仿古装饰，例如钢铁制件的花纹，建筑尖顶的金饰，女性衣帽的蕾丝花边等，把它们降为次席，提倡"功能第一"，实际上是为现代工艺的抽象形式开路，因为旧式装饰是外加的，现代艺术形式与技术功能容易合一。格罗皮乌斯本人在 1911 年设计了法古斯鞋楦工厂（Fagus Factory），首次使用了大玻璃幕墙。这是现代－后现代建筑大量使用玻璃幕墙沟通内外空间的开始，即便过了一个多世纪，此设计依然保持着现代形式美感。

设计与抽象艺术的融合现象当然有人注意到过。茅盾出版于二十世纪五十年代的批评著作《夜读偶记》，高度肯定苏联日丹诺夫式社会主义现实主义，尖锐地否定和批判"资产阶级的现代主义"，但是他承认现代主义艺术用在建筑设计上很有特色。

> 我们不应当否认，现代派的造型艺术在实用美术上……也起了些积极作用，例如家具的设计，室内装饰，乃至在建筑上，我们吸收了现代派的造型艺术构图上的特点，看起来还不是太不调和，而且还有点朴素、奔放的美感。[1]

茅盾的观察很敏锐，在当时也算很大胆，只是他没有探讨其中的文化和美学原因。

[1] 茅盾：《夜读偶记》，天津：百花文艺出版社，1958 年，第 56 页。

3. 现代设计的意义特征

那么，为什么设计需要抽象艺术？再进一步追问：为何大众难以接受抽象艺术，却愿意接受这种风格的设计？这个问题的关键是：大众观者需要文本有"单一意义"，却不希望文本无意义。艺术学家弗雷德的回答很有意思："恰恰是在设计领域，而不是与功利无关的纯艺术领域，纯粹美最鲜明地成为现代品质的基本内涵。"[①] 为什么抽象是现代艺术的"纯粹美"呢？他的解释是抽象艺术"是一种零符号的美，或者说是一种冷感的趋于意义零度的美"[②]。从符号美学看，他的这个解释很有道理。这与笔者的看法一致：本书上一部分阐明的奥格登－瑞恰慈提出的文本的"单一意义"原则，是这种现象的符号美学推手。正因为抽象艺术"意义趋于零度"，才适合让文本的意义归于"单一"。

现代设计艺术的主要工作，不再是让社会上层活动的日常用品"仪式化"，而是受经济驱使，把日常大众用品，即机械化工业大规模生产的产品"宜人化"。在十八世纪工业化起步时代，工业产品本身只顾及使用功能，形象粗陋可以说是当时工业产品的共同特点。那个时代的骄子是"有产阶级"，即市民（Bourgeois，布尔乔亚，常译为"资产阶级"），他们被认为是作风粗野、趣味俗劣的暴发户。1851年，世界上第一次工业博览会——伦敦"水晶宫"（Crystal Palace）展览，工业产品功能丰富但形态仍然粗劣，直接引发了唯美主义的"拉斐尔前派"的反抗。这一派的理论家罗斯金推出名著《建筑的七盏明灯》《威尼斯的石头》，赞美的是中世纪教堂石匠手工艺之美。

本书前文已经分析过，对工业化大生产毁灭艺术之厌恶，促成了十九世纪风起云涌的社会主义浪潮中非常独特的一支，即以威廉·莫

[①] 迈克尔·弗雷德：《艺术与物性：论文与评论集》，张晓剑、沈语冰译，南京：江苏美术出版社，2013年，第145页。

[②] 迈克尔·弗雷德：《艺术与物性：论文与评论集》，张晓剑、沈语冰译，南京：江苏美术出版社，2013年，第144页。

里斯为代表的"艺术社会主义"。他对资本主义生产"丑陋"的指责，敏感地触摸到了工艺设计艺术变化的脉络，他的设计理念与社会改造活动结合，点出了设计艺术的社会向度。

从莫里斯开始，现代设计思想倾向经常是"左倾"的：靠拢革命，靠拢大众。德国设计家格罗皮乌斯于 1907 年时代变革气氛中创办设计学院包豪斯。1923 年包豪斯第二任校长迈尔（Hans Meyer）是马克思主义者，带领全体人员到莫斯科参观苏联构成主义展览会，他明确提出设计应当"为大多数人服务"。他们的作品也是如此：1926 年包豪斯第三任校长密斯·凡德罗为德国共产主义领袖李卜克内西设计的纪念碑，构成主义雕塑家塔特林设计的《第三国际纪念碑》，当代巴西著名的建筑设计师尼迈耶（Oskar Nimeyer）设计的法国共产党总部，均以飞跃的曲线为设计主旋律。

抽象的现代设计也一反现代前装饰的贵族风，自诩亲民姿态。以现代主义艺术保护者自居的 MoMA（现代艺术博物馆），在 1929 年成立后不久就设立"建筑与设计部"，隔几年就要举行一次设计艺术展出。考夫曼（Edgar Kaufmann）是当代设计转向里程碑——1945 年的 MoMA 展览"近五十年现代室内装饰"的策展人，他认为装饰现代化运动史继承莫里斯自一百年前推出的社会批判艺术运动。1948 年他甚至策划了一个"10 美元以下有用物品展"，有意靠拢大众。

悖论的是，也有一部分艺术家认为现代艺术应当鄙视大众。这部分人是现代艺术辩护士中的右翼，是少数。抽象艺术本身是所谓"现代派艺术"中最小众的一端。早在二十世纪二十年代，艺术学家奥尔特加（José Ortega y Gasset）就宣称现代派艺术的典型特征是把大众分成两类：一类懂这种艺术，一类不懂。他声称这是"正常"的，因为艺术"不是面向一切人，而是面向有特殊天赋的少数人"[①]。作曲家勋伯格毫不讳言地指出："如果它是艺术，它就不为大众；如果它

① Ortega y Gasset，"The Dehumanization of Art"，W. J. Bate（ed.），*Criticism: The Major Texts*，New York：Harcourt，1970，p. 661.

为大众，它就不是艺术。"①

但是现代艺术的拥护者中大部分人是左翼思想家，是"亲大众"的社会主义者。全面批判资本主义的左翼批评家阿多诺也是现代派艺术的辩护士，他赞美现代艺术之反大众，认为为了反抗资本主义，现代艺术就是应当"与现实拉开距离，形成对这个应该被否定的世界之否定"，因为艺术的"唯一的道路就是拒绝交流，拒绝被大众接受"。② 阿多诺坚持认为，在资本主义文化中，传统的调性音乐，尤其是商品化的大众音乐，用堕落的商品拜物教欺骗大众，实为社会规范的价值秩序。只有以勋伯格为代表的、大众很难听懂的无调性音乐，才用"异在性"表现资本主义社会的伦理冲突和心灵苦难，只有不协调的现代艺术才拥有思想品格。③ 这恐怕是对抽象艺术"革命性"的最明确的辩护词。

抽象表现主义的主要理论辩护士格林伯格（Clement Greenberg）提出，（在十九世纪中期）"现代艺术的先锋主义，与科学社会主义同时产生，绝不是偶然的"（他指的是马克思主义与印象主义几乎同时出现），因此抽象表现主义的艺术，"就是未来社会主义革命胜利后的艺术"。④ 这个见解极其大胆、富于挑战，不过他提出的此说法，至今被当作艺术史的乌托邦式后瞻，没有人看到其实背后有符号美学意义上的文化逻辑。

上文提到的，沿莫里斯的思想发展下来的现代设计是"左倾"的，至少其想法是亲近大众的，而抽象艺术"蔑视俗众"，二者在文化政治立场上无法调和、迎头对抗，如何能结合成一体呢？至今这个问题依然是艺术学的难题。我们可以举当今时代影响比较大的两个理论，即"日常美学"与"环境美学"为例，相关论者就反对抽象艺

① 阿诺德·勋伯格：《勋伯格：风格与创意》，茅于润译，上海：上海音乐出版社，2011 年，第 84 页。

② 转引自周宪编：《二十世纪西方美学》，北京：高等教育出版社，2004 年，第 83—84 页。

③ 杨小滨：《否定的美学：法兰克福的文艺理论和文化批评》，台北：麦田出版社，1995 年，第 45 页。

④ Clement Greenberg, "Avant-Gard and Kitsch", *Art and Culture: Critical Essays*, Boston：Beacon Press, 1961, p. 154.

术，虽然在某种意义上，他们也都是莫里斯批判美学思路的继承者。

美国罗德岛设计学院教授斋藤百合子（Yuriko Saito）的名著《日常美学》（*Everyday Aesthetics*）反对十八世纪以来（也就是康德以来）现代艺术的精英主义，反对"审美无利害"这个艺术的标准，她就认为包装、烹饪之类的日常生活艺术，即广义的设计艺术，才是真正"尊重他人"的艺术。① 应当说，斋藤百合子的观点难以自圆其说。并不是任何物或任何人造物都是艺术，也并不是任何人造物上的精心装饰都是艺术。博物馆里的古剑装饰再精美，只有当观者忽视它作为杀人利器，忘记曾经有过或即将来到的杀戮，或是考虑到它作为古董不再用作武器也不再作为权力象征时，才能看到它的艺术性；一枚奖章，只有当我们不去思考它的成色，不去关心它纪念的政治行动时，才能注意到它的花纹。艺术必然是超脱庸常日用需要的，体现在有用物中的无用层次。斋藤百合子说的"日常生活艺术"，就是本书说的"三性合一"部分艺术。

与斋藤百合子观点类似的，是 1966 年由英国艺术学家罗纳德·赫伯恩（Ronald Hepburn）首先提出的所谓"环境美学"（Environmental Aesthetics）②，而真正推动"环境美学"运动的，是《当代美学》刊物的创办者，著名美学家阿诺德·伯林特（Arnold Berleant）。伯林特受到著名符号学艺术理论家纳尔逊·古德曼（Nelson Goodman）的"世界建构"（world-making）理论的启发，于二十世纪七十年代提出"审美域"（aesthetic field）理论③，二十世纪九十年代初他出版《艺术与介入》④，进一步明确提出"参与式美学"。他认为："环境中审美参与的核心是感知的持续在场。"他的分析实例是现代城市：现代化、工业化对城市进行了"美学破坏"，造

① Yuriko Saito, *Everday Aesthetics*，London：Oxford University Press，2007，p. 12.

② Ronald Hepburn，"Contemporary Aesthetics and the Neglect of Natural Beauty"，in *"Wonder" and Other Essays: Eight Studies in Aesthetics and Neighbouring Fields*，Edinburgh：Edinburgh University Press，1984，p. 9.

③ Arnold Berleant，*The Aesthetic Field: A Phenomenology of Aesthetic Experience*，Springfield Ill，Thomas，1970，p. 49.

④ Arnold Berleant，*Aesthetics of Engagement*，Philadelphia：Temple University Press，1991.

成审美剥夺（aesthetic deprivation），而城市景观一旦被破坏（例如资本主义制造的贫民窟与城市污染），就是整个"审美域"的整体破坏。①

这就与本书的讨论有关：城市景观的确是设计艺术的最大规模检验场所，是关于设计艺术以及各种学问的最重要考验，也是伯林特"审美域"的主要描述和讨论的对象。城市环境证明他的名言：艺术是普遍的"经验感知"，因为"人与（经验）场所是相互渗透并连续的"，取消了康德理论强调的"审美距离"。因此，城市建筑等现代设计艺术，是为大众创造可以参与的"审美环境"。

这一系列艺术理论家强调了当代设计艺术，对以纯艺术为主要分析对象的美学理论的挑战，值得我们思考。但是设计艺术是否已经把器物完全变成了艺术呢？艺术与物是否完全合成一体了呢？如果真是"物－艺术"不可分，那么关于"泛艺术化"的讨论就不得不一元化：强调其有害，则泛艺术化一无是处；论证其有益，则"泛艺术化"使当代世界美轮美奂。

对此难题，建筑美学家詹克斯（Charles Jenks）的"双重编码"（double coding）理论可以说是一解。詹克斯认为在后现代，各种设计的产品都具有杂糅性，而非纯粹单一。现代主义理论上的"明显合一"让位给后现代主义的各取所需。精英上层与凡俗大众，各自见到自己的所需与所喜，既让专业人士满意，又让广大公众高兴。② 这个说法，应当说有说服力。仔细观察后现代的社会文化现实，可以看到：现代抽象艺术与设计在结合，设计艺术与大众趣味在结合。在"纯艺术"层面上似乎极端"脱离大众"的抽象艺术，通过设计艺术深深地楔入当代生活，形成一个让人深思的三者结合，成为当代社会文化"泛艺术化"的基础。

但无论是历史意识，还是生产技术条件，都不足以解释为什么偏

① 阿诺德·伯林特：《远方的城市：关于都市美学的思考》，《上海师范大学学报（哲学社会科学版）》2010 年第 2 期，刘旭光、郭婷译，第 5－11 页。

② C. 詹克斯：《什么是后现代主义？》，李大夏译，天津：天津科学技术出版社，1988 年，第 296 页。

偏是抽象艺术与现代设计结合。本书下一节将从符号美学关于艺术意义发生的角度审视，或许能得出一个可供进一步思考的路径。

4. 现代商品需要的艺术性从哪里来？

设计艺术与纯艺术不同的地方，在于纯艺术文本不包含可使用的部分。人工制造物本是为了使用。制造必须有工艺技术，技术本是实用主导，一旦有可能，人工制品中就会有超出制造技术需要的艺术添加。在现有出土最早的陶器上，我们就能看到"多余"的添加物，包括纹饰、插图、雕花等。越是社会地位崇高的器皿上添加物越多：象征王权的盔甲布满雕饰，比士兵盔甲繁复得多。它们在当时不是纯艺术，而是明显有实际意义（地位、等级、指挥权）的符号。今日的考古学家依然根据此纹饰考察权力关系，而其余人今天把它们看作艺术，是因为一般人对披甲者的权力地位已经不感兴趣。一旦武器不能用来杀人，一旦纹饰也不表明实际意义，那么在"物－符号－艺术"三联滑动中，这些物件就借助"无目的"部分获得了艺术性。

使用物上可以叠加艺术性，这点容易理解，困难的是回答叠加的各部分究竟是什么关系。符号文本并不是符号的随意堆集，而是一种组合原则控制下的有机集群。一个文本，必须满足奥格登与瑞恰慈提出的"单一原则"意义要求，即一些符号元素被组织进一个组合中，而且此符号组合能被接收者理解为具有合一的时间和意义向度。① 本书前文讨论过此原则，但其重要性还有待在具体问题的讨论中展开。

商品与其设计艺术是否已经成为一个具有合一意义的文本，要看语境的变化。一件供贵族使用的瓷器花瓶可能绘上了历史故事，此图与此器物的使用功能无关，只不过落在同一物载体之上。古人实际使用时，花瓶的艺术方面暂时被忽视，或相反只看见瓷器精致，图画只被视为装饰；一旦放到当今的考古考察中，此器物能提供许多实际意

① 参见笔者《艺术符号学：艺术形式的意义分析》第二部分第四章，成都：四川大学出版社，2022 年。

义，说明当时的制瓷工艺水平普遍较高；一旦出现在艺术拍卖公司中，此器物的使用功能被忽视，符号实用功能（贵族身份）凸显，拍卖价因器物的实际意义而增高；一旦在美术馆中展出，用工艺美术史眼光考察，艺术功能（瓷画之精美）就开始占主导。此物件既然构成一个符号文本，它的文本"合一意义"实际上在随解释而不断变换。

但意义在解释中的即时优先原则，并不能让我们完全忽视其他意义：瓷器与其配图一旦合在一起，会有"般配"的要求出现。这尊贵族的花瓶一旦被（考古资料、收藏史资料）证明的确来自某王侯家，装饰画的意义就会突出当时富贵人家的社会身份问题。一盒包装精美的月饼，在被食用时，价值与包装无关；在作为礼物送人时，包装与月饼的质量同时起作用；在商场展销时，外观却起主要作用。但再出色的艺术化包装都无法改进月饼的滋味，味道过差会令人吐槽；反过来，月饼再好也无法改进既有的装帧艺术。而月饼声誉极佳后，市场就会反馈给制造商，提醒下季值得高价升级包装。

本书导论部分已经详细讨论过，"使用物－实用符号－艺术符号"的三联滑动在许多情况下只是"局部滑动"，最终生成兼有"物使用性－实际符号意义－艺术符号意义"的"三性并存"之物，也就是说，它可以部分继续为使用物，部分变成实际性表意符号，部分变成艺术符号。三种成分同时存在，才给了设计艺术无所不在的空间，设计才成了某种程度的"泛艺术设计"。这就是所谓"三性并存"，文本三层意义可能互补共存，合成文本意义。当然，在皇家夜壶例子中，因为历史间隔，三性已经无法共存，正如在杜尚的小便池上无法共存。但是在当代商品上，例如当今高级宾馆设计精美的厕具上，三性可以共存：可以使用，可以炫耀，可以欣赏。三性并存是物－符号文本相当普遍的意义丕变现象，也是本书解释设计风格难题的理论根据。

5. 抽象艺术与商品设计的"合一编码"

如此来看，当今设计之所以常常采用抽象艺术风格，形式原因明

显：抽象艺术的"几何图形"方式简练、流畅，容易契合各种器皿的需要，在商品的"三性合一"文本中，也就容易与商品本身结合成"单一意义"，合成一个文本。

艺术文本是有意义的，这是符号美学的出发点。可进而讨论的是一件物与设计究竟如何合成一个文本。在设计艺术主要为了装饰时，例如中世纪陶瓷花瓶（或今日的"仿古"陶瓷），瓷器上绘的是单独的故事：富贵人家慕仙，用《八仙过海》《刘海戏金蟾》《张骞乘槎》之类；世宦人家强调家教，则用《岳母刺字》《三娘教子》《目连救母》之类。民国初年生产的茶壶，甚至绘着大总统袁世凯与副总统黎元洪的肖像。此时花瓶的意义就会裂解，有人欣赏瓷器的精美，有人看到画面内含的训诫，实际上这是两个文本分别的解释。

哪怕加上的不是故事场面，装饰也可能有独立意义。现代之前，富人家"八仙桌"边上的喜庆回纹，"太师椅"背上的"游龙戏凤"，茶具盖纽上的福蟾，都体现了器物的社会身份。慈禧给自己贺寿修颐和园，在长廊枋梁上彩绘14000多幅画。此时我们见到的是主导意义的游移。这种一物多义的情况，几乎出现于各种艺术体裁，歌词集《诗经》编者孔子的编选标准是"兴观群怨"加"多识"，因为是歌词集，艺术性的基础不言而喻。现代诗歌批评所津津乐道的"认识、教育、审美三大作用"，是要求艺术文本都三性并存。

但是花瓶之类非纯艺术品，它们带上的各种教诲图画，可以是富贵人家使用于家教，或自诩有家教。此时器物与其装饰能否作为合一意义的文本，就令人犹豫：我们解释器皿的意义时，装饰可能被结合进来讨论（例如用于探究其仪式功能或当时的社会习俗），也可能只起参考作用（例如从画工的笔触考究烧制工艺）。器物作为物使用性的载体，指向一个偏向工艺的意义（例如从烧窑技术考察其历史年代），其装饰可能指向另一个意义（例如文化风格意义等），也可能各有其意义。可以说装饰艺术与器物载体意义分离，当一者为主导意义时，另一者只是背景。在某些语境中，甚至可以说这是两个不同文本。因此，解释时（例如家长教育儿子时）两个文本之一可以暂时悬搁，但有时（例如考古推测墓主的社会地位）这两者结合得很紧密。

本书讨论的是现当代设计，现代相对于过去历史时期，是个物质"丰裕时代"，也是组成文化的符号"满溢时代"。一个物－文本经常没有必要顾及多种意义，没有诗人会把他的作品写成"鸟兽虫鱼"的博物志。对于当代艺术的越来越大步跳越对象的现象，法兰克福学派的阿多诺和马尔库塞给出了比较透彻的理解。勋伯格的"无调性音乐"相当于音乐中的抽象主义，阿多诺提出这种音乐是在表达一种"异在性"，"异在"就是"非此世的""非人间的"①"自身再现"，让艺术文本在多少跳越对象之后，朝更丰富的解释项开放。

以上文提到的包豪斯"瓦西里椅"为例：其几何图形式的框架设计，是抽象风格的设计艺术，一旦摆脱了具象，其意义方式就几乎全部跳过了对象指称，也就是说，除了一把椅子及其形式，人们难以认出具体指称对象。当然，指称明确的设计有时也会出现，只是弄巧成拙，遭大众嘲笑。例如沈阳"方圆大楼"、燕郊"福禄寿大楼"、宜宾"五粮液大楼"等，月饼盒上金碧辉煌的嫦娥飞月画像，也往往被视为"土豪"的选择。现当代各种设计，无论车辆、工具、装修、钢琴、舞台，都力求流线型简略，不仅不会回到十九世纪的画栋雕梁，也不会回到二十一世纪初的富丽堂皇。

符号文本意义的"自反性"（reflexity）可以有两种不同的理解方式："自身再现"（self-representation），在意义理论中常与"自我指称"（self-reference）② 相提并论。但是在艺术学中，"自身再现"一词与"自我指称"不同："指称"或"指涉"是符号的逻辑过程，而"再现"着重于符号意义认知过程。"指称"到对象为止，而"再现"则到解释项才暂停。因此，"自身再现"目的不是让解释找到对象，而是让意义搜寻回到艺术文本自身。这就使艺术从"多少跳越对象"的普遍现象，走到"忽视对象"的极端。

艺术表意的特点就是同时有外在与自身两个"再现"对象：当外

① 杨小滨：《否定的美学：法兰克福的文艺理论和文化批评》，台北：麦田出版社，1995 年，第 45 页。

② Steven J. Bartlett, Peter Suber （eds.）*Self-Reference: Reflections on Reflexivity.* Dordrecht：Nijhoff，1987，p. 56.

在对象趋向虚化，自身形式作为对象趋向增强。抽象艺术定义上就是"再现对象虚化"成为主导。雅柯布森指出：一个符号文本同时包含多种因素，符号文本不是中性的、平衡的，而是在这些因素中有所侧重，一旦让某种因素成为文本的"主导"，文本的某种品质就凸显出来。"主导成分是核心成分，它支配、决定和变更其余成分。"① 当文本让其中的一个因素成为主导时，文本就会召唤相应的解释。诗性，把解释者的注意力引向再现文本本身：再现本身成为主导。此时再现文本并非没有其他功能与意义，文本再现自身占据了意义的主导地位。

符号学家诺特（Winfred Nöth）提出："自身再现"是文化艺术的最大特点，而科学/日常符号文本则是"对象再现"（object-representation）②；这个分野未免太清晰断然，前文已详细讨论过。但艺术作品唯一清楚的指称，往往落到标题之上，许多艺术家甚至逃避标题，将作品命名为"无题""非物"，或仿照音乐写成"作品 X 号"。艺术品既无主题，又无标题（或标题有意避免说清对象，甚至作反讽），就只能认为它们再现的是作品自身。

回到商品艺术设计的讨论上来，商品的艺术部分无标题干扰，设计抽象化之后，商品的意义行为变得专一，泛艺术化使构成社会文化的总意义交流量大幅度提高，这就是为什么"泛艺术化"对当今社会文化的发展非常重要。此种"三性并存"在我们生活中每时每刻都在发生。最简单最便宜的一次性纸杯一般是没有装饰的，如果加了几条色环，可让人眼睛一亮。色环除了图案本身的"自身再现"，此种设计艺术没有复杂意义，但是这些色环使纸杯加入日常化的平庸物性洪流，它们活跃了意义的社会流通量，却没有加重人们的信息疲劳。

设计的此种细枝末节当然不可能挽救当今社会信息热寂狂澜，但当这些"自身再现"的抽象设计风格在文化中达到一定的数量级，社

① 罗曼·雅各布森：《主导》，见赵毅衡编选：《符号学文学论文集》，天津：百花文艺出版社，2004 年，第 8 页 。

② Jorgen Dines Johansen, *Literary Discourse: A Semiotic-Pragmatic Approach to Literature*. Toronto：University of Toronto Press，2002，pp. 174 - 288.

会文化风景线就会变得宜人，城市空间就让人觉得舒适而丰富，积溪成河，文化就会变得生动而活跃。这就是"泛艺术"的最大益处，因为任何艺术品多少给文化增添意义，从而对文化有"熵减"作用，能拯救人类文化于信息热寂和意义死亡。[①]

抽象主义的"纯艺术"的确是一种看不起大众的精英艺术，这些艺术家毫不讳言他们的反大众、反市场态度，作品只能存活于"博物馆坟场"（当然不排除商业操作造成拍卖抬价）。但是如果各种设计采用抽象艺术风格，就冲淡甚至跳过了传统图像的指称意义，容易融入工艺设计中。比起传统工艺设计的孤立意义，第一个明显后果，就是抽象艺术组成的图案比较容易与器物其他意义结合，形成文本定义要求的"意义合一"。

理论家对当代"大众趣味"的形成可以做出多种解释，例如青年教育水平提高，社会日益中产化，等等。仅仅就现象而论，"背离大众趣味"的抽象主义，现在找到了商品设计这条通向大众趣味的道路，这是个值得大书特书的当代文化现象。

可以总结说：现代之前，设计与商品之间的关系是"分列附着式"的，设计与器物的意义关系，经常可以（虽然不一定必须如此）作为分裂的主导意义。这不是因为器物本身永远是主导，设计是纯"装饰"，今日考察瓷器历史意义时，工艺瓷画的艺术意义及其身份标识作用，可能远大于瓷器本身。但可以说二者分成两层，合用同一载体，意义却不一定结合，所以我们看到不少器皿，巧匠精工细作，手工装饰华丽，层次纷繁，其身份意义与美学意义可以与器皿关系不大。

而现代设计中，抽象艺术代替了中世纪的繁复雕琢。材料与工作方法的发展，时代的风气演变，都是原因，但符号美学的深层原因是最主要的。摩天大楼之间的广场大都有雕塑装饰，一旦其风格抽象化，就不会喧宾夺主另立意义，而是与广场的城市空间意义结合；酒

①　参见笔者《艺术符号学：艺术形式的意义分析》第二部分第四章，成都：四川大学出版社，2022年。

店大堂常有间隔，如果以抽象艺术为主题，就不会另立意义。这样表意就合成一体，不再是两个意义分离的文本凑在一起，而是以"单一意义"方式出现的合一的文本。

这种"设计与器物意义合一"的符号美学倾向最有趣的表现，可能是舞台设计。舞台演出文本连贯，意义实在而具体，而舞台设计（人物打扮、现场布景、灯光音响）在现代演出中越来越多地采用抽象艺术风格，经常走不具象路子。例如 2018 年北京人民艺术剧院演出《哈姆雷特》，导演李六乙与舞美设计迈克尔·西蒙继《李尔王》之后再度合作：舞台布景简约抽象，舞台中央是一个每幕变换角度的圆形平台以及吊坠在空中的球形装置，作为舞台上一直使用的最简主义视觉形象，它们并不实指任何景色。这与先前《哈姆雷特》演出布景必须指向城堡宫室等大相径庭。抽象艺术背景设计更突出了哈姆雷特的心境：世界苍凉，存在即悲剧。这正是当代设计的目的。

当代大部分商品是"三性并存"的符号文本，当代设计充分应用抽象艺术，摆脱单独表意，利用"三性并列"原则，让设计的"居间性"，即以器具为载体的文本意义的分离性变淡甚至消失，从而让难以接受抽象艺术的大众乐意接受抽象设计。从二十世纪初发展起来的现代商品设计，大多让物品与抽象艺术联姻，由此形成了本书所讨论的当代设计艺术，甚至各种创意设计的主导意义方式。

第三章　城市空间艺术化与建筑"表皮美学"

1. 人类文明最显眼的符号

2021年12月8日消息："中国巡月车'玉兔二号'传回的影像中，竟然出现了一个'神秘小屋'，它位于月球天际线的北侧。"[①] 这不是第一次"发现建筑"的消息，没有引起全球轰动。不过从1968年以来，不断有各种探测器发现各种"广寒宫"，哪怕看上去像个小棚屋，也令航天专家睁大眼睛，令各种媒体的"标题党"非常兴奋。人类克服千难万险，把最贵重的器材送到地外天体，很想看到建筑，只要有它的痕迹，地外高级智慧生命就有明证。这与几个世纪之前，在"地理大发现"时代，那些每到一个地方的航海者，都急着用望远镜寻找岛屿上的建筑物一样。

人类学家至今没有能完全解释南美洲二十万座金字塔的用途，但是没有人能否定他们必定具有南美文化中最核心的意义。我们可以想象另一个星球的来访者，他们遥望地球，首先发现的就是这个星球上布满了凌驾于空间之上的奇形怪状的"建筑"，要了解"人类"究竟是什么样一种生物，必须先解开建筑之谜。不过这种谜语虽然巨大，却是非常难解：金字塔前为何有狮身人面（Sphinx）巨雕，英格兰中部的平原上为何有巨石阵（Stonehenge），至今一样没有得到令人

① https://baijiahao.baidu.com/s?id=1718547850347914492&wfr=spider&for=pc，2022年7月19日访问。

"满意的"解读。建筑是人类赋予最多意义的制造品，它们的神秘，使周围空间神圣化，因为它们携带具有重大感染力的意义。

文化的定义是"与社会相关的符号活动集合"[①]，既是文化产品，必然是有意义的，不管是否被其他人发现并加以解释。皮尔斯说，"只有被解释成符号，才是符号"（Nothing is a sign unless it is interpreted as a sign)[②]，这句话简单、明了、精辟，但是不一定对。因为很大一批文化产品之所以被制造出来，就是为了表达意义的，哪怕最终没有落到解释之中，它依然是携带意义的符号。没有意义之物，在文化中不可能存在。况且，当先人的歌吟，崇拜的呢喃，奇特甚至残忍的仪式，已经永远消失在时间之雾中后，当他们的后代脉裔都已无法追踪，建筑物确在地提醒傲慢的后代：他们的文明不仅曾经存在，而且至今统治着这片时间化的空间。

我们还是见到争议，有中国学者认为建筑不应当是一种符号，相反，建筑应当"去符号化"。[③] 关于建筑是否有意义，也就是是否应当视为一个符号，这问题是如此清晰，甚至提出这个命题本身就是荒谬的：符号就是被认为携带着意义的感知，建筑的形象引发的群体感知，使公共空间意义化、艺术化，它就不可能不是符号。其实这些文章作者反对的是一些过于明显地带着"具象意义"的建筑，类似燕郊"福禄寿大楼"、宜宾五粮液大楼、保定白洋淀"鼋鳖楼"、合肥万达城"凤阳花鼓楼"、昆明"手机楼"、无锡阳澄湖"大闸蟹"大楼、无锡"紫砂茶壶"大楼、沈阳方圆楼等一连串的"具象楼"。此种雕塑加建筑，建筑史上一般称为"比喻主义"（metaphorism），它们之所以丑陋，主要是没有弄清艺术（不只是建筑艺术）的一个最基本符号学条件，即努力跨越对象。

西方的学者也有主张建筑"去符号化"的，著名的设计家库哈

① 参见笔者《文学符号学》北京：中国文联出版公司，1990 年，54 页
② Charles Sanders Peirce, *Collected Papers*, Cambridge, MA: Harvard University Press, 1931−1958, vol 2, p. 308.
③ 倪阳、方舟：《对当代建筑"符号象征"偏谬的再反思》，《建筑学报》2022 年第 6 期，第 74−81 页。

斯、古兰巴库、海扎克等主张当代建筑应当"为建筑而建筑"，即反对对建筑意义过度解读，弄得每个建筑都落进意义争议之中。笔者认为讨论意义是难免的，因为意义解读本身不是符号文本或者其发送者群体（设计者、投资者、规划者等）所能控制的。本文下面会谈到：主张建筑可以没有意义，恐怕本身就是在坚持一种意义。

建筑是人类文明比较容易从天灾人祸中生存下来的历史遗迹，而且像地层一样，是永远可以留作历史性对比的符号，是各时代的纪念碑式的最持久的符号。研究建筑的意义，就是向世人公然打开的，甚至强迫人不得不研究的社会文化历史。可以想象，几万年或几十万年后，或许人类文化已经从地球上消失，高耸的城市已经夷为平地，层层掩盖，埋入地下。后人类在地层中翻掘地球的历史，首先寻找的就是这些厚实的建筑沉积，它将成为"人类世"（Anthropocene）的确定标记。

为什么建筑群是人类文化史中最明显，最引人注意，最具有说服性的符号？因为它们是当今人类"艺术产业"中最引人注目，最重要的文本，是承载"泛艺术化"的公共空间的核心。每个城市，都苦苦寻找能够引以为自豪的地标建筑。地标成为城市文化的标签，成为各地区发展具有特殊意义的象征。镜头一闪，观众就知道了电影主人公来到某处，情节将在那里展开。北京奇峻的央视大楼，苏州高挑的"东方之门"，广州炫目的"小蛮腰"，香港君临海湾的"中银大厦"，上海"陆家嘴三件套"尤其是其中的"开瓶器楼"，南京峭拔的鼓楼"紫峰大厦"，都是让各个城市引以为傲的公众艺术品。中国的基建成就傲然挺立于世界，不仅是因为铁路桥梁，更因为让城市面貌日新月异的后现代式建筑。

世界范围内亦是如此：伦敦的地标，几十年来从伦敦塔桥，换到旋转的"伦敦眼"，近年转到造型优雅的黑色条纹"小黄瓜"（Gherkin 瑞士再保险大楼）；西班牙鲜为人知的小城毕尔巴鄂（Bilbao），因为一座造型奇特的古根海姆美术馆而举世闻名；而阿拉伯联合酋长国一大片杳无人烟的沙漠，竟然因为迪拜的帆船旅馆，阿布扎比的大清真寺，卡塔尔造型惊人的卡塔拉塔，以及形态新颖的足

球场，成为全世界最为人熟知的海岸。当代世界，成了建筑艺术争胜斗妍的"全球展览"。

笔者不是在说西安大雁塔、武昌黄鹤楼、科隆大教堂、伦敦大本钟等前代建筑没有地标意义，本书讨论今日城市空间面临的新的艺术学问题。特型新建筑把整个城市艺术化：一栋特别样式的建筑，可以成为一个城市的骄傲，成为它文化丰富性的象征。这一点别的艺术还不容易做到。地标建筑之所以值得好好讨论，是因为影响面大，甚至一举提高城市的文化地位。

2. 城市空间艺术化

艺术空间是一种人工制造的意义范畴，是值得用符号学探索的一种产业艺术。艺术（art）意义就是"人造的"，自然界并不产生艺术，只是有时候被"比拟"为艺术。① 建筑首先是供使用的人造物，与材料技术以及工艺水平有直接关系，此词的拉丁文原文architecture，原意为"大技术"。

至今建筑依然是以技术可行性为出发点，没有技术与工业基础，什么也谈不上。建筑依靠的是经济，对所有的建筑师而言，甲方的非艺术性要求都是他们的永恒之痛。建筑所代表的，首先是经济力量，是金融资本。无怪于恐怖袭击，首选目标往往是经济中心，即体制的最重大建筑象征。密斯·凡德罗有言："建筑是被翻译到空间的时代精神。"② 另一位建筑学家萨里宁声称："让我看看你的城市，我就能说出这个城市居民在文化上追求的是什么。"③ 而当代文化学家韦尔施则明确地提出："哲学与建筑学之间，存在着一种古老的家族

① 参见笔者《符号学原理与推演》，南京：南京大学出版社，2011 年版，第 303 页。
② 转引自肯尼思·弗兰姆普敦：《现代建筑——一部批判的历史》，张钦楠等译，北京：生活·读书·新知三联书店，2004 年，第 256 页。
③ 伊利尔·萨伊宁：《城市：它的发展、衰败和未来》，顾启源译，北京：中国建筑工业出版社，1986 年，第 302 页。

相似。"①

关于"七大艺术门类"，历史上说法一直有变动，建筑是"七大"之一，但是与其他六项（音乐、绘画、雕塑、诗、舞蹈、电影）不同，建筑并非本来就是艺术。人类需要建筑，就像需要衣服，最初是需要使用其物质，遮风避雨挡住虫兽，保护身体与家庭，以及生活中至关重要的炉火。现代建筑研究的最早理论，是 1851 年森佩尔（Gottfried Semper）提出的"四元素说"，即火塘（hearth）、屋顶（roof）、护围（enclosure）、台基（mound）②，全部元素都是实用性的。这个原则至今适合于任何建筑。不过技术的进步，材料的变化，让四个建筑元素产生变化：先前垒高的土方现在变成了地下结构（尤其是车库），能源的改变使室内装修不再围着"火塘"，而且屋顶与护围渐渐结合成一个新术语"表皮"（skin）。后现代建筑学家勒·柯布西耶（Le Corbusier）提出建筑三原则，体量、表皮、平面；而另一位学者文丘里（Robert Venturi）把它简化成二元素：空间与表皮。建筑墙体隔出室内让居者使用的"内空间"，"表皮"却是对外的，是为了塑造周围的公共空间。

虽然道家大书"人法自然"，孔子强调自然有伦理，"仁者乐山，智者乐水"，但是人要活下去，就必须把自然山水挡在一定距离之外。门窗是隔开又联通两个空间的设施，建筑把原本同质的空间分出内外两个空间，两空间必须相隔，但是又要用门窗相通。建筑暴露在公众的目光之中的，是其外观形状。公众看到的是建筑"护围"的外部，一座建筑的符号身份——是教堂，还是宫殿，还是官衙，还是豪宅，还是民居——这些最基本的社会文化区分功能，主要显现在墙、门、窗、屋顶，或许还有门廊、列柱等，都是建筑显露在外的部分。当然内部装修对建筑很重要，但是建筑的社会文化功能，主要靠他的"表皮"在外空间的功能。当代建筑中，内外空间的创造与联通，靠的是

① 沃尔夫冈·韦尔施：《重构美学》，陆扬、张岩冰译，上海：上海译文出版社，2002 年，第41 页。

② 戈特弗里德·森佩尔：《建筑四要素》，罗德胤、赵雯雯、包志禹译，北京：中国建筑工业出版社，2010 年。

更轻盈的材料，即玻璃幕墙，这是当代建筑的一个重要媒介。玻璃幕墙建筑，依然隔出一个安全舒适、可供各种目的使用的内部空间，但更主要的是让观者觉得楼体与空间融为一体。

因此，当我们说某城市有超脱日常凡庸的气氛，也就是城市公共空间的艺术化，我们讨论的实际上是地标性建筑的"表皮"。艺术意义是由解释者得出的，观者与实物的碰撞首先是视觉接触到的建筑表面。因此，建筑的符号美学，主要集中在建筑的"表皮"部分研究。

实际上这就是为什么许多后现代建筑，在很多情况下，并非由单层护围隔出内外空间，而是由两个各自独立的护围各自发挥功能。现代之前的建筑，用一个墙体隔开了内外空间。（如图 1）

图 1　一般建筑由护围隔出的内外空间

实际上是一个墙体兼有对内对外的功能，像衣服有面子、里子两层。一般建筑的墙体，兼为内外空间的间隔，许多当代建筑却加了一层外表皮，主要目的是把周围空间艺术化。可以拿国内最美的建筑之一国家歌剧院为例，其平面图（如图 2）可以明显看出蛋壳状外墙并没有直接割开内外空间，而是为里面另一层的"音乐厅"与"戏剧厅"的内护围做了一个外护围，其目的是让外护围主要承担美学意义，而内部的建筑承担实际功能。

图 2　国家歌剧院平面图

从其立体图看，这"双层护围"设计更加明显。（如图 3）

图 3　国家歌剧院立体图

同样的布局，明显出现于许多其他建筑："鸟巢"与内部几乎完全脱离的外装饰。（如图 4）

图 4　国家体育馆"鸟巢"平面图

　　因此，许多后现代建筑"双层护围"起的作用，可以总结如下。
（如图 5）

外空间

内空间

图 5　双层护围

　　"水立方"游泳运动中心的特殊材料蒙皮，也是外观性的，面对
的是大量未进入内部的公众，为他们创造一个巨大的艺术性公共空
间。悉尼歌剧院用 10 块海贝状（据说设计者伍重从切柑橘得到灵感）
屋顶兼护墙构成，但这是给海湾与大桥上的观赏者看的，里面的歌剧
厅、音乐厅以及著名的餐厅，与外层屋顶并不直接关联。让贝聿铭名
满世界的卢浮宫金字塔，只不过是展厅的地下层入口。玻璃金字塔供
给表皮，除采光之外与内部无关，内部依然是个正常的美术馆。

　　而建筑的美观，其艺术性集中在这一层表皮上。就大部分建筑而言，原先四元素的护围一分为二：主要起功能作用的围墙，以及起外空间艺术性载体作用的表皮。由此，建筑的表皮成为建筑美学创造的着眼点。其内部装修，则是比较传统的工程设计。由此，"表皮研究"独立了出来。① 在内部活动的人，包括参观者，注意到内部装修时，无法看到外表：外部公共空间是另一件艺术品。不是说所有的公共空间都有这样明显的分化，表皮与护围很多情况下能合为一层，但是二者哪怕物理上合一，艺术上也单独起作用。

　　为什么需要这样分呢？因为建筑不仅是居住的、使用的，更是让外部广大群众作为艺术品欣赏的。它有实际意义，也包括艺术意义。作为公共场所一部分，他的欣赏者、解释者，主要在外部。所谓公共建筑，大部分并不经常进去，但是外表是让他们欣赏或震惊的。构成一个城市意义丰饶的天际线的，是建筑的表皮，而不是其内部护围结构。哪怕它们是同一面材料，符号意义是不同的。建筑构成公共空间（主要是外空间）的核心，表皮成为建筑艺术性承载体，由此出现当代建筑美学的"表皮核心"理论与实践。

3. 现代与后现代建筑

　　这个论点似乎有个难处：玻璃幕墙看来是后现代的表皮兼内墙体二者合一，哪怕现在的玻璃幕墙都是双层以上，它依然是"内外通透"，至少内外是相同材料组成的。那么，是否玻璃幕墙就没有上述的作用分化？

　　后现代建筑与现代建筑的区别，被很多人讨论出许多哲学问题，尤其是二十世纪七十年代左右，那些自认为开拓了建筑新时代的人，一定要说出"后现代反抗现代"的诸种空间哲学理论。这种讨论似乎有个直观根据：玻璃幕墙成为后现代建筑的明显外观特征，因此似乎

　　① Ellen Lupton, *Skin: Surface*, *Substance and Design*, Princeton: Princeton Architecture Press, 2002.

内外空间的护围合一了。

实际上玻璃幕墙并非内外空间完全合一，内部的人朝外望，可以有落地大窗的开阔，但是外面的人实际上是看不到内部的活动的，除非夜里开灯，形成一种透明晶莹的感觉。由于玻璃构件的各种压光处理，内外空间并没有完全通透。玻璃幕墙的效果，主要是墙体建筑材料更加轻盈，也更加美观，像央视大楼这样的大跨度架空结构，不用轻盈的玻璃是不可能的。

在现代之前，例如教堂建筑上，玻璃只是偶一用之。因为玻璃制造困难，把玻璃架设到建筑上去，所需的铸铁格栅制造太困难，也不容易维护。中世纪以来千年，玻璃大多用于讲述圣经故事的教堂的彩色窗子。例如西班牙塞维利亚大教堂、英格兰格拉斯哥大教堂的窗格马赛克拼图圣经故事。如此"透明壁画"窗子，主要是室内装修的一部分，从外面看不清楚图案效果。

1851年世界第一座"全"玻璃建筑出现，那就是伦敦举办世界博览会而建的"水晶宫"（Crystal Palace），这是世界上第一个工业化国家意图给全世界第一次"工业博览会"一个震惊，因为钢材与玻璃全是新的工业产品。巴黎不服气，在1889年举行世博会，用埃菲尔铁塔，另一个钢铁表皮的高耸胜过了英国。到二十世纪，包豪斯的创办人之一格罗皮乌斯（Walter Gropius）设计的包豪斯校舍，以及最早的设计之一"法古斯鞋楦厂"，都用了玻璃幕墙，证明玻璃材料与构建已经不是非常昂贵。

二十世纪现代主义的建筑需要摩天楼格局，对钢骨与玻璃的需求在技术上无法满足。现代建筑主要以水泥垒成方块的塔楼，现在依然到处可见。纽约和芝加哥中心区的一些建筑早已成为现代"金融中心"的象征，帝国大厦、克莱斯勒大厦、洛克菲勒中心等，会一直在曼哈顿中心区矗立下去。中国其实也留下了不少此类"现代性"建筑，上海外滩藉以闻名的楼群，原先的"四大百货公司"、国际饭店、上海大厦，都是这个时代典型的塔楼式建筑，简洁而对称，构图匀称和谐，高耸而敦实，可以想象摩天楼如何造成上海都市空间的"现代化"。

这些大楼大都是商业建筑，明显是金融力量的自我炫耀。外滩的中国银行大楼在兴建时，原计划四十层高，隔一条马路相望的"沙逊大楼"（现和平饭店）觉得被中国人的设计灭了风头，于是以地基不够结实而打官司，强迫中国银行大楼不能比它高。所以这些楼房是资本的角力。这些巨型摩天大楼，大部分已经是钢筋混凝土结构，但是表皮依然做出垒石建筑假象。它们的美学支持是所谓"新艺术"（Art Nouveau）的机械力量。

二十世纪五十年代前后的建筑，方块式现代性风格依然相当整齐，例如北京的友谊商店、北京饭店，南京的丁山宾馆等。俄罗斯的最高学府莫斯科罗蒙诺索夫大学，是一座 1947 年设计的巨型建筑，与大学要求的创新灵动气氛很不协调，也完全缺乏俄罗斯建筑的民族传统；平壤 105 层的柳京饭店，号称"世界最高旅馆大楼"，1981 年批准的设计，也采用巨无霸摩天楼风格。

这种现代风受到中国民族风格的抵制，形成一种特殊的"大屋顶"风格楼房。历史最为悠久的一些中国名牌大学，例如北京大学、南京大学、武汉大学、四川大学，依然以这些建筑为大学的历史证明。实际上最初给现代楼房加上中式"大屋顶"的，是西方传教士。民初教宗专使刚桓毅（Most Rev Constantini）对此风格予以辩护："吾人当钻研中国建筑的精髓，使之天主教化而产生新面目，绝不是抄袭庙宇的形式或拼凑些不伦不类的中国因素而已。"① 清楚说明此种中西合璧的"元设计"有制造空间的目的。

辛亥之后，中国建筑师也热衷于中式屋顶，认为这才是中国民族色彩，一直延续到五十年代的大量建筑。当时建筑界已经有许多质疑之声，梁思成指出："四角翘起的中国式屋顶，勉强生硬的加在一座洋楼上，其上下结构划然不同旨趣。"设计上千篇一律，也不符合现代审美的多样化要求。显然，大屋顶并不是这类建筑的功能要求，而是建筑表皮的一部分，是给公共空间的气氛装饰。甚至八十年代末期

① 贾志录：《刚桓毅枢机对中国天主教本地化的影响》，《中国天主教》2021 年第 5 期，第 48页。

建成的一些建筑，依然用斜坡屋顶，绿色琉璃瓦，突出"文化底蕴"。

因此，所谓后现代建筑与现代建筑的对立，在各有所别的文化传统中，有相通之处，也有不同之处。不是说这种对立不成立，而是说当代文化发展出来的后现代新趋势，要克服的"现代性"陈规，是不一样的。

例如玻璃幕墙并没有立即引发建筑艺术的革命性变化，密斯·凡德罗 60 年代著名的纽约西格拉姆大楼（Seagram Building），是第一座现代全玻璃建筑，被很多人誉为后现代转折的象征，其实依然是现代式的巨型方盒子。1973 年建成的慕尼黑 BMW 总部办公楼的四个圆桶状主体，充分利用了材料的轻盈，惊险地垂吊在中央圆柱之上。但是设计上却没有出现后现代风格的轻盈。

4. 后现代建筑的表皮美学

后现代建筑追求的风格，就是多风格、无（固定）风格、一楼一风格，总体精神是追求设计个性差异，形态各异，追求变化流动。一旦个性歧出无法归类，即称为后现代特点。所以后现代建筑与其说是技术的，不如说是艺术的。文丘里有名言："我追求的是意义的丰富性，而不是意义的清晰性。"[1] 他在 1966 年出版的《建筑的复杂性与矛盾性》中提出"后现代"不是"反现代"，而是"超越现代"（Beyond Modernism），文丘里先于整个理论界使用了"后现代"（Post-Modern）这个词。须知，"后现代"理论大师利奥塔要到 13 年后的 1979 年，才写出《后现代状态：关于知识的报告》[2]，后现代理论潮流才正式启动，可见艺术家的敏感超乎哲学家之上。

可见，不可能明确地说后现代从什么时候开始，哪怕是建筑这样具体的领域。悉尼歌剧院是 1959 年开始建造，1973 年完工的，而其

[1] Robert Venturi, *Complexity and Contradiction in Architecture*, London, The Architectural Press, 1977, p. 9.

[2] 让－弗朗斯瓦·利奥塔尔：《后现代状态：关于知识的报告》，车槿山译，南京：南京大学出版社，2011 年。

丹麦设计师约恩·伍重（Jorn Utzon）的设计，早在 16 年前他 38 岁时就确定。所以说这座世界著名的后现代地标建筑，实际上并不是"后"现代思想的产物，而是建筑学家超前的艺术创新意识。巴黎最时尚的新区，建筑群"拉德芳斯"（La Defense）巨大的"新凯旋门"，以其浅色玻璃贴面而显得飘飘欲飞，也是五十年代的设计。所以一定要认为后现代建筑美学是某理论家创始，或某个建筑，甚至某个时期为分水岭，都是很难让人信服的。各种确定一个日期的认真努力从来没有停歇过。詹克斯曾建议说"现代建筑死亡于 1972 年 7 月 15 日"，因为那天圣路易斯市一批现代建筑拆毁重建。迈克尔·格雷福斯（Michael Graves）认为后现代建筑美学开始于 1964 年他们组成的"纽约五人组"，即热衷于淡色表皮的"白色派"（The Whites）设计的波特兰市政府大厦。显然这座楼（以及其他六七十年代一批成功或不成功的设计）依然是方块式"现代"建筑。

实际上，后现代主义建筑潮流的出现，是因为建筑材料工业和技术的突破，让已经发展了一个多世纪的现代艺术，终于可以打破建筑这个艺术产业的最后堡垒。建筑是一个严重依靠物质技术，依靠经济与权力，也最显眼醒目地面对大众评论的人工制品。建筑设计哪怕是艺术，也是一种最严重受制于各种条件，难以随心所欲的艺术。

只有在后现代阶段建筑材料工业的发展，才足以让建筑设计体现建筑师的艺术创造力。在现代材料工业之前，建筑设计最关心的是建筑技术与投资财务，在这个前提下尽量展示艺术。玻璃及其他轻型材料创造了各种变形的条件，这二者结合起来，才使建筑朝艺术化的方向更加自由地展开。例如玻璃幕墙在工厂车间整体切割加工装框，制作成所需形状的各种多层复杂模块，然后运到工地组装，这个技术解决了许多先前很困难的问题，让不可能的形态出现于建筑表皮上。

表皮材料的革命，让风格多样化。例如上面谈到过的民族化方案。先前的琉璃瓦大屋顶重量过大，让基础与墙体都不得不粗大，整体建筑显得笨重，落入了硕大的现代方块式样之中。新表皮材料让建筑重新轻盈，反而给民族化开辟了道路。北京图书馆（后改名中国国家图书馆）新馆于 1978 年落成，主楼采用双重檐形式，孔雀蓝琉璃

瓦斜坡屋顶。各分楼层次分明、错综配合，变化多端、大方灵动。通体以蓝色为基调，淡乳灰色的瓷砖外墙，配以汉白玉栏杆。1988年，郑州裕达国贸大酒店，则把奠定中国式的斜顶改成了纯玻璃的高层塔尖，被称为河南这个中原省向后现代打开的大门。

再如上海世博会的中国馆，有四根粗大的方柱，托起斗状的主体建筑。斗拱是层层叠加的，秩序井然，越抱越紧，4根大柱子支撑起一个"斗冠"，斗冠由56根（象征56个民族）横梁借助斗拱下小上大的原理叠加而成，融合了中国古代营造法则和现代设计理念，诠释了东方"天人合一，和谐共生"的哲学思想，展现了艺术之美、力度之美、传统之美和现代之美。斗拱是一个极具象征性，并能引发散发性思维的意象，"榫卯穿插，层层出挑"是我国传统木构架建筑中的一个基础构件，悬挑出檐，层层叠加，将屋顶檐口的力均匀传递到柱子上。斗拱既是承重构件，又是艺术构件。古代建筑斗拱挑出屋檐最多可达4米，而世博会中国馆用钢结构，层层出挑，斗拱伸出达45～49米，使建筑形成"如鸟斯革，如翚斯飞"的态势。有不少论著甚至教科书，说此建筑是"典型的非后现代"，因为其造型堂皇端庄、宏伟壮观，有明显的中国民族"隐喻"。其实这才是后现代建筑精神，因为表皮艺术的创新灵动，以独创个性为尚。就这个意义而言，其斗拱不是撑起屋顶，整个建筑就是斗拱结构表皮作为艺术的自身展开。

"民族化"不但是精神上后现代的建筑表皮美学，还见于一系列的建筑，例如二十世纪八十年代建成的厦门高崎国际机场，传统的坡顶长泻而下，有轻盈翱翔的姿态；1999年建成的杭州铁路新客站，坡顶飞檐，姿态优美。所以大屋顶一样可以独树一帜，让公众觉得别开生面。实际上后现代建筑可以吸纳任何地方色彩，如拉萨贡嘎机场候机楼，表皮有浓厚的藏族文化特色；宁夏银川的"金色礼仪大厦"充满回族风采。再例如科罗拉多丹佛机场，曾是美国最大机场，表皮用的是草原帐篷形式，也有人说是提示洛基山脉的雪顶，其实模拟什么实物对象并不重要，表皮造型再现的是艺术自身。

"民族化"问题纠缠美学界久矣，显然民族化很容易被说成是

"前现代"传统，其实后现代表皮美学的真面目，贵在出其不意的差异与创新，如果要实践民族化而又要摆脱机械搬用之讥，利用新的墙体材料，恐怕现在才是好时候。与其为"越是民族的就越是国际的"这样的口号辩护，不如拿出实绩来，尤其是建筑表皮这样众目睽睽的例子。艺术可以证明口号，口号本身不能证明艺术。

　　建筑表皮的后现代性或可解答的另一个美学问题，是"雅与俗"的关系问题。后现代空间美学不是一味"脱离群众"，让老百姓看不懂。恰恰是后现代建筑学家"见俗心喜"，法国著名建筑家努维尔（Jean Nouvel）有一句似乎奇怪的话："当我听到某些事被认为是庸俗时，我立刻会对那件事感兴趣。"① 这位被誉为当代建筑大师的设计家，作品遍布全球四十多个国家，几乎从来不建有望成为地标的高大建筑。2017 年他建成了阿布扎比"新卢浮宫"。令世人惊愕，其玻璃钢花屋顶如阿拉伯花饰一样繁复，整个建筑扁平，像漂浮在海上的白色岛屿。

　　以"不避俗"冒险犯俗，实际上是后现代建筑美学一开始就有的态度。文丘里 1972 年的名著《向拉斯维加斯学习》，强调指出流行俗文化能开后现代主义先河。反而是现代建筑美学充满着精英与大众的对立，方块式摩天大楼以厚重庞大拒大众于千里之外，它们形成的公共空间是权力的炫耀场域。但是在拉斯维加斯，各种建筑抛开了宗教、历史、学术的权力神圣化，多元包容、各取所需，从而让人们"走到罗马市镇广场一般"②。讨好老百姓的"俗气"，代替了拒人于千里之外的权威价值。

　　后现代空间艺术，反对现代主义过于强调"时代精神"的意识形态，强调以分散、变异、不确定、无中心、无深度、断裂化、放任、开放、多元为主要精神元素。但是"一切都可行之，一切都不服从"这种态度，如果刻意为之，本身会变成一种否定一切的新意识形态。

① 《大师系列》丛书编辑部编著：《让·努维尔的作品与思想》，北京：中国电力出版社，2006 年。

② 罗伯特·文丘里、丹尼丝·斯科特·布朗、史蒂文·艾泽努尔编著：《向拉斯维加斯学习》，徐怡芳、王健译，北京：水利水电出版社，2006 年。

格罗皮乌斯担任哈佛大学建筑学院院长时，竟然让人搬走了图书馆中所有建筑史著作。① 似乎任何人类历史成就，都会成为后现代建筑艺术的障碍。这种切断历史的极端态度，并不合理。后现代建筑的主要辩护士詹克斯（Charles Jenks）甚至把现代性称为"法西斯主义"。利奥塔的后现代主义理论，提出"反宏大叙事（meta-narrative）"，而詹克斯认为利奥塔这种理论本身就是一种"宏大叙事"，他说："今天我们有了一种新的宏大叙事，它来自后现代的复杂性科学和新的宇宙论。"② 如此一来，后现代主义空间美学就走入了自设的迷宫。

这就是为什么有些后现代大师的设计，让人觉得刻意为之。表面上任意，实际上在玩弄后现代的"低调陈述"（understatement）。贝聿铭精心设计的北京香山饭店、苏州博物馆，或许有点给人过于沉静的感觉。努维尔的上海恒基旭辉天地，是这位"国际大师"在中国落地的第一个实绩，用红色砖墙与玻璃建成的一个多层花房，实在是不太起眼；青岛"西海艺术湾"的 55 栋房子，每栋不一样，似乎是不同时代不同风格的建筑汇聚；同样是他设计的陆家嘴最重要位置的"浦东美术馆"，几乎是再普通不过的矮小方盒子，只是用了玻璃立面。这种故意为之的低姿态，反而显出一种另类傲慢，因为它们有意回避把公共空间艺术化的任务。

或许所有的建筑设计师和建筑理论家，都意识到建筑最容易落入此类意识形态的争议，因为它是最公共的艺术，必须面向大众，也必须依靠经济与政治，几乎每一栋建筑最后引发的争议都卷入广大公众的利益。③ 艺术家的创新必须面对公共空间的需要。海德格尔曾经评论说："筑造不只是获得栖居的手段和途经，筑造本身已是一种栖

① 转引自韦尔施：《重构美学》，陆扬、张岩冰译，上海：上海译文出版社，2002 年，第 153 页。

② 查尔斯·詹克斯：《现代主义的临界点：后现代主义向何处去？》，丁宁、许春阳、章华等译，北京：北京大学出版社，2011 年，第 31 页。

③ 弗雷德里克·杰姆逊：《后现代主义与文化理论：杰姆逊教授讲录》，唐小兵译，西安：陕西师范大学出版社，1986 年，第 9 页。

居。"① 他把自己关于人的理想的存在方式比喻实例化了。这是对建筑的最高赞美，但是海德格尔此言只能用于后现代建筑，因为后现代建筑才能真正称为艺术，能超越庸常，能让艺术家施展他的独创。相比之下，先前的建筑是日常凡庸生活的一部分，每个时代的最著名建筑只是不同文明阶段的社会力量自我炫耀，哪怕只是用"隐喻式的"掩饰，也不会让公众觉得可以做精神上"栖居"的感情投入。

再进一步说，海德格尔的比喻"诗意地栖居"，不仅适用于建筑内部，实际上更能适用于当今的城市空间变化，在"栖居"中找到诗意的，是城市空间中活动的所有的人。后现代公共性建筑，表皮高度艺术化，有力地占据着城市的风景线，成为新的时代精神的有说服力的象征。本书列举的许多例子说明，公众建筑正在强有力地改变新时代的城市空间，使全国几乎每个城市的地平线焕然一新。这些表皮高度艺术化的建筑，注入公共空间的美学意义，构成后现代的时代精神。

① 马丁·海德格尔：《海德格尔演讲与论文集》，孙周兴译，北京：生活·读书·新知三联书店，2005 年，第 53 页。

第四章 艺术产品中的 "主体部件租赁"

1. 艺术不全是艺术家主体性的产物

首先要说明的是，此处讨论的并非哲学意义上的主体性伸张，而是在作品文本中可以找到的艺术家个人人格的印迹；本章引述的也不是主体性的哲学理论，而是目前艺术学对此问题的理解方式。艺术创作体现的主体性，近一个多世纪以来受到严重挑战，是一个各方针锋相对、意见各走极端的题目。但是如何把艺术家主体全部排除出文本，艺术学界几乎一直无法提供令人信服的答案。对创作者的心理很难做具体描写，即使有所描述也往往极端失真，创作者的自述作为主体性的活动记录，也不可信。

但是本节只讨论创作主体如何留下痕迹，这样一来，在艺术作品的文本分析中主体性极其具体：究竟在作品中哪些是主体的痕迹？艺术文本的各种意义因素，在什么程度什么环节上体现了艺术家的意向性？这自然与艺术家是否有意识地留下印迹有关，但这并非绝对，艺术家自己可能并不自觉留下许多因素。因为艺术家不一定有明确意愿，也不一定有这个能力把自己的主体意志渗透到创作中。

尽管如此，有许多论者认为，没有艺术家的主体性就没有艺术。中国自古以来就强调艺术来自艺术家的心灵。《礼记·乐记》声称："凡音者，生人心者也。情动于中，故形于声；声成文，谓之音。"[1]

[1] 阮元校刻：《十三经注疏·礼记正义卷三十七》（清嘉庆刊本），北京：中华书局，2009年，第3311页。

《乐记·乐化》又说："声音动静，性术之变尽于此矣。"[1] 扬雄《问神》说得更加干脆："故言，心声也；书，心画也；声画形，君子小人见矣。声画者，君子小人之所以动情乎。"[2] 之后，诗、文、书、琴、画、歌、舞等中国艺术中最主要的样式，都被直接作为创作者心性的表现形式。司马迁在《太史公自序》中说："《诗》三百篇，大抵贤圣发愤之所为作也。"《诗经》中有许多是民歌，司马迁的这句话缺少根据。

在现代艺术学中，这种观念进一步强化。黑格尔也对艺术创作主体给予最高的赞美，他思想中的"绝对精神"指的是形而上学的本体，但在艺术创作中却具体化为主体能力：

> 人类心胸中所谓高贵、卓越、完善的品质都不过是心灵的实体——即道德性和神性——在主体（人心）中显现为有威力的东西……在这里面使他的真实的内在的需要得到满足。[3]

贡布里希的观点也很绝对："实际上没有艺术这种东西，只有艺术家而已。"[4] 当代分析美学依然有类似看法：丹图认为艺术家的意向决定艺术品的意义，因为作品必须根据其预期意义是否被体现来考虑它是成功还是失败。[5] 几位大师的断言，很值得怀疑。对大部分艺术产业制品的设计来说，此种公式经常是夸张过度的，但是他们把艺术的复杂由来简单化，让大众比较容易接受艺术的"神秘"。显然，大部分"创作"依循程式，尊重传统，依样画葫芦，只是某些部分有个性而已。

另一类艺术论者意见完全相反，他们认为在艺术作品的复杂成因

① 阮元校刻：《十三经注疏·礼记正义卷三十七》（清嘉庆刻本），北京：中华书局，2009 年，第 3348 页。

② 扬雄：《法言义疏》，北京：中华书局，1987 年，第 160 页。

③ 黑格尔：《美学》（第一卷），朱光潜译，北京：商务印书馆，1996 年，第 226 页。

④ 贡布里希：《艺术的故事》，范景中译，南宁：广西美术出版社，2008 年，第 15 页。

⑤ Arthur Danto, *After the End of Art: Contemporary Art and the Pale of History*, Princeton, NJ：Princeton University Press, 1997, p. 90.

中，艺术家的主体创造力其实是各种因素中最不值得重视的部分。巴尔特1968年的文章《作者之死》，标题貌似哗众取宠，理论上却步步为营，论述周密。他认为作者成为写作的主宰人物（所谓"上帝式作者"，Author-God）只是近代才出现的观点。作者不可能是艺术动力的唯一源头。作品不是作者思想的表现或记录，而是媒介的一个"表演形式"。中世纪的作者并没有自名为创造者的观念，这观念是启蒙运动的产物。巴尔特认为，只有坚决把作者排除在外，文本的意义才不会被固定化。批评的任务是"解开"而不是"解释"作品，只要推开作者，作品意义就成为阅读与批评的产物。①

当代文学理论的总趋势是把重点从作者转向读者。韦勒克的话最为干脆："诗开始存在之时，恰好就是作者经验终结之时。"②意思是文本一旦出现，就不必追寻创作者的主题意向性与创作思路了。这些理论家提出不以作者的意图为解释标准，目的是打开文本解放阐释，也把文艺理论从作者传记研究中解放出来。但是他们并没有说清艺术作品与艺术家是否彻底没有关系；如果多少有一些，究竟是怎样一种关系。

艺术中的主体性之所以值得讨论，是因为艺术并非意义的"呈现"，而是意义的"再现"。所谓再现，就是"借物喻志"，借助媒介表达意义，而不是直接言心中之志。哪怕是《诗经》那样直抒胸臆的"诗言志"，也必须借助语言媒介。那么，如何借用适当媒介？如何尊重文化习俗？依靠艺术传承如何在一定程度上做出自己的选择？本章的任务就是找出这个主体可以选择的部分。

艺术学家荷利（Michael Ann Holly）分析16世纪德国著名版画家丢勒（Albrecht Dürer）的一幅版画《哀愁》（*Melancholia*）可作为艺术必须通过媒介呈现的精彩说明。③此画画面是一位垂头愁苦的

① 罗兰·巴尔特：《作者之死》，见赵毅衡编选：《符号学文学论文集》，天津：百花文艺出版社，2004年，第510页。

② René Wellek & Austin Warren, *Theory of Literature*, London: Peregrine Books, 1975, p. 23.

③ 方闻：《中国艺术史九讲》，上海：上海书画出版社，2016年，第45—46页。

艺术家，被各种形状的物（立方体、圆球等）包围，但"创作人因未能冲破创作障碍，无法达到更高更理想境界，以致绝望沮丧"。荷利认为这幅画说明："艺术史永远摆脱不了与哀愁共存的命运，主要是因为所借用的图像（objects）往往有永远无法愈合（图像与文字、古与今之间）的伤口，无法妥为诠释。"中国艺术学家方闻对此解释为，丢勒的画是典型的西方画家所用的"状物形"的方法，用各种象征之物象来"再现"创作意图，显然难以达意。主体性想有所表现，却无奈找不到合适的表现方式，艺术家必定为此忧虑。

作为对比，方闻举出了倪瓒送别友人的《岸南双树图》，指出中国文人画的独特优点是"表（present）我意"的呈现，而不用媒介再现（represent）。倪瓒只消用江边的两棵树隐喻两人的友谊，"宛如画家的一扇心窗，让图与文之间的哀伤愁绪表露无遗"。西方因为需要借物象"再现"感情，所以总是有无法达意的沮丧；中国画家用物象（双树）"直接呈现"，所以无此沮丧。

此中西对比之说，恐怕无法令人信服。作者对中国传统艺术充满热情当然是好事，但是不存在中国"呈现"、西方"再现"这样断然的区分。倪瓒是"心画"的提倡者，他的名言是："所谓画者，不过逸笔草草，不求形似，聊以自娱耳。"因此他的《岸南双树图》一样是借"再现"他物表意。如此一对比，西方画家（丢勒）在各种形体中挣扎，似乎笨拙无比，但是观者是否就能从这两棵树中明白这是在直接呈现"友谊"？

实际上，在我们的理解中，倪瓒这幅《岸南双树图》表达离情别绪这个情感对象，是因为这幅画有题文："余既为公远茂才写此，并赋绝句：甫里宅边曾系舟，沧江白鸟思悠悠。忆得岸南双树子，雨余青竹上牵牛"。为什么两棵树必定象征友谊，因为它们的意义被文字点明，不然观者只能猜想。如果没有此题词，只见江边二树，一样会有丢勒面对的物象难以达意，"无法妥为诠释"的沮丧。[①] 艺术品都

① Michael Ann Holy，"The State of Art History：Mourning and Method"，*The Art Bulletin*，2002，no. 12，pp. 667—668.

是媒介"再现"艺术家心中的意向性。而任何再现，都难以摆脱"象不达意"的阻隔。

艺术的再现媒介本来就不是艺术家能随心所欲摆弄的。郑板桥提出著名的"三竹论"：眼中之竹，不同于心中之竹，也不同于手中之竹。艺术文本既局限于艺术家对物象的观察（对世界的体验），又局限于媒介的再现能力。艺术媒介本来就不是主体的顺手工具。哪怕是文字的提示，也不一定能准确表达艺术家的意向性。哪怕有诗在上："忆得岸南双树子"，也没能说明为什么这两棵树是他们两人友谊的最好象征。他们是否曾在树下饮酒赋诗？为什么不用两块山石作为再现友谊的象征？这个意义并不显豁的比喻，在画家与友人之间可能不必言喻，对观者依然是不透明的再现。

艺术的形成是媒介条件限制下对世界的再现，不可能是纯然的意义呈现，不由主体意愿决定的社会文化因素涌现。艺术家大都会很清楚地感觉到丢勒说的"再现沮丧"，不管用的是什么样的媒介，表现什么样的题材，总让艺术家觉得未能达意。我想这就是为什么叔本华说那些拥有天资者受苦最深①，因为天才往往一厢情愿地以为世界从他们心中产生，总苦于读者不理解他们。

2. 主体局部进入艺术文本

以上所论，并不是说主体性肯定完全被关在文本之外，恰恰相反，哪怕无法跳过媒介直接"呈现"，主体性依然是艺术文本意义的重要源头之一，只是方式复杂，影响直接间接，有多有少。马克思关于主体的相对性说得最深刻，他指出：

> 只有当对象对人来说成为人的对象或者说成为对象性的人的时候，人才不致在自己的对象里丧失自身。② 艺术作品是人造的

① 叔本华：《作为意志和表象的世界》，石冲白译，北京：商务印书馆，1982年，第36页。
② 卡尔·马克思：《1844年经济学哲学手稿》，《马克思恩格斯全集》第3卷，北京：人民出版社，2002年，第304页。

对象，同样，在艺术文本的解释活动中，艺术家也是"对象性的人"，不可能是艺术的绝对创造者，但是对象也不可能完全拒绝做"人的对象"。

艺术史上许多学者提出过某种折中办法，试图找出艺术家主体性"有条件地"进入文本的途径。许多论者认为艺术是社会文化历史的生成物，艺术家主体只是社会力量的一个出口。艺术不是一个遗世独立的人能创造的，他的知识、信念、认识，是由社会、文化、风俗习惯等因素产生的，主体只能在这个限度内伸张自我。

福柯 1969 的名文《作者是什么?》认为"作者"是个历史范畴，从属于一定的社会文化，因而是"文本在社会中存在、流传、起作用的方式"。作者只是个文化功能，他不是文本的主宰。因此研究者"必须剥夺主体的创造作用"，因为"作者不是一个历史事实"。[①] 作者主体性不是阅读的前提，而是批评性阅读的结果。因此，艺术研究方式应当完全改变：从研究创作者个人转向研究作品的社会背景。艺术作品的社会性动力远比作者个性重要。尽管福柯说得有道理，但是他认为"只是解释结果"的创作者，依然是艺术批评中重要的、值得讨论的问题。

艺术家的主体性，在它注入艺术作品后，显现为各种形迹，而且这些形迹不一定能整合起来，归结到其主体之投射。应当说清楚，以上论者的讨论似乎谈的只是纯艺术，没有谈到所谓工匠做的事情，工匠似乎没有主体性，精美的瓷器也只有窑主的印章；广场舞也不是炫耀舞姿的场所。实际上情况在起变化：被认为胡涂乱抹的"涂鸦"串线了个性化的创作；本是街头娱乐的"街舞"，各种花式中也开始出现明星的独创；至于种种实际完全是工匠处理而成的建筑，也可以作为著名建筑师个人风格的体现。

说到底，艺术是主客观各种文化条件综合的产品。如果我们理解了让作品主体性受限的条件，那么在余下的可能性中，主体性如何进

① 米歇尔·福柯：《什么是作者?》，见赵毅衡编选：《符号学文学论文集》，天津：百花文艺出版社，2004 年，第 513—514 页。

入作品呢？这就是本章的主要论点：艺术家的主体性是可以拆散的，零星地、碎片状地进入文本的。有些是艺术家自觉地将其注入作品，有些是不自觉地散落在作品中。

本章把这种主体的"碎片状"进入艺术文本的现象，称为创作主体给作品的"部分租赁"，就像一个仓库租赁零件，最后建成的新机器只有某些部件来自此库。因此，在艺术作品中能看到"超越日常经验"的灵感，也可能看到艺术家先天的时空概念范畴，有可能看到艺术家潜意识如何起作用，更感觉到艺术家生平对文化历史的体验。当然有可能在模仿元素太多的作品中，创作人格降到极少，尤其是在商品化的艺术生产中，艺术家通过现成的"赚钱路子"制作，主体人格会几近于无。

实际的情况是每一部作品都不同，有完全在艺术家人格主导下形成的文本，也有只是借用了个别零件的作品。任何一部艺术作品，都不可能贯穿艺术家的全部人格，也不可能全部由艺术家的主体性控制。因此，本章上面讨论的主体进入作品的各种途径都是可能的；分析作品，集中于艺术家主体，或是集中于历史条件，都可能是合适的，一切因作品而异，因解释而定。况且，我们无法脱离文本间关系孤立地解释一个艺术文本，我们对作品的兴趣，我们对作品意义的了解，经常离不开对这位艺术家的其他作品的理解，那样就不得不了解艺术家的个性处于何种境况。

那么我们对作品中艺术家主体性的追溯，需要努力到哪一步？本书建议：布斯（Wayne Booth）在讨论小说时提出的"隐含作者"概念[1]，实际上适用于各种艺术与非艺术的文本。作品中体现出来的主体人格，都可以称为"隐含创作者"，这就是本书采取的"普遍隐含作者"论。一旦我们能找到作品中体现出来的这个人格，我们就可以从中寻找创作主体性的文本体现。

这个人格是作品的艺术观、道德观以及其他价值的拟人化集合，

[1] Wayne C. Booth, *The Rhetoric of Fiction*, Chicago: The University of Chicago Press. 1961, p. 153.

它与艺术家的关系需要文本之外的艺术史式的考证，从文本本身我们只能试图分析出这位隐含作者应当是什么样的人格。所谓隐含作者，是解释艺术文本后推导出来的一套意义－价值的体现者，是个人格，而不是具体个人。既然小说有"隐含作者"，那么音乐文本一样应当有"隐含作曲家"，绘画有"隐含画家"，电影有"隐含导演"。无论哪一种艺术产业文本（例如建设一个住宅小区，或设计一套商品），都有一套意义－价值观在背后支撑，的确存在一个"拟艺术家"的人格来体现这套意义－价值观。意义观，是认识方式和认知能力期盼；价值观，是对是否符合道德的判断。任何表意文本必定有一个文本身份，文本身份需要有一个拟发出主体，即"隐含创作者"，一个替代主体性的集合。

这样一个拟主体人格与艺术家主体有什么关联呢？这个"拟自我"完全不需要，也完全不可能呈现艺术家的全部主体。通过卢浮宫金字塔入口的设计，我们也不可能看到设计者贝聿铭的全部人格，甚至不可能了解贝聿铭从哪里得到的灵感；艺术史家可以追踪，但是不得不使用许多文本之外（如本人回忆录或他人写的传记）得来的材料与之佐证。如此拼合各种信息的追寻，只能看到一个作者虚实不定的背影。就此建筑文本本身而言，只有"隐含设计者"这个拟人格才是确实的、必需的。

新批评派的理论家坚持"文本中心主义"，他们提出："认为作者生平具有批评的重要性是十分危险的。没有任何生平事实能影响和改变批评的评价标准。"[1] 实际情况显然不是如此。艺术家的主体性用各种方式渗入作品，尽管不同艺术家的主体性在不同作品中渗入的程度很不一样；影响作品形成的各种力量（个人的、社会的、文化的、集团的、传统的）则通过主体的冲突施加影响，文本中的各种主体（隐含作者、叙述者、人物）用各种方式抢夺话语权。

的确，我们在形式完美、似乎自然天成的作品中，看到的是一个

[1]　René Wellek & Austin Warren，*Theory of Literature*，London：Peregrine Books，1975，p. 80.

各种意义因素的角斗场。没有一个文本的意义是确定不变的，因为每一次解释可以着眼于不同的因素。而在这场斗争中，艺术家的主体性总要进入作品，在什么部位起作用却因作品而异。此种差异，可以造成作品非常有趣的变化。

不管是解释什么样的作品，的确都永远看不到艺术家完整的主体性，但总是多少可以看到作者人格的一部分，即作者有意或无意"租赁"给作品的一部分。艺术家不会整体捧出自己，而是七零八碎地这里给一点，那里给一点，由此出现了艺术家主体性碎片化加入作品的方式。

3. "自虚构"中的虚构自我

本章将以艺术家主体性再现最明显的体裁，即艺术性"自传"为例，说明这种主体性"部件租赁"局面可以非常复杂，必须具体而论。

顾名思义，自传是艺术家以剥露自我坦白告诉读者的体裁，但是作者没有可能全部祖露自己的人格。卢梭（Jacques Rousseau）著名的《忏悔录》据称是毫无保留的人格祖露，"完美体现自我"的作品。德曼（Paul de Man）对此作品的著名剖析证明这只是构造出来的自我神话①，说艺术作品是艺术家自我的表现，可能是一种幻想。

同时也必须承认，说创作者的自我与作品完全无关，不必讨论，这也是神话。艺术家创作产品时自我有所表现是不可阻挡的。完全没有自我表现的艺术很难称为艺术，这种表现并不抽象，而是非常具体甚至零散的。

传统意义上的"自传小说"，应当是第一人称叙述者"我"说出自己的故事，而这故事必须能用作者生平经历来印证，至少部分印证。"自传小说"与纪实性的"自传"不同的地方，不在于虚构成分

① Paul de Man, "Excuses (Confessions)," in *Allegories of Reading: Figural Language in Rousseau, Nietzsche, Rilke, and Proust*, New Haven and London: Yale University Press, 1979, p. 278.

的多少，这需要文学史家去挖掘作者身世才能确定，而在于文本的叙述学特征，例如"自传"就不宜用太多直接引语对话，自传作者不太可能记住多年前对话的原文。至今无人提出一个可以区分二者的统计标准。这与纪录片经常做虚构的"摆拍"一样不可能避免，无法以"摆拍"的多少来决定是否依然是纪录片，甚至有纪录片从头到尾摆拍。

正因为没有可靠的区分标准，很多论者认为不可能在文本形式上区分传记与虚构作品，连作者自己都可能对他到底写的是什么体裁犹疑不决。缪塞《一个世纪儿的忏悔》开头就否认是自传："写自己的生活史，首先需得经历过才行，所以我现在写的不是我的生活史。"而文中却一再说是自传："我年轻的时候便染上了一种讨厌的精神上的病患，所以我把自己三年中所遭遇的事情叙述出来。"库切的三部曲《少年时代》《青春》和《夏日》，西方认为是"自传小说"，在中国出版时却称作"回忆录"，甚至扉页写明："本书任何部分切勿对号入座。"看来许多艺术家对承认"在写自己"颇为忐忑不安，言辞躲闪，态度依违，因为实际上可能很多样。

杰克·伦敦于 1909 年出版的著名小说《马丁·伊顿》有大量自传成分，是"拟自传小说"。小说的主人公最后对人生失望而自杀，而小说出版时作者杰克·伦敦并没有自杀。七年后，1916 年，杰克·伦敦也自杀了，原因与小说描写的有相似之处。或许能说该小说的主体因素影响了作者主体，杰克·伦敦与他的小说主人公精神上太相通了。以如此大量的亲身经历投入艺术作品，最后小说成了自己生命的预言。

大量的"自传色彩"小说都是第三人称，我们在作品中找到不少作者生平印迹。从这个意义上说，《红楼梦》是一部"自传色彩"的典范，文学史家找到不少贾宝玉和曹雪芹经验与共的地方。端木蕻良凭他对《红楼梦》的研读理解写成小说《曹雪芹》，就证明此中关联的密切：他把《红楼梦》作为"拟自传"，从中寻找作者的生平痕迹，又把这些痕迹写成一部"更忠实"的传记小说，这点主体性够不够支持一部传记小说，就仁智各见了。

本书集中讨论一个例子：欧洲学界近年流行的 Autofiction 一词，一般译为"自小说"，实际上最好译为"自我虚构"。此词表示"虚构化的自传"（fictionalized autobiography），但其体裁范围至今不清楚，有的学术著作明白此术语变异复杂，难以一概而论，故名之为"各种自我虚构"（Autofictions）。

某些作品被认为是"自我虚构"的典范作者。加拿大裔作家库斯克（Rachel Cusk）的《鼓童》（Kudos），美国作家海蒂（Sheila Heti）的《母性》（Motherhood），挪威作家克瑙斯嘎尔德（Karl Ove Knausgaard）的《我的奋斗》（My Struggle），都被称为"自我虚构"的样品。后两本是自传一般采用的第一人称叙述，第一本却是第三人称叙述。那么问题来了：一部"自传小说"，主人公怎么可以用第三人称？原因是：这位第三人称人物，名字就是作者的名字。

写的是自己，却自称"他"，此时当作主体进入文本，就用了奇怪的方式。这种作品有一个自我矛盾的结构：叙述用第三人称，却让人物"他"叫作者自己的名字。作者一方面与主人公同名合一，但同时又以人称"他"来否认此合一。也就是说，作者给自己写一部传记，却非自传，就像卡拉瓦乔的画，其中被大卫砍下的头颅竟然是画家自己的脸。

这是艺术家主体租赁特殊的戏剧性变体：使用第三人称叙述，在情节处理上有更大的自由度，经历这些情节的不是我而是他，但文本称为"他"，说的事情却是"我"的。这个"他"比其他小说中的"我"更靠近作者，作家看起来戴着一个面具，却是极像自己面容的面具：自我伪装，却又是自我暴露。

经常被人提起的一部"自我虚构"小说，是法国女作家卡特里娜·米莱（Catherine Millet）的小说《卡特里娜·M. 的性生活》（The Sexual Life of Catherine M.），被称为"女人写的最露骨的情色小说"。得到如此评价，不仅是因为内容，更是因为人物用了作者的名字，二者共享年龄、职业、社交习惯等，让作品颇有自我炫耀的色彩。但人称是"她"，不是作者自己。"第三人称同名自我虚构"，看来是一种自我解脱的崭新的体裁，听来非常奇特。

实际上，我们仔细审视文学艺术的历史，会发现许多耳熟能详的作品，经常有这样一种"主体强行加入"痕迹。其中最有名的，是马塞尔·普鲁斯特的《追忆逝水年华》。叙述者"我"名字叫"马塞尔"，整部小说的绝大部分是"我"的种种感受、生活经验。我们明确感到这个"马塞尔"是作者马塞尔·普鲁斯特的影子。小说人物的名字，成了与作者同一身份对证的重要标记，可以称之为"同名原则"（principle of homonymity）。同名可以出现于第三人称叙述（例如《追忆逝水年华》的第一部《斯万家那边》），也可以出现在第一人称叙述（例如《追忆逝水年华》的其他各部）。

卡夫卡（Joseph Kafka）的一系列长篇小说如《城堡》《审判》等，都是"自小说"：主人公名字叫 K，显然是卡夫卡名字的缩写，虽然是第三人称的"反乌托邦"小说，有大量幻想情节，但很像卡夫卡在写自己的噩梦。主人公的生活从被误解到被误解，一生处于无人能解的孤独忧郁之中，与卡夫卡本人太相像。虽然同名不是判断作者在何种程度上与人物合一的明确标准，但同名或许是比第一人称更重要的参考。

还有一些读者非常熟悉的作品，例如法国女作家杜拉斯（Marguerite Duras）的据她自己说是自传的小说《情人》（L'Armant）与《中国北方的情人》（L'Amant de la Chine du Nord）是情节相承的姐妹篇。但前者是第一人称，后者却是第三人称，两本书主人公名字都叫"玛格丽塔"，在《情人》中自称"我"，在后一本中称为"她"。主人公是否姓"杜拉斯"却没有提及，看来是保持距离留下虚构的余地。

这就是为什么凡是此类作品改编成电影，导演会尽可能找与作者面容体态相仿的演员。《审判》与《城堡》的改编电影中，演人物 K 的演员的脸相与卡夫卡照片忧郁的脸极为相似；杜拉斯的《情人》与《中国北方的情人》，选的演员形象也尽量靠近杜拉斯年轻时的照片。电影因为媒介视觉性，从创作者那里借了另一个主体成分：当年容颜。

中国"自我虚构"小说，最为人熟悉的例子或许是王小波的《革

命时期的爱情》等几部作品。这些小说主人公名字都叫"王二"，明显指王小波自己。叙述者一会儿用第三人称"王二"，一会儿用第一人称"我"。此人物是我，又不是我。情节忽古忽今忽未来，远远超出作者王小波的经历。但是其思想方式行文态度，却很明显是王小波自己的，这样作者就可以对王二讥讽戏弄甚至犀利剖析，在自我得意与自我嘲讽之间游弋。

截至 2022 年 6 月，中国的网民已达 10.51 亿之多，网上阅读和网络写作的规模都已经居世界首位。中国互联网上，也有一些"自我虚构"作品产生较大影响。唐家三少的《为了你，我愿意热爱整个世界》是一本第三人称长篇小说。两个主人公名为长弓与木子，是在借用作者夫妇张威与李默的姓。小说写了两人长达 17 年的爱情，最后女主人公患乳腺癌不幸去世，是他们真实的自传。另一部郭羽与刘波的《网络英雄传》也是第三人称小说，主人公年轻时是杭州大学的校园诗人，在网络上摸爬滚打 20 年，成为商业英雄，这经历与两位作者的一样。

以上举的例子，都是创作主体用"租赁名字"（或"租赁名字的一半"）方式进入作品。当然艺术家可以用其他方式租赁他的主体，任何部分都可以，只是那样就需要艺术史家进一步辨认。郁达夫的《沉沦》、巴金的《灭亡》、萧红的《呼兰河传》、林海音的《城南旧事》、三岛由纪夫的《假面的告白》、毛姆的《人生的枷锁》、普拉斯的《钟形罩》，都有强烈的作者主体借用，甚至被称为"半自传小说"。但是作者名字没有出现，就只能是一个文学史问题。实际上，可以说任何艺术作品、艺术产品都有艺术家的主体投入，只是我们不知道投入的是哪一部分，"租赁名字"显然是最坦白的。

4. 碎片式主体性

当代文化正在经历视觉转向，艺术家各种具体面貌大规模进入各种作品，例如照相"自拍"（selfie）、视频"自拍"（self-video）以及各种新媒介叙述。这些视觉自我表现比文字虚构更容易做大量的修

图、剪辑、表演等伪装。自拍视频现在成了群众性数字艺术中最重要的部分，此问题本书在下一部分第三章"互演示"会比较详细地讨论。

法国女导演弗朗索瓦丝·罗曼（Francoise Romand）的电影《摄影机我：自我虚构》（*The Camera I：Autofiction*）中的主人公是一个女导演，名为佛罗伦丝·罗曼（Florence Romand），借用自己名字的一半多，扮演此人物的演员就是她自己。故事是女主角为了拍出自己的电影，访问全世界许多城市，少不了一些艳遇。这样人物、叙述者、导演人格上三重叠合。人物既是又不是弗朗索瓦丝·罗曼自己，她就能与"虚构的"自我即她的（我的？）自我推销目的保持距离，有时调侃一番。这个"自拍"式的做法，应当说是绝妙的点子。

做得没有如此明目张胆全部投入，但电影中导演或其他艺术家让自己的形象"被借用"的还特别多。电影《法国中尉的女人》有原作家福尔斯出镜，电影《芳名卡门》中导演戈达尔出场演自己，至于伍迪·艾伦的许多电影，他自己的戏份之重让人觉得他是否过分自恋。这些还不算所谓"客串"（cameo），例如电影《烽火赤焰万里情》（*Reds*）中有编剧科津斯基的演出，希区柯克的许多电影中有他自己这个人人认得的身影一闪而过。不是说他们"租赁"的就是形象，而是像租赁名字一样，是创作主体最视觉化的一种变异——租赁自己的模样，从创作者变成被创作者。

这实际上也是"行为艺术"采用的方法：自己出场，表现另一个叫自己名字的人物，用自己的身体表现自己。一般的行为艺术是艺术家自己上台演自己，不需要用另外的方式"媒介化"。作品中艺术家的自我张扬无忌，零售方式千奇百怪，看起来这是艺术家的真实自我在做彻底的自我再现。没有论者认为仅凭"袒露自己"的胆量就能创造出艺术。况且，自我的精心假扮目的是惊世骇俗，哪怕"露"不惊人死不休，依然是他在喊卖主体的某一部分。

今日有不少艺术家已经明白，一味迷信主体性神话会使自己的艺术表现虚胀过分，成为笑柄，因此他们采取各种办法迂回前行。例如卡尔（Sophie Calle）的行为艺术作品《大酒店》，艺术家扮成服务员，

到每个房间与住客交流，"现场"成为画幅，"他人"的主体性进入作品。据说如此一来，艺术就从"以对象为基础"，转向"以事件为基础"（event-based）。仿照"自虚构"，此种行为艺术可以称为"自艺术"。

以上列举的"主体性"置入艺术作品的方式，无法靠文本自身证实，这些"部件"的使用属于作者，依然要靠解释者了解文本外的作者生平来确认。不然我们看到的"自我虚构"，只是一部写某个人物命运的第三人称小说，正如"自画像"或"自拍"的照片，从文本本身看，也只是一幅正常的人物画像，一张普通的照片。只有走到文本之外查找形成过程，才能从中看出艺术家玩的花招。艺术家主动采取这些特殊表意方式，目的是让文本具有各种反思主体性的微妙意义姿态。艺术家将自己的主体性"部件"，例如名字、形象、性别、思想、经历，"租赁"给文本，让艺术作品携带了一系列料想不到的意义：自我炫耀，自我揭露，自我怜悯，自我嘲弄……

有些理论家认为，近年兴起的"自我虚构"浪潮说明了当代思想界的重大变化。自从二十世纪七八十年代解构主义无情剖析主体性，艺术中看起来再也没有艺术家主体的容身之地，文学创作也走向了后现代的高度"非个性化"。然而，随着网络文学"自我虚构"的浪潮卷上海岸，主体性再次成为文学理论界注视的中心，替代了后现代实验主义过分的"非个性化"。艺术家的主体性也成为观众读者热衷观看的对象。

本书描述的这个主体"部件租赁"趋势证明，艺术依然是人性的，且是高度人性的。一个艺术文本多多少少有艺术家的主体性，只是它的表现千奇百怪，而且经常只是"部件租赁"：经常是作者"出租"自己的名字、别号、性别、形象、思想、感情、认知等"部件"。这些具体"部件"不能代表形而上的作者"主体性"，但既然主体在创作中的投入可多可少，可此可彼，可显可隐，对于解释可能重要，也可能不重要，那么我们只能说：在所有艺术产业创作中，艺术家的主体性只可能是"部件租赁"，有时租得多，有时租得少，不可能全有，也不可能全无，要具体作品具体分析。

　　尽管在当代艺术产业中，"租赁"的主体部件可能是零部件方式，不成"整体"，方式也千奇百怪，却让读者观众更清楚地看到这个神秘隐蔽的过程。这种租赁造成的主体显现，会很明显，也可能很隐秘：一个服装设计师，一个广告与包装业者，一个园林花匠，很难让自己的主体性突出地显露。这种体裁的束缚，让艺术产业的很多艺术家主体性部分注入作品，却用各种方式让人见到这种"租赁"现象，这是很值得研究的事。

第五章　多媒介文本中的重复与变异

1. 重复的文化与心理机制

"重复"无处不在，它是人类文化中各种文本的主要构成方式，尤其是艺术产业时代，作品之间、作品之内的重复（例如一套书的装帧、一套房子的设计）成为常态，大量的群众艺术、公共艺术与商品艺术，以重复为主导方式，而以重复中的变异为动力。艺术生产的历史性维系靠的就是重复。当然"纯艺术"也有重复，不然无法与其他文本一道形成风格流派。只是艺术产业（例如器皿制造、房屋建造）重复的作用更加重要：不重复，谈不上"生产"。这就迫使本书不得不郑重对待这个看起来简单，一直不被艺术理论重视的问题。

其实文化理论思考者早就看到重复对文化的重要性。《道德经》第二章就点出重复是人类文化必需的重复衍生："长短相形，高下相盈，音声相和，前后相随，恒也。"[1] 达尔文把重复看成是人类感觉的特质，他认为重复符合人的感觉结构：

> 重叠间歇不一律的声音听（上）去是很不舒服的，这是凡属在夜航中听到过船头巨缆的不规则的拍打声的人都会承认的。这同一条原理似乎在视觉方面也起作用，因为我们的眼睛喜欢看对称的东西或若干图形的有规则的重叠或反复。[2]

[1] 王弼注，楼宇烈校释：《老子道德经注校释》，北京：中华书局，2008 年，第 6 页。

[2] 达尔文：《人类的由来》，潘光旦、胡寿文译，北京：商务印书馆，1983 年，第 137 页。

人类本能地发现听觉视觉重复是人类经验构成的基础，人需要重复来获取可理解的意义。

各种学科的思想家论述过"重复"，存在主义创始人丹麦哲学家克尔凯郭尔（Soren Kierkegaard）竟然把给未婚妻的解除婚约的文字写成书题名为《重复》（1843），书中直接指出"重复的是发生过的，正因为是发生过的，才使重复有创新品质"①；近一个世纪后，弗洛伊德在《超越唯乐原则》（1921）一文中分析创伤性神经症病人的重复言语，提出了"强迫重复"原则，即人的本能要求重复以前的状态，要求回复到过去。弗洛伊德的另一篇名文《记忆、重复、贯通》，仔细分析了母亲不在场时，幼儿如何通过重复某种单调的游戏动作或一些无意义的发音，取代对母亲的欲望。②

弗莱（Northrop Fry）很赞赏克尔凯郭尔的《重复》。他认为，克尔凯郭尔用"重复"取代了柏拉图的"回想"（anamnesis）或"回忆"（recollection），其用意是强调记忆，在某种意义上文化就是人类记忆的沉积，不是一种经验的简单重复，而是对它的重新创造。意义的重复帮助人们联系到社会的文化总体：过去的文化是人类自身告别了的生活。通过它我们不但看到以往，还看到当今生活文化形态的根源。③

德勒兹在《差异与重复》（1968）与《意义逻辑》（1969）二书中，从差异与重复的关系高度，将重复分为两种：一种为"柏拉图式"重复，另一种为"尼采式"重复。"柏拉图式"重复是一种模仿原型或原型同化。这与柏拉图的思想——世间万物皆是对理念世界的"摹仿"一致，艺术是对"摹仿"的"摹仿"，但不管变异走多远，必须回应一个恒定的原型。而"尼采式"重复则相反，每一次重复都产生差异，重复在差异中产生。尼采认为世界本身是一种幻影的呈现，

① Soren Kierkegaard, *Repetition*, New York: Harper, 1964, p. 52.

② Sigmund Freud, "Remembering, Repeating, and Working Through", *The Standard Edition of the Complete Psychological Works of Sigmund Freud*, London: Hogarth, 1958.

③ 诺思罗普·弗莱：《批评的解剖》，陈慧等译，天津：百花文艺出版社，2006年，第232页。

是一种"类象的世界"，它不具备柏拉图式的理念原型基础。因此，差异是自由的，也总是偏离中心。

中国古代学者也注意到重复对人类文化和艺术的重大作用，明代学者叶昼评《水浒传》："文字妙绝千古，全在同而不同处有辨。""同"与"不同处有辨"，就是重复和"重复中带变异"这两种不同的重复形式，前者是一种"发现"，后者是另一种"有想象的发现"。而这两种不同的重复形式，分别对应于"柏拉图式"重复和"尼采式"重复，并交叉出现在各种文化体裁之中。

对重复的倚重，保证了在文化中各种文本发挥相似功能。比如，音乐的非语义性往往造成音乐记忆沉淀的困难，重复有利于记忆、理解。因此，在音乐艺术作品中，不管是严格的重复，还是变化的重复，都是对听众心理的有效顺应和补偿。苏珊·朗格在《情感与形式》一书中强调，重复是音乐的基本构造：

> 因为在声音的经过中，通过某种熟识的感觉，即重现，我们得到了前乐段完全自由的变型，一个简单的类推，或者仅仅是一个逻辑的重复。而恰恰就是这类基本样式的进行，尤其是各部分结构对于整体方案的反映，才是有机反映的特征。[1]

重复通过再现唤起我们对原型文本的回忆，不断返回，拉长了时间的进程，使文本前后呼应，正如玛克斯·德索所论：重复使意群统一起来，而且给作品带来秩序。重复是延长和保存思维生命的自然方法，对原始社会文化与高度发达的现代文化，同样适用。[2]

人类文明从起点到现在，靠的是重复。艺术似乎更需要创新，重在变异，实际上仔细分析其全景，更靠重复。工艺艺术，乃至今日的产业艺术，尤其靠重复。对于这一点，似乎研究当代文化者不够重视。

[1] 苏珊·朗格：《情感与形式》，刘大基等译，北京：中国社会科学出版社，1986年，第149页。

[2] 玛克斯·德索：《美学与艺术理论》，兰金仁译，北京：中国社会科学出版社，1987年，第284页。

2. 艺术文本内重复

"艺术性"，在文艺学中往往又被称为"诗性"，实际上是一种文本内部重复形成的特殊效应。雅柯布森引用诗人霍普金斯的话，说"诗性"就是全部或部分地重复声音形象的语言。① 海明威的小说《一个干净明亮的地方》中对"Nothing"这个词的 28 次重复使用，使无意义的词句产生深远意义，创造了所谓"姿势语"的效果。② 通过重复，词句达到"消义化"，摆脱语言的字面语义，成为纯然的姿态，达到一种象征的效果。正如 J. 希利斯·米勒的《小说与重复》开篇所强调：

> 对小说那样的大部头的作品的解释，在一定程度上得通过这一途径来实现：识别作品中那些重复出现的现象，并进而理解由这些现象衍生的意义。③

文本内的重复作为一种修辞艺术，几乎贯穿于整个中国诗学传统，构成了中国古典诗词重要的艺术特色，细细考察，我们可以发现这种情况来自歌词。《诗经》中就有一种特殊的重复方式，即"重言"。比如，彼黍离离、维叶萋萋、维石岩岩、其叶肺肺、其耳湿湿、其音昭昭、灼灼其华、泄泄其羽等。今天读来，它依然是《诗经》的特殊魅力所在。汉乐府中大量的重言也是诗经风格的延续，如《行行重行行》中的"行行重行行"，《木兰诗》中的"唧唧复唧唧"等。宋代李清照的《声声慢》开头，"寻寻觅觅，冷冷清清，凄凄惨惨戚戚"，十四个字的感染力一样得益于中国词曲的"重言"传统。

① 罗曼·雅克布森：《语言学与诗学》，见赵毅衡编选：《符号学文学论文集》，天津：百花文艺出版社，2004 年。

② R. P. Blackmur, *Language as Gesture*, *Essays in Poetry*, Westport, CT: Greenwood Press, 1952, pp. 35—64.

③ J. 希利斯·米勒：《虚构与重复：七部英国小说》，王宏图译，见朱立元、李钧主编：《二十世纪西方文论选》（下），北京：高等教育出版社，2002 年，第 274 页。

《诗经》原是一本歌词集，实是曲调失传的歌集，所以具有明显的音乐结构，比如《郑风·将仲子》《蒹葭》《周南·汉广》，从字面看，三段歌词并不重复。但是其中部分词句相同，三段词的句式、语气、含义、篇章结构都高度一致，这重章叠句是一种类似音乐节奏的重复，属于一段体的曲式，重复演唱三段歌词。后来王维的歌词《阳关三叠》中的"三叠"，更是一种鲜明的反复回环。类似的音乐作品《平沙落雁》《梅花三弄》《春江花月夜》，都有这样的循环往复效果，而《胡笳十八拍》就是十八个段落的重复变奏。

在各种艺术门类中，重复可能在以听觉艺术为代表的音乐功能中最为明显，它们可以体现出单音、乐句、音型、和弦等多种重复方式。构成音乐的材料是流动的音响，一首音乐作品是通过重复对比来组织乐曲结构的紧张与松弛。重复对比能显示乐曲结构的变化，使音乐文本拥有清晰的层次，保证音乐有一个完整的结构和布局，以满足听众的"完整感"。例如贝多芬的《A大调第七交响曲》和《降A大调钢琴奏鸣曲》（Op. 26）中的葬礼主题，都是典型的单音重复佳例。前者在一段旋律中同一个音重复了 12 次，后者把第一个旋律音 E 重复了 34 次。

视觉艺术文本（包括造型艺术）也倚重重复：中国古代彩陶上规则的重复纹绘，现代装饰艺术中大量的几何重复图案，古埃及金字塔的正四棱锥和等腰三角形的重复，古希腊帕特农神庙 46 根柱的重复，古罗马竞技场的下三层列柱各自重复，等等。各种元素，或是结构上对称，或是图案上重复，它们构成时空序列，展示了建筑的凝重庄严。

当代波普艺术的代表人物安迪·沃霍尔的作品《玛丽莲·梦露》《坎贝尔汤罐头》《绿色可口可乐瓶子》，完全是自我重复。视觉艺术靠重复制造了艺术的秩序感，也制造了文本的意义。"任何东西一旦变成重复图案中的一个成份，就会被'风格化'，也就是说，会得到

几何意义上的简化。"① 哪怕有意机械性地重复使用，也不再是一个个体，而是并入一个新的更大图案中的一组形象，正如贡布里希所论："一排重复的眼睛不再是某个人独特的眼睛。"②。

电影作为现代多媒介综合艺术，其重复就更为复杂。通过画面的重复闪回和主题音乐的不断交叉，故事情绪效果被强化。例如电影《魂断蓝桥》（*Waterloo Bridge*）中，象征着人物情感和命运的象牙吉祥符先后出现六次，这种"物象"镜头的重复，不仅串联起故事的情节，还构建了故事的情感节奏。电影《日瓦戈医生》（*Doctor Zhivago*）中的主题歌《拉拉之歌》（"Lara's Theme"），每一次重复都在烘托两位主人公的再次相逢。而其中俄罗斯民族乐器巴拉莱卡的五次出场，凸显了主人公不同时期的命运的重复。中国电影《城南旧事》中的主题音乐《送别》以不同乐器的演奏及变奏，先后八次出现于影片的画外音和画内音，整部电影从音乐的重复过渡到音响的重复，取得了文本连贯和统一的效果。

即使是复杂的文本，内部也必然依靠重复，也只是重复的格局各种变异。比如，建筑与图案的逆向对称，音乐中的"逆行卡农"式的逆向重复，即将各音按逆行序列重新呈现。这类"模进"也是围绕原型重复展开的，就如勋伯格对其美感的描述："产生更强烈的效果而又不致使人忘掉了原型。"③

艺术文本内的重复让读者的注意力不断回到文本形式，"艺术性"便产生于此，例如"同步"（synchronised）跳水、冰舞、水中芭蕾、艺术体操等。最大众的"广场舞"渐渐成为艺术，也是靠成队列的内部重复，让参与者自我感觉到在进行一种艺术活动，这与一套"同款"家具让人感到的艺术性如出一辙。

① E. H. 贡布里希：《秩序感：装饰艺术的心理学研究》，范景中、杨思梁、徐一维译，杭州：浙江摄影出版社，1987 年，第 262 页。
② E. H. 贡布里希：《秩序感：装饰艺术的心理学研究》，范景中、杨思梁、徐一维译，杭州：浙江摄影出版社，1987 年，第 262 页。
③ 阿诺德·勋伯格：《和声的结构功能》，茅于润译，上海：上海文艺出版社，1981 年，第159 页。

3. 文本外重复与互文增殖

重复可以发生在文本内，也可以在文本之间。1982 年 J. 希利斯·米勒（J. Hillis Miller）的《小说与重复》细说 7 部长篇小说，提出了重复从小到大的几种类型：

> 首先，从细小处着眼，我们可以看到言词成分的重复：词语、修辞格、外形或内在形态的描绘，以隐喻方式出现的隐秘的重复则显得更为精妙；其次，从大处看，事件或场景在文中被复制着；最后，也是更大范围地，作者在一部小说中可重复他在其他小说中的动机、主题、人物或事件。[①]

米勒认为，最后这种"大范围重复"是一种文本之间的互文性重复，重复跃过文本内因素，而走向文化的互文方式。"互文性"概念最早由精神分析符号学家克里斯蒂娃（Julia Kristeva）提出。她指出："任何文本都是一些引文的马赛克式构造，都是对别的文本的吸收和转换。"[②] 文本之间存在一种文本间性，一个文本和文化的所有先前文本之间总存在着互文关系，即变化中重复。

克里斯蒂娃还认为，"互文性意味着任何单独文本都是许多其他文本的重新组合；在一个特定的文本空间里，来自其他文本的许多声音互相交叉，互相中和"[③]。所谓"重新组合""互相交叉""互相中和"，都是各种变异重复方式。克里斯蒂娃的互文性理论之所以影响深远，是因为它推动了 20 世纪文化研究的视野，打破了过去只关心作者和作品的封闭批评，在跨文本、跨文类、跨文化层面上，寻找文本的最根本构成的重复与变异。

① 参见 J. 希利斯·米勒：《小说与重复：七部英国小说》，王宏图译，见朱立元、李钧主编：《二十世纪西方文论选》（下），北京：高等教育出版社，2002 年，第 274-275 页。

② Julia Kristeva. *Desire in Language*. Oxford：Blackwell，1980，p. 145.

③ Julia Kristeva，*Desire in Language*. Oxford：Blackwell，1980. p. 145.

在中国传统诗学中，早就有类似的"参互成文，含而见文"的"互文"思想。形式一旦形成，也就创造了一种重复方式。中国文人喜用的典故实际上是重复先前文本的某种可识别因素，是一种最明显的互文性。互文不仅是一种很有效的修辞手法，它还和中国的骈文律诗的审美传统有关，因为格律、对偶、音节的需要，互文和对句结合会成为一种创意组合。

当代歌曲和中国古典诗词有着深刻的渊源。互文作为一种有效的方式，将不同的时空文本联结起来。哪怕短小到一首歌词文本，也可以是一种互文呈现，在当代歌曲中，陈小奇作词的《涛声依旧》中，"月落乌啼总是千年的风霜，涛声依旧不见当初的夜晚，今天的你我怎样重复昨天的故事，这一张旧船票能否登上你的客船"，几乎是直接引述唐代诗人张继的名作《枫桥夜泊》。歌中把"渔火""枫桥""钟声""客船""乌啼"等放进新的语境，将《枫桥夜泊》的旅人思绪转接到当代人的情绪中。方人也作词的《一梦千年》："多少番雨疏风聚，海棠花还依旧，点绛唇的爱情故事你还有没有；感怀时哪里去依偎你的肩头，一梦千年你在何处等候。知否谁约黄昏后？知否谁比黄花瘦？谁在寻寻觅觅的故事里，留下这枝玉簪头。"则是在再三引述宋代词人李清照的多首诗词。近几年，在流行歌曲界刮起的"古风"，其不二法门，是重复某种古代歌曲的"语象"。

各种改写、改编、挪用、拼贴都是利用互文做艺术表现，而重复可以用多媒介的方式。同一个艺术文本可以在不同的符号系统中重新创作，包括用非文字的符号来重新编码文字符号，或者用文字符号来编码非文字系统。梅里美的小说《卡门》，一个半世纪以来以各种体裁改编了150多次，平均每年被改编一次。19世纪俄国作曲家里姆斯基-科萨科夫根据《天方夜谭》创作的交响组曲《山鲁佐德》是音乐符号系统对文学语言符号的转译。从贝多芬的钢琴协奏曲《克莱采奏鸣曲》到托尔斯泰的中篇小说《克莱采奏鸣曲》，以及多次的同名电影改编，则是多媒介符号对音乐符号的再创造。

东晋顾恺之的《女史箴图》是对西晋张华的文章《女史箴》的另体裁"重写"，十二段《女史箴》转换媒介编码，形成了十二幅书画

一体的《女史箴图》。他的另一幅名画《洛神赋图》也是转换了曹植的文章《洛神赋》。早期的敦煌壁画不少来自佛经故事，比如《尸毗王本生图》《鹿王本生图》等，同一个故事，一再重复地被画成不同风格的壁画。这些从故事变为绘画的重复性创作，在最常见的书籍插图中就可以见到。

互文重复无处不在，媒介转化多种多样，使这种"引用性"重复曲解、位移、凝缩，形成斑驳陆离的重复变异光谱，而每一次重新变异，都是一次意义创新的过程，正是在这种可以永无止境互文交织的重复中，渗透着历史的文化之网被来回重复之梭编织，文化意义不断增殖。

本书有专章讨论过索绪尔提出的文本双轴构成。雅柯布森指出索绪尔提出的这种双轴关系，即比较和连接，本是人思考与意义探寻的两个基本维度，也是文化得以维持并延续的二元。[1] 符号文本的双轴操作出现在任何表意活动中，这实际上也是艺术文化中重复和变异的根本原理：组合是文本内的对应结合，聚合是文本化的各种异同的选择。组合文本的符号互相之间必定有重复呼应。组合的每个成分都有若干系列的聚合"可替代物"。[2] 聚合重复是隐形的，它是从已有的符素中，出于各种目的的选择结果。

重复不仅是艺术构建的基本方式，而且在人类文化发展中具有不可替代的意义。重复是经验与意义世界关联的根本方式，每次经验本身需要多次意义活动积累作为背景，重复因此也就成为人类认识的普遍形式。例如在中国少数民族地区，至今留存的仪式以及湘西苗族人生活中巴岱雄、巴岱扎、仙娘的"仪式音声"的重复表演，就是他们信仰世界中人和自然、人和人、人和族群以及人和神灵等各种关系的展现。这些仪式强调的就是一丝不苟地重复，当它们以特定时间特定形式被反复举行，就成为凝聚这个特定社群的制度习俗。在变化的历

① Roman Jakobson，"The Metaphoric and Metonymic Poles"，in Roman Jakobson and Morris Halle，*Fundamentals of Language*，Hague：Mouton Press，pp. 76—82.

② Verda Langholz Leymore，*Hidden Myth: Structure and Symbolism in Advertising*，New York：Basic Books，1975，p. 8.

史中，不变的文化力量成为这个特殊文明延续的理由。

经验的累加在重复中实现，社会性重复又使意义累积增加。随着文化交流的加速，意义累积也在加速，人类文化也就日渐丰富。重复使人类不仅形成经验，而且这种经验能够借助重复延续下去，在意识中形成记忆，在人与人之间形成传达，在代与代之间形成传承，重复的力量转化为文化模式的延绵。

4. 艺术诸媒介的差异冲突

文化要发展，艺术要推陈出新，艺术产品要让人耳目一新。这样的话，重复就不够，需要旧中出新。艺术创新的最明显特征，往往可以从艺术文本中多媒介配合上看出来。同一艺术文本的各种媒介，经常被要求如"琴瑟之和"般互相协调配合式重复。但是媒介之间也可以不协调、不配合，此时出现的变异局面，往往就是艺术产品的创新之处。

艺术文本中各因素的配合，形成符合意义解释"单一原则"的文本：歌舞必有音乐配合，戏剧必有身体动作与言语关联，歌唱必有词乐协调，建筑有构造与装饰的映衬。不同媒介有不同形式特征和物理属性，但凡多媒介配合，必然会发生配合错位的问题。其中技术错位大多是必须纠正的，就像演员舞步跟不上音乐，伴奏跟不上歌唱。至今音像录制中的错位（例如人物口型与声音不配）依然需要修正。

有的错位却是为了取得特殊的艺术效果而有意为之的：组成文本的不同媒介意蕴不相配，可能形成多媒介文本的独特反讽形式。俞文豹《历代诗余引吹剑录》中有一则众所周知的逸事：苏轼曾问别人自己的词比柳永词何如，对方说："柳郎中词，只好十七八女孩儿，执红牙拍板，唱'杨柳外晓风残月'。学士词，须关西大汉，执铁板，唱'大江东去'。"[①] 在词尚婉约的时代，歌女形象与词不相配合会有落差错位。至今演员形象（或嗓音）与文本不相配，依然是导演和制

① 俞文豹：《俞文豹集》，尚佐文、邱旭平点校，杭州：浙江古籍出版社，2016年，第42页。

片头疼的问题，也是经常让观众挑剔批评之处。

艺术发展到今日，文本多媒介已经成了常态，媒介之间的参差不仅经常发生，甚至可以精心设置，出色的艺术家能把错位变成艺术手段，善加利用者甚至能花样翻新，丰富当代艺术的表现。我们经常可以看到歌曲词曲有意不合，时装有意混搭，网文加奇特的表情包，商品的装帧让人惊奇。"错位之用"变化多端，适用面很广，不过电影可能最为丰富，其方法规律，可供讨论其他体裁时借鉴。下文试图找出几种可能的"错位之用"，以探寻其规律。

为了便于说明问题，本章以当代电影这种多媒介体裁为例，集中讨论其中最主要的两个媒介集群——画面（包括色彩、镜头等）和声音（包括语言、声响、音乐）的错位问题。

一般来说，艺术家在构思的时候，往往是从主导媒介出发，其他媒介配合，把作品作为一个整体来设计。电影主导媒介是画面，画面是延续而不中断的，但声音是断断续续的。电影美学家阿恩海姆曾在名文《新拉奥孔》中认为"电影制作者构想他的作品如一部默片"[1]。他是说导演在构思时，先把自己的作品设想成一个视觉上的整体，其他媒介大多是在后期加工时才安排的。在电影制作中，不同的声源与图像源，收录在不同的载具里，直到后期制作时才设法合成。电影各媒介准备过程相对独立，才给了音画如此丰富的配合方式。[2]

在很多电影学家看来，音乐始终是从属性的，杨德昌导演的《一一》有多个场面，声音是中年男子和女友在街头的谈话声，画面则是他们的女儿和男友在街头约会的场面，音与画各讲一个故事，两者无法配合，但可以看到镜头画面是主线，叙述重点在下一代身上，上一代的对话已成供对照的遗迹。一个世代过去了，历史沧桑感借媒介错位冲突体现出来，然而，画面是给意义"定调"的媒介，这点在绝大

[1] Rudolf Arnheim, "A New Laocoon: Artistic Composites and the Talking Film", quoted in Herbert Zettl, *Sight*, *Sound Motion: Applied Media Aesthetics*, 2013, Belmont, CA: Wadsworth Publishing Company, p. 15.

[2] Sarah Kozloff, *Invisible Storyteller: Voice-Over Narration in American Fiction Films*, Berkeley: University of California Press, 1988, p. 16, footnote 1.

部分情况下是正确的。[①]

电影音乐家赫尔曼认为："音乐实际上为观众提供了一系列无意识的支持，它不总是显露的，而且你也不必要知道它，但它都起到了应有的作用。"[②] 的确，一般观众看电影，对音乐几乎不会留下多少印象，一部近两个小时的电影，有几乎20段音乐，除非将音乐做成录音单独听，否则大多都被观众紧跟情节一听而过。只有观众特别注意时，电影音乐才成为独立的艺术，例如漫威（Marvel）公司二十世纪九十年代出品的电影音乐CD系列（Original Motion Picture Score）。人们单独欣赏时，才注意到了看电影时忽略掉的优美音乐。各种电影奖项，会给音乐或音效单独颁奖；有成就的作曲家可以举行电影音乐演奏会，例如号称"电影音乐的莫扎特"的意大利作曲家莫里康尼（Ennoi Moricone）举行的电影音乐会大获成功。

在交响乐创作式微的时代，电影业几乎把当今所有最优秀的作曲家吸引过来。二十世纪三十年代好莱坞大亨梅耶听到马勒（Gustav Mahler）的《第五交响曲》中的"小柔板"，立即下令高价搞定这位马勒先生给电影作曲，此事当时被文化界当作电影界品位俗气的大笑话，以及艺术产业资本大亨水平太差的证明。不久后，1971年维斯康蒂（Lucino Visconti）导演托马斯曼小说改编的电影《魂断威尼斯》（*Death in Venice*），就用了马勒《第五交响曲》的小柔板贯穿全剧，竟成经典。可见体裁文化地位的上下变动，常有出乎世人意料之事。

应当承认，电影的主叙述媒介是画面，因为画面不间断地延续，承担了主要的意义表述。当音画同步，密切合作，声音处于"同位顺势"的从属地位，其任务是对画面情绪气氛进行渲染、烘托、同方向加强。这种配音法，被称为"学院式剪辑"（Academic Editing）。极端贴切的音配画，出现于动画片，尤其是二十世纪三十年代的《猫和老鼠》（*Tom and Jerry*）系列，其音画配合绝对同步，动画的快速

① 参见笔者《艺术与冗余》，《文艺研究》2019年第5期，第11—20页。
② Bernard Herrmann, "A Lecture on Film Music", in Marvyn Cooke (ed), *The Hollywood Music Reader*, Oxford: Oxford University Press, 2010, p. 210.

动作，与李斯特《匈牙利狂想曲第二号》的快速活泼节奏无缝对接，节奏上亦步亦趋。今天如此紧密配合的方式常被嘲笑为"米老鼠配"（micky-mousing）①，电影界已经把严格的同步配合视为过于循规蹈矩。

优秀的导演对音画配合会用得比较节制。电影《甲午海战》中邓世昌多次请战不成，闭门弹琵琶《十面埋伏》；《甄嬛传》亲王戍边守关，在长城上面对荒漠吹笛，遥思远人。此种"叙述内"配乐法不太自然。《人生》中高加林与刘巧珍在桥头话别，两人心事重重难以开口，此时传来手扶拖拉机引擎的突突声，越开越近，也越来越响。用这样的声源描述两人正难以启齿的内心情感，这种"叙述内"配音是妙笔。

曾经在《阿甘正传》中把音乐用得出神入化的导演泽米吉斯（Robert Zemickis）2016年的影片《间谍同盟》（*Allied*），男女主人公在停于沙漠中的汽车中做爱，窗子被沙暴打得噪嘈乱响，太明显是在象征激情，无怪乎此影片被赞美为"最佳老派风格"。

任何电影，哪怕是最具实验性最大胆的片子，大部分时间的配乐还不得不是同步式的。某些效果极好的音乐配音，完全可以是同步顺势的。"星球大战"系列电影中的克隆军队登上飞船，音乐是约翰·威廉姆斯（John Williams）的《帝国进行曲》；而莫里康尼最有名的配乐《美国往事》柔板主题曲，把影片着力表现的感伤怀旧情绪渲染得淋漓尽致。很难想象，这两部名作失去这些名曲，是否还能成为影视经典。

音画绝对顺势经常让音乐变成"主题曲"，尤其是成为主人公的出场乐。《南征北战》中国共军队出场，各自的"标记"音乐一清二楚；《法国中尉的女人》中的"莎拉音乐"，《史密斯夫妇》中的夫妻探戈，《泰坦尼克号》主题曲《我心永恒》，都取得了此效果。有时候音乐比较奇特，例如2016年的名片《降临》，凡是外星人飞船景色，

① Marvyn Cooke, *A History of Film Music*, Cambridge: Cambridge University Press, 2008, p. 21.

都有沉重持续的单调"白噪音"式的"太空音乐"，似乎是外星飞船的声音，气氛神秘；大量恐怖片，当恶魔人物出场时，音乐总是用"中世纪式"教堂音乐风格，例如格里高利圣咏，或卡尔·奥尔夫（Carl Olff）的《布兰诗歌》（Carmina Burana），而且歌词经常是拉丁文①，似乎是惊恐的天使在呼喊。

5. 音画分列对位

与音画"同步顺势"相对的是音画"对位逆行"。音画这两种媒介表意方式很不同，相对于画面之直露，音乐在表现情绪时往往更为隐蔽。有声电影的早期，就出现了对位逆行音画配合方式，近一个世纪，电影艺术家把音画对位逆行发展出各种变体。1929年，最早实践蒙太奇技术的爱森斯坦、普多夫金与亚历山大罗夫，就提出音画对立的双重蒙太奇原则。普多夫金指出二者相对的主要原则："画面是实践的一种客观视像，音乐则表现了对这客观视像的主观欣赏。"②这种音画的主客观之分工，现在看来有点绝对：画面可以是主观的，音乐也可以是客观的。

片头曲作为整部电影的引导往往顺势入戏，例如"007"系列电影的片头曲，经常用"007主题曲"，配合必有的开枪片头。但片尾曲（Ending Theme）就可以风格迥异。有时候片尾曲还与电影有一定关系。例如007系列第20部《择日再亡》片尾就用了麦当娜（Madonna）的同名歌曲"Die Another Day"；《夜宴》片尾曲用张靓颖的《我用所有报答爱》，完全是现代风味；《速度与激情7》的片尾曲是说唱歌手卡利法（Wiz Khalifa）的嘻哈曲，曲调哀婉动情，献给因车祸去世的前两集主角演员保罗·沃克（Paul Walker）。但是通常一部电影有两首片尾曲，第一首是延续电影音乐的主旋律风格，第二

① 詹姆斯·多维尔：《美国恐怖电影音乐中的"邪恶中世纪"主题》，见埃尔基·佩基莱、戴维·诺伊迈耶、理查德·利特菲尔德编：《音乐·媒介·符号：音乐符号学文集》，陆正兰等译，成都：四川教育出版社，2012年，第22页。

② 转引自宋杰：《视听语言：影像与声音》，北京：中国广播电视出版社，2001年，第67页。

首往往配用影片组职员名单，是附送给观众的余兴，可以用与电影不相干的流行歌曲。

诸多音画配"对位逆行"方式，或许可以分成以下几类。

第一种可以称为"串结配"：用某种音乐（经常是有词的歌曲）串结片段，或加快节奏，此音乐与各段的情节就不得不保持一定距离。电影《城南旧事》，用李叔同作词作曲的《送别》串结，作为情感基调将各段连成一个文本。电影《木兰花》（Magnolia）讲述了一系列平行的故事，用了几首绵延回旋的歌曲，几乎从头到尾未停歇，其他音响（对话等）都在这声音背景上进行，实际是用音乐串起情节不相连的故事。《辛德勒名单》（Schindler's List）中有一段戏是主人公实施开厂计划，招犹太人做劳动力，以挽救他们被送到集中营去的命运，镜头比较琐碎，用《辛德勒的劳工》（Schindler's Workforce）音乐串结。而电视剧往往用同一片头曲作为主题引入，《老友记》（Friends）不间断演出 10 年，一直保持使用《我为你而在》（I'll Be there for You）一歌作为片头曲，做副标题式的引导。

"串结配"使用巧妙时，经常可改变叙述节奏。动画片《狮子王》（The Lion King）中，幼狮辛巴在一分多钟的独自行走中成长为雄狮。画面是电影中常见的"渐变"技术（morphing），靠"狮王主题"音乐维系叙述。《诺丁山》（Notting Hill）男主公在摆满小摊的街上行走，一分钟内走过的摊上的花变了四季，靠的是一首情歌《每当她离去》作为串结。电影《日瓦戈医生》中日瓦戈与拉拉重逢，话说别时诸事，音乐响起，男女主人公的亲密对话声音渐渐消退，他们谈的内容就是前面的情节，音乐替代，叙述省略。

第二种变体可以称为"另义配"：两个媒介互不矛盾，大致平行，只是另加了更深的一层意义。《卧虎藏龙》中二女侠激烈打斗，屋顶追逐，画面切换迅速，节奏急促，配的音乐却是悠远惆怅的长笛与大提琴低沉的潜流，似乎是说高手以剑会友，寻找知音，武功不是打杀，而是精神会友。《角斗士》（The Gladiator）中的罗马戍边大将马克西莫斯，在惨烈大战结束后，一人在麦田中行走，手抚麦穗，此时有女声吟唱的音乐，柔美平和。场面暗示马克西莫斯血腥搏斗背后

的崇高目的：为和平而战。

　　惊险打斗片《虎胆龙威》（*Die Hard*），最高潮打斗镜头竟然使用贝多芬第九交响乐宣扬世界和平的《欢乐颂》大合唱，似乎是说在不得不为之的斗争中，自有更高的悯世精神在；《燃情岁月》（*Legend of the Fall*）中，苏珊娜第一次见到特里斯坦，小号引领音乐进入全管弦乐队恢宏的大合奏，对这简单的场面似乎用力过度，看完全剧才知道是暗示这种激情将贯穿男女主人公跌宕起伏的一生。

　　第三种变体可以称为"反讽配"：音乐所携带的意义和情调，与镜头的正好相反。这种方式传达的意义是：你们看到的镜头，隐藏着一层相反的意义。既然镜头无法明说，就借助似乎反其道而行之的音乐来暗示。姜文导演的电影《阳光灿烂的日子》，青少年打群架，音乐却用《国际歌》暗示"文革"中的红卫兵自我拔高；冯小刚导演的电视剧《一地鸡毛》，每一集片头画面是诸如航天火箭、海湾战争等大场面，配的声音却是单位领导慢条斯理套话连篇的官腔报告。

　　法国电影《这个杀手不太冷》（*Léon*）主人公莱昂拔枪去与警察生死一搏，路上的配乐却是一首情意绵绵的歌曲以表示英雄柔肠；斯坦利·库布里克导演的《发条橙》，小流氓头子阿列克斯打杀抢奸无恶不作，音乐却用王室礼仪曲《威风凛凛进行曲》（"Pomp and Circum Stance"）。库布里克把他音乐处理中的"反讽配"说得很明白："当暴力成为一种娱乐，怕也算得上最彻底的邪恶了。"音画对立还经常出现于音乐配画的 MV 制品。迈克尔·杰克逊的《治愈这世界》（"Heal the World"）MV 画面是血腥残酷的战争场面，歌曲却是温情的诉说。

　　如果"反讽配"的"对位音乐"用了声源镜头（画面上有音乐演奏场面），音乐成为"景中原有之事"，反讽的冲击力会更强，因为相冲突的音与画都加入了文本之中。斯皮尔伯格导演的《拯救大兵瑞恩》，在最后的守卫桥头之战前，一个士兵找到唱机，放起了伊迪丝·琵雅芙的名曲《玫瑰人生》（"La vie en Rose"），声源场面提醒我们，这场血腥的作战，发生在法国这片以文化傲立于世的土地上；科波拉《现代启示录》（*Apoclypse Now*）中美军轰炸越南丛林，用

直升机上的大喇叭播放瓦格纳的《尼伯龙根的指环》（Nibelungen's Ring），让我们想起诸神的傲慢；《泰坦尼克号》大船即将倾覆沉没，大厅中数位音乐家任凭四周慌乱惊恐，从容不迫有板有眼地演出弦乐四重奏，这个寓意除此难以用其他方式表达：人类精神尊严，艺术超越生死。

声源一旦出现于镜头中，音画之间却又可能恢复到"同步顺势"，此时音与画共同表达反讽意义。因此，让·雷诺阿对音画"对位逆行"的赞美可能太绝对了一些，他说：

> 就电影配乐而言，我更相信音画对立。如果对话说的是"我爱你"，那依我看，音乐就应处理成"我讨厌"。围绕这个字句的一切应由相反元素组成，这样才更有效果。[1]

如果一致追求这样的效果，反而会成为俗套。至今大部分的电影音画配合，依然是"同步顺势"的，"对位逆行"的反讽配必须用得适度。

6. 音画不同步改变叙述节奏

电影的音轨所携带的音乐、歌声、话语是单独配好的，因此它需要单独的蒙太奇剪辑。音轨剪辑有自己的手法，然后与画面配合。很多人说电影是一种时间游戏，这个游戏中一个更复杂也更有意思的部分，就是声音与镜头这两种时间游戏在时间上不同步。电影学家巴拉兹指出：声音与画面一样，也可以化入化出，各种声音忽悠近似之处，不仅是一种形式上的联系，它也许能使两个场面因而产生某种内在的暗示性联系。[2] 化出可以推迟退场，化入可以提前出场，而此时常常上一个场面的语言与音乐尚未切断，音画不同步，使文本容易结

① 安德烈·巴赞：《让·雷诺阿》，鲍叶宁译，北京：北京大学出版社，2011年，第56页。
② 贝拉·巴拉兹：《电影美学》，何力译，北京：中国电影出版社，1978年，第202页。

合延续。

第一种变化方式是声源与声音参差。我们可以看到上一节举出的几组例子，在电影叙述学上有不同讲究，前一种是"述外音"（nondiegetic），镜头画面里没有声源，例如《角斗士》没有点出女子的歌声发自何处，似乎就来自主人公心里。《拯救大兵瑞恩》的主题曲《玫瑰人生》用的是"述内音"（diegetic），镜头里出现一台手摇留声机。这两个音画配合方式有重大差别，却各自适合电影情节的需要。

可以看到，从"述内音"过渡到"述外音"，或从"述外音"过渡到"述内音"，都是常规操作，使镜头移动方式看起来变化多端，这样就能在内心与环境之间实现联动。弗兰西斯·科波拉导演的《教父3》，结尾场面血腥而野蛮，音乐用的却是马斯卡尼的歌剧《乡村骑士》（*Cavalleria Rusticana*）幽远动听的"间奏曲"，然而中间出现了歌剧演出的声源镜头，让人想起黑手党的根在意大利，或许这是他们难以摆脱的命运。

"声源音乐时进时出"是一种比较特殊的技巧。应当说声源本来就是"时进时出"的，有音乐的段落，画面就不可能永远是乐队或唱机。这里说的是音乐时断时续，带动声源镜头时显时隐。《辛德勒名单》（*Schindler's List*）中有一个非常出色的例子：纳粹在街上逮捕枪杀犹太人，一直配有流畅轻松的巴赫赋格曲，最后镜头推到室内，原来是一个纳粹军官在弹钢琴。这种"声源推迟"造成强大的意义对比效果，让观众震惊于纳粹党徒"文化修养"之虚伪无情。

另一个例子也出自《辛德勒名单》。电影开始后不久，街上纳粹在登记犹太人，乱糟糟的报名声的背景音乐是圆舞曲，最后镜头推入辛德勒的房间，他拿上整洁的上衣准备出行，临出门关掉桌上的收音机，乐声戛然而止，我们这才知道前面的乐曲来自他的唱机。这种音乐的"画外画内"使叙述节奏紧凑。声源推迟出现让声音本身超前，最后的声源镜头就成了对悬疑的交代，把镜头结合起来。

传记片《不朽的情侣》（*Immortal Beloved*）中贝多芬晚年耳聋，他临终前在病床上的长段画面静寂无声，显然是人物主观镜头。然后渐渐响起《第九交响曲》的优美乐章，这是他的灵魂之声。最后镜头

进入维也纳宫廷的演奏场面，乐音越来越富丽厚重，象征着他一生作品不朽永存。

声源推迟能起到"串结效果"。美国电影《木兰花》（*Magnolia*）中，父亲在医院病床上奄奄一息，看护的人问是否应该把他的儿子找来，父亲喘息着说："已经多年没有看见他了，或许改了名字，不知道如何找。"随着父亲颤抖的手，渐渐响起施特劳斯的音乐《查拉图斯特拉如是说》序曲，足足几秒钟之久，镜头只呈现颤抖的手。然后切换到"声源音乐"，音乐与欢呼声中，绛红的舞台上，一个相貌堂堂的男子如天神般出现，高傲而激扬地讲出一套如何鄙视女人的大男子主义教义。原来老先生叛逆的儿子已经成了专门治疗"惧女症"心理讲演所的教头。音乐提前连接两个片段，让我们明白这位就应当是老人失去联系的儿子，他已经活脱脱是个尼采式"超人"。这个音乐的错位使用，令人极为感慨。

除了以上描述的"声源镜头滑动"，还有"声源镜头消失"。乔·赖特导演的《傲慢与偏见》（*Pride and Prejudice*）中，正在共舞的伊丽莎白与达西越谈越亲密，舞会上演奏着的舞曲，加入的乐器越来越多。突然伊丽莎白责问达西，他们停止舞蹈，连音乐的声音也淡出了。然后音乐重启，疑虑冰消云散，几秒钟后音乐进入高潮，作为声源的乐队却消失，甚至同一大厅的舞者也消失，只剩下他们两个人在空房间中对舞，象征着两人幸福地进入两人世界。[1] 让音画拉开距离的各种"对位逆行"手法，在电影美学上意义重大，消解了视觉经验的权威地位，彰显出多媒介存在的复调性。[2]

预述，是一种叙述时间变形，与倒述说已过去之事正相反，预述提前说在将来才会发生的情节。当声源语音提前退出画面而让语音延续，这时候可能出现一种特殊的技巧——"配音预述"。此种音画剪

① 戴维·诺伊迈耶、劳拉·诺伊迈耶：《动与静：摄影，"影戏"，音乐》，见埃尔基·佩基莱、戴维·诺伊迈耶、理查德·利特菲尔德编：《音乐·媒介·符号》，陆正兰等译，成都：四川教育出版社，2012年，第17页。

② 马睿：《走出定式与盲点：电影符号学研究什么？》，《符号与传媒》2016年第13辑，第82页。

辑，在电影早期阶段已有：某个人准备后事，边写边读地留下遗书，希望子女未来如何，读音尚在进行，画面已经进入后事。当代电影此种错位进行可以变得很复杂。

例如 2016 年的电影《间谍同盟》，女主人公预料自己难逃一劫，行前留下遗书给幼小的女儿，镜头中女儿已经长大，而母亲读遗书的声音尚在延续。再例如英国电影《梅格雷的陷阱》（*Maigret Sets a Trap*），警长欲将杀人犯引蛇出洞，安排女警员化装成普通妇女，夜行街头。他在警局详细解释每个人走哪条路，由谁保护。指示尚在一步步说出，警员已经在街头行走，这种语音滞后的手法，只是让叙述的节奏变得紧凑。

一旦适当使用，这种语音预述就会让电影的叙述产生一种微妙的悬疑：所说的计划究竟能否成功？用得出色的例子，如 2011 年出品陈可辛导演的《武侠》，甄子丹饰演的改邪归正的前黑帮成员唐龙被黑帮包围于镇子，金城武饰演的警探出于正义感要让他逃出虎口。警探说出他的计谋，建议在迷走神经上猛按让唐龙假死，他会用马车把唐龙的"尸体"运出镇子。他尚在具体讲解此计时，电影画面已经转到马车驶出镇外，黑帮查看后认为唐龙的确已死。画外音继续说"这个状态最多只能维持一刻钟，过了这个时辰还没把你弄醒，你的假死就会变成真死"。镜头上黑帮众人围着葬礼举行悼念仪式，警探焦急看表，秒针滴答，时间越来越紧。黑帮一走，警探立即猛锤唐龙胸口，救活他。

这段场面紧张得让人屏住呼吸，警探着急救人，而黑帮"弟兄们"的追悼仪式烦琐，一方有心一方无意，全靠滞后的语言说明伴着情景展开才能产生紧张效果。应当说这是一段非常出色的音画时间错落造成的"戏剧反讽"（dramatic irony），局势越紧急，场面越多干扰，叙述独特的张力越显明。

此种大规模的音画错位已经不能以常规手法论之，语言与画面出现非常复杂的对立：时而"同位顺势"，时而"对位逆行"，声源看起来是提前出现，但是在进行过程中时断时续。一位优秀的电影艺术家的确无须拘守一法，毕竟剪刀都捏在他手里。"文无定法"，音画配更

无定法。

　　媒介的协同配合已经是各种艺术学论文的古老话题，陈陈相因似无新意，常混而谈之，没有分析出类型规律。艺术创新就是针对文化程式，予以无情颠覆。从近年各种艺术演变可以看到，随着新媒介技术的急剧发展，媒介错位与配合，方式多种多样，新手法无穷尽，越来越成为艺术创作的一个重要方向。各种多媒介体裁配合越来越多，媒介错位形成的艺术文本的特殊反讽也越来越新奇，迫使艺术理论界意识到必须有更复杂的分类与解读。

第三部分　艺术产业的文本间关系

第一章　聚合系文本

1. 双轴：基本概念

双轴关系是任何符号文本所固有的品质，它是索绪尔提出的四个二元关系（另外三个是能指/所指、语言/言语、历时/共时）中生命力最顽强的，因为能启迪许多关于文本间关系的新思考，至今为符号学家所钟爱。本书讨论的概念"聚合系列文本"，虽然先前没有理论家提出过，却是在原有理论上对当代艺术的观察。

符号文本有两个展开向度，即组合（syntagmatic）与聚合（paradigmatic）。不少文献译作"横组合"与"纵聚合"，或恐不当，原文也无方向意味。文本"横"向组合的印象，来自欧洲文字从左到右水平的空间展开，而绝大部分符号文本并不一定是横向展开，例如一幅画的组合是各方向展开；一个十字路口的交通情况，开车者需要判断其三维立体展开；一部电影或小说的文本，甚至一个饭局、一场演出，都不是横向展开。在房屋建筑、画面构成、衣装搭配等符号组合中，符号文本的组成是立体的、多维的。用任何方式组合起来的符号集合，只要让解释者觉得形成了合一的整合意义，而不是分散的几个意义，就是一个文本，这与方向无关。

索绪尔认为，聚合关系是心理性的，他举的例子是宫殿前廊柱子："建筑物的组分在空间展示的是组合关系；另一方面，如果这柱子是陶立克式的，就会引起其他风格的联想性比较（例如爱奥尼亚

式、柯林斯式等）。"①　索绪尔认为这样一种关系是"联想性比较"（associative relations），他解释说这是"凭记忆而组合的潜藏的系列"，意思是哪怕在既成的文本中不显，接收者也可以根据自己的经验，想象这些元素可能出现的关系方式。索绪尔的这种理解过于心理主义：符号文本的发出者与解释者，哪怕可能有此联想，他们的联想也不是文本意义构成的必然条件。

聚合关系，就是组成符号文本的元素背后所有可比较，从而有可能被选择（有可能代替此元素）的符号系列，不仅是符号文本发出者本来有可能被选择的成分，也是符号接受者理解文本时心里明白的文本未显示成分。因此，聚合关系上的因素，是作为文本的隐藏可能性而存在的。它们不一定真的进入符号文本发出者的经验记忆，也不一定进入解释者的联想；是一种理解文本的可能方式，而不一定必然如此。

雅柯布森在二十世纪五十年代提出一个更清楚的理解：聚合轴可称为"选择轴"（axis of selection），功能是比较与选择；组合轴可称为"结合轴"（axis of combination），功能是符号的连接黏合。雅柯布森认为比较与连接，是人的思考方式与行为方式最基本的两个维度，也是任何文化得以维持并延续的二元。②　他的解释非常清晰易懂，尤其是"聚合"即"选择"，一语中的。可惜当时索绪尔符号学已经发展了近半个世纪，雅柯布森的术语未能在学界通用。

符号文本的双轴操作，在任何意义活动中必然出现：无论是橱窗的布置，还是招聘人才、会议安排、电影镜头的挑选与组接、舞台场面的调度与连接、论文章节安排、故事的起承转合，任何符号表意，都不可能没有这双轴关系。例如一个足球教练应当理解对手排出的首发阵容，为何上此人，而不上另一位，明白对方教练"葫芦里卖的什么药"，才能做出针对性部署。例如翻译，其过程就是不断地选择合

① Ferdinand de Saussure, *Course in General Linguistics*, New York: McGraw-Hill, 1969, p. 67.

② Roman Jakobson, "The Metaphoric and Metonymic Poles", in Roman Jakobson and Morris Halle, *Fundamentals of Language*, Hague: Mouton Press, pp. 76—82.

适的词汇，以完成与原文相应（不是相同）的意义组合。

拿最简单的穿衣做分析：某位女士要出门参与某个场合的活动，她会在衣橱前多少踟蹰一番。裙子、帽子、上衣、鞋子的搭配，是着装的组合要求；而选择何种式样的裙子，则是选择裙子这个环节上展开的几种可能的聚合系。因此，组合的每个成分，都是从一系列"可替代符号元素"中选择的结果。最后选中某一种裙子，则是基于某些标准的选择。这标准可以千变万化，可以多重叠加，其中唯一不变的标准，是聚合的成分都是"结构上可以取代"（structurally replaceable）被选中者之物。注意，不是"意义上可以取代"，而是"结构上可取代"（即可以在结构中占据相同位置）。[①] 没有被选中的裙子，"结构上"都是裙子，但不同式样色彩，携带的意义却大不相同。选择与组合二者结合起来，才能让这位女士满意地出门。她的衣装构成一个整体的符号文本，表达她想表达的意义。这个例子似乎很平凡，但是这种双轴操作，我们的确每时每刻都在进行。

聚合更是文本建构的必然方式，每个符号文本的生成，都是从聚合轴进行选择，用以产生组合段。希尔弗曼指出"聚合关系中的符号，选择某一个，就是排除了其他"[②]，聚合轴的定义决定了除了被选中的成分，其他成分不可能在文本组合形成后出现，一旦文本构成，它们就退入幕后，因此是隐藏的可供选择的背景；组合就是文本构成方式，因此组合是显示的。就一次运作过程而言，文本一旦组成（例如一首诗写完），就只剩下组合落在文本上。

表面上看，似乎要先挑选才能组合。实际上，双轴是同时形成的，组合不可能比聚合先行，因为不可能不考虑组合轴的需要进行聚合轴的选择，而也只有在组合段成形后才能明白聚合的作用。两个轴上的操作是同时发生的，虽然最后只显现出一个组合文本。双轴同时进行这个原则，应当容易理解：写诗时要选字，但是选字时要明白诗

① Verda Langholz Leymore, *Hidden Myth: Structure and Symbolism in Advertising*, New York: Basic Books, 1975, p. 8.

② David Silverman and Brian Torode, *The Material World: Some Theories of Language and Its Limits*, London: Routledge, 1980, p. 225.

句这个位置需要一个什么字，选了字之后，还要放进去看看是否合适。组合与聚合，是一个来回试推的操作。

在符号学的文本研究中，我们可以看到两种重点：对于文本的意义，组合更为重要；而对于文本的风格之研究，可能聚合更为重要。聚合是组合的根据，组合是聚合的投影，二者实际上不可分，是一个意义过程的两个方面。

2. 宽幅与窄幅

双轴关系有另一个容易让人迷惑的地方：任何实际活动，都有挑选与组合的配合。科学家配备一个工作室，新领导上任后组织一个办事班子，都有选择与配备两方面的关系。这些看起来是实际需要的操作：双轴操作，似乎是个实践问题，那么为什么双轴操作一定是个需要符号学来研究的意义问题？

仔细考察一下，可以看到，哪怕是出于实际考虑的选择和组合，也都是意义活动：一旦挑选组合，就是按某种意义在操作。选择并组合的元素，是根据它们的意义，而不仅仅是它们作为物的使用性。组织一个办事班子，挑选某人任某职，是根据此人的经验、名声、历练、气质，每一项都是意义问题。选择有众多意义标准，没有意义不可能形成组合文本，没有组合意义也就不必做聚合挑选。挑选并进行组合本身就决定了它是为表达一个意义而进行的符号活动。

动物在求偶、繁殖、觅食活动中，一样有双轴关系，这是它们初步使用符号的地方，只是动物的选择与组合标准是进化累积的本能。人与动物的区别，不仅是人每时每刻不断地在进行挑选与组合，而且多少对双轴操作有一定的自觉。例如他们可以更改这些标准，以表达新的意义，这是动物做不到的。动物的意义行为基本上只在组合轴上延伸（例如生殖繁衍），很少有审时度势的意义选择。例如动物不可能出于主体意义解释不同，而用不同的标准（门当户对、兴趣相投等）选择配偶。

动物也有聚合选择，但是这种选择卷入的意识很有限，不是它们

自觉的选择。鲑鱼要进行长途迁徙，到阿拉斯加产卵，这不是它们的选择，是基因决定的；两只公鹿为争夺雌鹿而决斗，雌鹿选择胜者，这不是它有意于强者，而是基因决定的。对于人来说，生物性的基因决定的选择依然存在，例如到某种时刻，选择进食或休息的压力剧增，食品特别美味，睡眠特别香甜。但是聚合操作（即追求选择意义）无时不在，经常可以战胜生物性的选择（例如"耻食周粟"）。虽然人不会有绝对的选择自由，但是人能意识到自己在有意识地做选择。由此，双轴关系是人类活动的基本生活方式，因为人类不断地寻找意义，以明确意识与世界之间的关系，人的意义活动是"强烈聚合性"的，也就是高度选择性的。

如果文本形成时，聚合能完全退出，从此从文本的意义活动中消失，事情也就简单多了，本书也就没有必要再探讨了。但实际上，人类的意义行为比这种理论上的情况复杂得多。文化的发展就是一部聚合（选择的意志）渗入组合的历史。一旦文本形成，聚合轴隐藏起来，却留下深重痕迹。聚合轴的影响始终存在，始终影响着文本的各种品质。聚合被文本遮蔽，隐而不彰，对聚合的研究往往深入文本之下，需要一定深度的理解才能够及表象之后。接收者解释文本时，虽然只感知到文本的组合，却必须透彻地"明白"隐藏的聚合系，才能真正理解文本的意义。

不同文本背后的聚合选择工作大小不一，同一文本的每个成分背后的聚合宽窄也不一。问题在于：既然文本构成之后显现的只有组合，文本的接收者如何能认识到聚合的宽窄呢？实际上，解释者可以很自然地感觉到这一点，尤其是从文本风格，可以感知背后的聚合操作。一旦文本风格与"正常情况"相比变异较大（例如诗"用险韵"，设计"怪异"，美术"峻奇"，故事"不可靠"，领导用人"不拘一格"），我们就能明白聚合轴比较宽，文本作者有比较多的"可选因素"。

设计的演化证明了这一点：设计一套黄梨木的中式家具，显然把西式家具的可能筛下去了，但是椅子却可以保持西式椅子的坐垫，零件拼接也可能不再用中式的榫卯结构而用简单的胶水暗钉。称之为

"新中式家具"，实际上只是表面上"中式"，从桌子这个文本表面看不出来打造过程的变化。建一座"中式建筑"，也可能是如此做聚合操作。例如屋顶用防水材料，瓦片只是装饰。构造的演变成为选项，似乎不起眼地保留了下来。例如我们吃到的菜肴带甜味，我们知道厨师放了一点糖，目的可能是加点"粤菜"风味。

可以看出，"宽幅"聚合与"窄幅"聚合形成的组合风格很不一样，这在各类艺术产业中特别明显。哪怕摆出来的一桌桌菜数量相似，我们依然很容易觉得某些桌背后的"菜系"丰富，某些相对单调。某些画，某些舞蹈，某些衣装，某些演出，文本长度相似，接收者却很容易明白背后选择面的宽窄：宽幅聚合轴的投影，使文本的风格变动大得多，因为宽聚合留下的投影痕迹更为明显。因此可以说，任何文本中，聚合不可能完全退出。这是第一种普遍的双轴共现，即聚合轴"隐蔽地显现"。

3. 聚合系列文本

并非每个文本背后都有可观的聚合系文本可追溯。显或隐，有文化原因、价值原因，也有体裁的先天特点。某些体裁在聚合操作过程中，必然形成一连串"可呈现"文本。例如音乐或歌曲，首先要产生曲谱，然后进行排练（经常被聆听、被记录、被存留，这些都有潜力成为"可呈现"文本），然后才出现首演、音像发行、推广演出。任何音乐或歌曲，必须有这聚合轴上的多步操作。这些聚合系文本是否能显现并存留却不得而知，但这一系列文本的可能性总是存在。

这些体裁决定的文本形成过程产生聚合文本，十分常见。例如电影，必然有故事、剧本、拍摄计划、胶卷、混成本、剪辑本、送检本、发行本。例如产品设计，必然会有草图、模型、试样、成品、大规模生产。而另一些体裁，例如写诗，就不一定产生聚合系文本，"若有神助，一气呵成"的诗作多得很。

古德曼把绘画和文学称为"一级艺术"，音乐称为"二级艺术"（因为乐谱不能算作品的完成，演奏才是"最终结果"）。但是他接着

又指出这不是一定之规，因为"观看图像和倾听演奏同样有资格成为最终结果"，这样一来，音乐就是"三级艺术"（three-stage art）[①]。实际上这样按体裁分级是粗略的。任何作品都有可能因为特殊的聚合过程（有草稿，有多次改定本），而让我们很难裁定某种体裁的艺术品（古德曼认为是绘画和文学）是"亲笔艺术"（autographic art）。绘画可能是文学插图或神话典故主题演化，小说可能是"原作"的续写或改写。

因此，双轴操作形成的不是一个最后的文本，很有可能是同体裁或不同体裁的一系列文本。这种现象即本书前面所称的"聚合系文本"。应当说清，聚合系文本的产生，会卷入三点文化与价值问题。

其一，聚合操作是意义活动中普遍存在的，其中间环节不一定能形成"可呈现"的文本。例如作曲家在钢琴上对某段音乐的斟酌，不太会形成固定的有演奏潜力的文本，许多选择只出现在作曲家头脑中，或随即飘逝的琴声，也可能有乱涂的某些乐谱片段，这些都不成文本。任何文本必须组合到能读出"合一的意义"，选择过程有时候过于散乱，难以形成文本。

其二，某些艺术体裁容易产生聚合系文本，它们对最终文本的形成往往有重要作用。美术、音乐、行为艺术、装置艺术等，都很可能产生聚合系文本的体裁，但即兴的画作（例如波洛克挥洒颜料的"滴沥画"不太可能有构思草图）需要灵感的快速抉择，注重即兴的意义表达（例如苗族青年男女唱山歌谈情说爱，必须机灵变化应对）。它们的选择操作过于短促，很难文本化。

其三，如果最后形成的作品，文化意义不大、价值不够，那么其聚合系文本也就不太值得追溯。一场演出，一本小说，一部电影，不一定会有人追究聚合系列文本（构思、草稿、剧本、角色、排练安排等）。势利地说，如果形成的作品本身不重要，很快被人忘却，就更

[①]　纳尔逊·古德曼：《艺术的语言：通往符号理论的道路》，彭锋译，北京：北京大学出版社，2013年，第92—93页。

无人关心其选择过程。聚合系的追溯，是文化价值的体现。[①] 只有成功的建筑，才有人会去发掘保留甚至出版其设计图。

哪怕聚合操作成各种"可呈现"的文本，也只是可能性。决定它们是否被呈现而存留的机会往往是偶然的。艺术史、文学史学者对追溯各种聚合过程中形成的文本非常感兴趣。例如《三国演义》，历史上演变出了大量"原本"，元代的《新全相三国志平话》，明代的《三国志通俗演义》，清代毛宗岗的《三国演义》修订本。一般读者对早期的各种版本，对这个选择演变史，感兴趣的不多，至多是好奇某个人物如何会演变到目前这个样式。

对于文学史家，情况就不同了：发现一个前所未知的"异本"，可以成为做学问的大金矿。大部分作品的确不保留中间文本，除非是为了某种理由而另作呈现。例如有的电影，有"导演版"（Director's Cut），这个词给人一种"真相在此"的感觉。无非是说"公演版"是因为某种原因（大部分是责怪审查者蛮横）而剪去了精华。现在为了还历史以公正，特用 DVD 或蓝光碟公布。

聚合系文本问题有一个重要的理论背景，即"文本间性"：所有的文本都是一个文化中所有先前文本的引语，这点已经成为批评界的常识，以至于提出者克里斯蒂娃在复旦大学演讲时，一开场就说："我于 60 年代末提出的互文理论，竟然是这次邀请的初衷。我对此略有惊讶。"[②] 文本间性是一个覆盖面很大的原则，在我们理解一个个文本时，与它有关的文本千差万别，文本间性的程度和方式很不一样。由此，我们不得不对泛指的"文本间文本"加以分类细辨。

"伴随文本"系列中，其中之一为"先后文本关系"[③]，即两个文本之间有特殊承先启后的关系，例如仿作、续集、后传、改编、翻译、比分竞争等。"先/后文本"似乎只有个别文本才有。但放眼文化

① 冯月季：《符号与价值：价值研究的符号学考察》，《符号与传媒》2017 年第 14 辑，第 186 页。

② 朱莉亚·克里斯蒂娃：《互文性理论对结构主义的继承与突破》，黄蓓译，《当代修辞学》2013 年第 5 期，第 1—11 页。

③ 关于伴随文本及先后文本关系的详细讨论，请参见笔者《符号学原理与推演》第六章，成都：四川大学出版社，2023 年。

中的无数文本样式，先后文本几乎无所不在：电影都有电影剧本作为其先文本，剧本经常改编自小说先文本；唱歌大多唱的是别人已经唱过的歌；购衣是买看到时装模特穿过的式样；造房是传承该民族传统的样式；做菜是饭店里吃过或外婆做的菜品；制定课堂规则，制定任何游戏或比赛规则，是对前例的模仿延伸；制定国家法律，往往要延续传统，或"与国际接轨"；各种竞技打破纪录，就是后文本相对于先文本的记录数字差异；法学中的"判例法"，即律师或法官引用先前定案的一个相似案子，在许多法系中是庭辩的一个合理程序。

史忠义把热奈特的"hypotext"（下位文本）一词译成"承文本"，意思是后出的文本继承某个先出文本。这个翻译很传神，比热奈特的原术语清楚，但是如何描述受后出文本影响的原文本？[①]这是本书下一节要讨论的重要问题。因此本书称之为"先/后文本"。本书说的聚合系列文本是先文本中非常特别的一类，是此文本自身产生过程中的"可呈现"中间文本，而不是像电影《夜宴》那样，向遥远的《哈姆雷特》"致敬"。

一个艺术家模仿他心目中的大师某作品，那是他的先文本；但是他自己作品的孕育、诞生，形成的各阶段，形成的聚合系文本，却与他的先师无关。因此，聚合系文本是一种特殊的先/后文本，是这个作品产生过程留下的可呈现阶段性文本。应当说在所有的"文本间"关系中，它们之间的关系最为特殊，因为它们互相独立又互相依存。

甚至，聚合系文本之间会出现一种奇特的"文本间真实性"。塞尔把文本内的"以言行事"倾向称为各元素间的"横向依存"[②]，也就是说，由于文本本身必需的融贯整体性，在同一文本内部的各元素被理解为互相为真。贾宝玉能爱上林黛玉，而我们没有资格"做第三者"，只能站在文本外评评点点或艳羡一番，因为我们不在他们的文

① Gérard Genette, *Palimpsests: Literature in the Second Degree*, Lincoln NB: University of Nebraska Press, 1997, 其节译本见于热拉尔·热奈特：《热奈特论文集》，史忠义译，天津：百花文艺出版社，2001 年。

② John R. Searle, "The Logical Status of Fictional Discourse", *Expression and Meaning: Studies in the Theory of Speech Acts*, Cambridge: Cambridge University Press, 1979, p. 59.

本里。

文本的这种"横向真实性"可以被强制延伸到聚合系列文本之间，因此《水浒传》的文本一旦成立，武松杀嫂就成了文本内真实，《金瓶梅》可以添加很多内容，但是武松与潘金莲的仇已经定下。此后关于潘金莲的许多作品，直至现代李碧华的《潘金莲的前世今生》，某些原文本核心因素必须留在聚合系列文本中，以保证延续。这也是一种"文本横向真实"：任何聚合系列文本必须写到潘金莲之死，哪怕别出心裁写潘金莲复活或逃过一劫，也得给出足够情节理由，潘金莲永远留在被杀的阴影下。

4. 聚合系向未来开放

聚合系列文本之不同，会成为不同解释注疏的来源，甚至可能是对立学派论战的根据。最著名的可能就是儒学的今文古文经派之争。秦焚书之后，汉代所传习的经典出于师徒口授，用隶书抄写，称为今文。后来六国儒生藏于墙壁中的旧抄本渐次复出，这些抄稿皆用六国文字写成，称为"古文"，其成书年代应当早一两个世纪。刘歆认为古文《左传》比以后世口说为据的今文《公羊》《谷梁》更为可信，要求立古文经传于学官，遭到宫廷诸儒博士的反对，未能成功。但是古文经学日益抬头，在民间流传甚广，并逐渐占据优势。到清末，以皮锡瑞、康有为为代表的今文经学，与以章太炎、刘师培为代表的古文经学依然争执，今古文经学之争绵延两千多年。聚合文本系列之别，造成研究者重大派别之争。

今文古文之争背后聚合系脉络清晰，可能是特例。有大量古代文献者，传承关系过于复杂，后出的不一定是再次选择的结果。拿《圣经》来说，公元 325 年的尼西亚宗教会议产生信经，定于一尊之后，文本的聚合系演化就应当已经结束。实际上天主教、基督新教、东正教依然各有异文，伪经、旁经、次经层出不穷。电影《达·芬奇密码》就依据诺斯底派所信奉的福音书中被认为是伪经故事，编出一个贯穿两千年的阴谋论。对于经学家而言，这种多系发展绝对必须认真

对待，版本史研究之复杂就在于此。笔者分析过明四大传奇剧之一《白兔记》各种传世版本，发现是一种多系改作。哪怕按年代排列，也无法构成一个前后相续的聚合系列。由于其中间文本大量缺失，传世诸本之间失去相续关系，后出文本并不意味着来自先出文本。①

最后需要说明一个特殊问题：至此本书认为，任何艺术文本都有可能生成新的文本的聚合系文本，我们无法断定面对的是一个再也不会有续作的具有终极性的文本。新的媒介，新的体裁，新的文化需要，很可能会推送出新的聚合系文本，就像任何电影都有可能产生"续集"。哪怕是《红楼梦》这样的经典，我们也可以追究它的聚合系文本，例如脂砚斋评注本，它很可能是续成的"程高"全本所据的母本，因此是今本《红楼梦》的聚合系先文本之一。而那些《红楼圆梦》《红楼真梦》《绮楼重梦》等，严格意义上都不属于这个聚合系，而是受其影响的旁枝逸出。《红楼梦》改编的无数戏曲、影视作品（据说有30多部），还有《红楼梦》的各种语言译本，这个巨大的聚合系列价值各异，以至于今天的文科大学生，很多只看过《红楼梦》电视剧。

就此而言，任何文本的聚合系都不可能固定，都有可能演变出翻译、改编、衍生文本的聚合系文本。这有时候是好事，可以让受冷落低估的文本重获新生。《琅琊榜》《欢乐颂》《后宫·甄嬛传》等作为网络小说出现时，《蜘蛛侠》（*Spiderman*）、《钢铁侠》（*Ironman*）等作为漫画出现时，文化地位都不高，随着文化氛围和观众需要的改变，它们被改编成影响力更大的电视剧或电影。表现力强大的改编，确实会对原作形成强力加持，让原文本从众多同水平文本中脱颖而出，好像原先就远超越其他文本一样：网络小说《梦回大清》与《步步惊心》，原本旗鼓相当，被称为是"清穿"小说中较受欢迎者，也都被改编成电视剧，却因为《梦回大清》的电视剧改编不如《步步惊心》成功，小说影响力也随之大逊。

① 参见笔者《无邪的伪善：俗文学的道德悖论》，见《礼教下延之后：中国文化批判诸问题》，上海：上海文艺出版社，2001年，第22—44页。

文本外的艺术增值最直接的体现就是 IP（Intellectual Property）的生产与再生产。在中国，除了传统的小说与电影改编，今年发展得最迅猛的是动漫和游戏的 IP 打造，充分使用动漫作品的某个形象、人物或概念。动漫 IP，一种是来自小说、游戏、网剧等领域的原创 IP，由此直接改编成动画片；另一种是把原创动画作为一个 IP，围绕这个 IP 形象，利用不同媒介形式进行二次或多次开发，实现其价值最大化。日本人气动漫《名侦探柯南》就是一个佳例，1994 年最早以漫画连载问世，2003 年单行本发行 1 亿册。后有动画连载和不同的剧场版出现，到近年的《万圣节的新娘》已经是柯南第 25 部剧场版，也是史上最卖座的柯南剧场版。

不仅如此，影像版的动漫反过来又在促进纸质版的销售，《名侦探柯南》至今单行本发行总量突破 2.5 亿册。2021 年《名侦探柯南》的"100 卷企划"启动。同年《名侦探柯南》100 卷纪念网站开通。①

文化是社会相关表意活动的集合，文化中所有的文本都享有这个开放发展的可能性。任何文本都有不确定的未来命运，使我们对艺术文本的聚合魔术不得不存敬畏之心。

① http://k. sina. com. cn/article _ 1653689003 _ 62914aab020013cxy. html，2022 年 11 月 23 日访问。

第二章　当代艺术中"双轴共现文本"的增生趋势

1. "双轴共现"文本

上一章已经说过，双轴构成是同时展开的。但要进行聚合选择，最重要的依据是组合轴的需要；同样，也只有在组合文本的构成中，才能明白聚合是否妥帖。双轴操作互相牵制，互为条件，没有先后，虽然只有最终的组合显现成文本，可以称这双轴互动形成的文本为"选择终结文本"。此过程听起来似乎很复杂，实际上是最简单平常的意义操作。以填字游戏为例，整个过程就是在选择上不断斟酌，不断挑选适合与可以左右成分组合的词语。

本章要讨论的特殊问题是：虽然双轴操作最后得到的是一个组合文本，但在某些情况下，双轴关系可以都在"最终"文本中显现出来，也就是说，最后的组合文本中包含了选择过程。这听起来奇怪，实际上是人类文化的艺术产业文本生产中经常发生的事。

巴尔特关于双轴关系有个容易理解的例子：餐馆的菜单，有汤、主菜、酒、饭后甜点等各项，每项选一个，就组成了想点的晚餐，端上桌来的晚餐只靠组合关系结合成文本。但是菜单这个文本不然，它提供了聚合的选择可能。[①] 因此，聚合选择不一定是隐形的，而是可以在组合文本中显现。这个例子恰恰证明双轴可以共现：与巴尔特的说法不同，菜单与一桌饭菜是两个不同的文本，菜单是饭店经理的作品，产生时已经做了选择。厨房能提供的比菜单上列出的应当更多，

① Roland Barthes，*Elements of Semiology*，London：Cape，1967，p. 89.

因此菜单这一文本也是从另外一套（例如此地的食材供应、聘用大厨的能力）聚合因素中选择的结果，因此，菜单不是纯聚合，而是"显示成组合的聚合"，是一种"双轴共现文本"。

再例如从前私塾童蒙课本学写诗，课本上说明诗词格律规定，这是组合训练；课本上也说明某字可选的平仄，某句可以押的韵，某字对偶的可选择范围，这是聚合训练。任何操作指南都同时展现聚合与组合，但显然指南本身的写作是另一个双轴操作的结果。任何专业的教科书，本身都靠上一层次选择形成，但是大部分教科书又是组合聚合同时显现，因为要教学生如何选择。或许可以说，菜单是一种有聚合偏重的符号组合，因为重点讨论的是可选择的比较关系；而做成的一席菜肴，设计好的一栋房子，写好的一首诗，则可能是有组合偏重的符号文本，因为主要表现连接关系。

多层次选择组合，就像全运会之前的各省市运动会，进入全运会的运动员名单已经是省级选拔的结果，全运会最后的优胜者名单是在这个名单里选择更高层次的组合名单。而每次国际比赛各国争取小组赛资格，各小组循环赛头两名进入淘汰赛，然后进入八分赛、四分赛、半决赛、决赛。每个阶段都有独立的名单，也就是符号组合形成的文本。每层产生的符号文本都是选择的结果，都是有独立意义的：进入任何一个中间文本都是有意义的，可以骄傲地自称"某届锦标赛小组出线"，或"获得提名"。

由此，我们可以看到，双轴操作产生的组合文本实际上不止一个：聚合操作的每一个阶段实际上都能产生一个组合文本，并不是到聚合选择的最后阶段结束后，才能产生一个最后的组合文本。只不过，在大多数情况下，中间文本隐而不显，无固定形态，只是在阐释中可以追溯。一首诗在写下发表之前，每行诗每个字被反复推敲，这个推敲过程可能有也可能没有稿本。不管草稿有没有保存在心里、纸面上或电脑中，都过于零散，不是"可呈现"文本。只有在偶然情况下，例如在"推敲"这个典故中，这个选择过程被记录下来：

岛初赴举京师，一日，于驴上得句云："鸟宿池边树，僧敲

月下门。"始欲着"推"字，又欲着"敲"字，练之未定，遂于
驴上吟哦，时时引手作推敲之势。时韩愈吏部权京兆，岛不觉冲
至第三节。左右拥至尹前，岛具对所得诗句云云。韩立马良久，
谓岛曰："作敲字佳矣。"

　　这段人尽皆知的文人逸事，说的就是聚合轴选择过程。贾岛这首
《题李凝幽居》的中间文本，也只有"推""敲"二字的斟酌选择被记
载了下来。此典故，虽有阿谀高官韩愈之嫌，也让人产生每个作品只
应留下或只值得留下一个文本的印象。只留一个组合或许是必要的，
文学史也往往只处理最后这个文本。聚合成为"最后"显现的组合文
本一部分，也就是在组合中暴露聚合选择。这种听来很特殊的"双轴
共现"文本，实际上到处可见。

　　选择本身可以成为文本再现的对象，此时聚合本身变成组合原
则，即"聚合选择"成为文本主题。此类文本中，双轴都显现在文本
层面，聚合变成了组合原则。例如上一章讨论过的菜单，菜单并不是
巴尔特认为的聚合文本，而是带聚合内容的组合文本。再例如全国比
赛的运动员名单，是省级选拔赛的结果；而全国比赛优胜者名单，是
更高层次选择出来的组合。因此，每次比赛的排名单，是兼带聚合的
文本，凸显比较结果。此类文本都是"显现进一步聚合可能的组合文
本"。

　　当聚合选择更进一步进入文本，可以看到选择过程本身也成为文
本内容。最明显的是教科书，任何教科书都同时展现聚合与组合两个
方面：小学生学写作文，课本讲解起承转合各环节各有若干种方式，
这是聚合训练；然后课本上说明不同选择组合起来的不同效果。课本
或训练提纲本身，是先前进行的一个双轴操作的结果。为任何目的进
行的教育训练，在训练计划中都已经把组合的需要考虑进去。而教育
训练本身是另一层次聚合操作，目标是最终结业后的实际技能。最终
组合所需要的几个方面，都会给出成系列的可能性。

　　这也就是为什么如今出现大量的养生节目与养生产品推销。延年
益寿之法，原先是交给巫师或医家处理的过程，大众只需取得最后的

组合结果。本来是专家神秘地做聚合选择，一般人只需按处方取药服药。现在通过电视网络等各类教育节目，过程逐渐变成群众关心的重点，各类产品也被万般解释后"直销"给大众。过程交到群众手中，尽管经常变得面目全非、鱼龙混杂、谬误百出，连大众都成为"二道伪专家"，都能说出一点似是而非的名堂。但至少，群众主动卷入选择过程，形成养生热潮这种历史上从未有过的文化现象。

2. 当代艺术的聚合偏重

当代艺术产业也出现大量的"双轴共现"，即群众性"过程关注"。例如先前大众只是欣赏艺术，现在经常是学一点乐器，玩几手表演，写一笔"某体书法"；先前人们只是去看旅游胜景，现在群众对旅游地的规划和设计公示提出意见；先前人们只是赞叹运动员的竞争表演，现在都可以对国家队的战略战术指手画脚。当代社会文化活动与艺术产业中，意义方式的选择暴露，出现了从组合朝聚合偏移的重大转折。

聚合显现成为当代艺术文本的重要特征，出现了一个明显的风格变迁，各种体裁几乎无一例外。现代以来，艺术家与艺术欣赏者渐渐离开"圆满再现"的文本，而热衷于退回制作过程。这个过程最早是在印象派的画中出现，即有意保持画面材料的质感，而不是绘画再现对象的质感。莫奈的《日出·印象》《睡莲》系列作品，号称是用感觉"印象"代替对自然界的完整感知。给观者的最强烈感觉，却是在形式上有意显示油彩和画布的质地。印象派不久就转向了更明确的"工具物性"，例如点彩派（pointilists）的色点，后期印象派的（凡·高、高更、马蒂斯等）的色条，罗丹与贾科梅蒂（Alberto Giacometti）等人的粗糙造型雕塑，到当代则愈演愈烈，例如近年法国当代雕塑家布鲁诺·卡塔拉诺（Bruno Catalano）以残缺人形取胜的《旅行者》（*Les Voyageurs*）系列雕塑。

二十世纪三十年代抽象表现主义在美国兴起的时候，该派的主要辩护士格林伯格提出：现代美术在形式上的最大特征是"节节向工具

退步"。他的意思是不需要达到形式上的"完美状态"，而是放弃"终点文本"，回到工具痕迹尚明显的文本形成过程中，即聚合工作尚未完成的中间状态作为呈现文本。很多论者认为这是因为摄影代替了绘画，成为终点文本的简便而完美的体现，绘画不与摄影比完美再现对象的完美能力，而是以不完美再现为美。这说法（被摄影挤压）或许有一部分道理，印象主义盛极一时的十九世纪六十年代，摄影术萌芽，一次成像，反而使过程变得珍贵。

即使尊重传统程式的艺术家，也会有让不协调因素占上风的冲动。不协调风格往往与半成品，与留有涂抹痕迹的草稿相似。现代艺术的这种回到工具、回到半成品、回到原初感受的趋向[①]，有人称之为"还原论"，或"过程论"，也就是不希望把艺术文本做成"完美"的成品，有意让作品停留在粗糙的制作过程，呈现色彩和形式的未完成状态。这个特点在各种体裁的现代艺术中都表现出来，雕塑中的斧砍痕，乐器的调音过程，留在艺术作品的正文，也使某些前现代的艺术（例如书法的"狂草"模仿草稿，绘画成品一如涂改稿，雕塑留在半琢磨过程中）不完美不协调的"未完成态"，反而成为当代艺术最明显的形式特征。

卢西安·弗洛伊德（Lucian Freud）的名作《弗朗西斯·培根》，笔触之所以如目前的狂乱，据说是因为他的这位做模特的朋友不耐烦静坐，只画了一半。但是这"半画"极其精彩，是当代肖像画中难得的神来之笔。不过我觉得这只是个借口：贾科梅蒂的许多雕塑也好像只是捏了一个架子，"半途而废"的风格，正是他们有意开创的当代艺术风气。

康定斯基在听了勋伯格的《第二弦乐四重奏》后产生了强烈的共鸣，他急切地与勋伯格取得了书信联系并附上了自己的画作。他在信中写道：在您的作品中，即便是以一种不确定的形式，也实现了我在绘画中苦苦寻找的内容；在您的创作中，各个音调独立的运行以及每

① 齐安·亚菲塔：《艺术对非艺术》，王祖哲译，北京：商务印书馆，2009年，第10页。

个音符的内在之声也正是我试图在绘画中努力表现的。[①]康定斯基认为绘画和音乐中的"不和谐"在本质上相同。可见艺术家明白他们精神相通。

当代建筑中不乏模仿工业建筑的现象（所谓 LOFT 文化），如巴黎的蓬皮杜艺术馆，伦敦的劳埃德大厦，把管道放在大楼面上。有的艺术创作保留旧工业设施的沧桑之态，例如北京的"798"，成都的"东郊记忆"，直接把旧的钢铁加工机械喷上漆作为雕塑；凯里（Mike Kelly）用从旧货摊上买来的儿童玩偶做成装置艺术，简特利（Nick Gentry）用废旧废弃胶卷拼贴成画，徐冰用建筑工地废料偶成雕塑作品《凤凰》，都是"过程比成品更艺术"的典范。这个风气甚至进入叙述艺术，暴露甚至反复玩味文本加工过程（例如小说《橘子不是唯一的水果》，电影《源代码》），"尚待加工"成为所谓后现代元小说的重要样式。

再举两个典型例子。一是重庆大足宝顶山的石雕佛像群，部分佛像竖立在露天位置。当地多雨炎热，露天石像容易风化，早就失去原先的明丽色彩。有个别塑像风化严重，现在的形态非常类似后期罗丹的雕塑，充满了生动的不协调细节。对此大自然的杰作，无法找到创作心灵的有意识或潜意识驱动力，原先的均衡整饬，被岁月无意中破坏成风化残迹的"半成品"。

反过来，则有真的半途而废成为杰作者，最典型的例子就是陕西兴平茂陵霍去病墓石雕群。16 座巨大的石雕，只有一两座完成度比较高，其余大半只是依从石势，略加雕刻，散乱弃于山坡上。未完成的原因，有论者归于工期太紧，有人认为是当时铁器工具硬度不够。正因为此，这些雕像风格非常"现代"，可比之于英国现代雕塑家亨利·摩尔（Henry Moore）的风格，朴拙而粗犷，写意而不写实，哪怕不是有意为之的半成品，也是大自然无意中成就的一组石雕的稀世珍品，似乎有意在向现代雕塑致敬。

① 参见孙翠婷：《浅论康定斯基抽象绘画中的音乐性》，《美苑》2013 年第 2 期，第 86—88 页。

以未完成为完成，意味着放弃"圆满再现"，聚合过程的中间阶段称为最终文本。用这种方式，现代艺术暗合了中国传统美学的"写意"原则：不是拒绝表达意义，而是有意无意地以非过程示人。有的艺术论者认为，这样的作品是"无主题"或"非语义"（non-semantic）。不协调的艺术文本究竟是否表达某种意义呢？从原则上说，只要艺术作品是一个符号文本，就不可能没有意义，因为符号的本质就是携带意义。德里达与胡塞尔争论符号问题时，就指出："从本质上讲，不可能有无意义的符号，也不可能有无所指的能指。"①没有不承载意义的符号，也没有无需符号承载的意义。

相当多论者认为现代艺术文本外表不协调，目的就是拒绝表意，但艺术家给作品取的标题却意义清晰甚至宏大，形成巨大的反差。坎宁汉（Merce Cunningham）的"无情节"现代舞，几乎都有非常戏剧性的"宏大标题"，似乎有意与作品的"半成态"对比。1942 年的《图腾祖先》，1944 年的《非焦点之根》，1968 年的《热带雨林》。本章只是描述这个倾向，本书"结语"章会对此做理论反思，从符号美学理论角度，称之为"呈符中停"。

3. 当今文化产业的聚合化

在现代，艺术作品欣赏的产品，艺术产业的优胜者，大都以宽幅聚合，风格独特为优。这并不是欣赏者的自然倾向，而是现代意识（modern sensibility）的艺术心理表现：从比较宽大的聚合轴中选择出来的文本，总是比较有意义，比较值得观看，这是现代文化趋向多样丰富的动力。

当代艺术产业的聚合偏向，也明显地表现为当代雅俗文化之对立在发生位移。一般说雅文化的聚合系统比较宽阔，可选元素比较丰裕，被认为创造力比较丰富，由此种聚合操作产生的组合文本，就更

① 雅克·德里达：《声音与现象：胡塞尔现象学中的符号问题导论》，杜小真译，北京：商务印书馆，1999 年，第 20 页。

需要解释者思考才能理解。相对来说，俗文化文本比较遵循传统程式，俗文化的聚合系（选择面）被认为比较薄，往往来自乡土的、地方的传统，比较单一，创作者的艺术素养被认为比较薄弱，因此在艺术史上被被认为地位比较低。

但是在当今，在所谓后现代时期，经常可以看到，雅文化的聚合轴反而变窄变薄了。雅文化作品更依傍规范，聚合操作就难免追求统一标准，文本看起来就比较程式化。例如交响乐、芭蕾舞、长篇小说、戏剧经典重演、歌词追求古风，都以靠近传统为标榜。读者观众热爱者往往比较怀旧，满足于重温经典作品。在人类文化中，一般说来，传统风格的文本聚合操作比较隐蔽，因为传统本身就已经担当了相当一部分聚合操作，有了今人尊崇的程式，选择就可能少得多。

例如今人写一首七言诗，无法改变其格律；今人写一首词，只能用古人的曲式，哪怕现在早已不知其词如何配曲，也不知格律的形成原因。格律在古人是需要创造的，因此是聚合的艺术，现在却已经不由我们挑选。这一部分聚合过程对我们来说是遮蔽的，难以触动，甚至不需要知道。既然称之为艺术，就是要有个人的主体精神伸展的余地，遵循传统就意味着减少聚合操作。

因此，在当代艺术产业中，所谓俗艺术体裁反而在聚合上富厚起来：摇滚乐、街舞、涂鸦艺术、网络小说、行为艺术等，这些作品的选择面丰富多彩，文本中不断有令人惊喜的"刺点"，即突然拓宽聚合。[1] 而且俗艺术"不讲规矩"，率先突破体裁讲解，进入跨媒介跨体裁的领域（例如游戏进入电影）。大半个世纪以来，繁荣兴盛的青年文化提供了大量可供选择的可能元素。有了多样聚合，才有多元文本，聚合是艺术新鲜度的保证。这是当代社会所谓"泛艺术化"之所以可能的一个重要文化社会学背景。

近年出现的最突出的双轴共现文本，最吸引人的莫如电视选秀节目、相亲节目之类。此类文本把选择过程作为戏剧化再现对象，从而

① 罗兰·巴尔特：《明室：摄影札记》，赵克非译，北京：中国人民大学出版社，2011年，第39页。

成为泛娱乐文化的典型表现。选择本身的确是一种竞争。选择对象的竞争，选择者的意见竞争（例如各种面试），在传统节目中隐而不彰，他们的主体意向，他们的喜怒哀乐情绪变动，通常不显示在被观众看到的最后文本中。突出"选"的过程，才是节目重点。而且加上群众或媒体代表的票选参与，加上评委的犹疑，加上被选者的紧张期盼，镜头有意剪辑增强悬疑，整个文本就成为以选择为中心内容的"聚合过程文本"。不仅选择者与被选择者成了表演者，群众参与过程也成了文本的聚合焦点。这种观众"过程卷入"，成为当代艺术产业吸引观众越来越重要的方式。

在选秀场面的电视镜头之外，还有更广泛的群众加入聚合选择。从 2005 年《超级女声》开始，各种自行组织的粉丝群体就成为选秀节目重要的伴随文本，聚合选择活动成为群众文化艺术生活的一部分。这种活动十多年不衰，而且更加兴旺。2018 年火爆的"偶像养成"节目如《偶像练习生》和《创造 101》，更让"饭圈"粉丝们迎来盛大狂欢。为了让"自己的"偶像成功胜出，粉丝群体集资打广告，甚至设计各种文案做宣传，安排各种站台活动。随着网络与手机的普及，似乎人人可以加入意义创造。

固然，过去时代的戏剧电影明星也需要戏迷影迷捧场，但是戏迷的角色明显是被动的，买票而已。如今的粉丝参与把艺术产业本身变成了"群体艺术"，选择过程在文化产业中起了看起来决定性的作用。甚至有学者认为以前粉丝是偶像的崇拜者，如今粉丝成了偶像的制造者，以及艺术文本意义的决定者。

这种"聚合参与"究竟是否是决定性的，学界还在争论，但至少表面上看来，群众成了呼风唤雨的集体主角，把新时代的聚合操作变成比结果文本更精彩的文本。群众背后是否有人引领风潮，事实是否如此，尚可争论，但是这种聚合活动成为当代文化一个重要倾向，这点值得文化研究者关注。

此种艺术生态群体化，与当代艺术产业的变迁明显有关联，互联网集合网民意见，为群体选择提供了平台。当今的网络小说靠流量与评论，获得足够数量的点击，就会吸引影视界的注意，这些基础观众

事先向电影投资者"许诺"了一定的票房。网评对影视改编的压力明显可见，对选角的影响也至关重要。影视出品之后，豆瓣、烂番茄等平台上最后的网评打分，甚至成了判断作品质量最重要的数据。

相比先前主要依靠批评家在专业刊物上的书评、影评，如今网评跟帖成为判断作品成功与否的标准。"群选经典"有缺点也有优点。我在 2007 年曾撰文《两种经典更新与符号双轴位移》，当时对"群选"的批评较多。[①] 现在重看，该文的立场没有错，只是将"聚合轴倾斜"对文化稳定的威胁可能看得太严重。

的确，群选缺点是情绪化，选择不够理性，容易受时风所左右，因为过程公开容易被大众"劫持"，被不理性的情绪裹挟，对专家的判断形成干扰，甚至引发多种后遗症。其优点是可能躲开了"权威"批评家的偏见。批评家群体与作者同属一个圈子，难免碍于情面不便直说，甚至因各种原因作违心之论。而大部分网评跟帖者与作者无瓜葛，好恶直言，不留情面。相比专家，"网选"甚至可能更公平，当然也有受平台或其他机构操纵的可能，但是与专家批评、专家选择相比，这种公开的聚合操作不一定偏见更多。更重要的是，这种群众参与本身，也是社会的文化艺术产业的一个重要部分。虽然大众的专业判断能力肯定比专业评家差，但是参与者人数本身，就有打开社会文化聚合轴的各种潜力。

当代各种艺术奖本身既是纯艺术的表彰，也是艺术产业的一部分。无论是诺贝尔奖，还是奥斯卡奖、戛纳奖、龚古尔奖、金鸡奖，大多都只给结果，层层筛选的过程保密（布克奖是个例外），以免引发争论。此选择方式对于当代文化艺术已经不合适。艺术需要参与，需要透明。各种大众评选本身就是一个全民读书、全民欣赏艺术的过程，过程本身就是艺术产业的最大特点。

① 参见笔者《两种经典更新与符号双轴位移》，《文艺研究》2007 年第 12 期，第 4—10＋182页。

4. 人工智能艺术的"聚合遮蔽"

数字变革的一个重要方面是数字技术代替各行各业的人工作，甚至代替艺术家创造艺术。那么电脑如何处理双轴关系呢？如何处理组合与聚合呢？由于人工智能大规模卷入艺术创作与生产尚是最近出现的文化现象，任何意见都为时尚早，但是我们已经可以看到一些相当明显的倾向。

本书前面说到，艺术越来越把非完成的过程作为艺术，而把本为结果完美的图像再现留给技术。技术的预设就是追求一个预定的目的，最理想化地接近这个结果。而达到这个结果的过程几乎是完全的暗箱操作，也就是说没有中间过程可呈现，因为中间过程只是一连串的数字形成的算法。

而数字艺术的"聚合遮蔽"也就是选择创作过程不能呈现，可能比上一节说的评奖"只取结果"更甚。二十一世纪之初，曼诺维奇（Lev Manovich）在《新媒体的语言》（*The Language of New Media*）一书中创立了"软件符号学"（semiotics of software），讨论了以计算机新媒体辅助数字艺术创作的功能。但从他归纳出的新媒体的五个重要特征——数值化、模块化、自动化、流体化和编码化来看，每个技术过程都体现了"聚合遮蔽"[①]。数字时代的文本生成依然有聚合，而且聚合都是不显的。

不可否认，当代数字艺术非常强调观众的参与以及与艺术作品的互动。学者阿斯科特（Roy Ascott）把"连接、融入、互动、转化、出现"五个重要阶段看成是新媒体艺术创作的完整过程。但是，这看似人机交互、双轴共现的过程，生成的也不是聚合系文本，而是一个个由程序设置好的单独作品。数字艺术依靠的计算机技术，在所谓的创作中，依据的是生成器和判别器的对抗式生成网络模型（GAN），这种模型基于人类认知模式，在接收信息后对自身系统做出反馈，并

① 列夫·马诺维奇：《新媒体的语言》，车琳译，贵阳：贵州人民出版社，2020 年。

依据参数设置的目标进行自我修正，从而生成"艺术图像"。

目前已经出现一些手法使我们觉得似乎电脑艺术也可以"重回过程"。例如现在有各种图像处理手法，可以设置"滤镜"，设置逆行的"非完美"效果，如把风景图片粒子变粗，把本是完美再现的照片"返回"成"莫奈式"笔触、"凡·高式"线条、"点彩式"画面。与人的创作不同之处在于，这些"非完美化过程"恰恰就是电脑预设的目的之一部分；产生的"粗糙"文本，恰恰是机器艺术预先设计中的终点文本，而不是中间过程。可以设计让电脑在某个节点上以某种方式写出《祭侄文稿》那样的稿书，此种文本不是过程的中辍，而是过程预定的完美结局。

本书认为，能否以过程为作品，恰恰是人类艺术与所谓机器艺术的最大分水岭：人类艺术家在创作中，可以因为某种"手感"、某种"灵气"随机应变，临时起意，中途变卦，见好就收；而人工智能艺术，如果有"临场发挥""任意挥洒"的率意而为的笔触，也都是假象，实际上都是预先安排的最终结果。数字技术艺术与电脑的任何其他产品一样，没有聚合系列文本的可能，其高度的目的论取消了留下聚合痕迹的可能。

同样，机器没有能力在艺术创作的过程中停下来，没有能力产生"过程艺术"。这是因为机器无法看到过程中间阶段文本可能比预定的结果更佳。这是因为人类艺术与机器艺术更明显的分歧是艺术的"质量考评"。机器对艺术没有评价能力，只可能判断产生的文本是否达到预期效果，甚至无法对产生的结果做质量评价。因此机器无法在众多作品——不管是自身的作品，还是别的人或机器的作品——中做艺术品质的选择。

例如2017年5月，人工智能诗人"微软小冰"出版了诗集《阳光失了玻璃窗》。微软（亚洲）互联网工程院市场与公关总监徐元春解释了小冰写诗的技术过程："诱发源（灵感的来源，信号足够充足）——创作本体（知识被诱发）——创作过程（这是一个独立于诱发源的黑盒子）——创作成果（与诱发源相关的独立作品）。"创造过程是遮蔽的；出版者承认："这是一本百分之百由小冰创作的诗集，

人类编辑从她的数万首诗中挑出了 139 首结集出版。"①

　　微软小冰无法挑选自己的作品，同一个原因，使"她"无法在写作中途停下来，把一个中间阶段作为更佳的作品。从艺术符号学的意义上看，聚合操作不可能消失，人工智能的艺术文本一样要经过选择操作才能出现。但是聚合一向有个显隐问题，有的文本形成过程，聚合比较隐蔽不容易看清，有的比较清晰。本书已讨论过，聚合的显隐程度控制是符号美学的一个重要问题。在这一关键问题上，人工智能暴露出它的艺术"创作"实际上是目的论设计，并非出于自由意志的创作。

　　除非数字技术普及到摄影书的地步，能让艺术家主体性插手操作，做过程中的处理。实际上，在摄影技术出现时，技术与艺术的区别也很分明，以至于许多学者，例如巴尔特认为照片拍下的，就是"曾经存在"的实在真面目。② 只有在二十世纪中期后，照相机才变得容易摆弄，暗室冲洗，照片剪裁，可以有各种手法实现某种创意，以至于人们认为摄影可以像画笔一样做复杂多变的聚合操作。

　　有鉴于此，我们可以设想，或许有一天电脑技术逐渐变得像摄影技术一样，几乎可以让机器本身任意摆弄，在这一天来到之前，数字艺术不可能代替真正的艺术家，因为聚合过程几乎全被遮蔽，而没有聚合，就没有艺术的真正灵韵。如黑格尔当年所说："往日单是艺术本身就完全可以使人满足。今日艺术却邀请我们对它进行思考，目的不在把它再现出来，而在用科学的方式去认识它究竟是什么。"③

　　本书在"结语"中会从符号学理论角度进一步探讨这个"聚合遮蔽"问题。

① http://www.sc-rh.com/kjjj/20200320/40023067.html，2021 年 3 月 11 日访问。
② 罗兰·巴尔特：《明室：摄影札记》，赵克非译，北京：中国人民大学出版社，2011 年，第 47 页。
③ 黑格尔：《美学》，朱光潜译，北京：商务印书馆，1979 年，第 15 页。

第三章　当代文化中的演示与"互演示"

1. 演示艺术的"媒介等值"

演示艺术最典型的原型体裁当然是舞台表演，虽然演示艺术在生活中处处可见，舞台表演依然是最典型的多媒介艺术。王国维在《宋元戏曲考》中定义戏剧为"合言语、动作、歌唱，以演一故事"。多媒介、身体媒介、现场表意，的确是各种演示最明显的特点。本书下面讨论的各种演示体裁，有时论说得比较抽象，但都可以在戏剧演出中找到非常具体的实例。

"演示"（performance）一词有多种含义，涉及人类行为诸多层面，如艺术行为（表演、演奏等），平常生活中的实践活动（操作、实行、表现等），介于艺术与日常行为之间的某些社会行为（宣讲等），哲学范畴中的言语行为（行为功能等）。谢克纳（Richard Schechner）在《人类表演与社会科学》一文中指出，演示叙述在当代文化外延极广：

1. 日常生活中的表演，各式各样的集会。

2. 运动、仪式、游戏和公众政治行为。

3. 解析传播中的各种模式（非书面语言）；语义学。

4. 人类与动物行为模式间的联系，尤其在游戏和仪式化的行为方面。

5. 心理治疗中强调人与人之间的互动，行为表达，以及对身体的意识。

6. 人种学和史前学，包括外来的和熟悉的文化。

7. 建立一种统一的表演理论，实际上就是行为理论。[1]

不过本书只处理作为艺术文本的诸种演示体裁，即各种表演（戏剧、马戏、杂技、相声、演唱、演奏等），记录下来甚至编辑处理过的视频（电影、电视），以及群众的自娱与互娱（各种群众歌舞、技艺表演、视频发表、朋友圈发布、公共空间的展示等）。

所有的演示艺术都用非特有媒介（非文字或图像）展开。演示情节必然卷入人物，或是情节中的行为者"拟人化"，最重要的是所有这些演示活动都是群体性（都需要有观众或意图展示给观众）的艺术活动。而且，所有这些演示性活动，都不可避免具有以下三个特征。

一是身体性。演示艺术往往是多媒介的，通过不同的感觉渠道，以不同的多种符码，整合成一个表演艺术文本。但是所有演示中，最主要的媒介是身体（马戏中的动物身体也是身体），即便是乐器演奏，也是基于"身体性"的，表演者的演奏活动都是依靠身体控制乐器。因此，观众听到或看到一段表演，内心都会产生"内模仿"：或跟着哼唱，或四肢应和暗地手舞足蹈。这种心理与身体的感应的"内模仿"，是接收与理解任何演示艺术的特有的效果。因此，演示艺术的解读不只是意义的，还是身体性的：接受者全身有所感。身体性是演示艺术的演出与接受两端均有的根本品格，也是演示艺术与其他艺术文本区别的本质性特征。

这就是为何观众往往不满足于录像录音，更喜欢现场演出，因为现场表演清晰可感的"在场性"会带给观众更清晰的身体体验。文明过于成熟的当代，艺术方式越来越精微复杂。而表演艺术的基础却是原始的身体性，令我们回到原始状态，不仅是回到感觉之中，而且是回到身体肌肤的动势中，确确实实地感同"身"受。这是演示艺术最能"动人"之处，是演示艺术最具人性的特点。

[1]　理查·谢克纳：《人类表演与社会科学》，见孙惠柱主编：《人类表演学系列：人类表演与社会科学》，北京：文化艺术出版社，2008年，第3—4页。

由此产生的演示艺术第二个特点是，所有的演示艺术都必须用可感的形式，弥合内容与形式之间的鸿沟，表演必须强调表现情节的某种外部特点。例如台上或银幕上有一句词"我对你的情感犹如大海"，要让观众感到思念深切如"大海"，声音经常需要一定的"深沉"感，身体姿势与景色的展示经常是宽广而舒张。

要达到这种自我阐释效果，艺术家的创作方式各有千秋，呈现一个海边的镜头是比较笨拙的办法。演示艺术即艺术内容的外化。如果表演不能有效发挥此种身体外化功能，表演艺术便不存在。这似乎是俗气的套式，导演要好好设计一番，但是要反其道而行之，恐怕很难。

在戏剧表演中，某些导演方式，例如一度负有盛名的"斯坦尼斯拉夫体系"，要求演员"全身心地与角色合一"。这是个不太可能做到的悖论，因为演员必须知道他是在用身体表演一个并非自己的人物。此时他虽然身处两重人格夹缝中，但是专业演员的基本要求就是暂时悬置自我，越与角色合一越好。对演员来说，"斯坦尼斯拉夫体系"要求的"合一内化"是艺术身体性的要求，他是媒介，而不是角色人格。一旦进入舞台展示，观众要看到的不是演员心理，而是意义活动的"外化"，而且是观众能理解的外化形式，只有这样，观众才能明白演示出来的意义。

第三个特点是"媒介等值"。这点似乎比较抽象，实际上是各种演示最为具体、最为根本的品质。任何演示艺术在再现的媒介上都是等值的，演出一个情节，例如接吻或枪杀，就必须在舞台上或银幕上演示这个身体动作，诚然可以有手法作假，或用替身，但是必须让观众"觉得"（或明知其非而可以认为）是真的。同样，戏剧或电影拍摄的材料剪辑后进入文本的部分，演示动作与效果是"等值"的：演员从房间一头到另一头走5步，角色在被叙述世界也走了5步；指挥打出什么节拍，音乐也出现什么节拍；视频里某人一脚踩空跌一跤，演出人也必须（真的或假作）跌一跤。

与演示艺术很不相同，其他艺术的媒介在场的（时空等）量值与再现方式，与理解意义的反差可以极大。媒介是用来再现的，而所再

现的，是发送者另用媒介编码构筑，接收者在心里解码后得到理解，因此无需等值。例如，小说中说一句"他这一生快过完了""他几十年来心里都很抑郁"，完全可以理解，演示文本却无法呈现此种总结再现。当然，可以借助语言旁白或借某种方式说出，要借助灯光或其他"视觉变形"手段却很困难。演示文本的构成，"媒介等值"依然是基础，这是演示让观众参与的最根本因素。

再扩大一步，情节上的"媒介等值"会直接引向"判断待定"。演示本身不能做出任何价值判断，一段舞蹈无法自己说"舞跳得真好"，或许可以用字幕（即用"画外音"），或演示中出现一个角色观者叫好，但这些又成为演示文本的一部分，此类"判断"反过来成为待判断的内容。因此，演示不断地把文本外观众纳入演示。这就是为什么自人类文化的最原始阶段开始，演示各体裁都极为重要：演示把观众参与变成文本的一部分。

亚里士多德在《诗学》中，论述了戏剧情节的"一致性"，认为戏剧"所模仿的就只限于一个完整的行动"，这实际上就是以"媒介等值"显示整体感。最后这个原则发展成古典主义的"三一律"。布瓦洛把"三一律"总括为"要用一地、一天内完成的一个故事从开头直到末尾维持着舞台充实"。戏剧的延续严格受制于媒介的展开，如此戏剧便过分地依靠"媒介等值"，拒绝可能的媒介变形手法，巧则巧矣，难免勉强，结果自缚过多、自限过分，以致被后世认为愚蠢。

媒介变形可以摆脱"等值"束缚。演示的各体裁中，电影提供了最灵活的可能性，例如用四季景色变换表示岁月流逝，用日落日出昼夜交替表示一天过去，用"渐变"的脸容表示岁月老去。但是至少在单个镜头里，演示与被演示依然"媒介等值"，这就是为什么电影经常不得不用语言（字幕、人物言语、景色、时素等）说明时间的非等值变异。但是"媒介等值"优点更重要，演示的主导印象比文字文本更容易被信以为世界实在的呈现，容易取得"逼真感"，容易让观众感情投入，这也就是为什么演示成为当代艺术产业重要的分支。

2. 演示艺术的意动性与可干预性

演示艺术必然具有意动品质，发送者与接收者之间有一种直接的意向性联系，文本获得了"意动"（conative）品质，即有形无形地促使甚至命令接收者采取行动以"取效"。皮尔斯认为，符号的意义在于解释产生的效果，为此他把符号的"解释项"分为三类：情绪解释项（emotional interpretant），是某些符号能够产生的唯一意指效力；能量解释项（energetic interpretant），是一种非常强力（muscular）的意指行为，常常作用于内心世界，主要发挥振动心灵的作用；逻辑解释项（logical interpretant），由符号过程所引起的效力构成。[1] 符号文本的这三种效果，都是在推动解释者获得做出相应行为的能量，而演示符号文本因为很容易激发观众的情绪解释，在后二类解释效力上更强。

雅柯布森在讨论符号六个主导功能论[2]时指出：当符号表意侧重于接收者时，符号出现了较强的意动性，即促使接收者做出某种反应。文本的"意动性"，即是催促接收者做出某种行动。笔者曾著文讨论过"普遍意动性"，意思是所有的意义表达都有这种催促倾向或暗示："意动性是许多符号过程都带有的性质……因为（符号文本）多少都有以言取效的目的。"[3] 但演示艺术的意动性更加明显，由于演示文本是"在场"的，观者"感同身受"，身临其境。哪怕当场没有采取行动，内心也会产生实施的冲动。

奥斯汀（John L. Austin）的言语行为理论提出"以言取效"的观点，他于1961年出版的《如何以言行事》一书，将充满实践性的日常言语分成两类：证实性言语（constative utterance）和表演性言

① C. S. 皮尔斯：《皮尔斯：论符号》，赵星植译，成都：四川大学出版社，2015年，第45—48页。

② 罗曼·雅各布森：《语言学与诗学》，滕守尧译，见赵毅衡编选：《符号学文学论文集》，天津：百花文艺出版社，2004年，第169—184页。

③ 参见笔者《广义叙述学》，成都：四川大学出版社，2013年，第120页。

语（performative utterance）。证实性言语对既成事实做出正误判断，表演性言语是具体的行为。在此理论基础上，奥斯汀进一步区分出三类表演性言语行为：语内表演行为（illocutionary）、语外表现行为（locutionary）和表达效果行为（perlocutionary）。在这个基础上，数字时代出现了许多新的"言语行动"格局，各种符号文本的表演性与"互演性"进入新的阶段，理论需要新的推进。

奥斯汀说的是言语，实际上可以扩大到所有的符号表意，尤其演示艺术更倾向于"以言行事"。言语行为本身就是一种创造和生成行为，演示性将符号表现行为和意义自身建构成一个开放延展的序列，明显地催促观者与听者采取某种行动，效果追求最为明显。许多论者认为，奥斯汀的整个"以言行事"（speech act）理论实际上来自对语言中隐含的演示性的观察，是演示行为的语言化。

各类演示艺术的意动性之强烈，导致被意动的观众在传播中扮演更重要的角色，形成演示的另一个特点，即可干预性。最简单的干预是掌声、喝彩、呼喊，可以给表演者鼓劲，增加气氛效果，或者"喝倒彩""砸场"以示不满。如今演唱会上邀请听众参加合唱，已经成为歌手制造演唱会高潮气氛的常用诀窍。沙姆韦认为应当"把摇滚视为某个历史阶段一种特殊的文化活动"[①]，因为"摇滚乐是一种符号系统——或许是多个这种系统的聚合——同时又是一种活动；它是符号学的一种形式，又是演奏者和听众共同参与的活动"[②]。演示艺术的这种强烈互动性，一旦观众带着情绪参与，效果就非常不同，因为观众分享了文本发送的主体性，而上文提到的"互演示"，即互做演员与观众，更是需要互动反馈、"点赞"才能进行下去。

所有的演示文本都必然在一个框架中进行。这框架可以是有形的，如银幕、屏幕、舞台、灯光等；也可以是无形的，靠手势、言语等暗示表演者已进入演出"场子"，与实在世界（观者的世界）拉开距离。这个框架许多时候只是一个从物理到心理的约定，很容易被打

① 王逢振等编译：《摇滚与文化》，天津：天津社会科学院出版社，2000 年，第 57 页。
② 王逢振等编译：《摇滚与文化》，天津：天津社会科学院出版社，2000 年，第 59 页。

破，而一旦打破，首先出现的效果就是观者干预演出的冲动，如干预现实一般。当观众想要喊出来，或者心里非常想喊出来"朱丽叶没有死！罗密欧你别自杀！"或者《白毛女》的观众拔枪要为喜儿报仇时，被演示世界与演示世界的框架边界就被打破了。

只有当观众感觉到他们的参与有可能扭转局面，他们内心才能产生参与冲动。面对一本小说，很少有人会动手改写人物的结局，只有演示艺术文本才具有这种意义的"现在在场"品格，给观众强烈的"眼看情况就要发生"的效果。舞台上的表演与台下观众的接受之间，存在一种"异世界认同"的张力。看杂技马戏，往往使观者紧张万分，如坐针毡，因为"媒介等值"，是在看一个活生生的人在历经危险。同理，看足球赛、拳击赛，往往让观者捶胸顿足、狂吼怒喊，不能自已，甚至隔着电视屏幕都可能有此效果，与对方球迷打架是常见的事。

因为演示意义总是在此刻当场实现，情节的下一步发展就要下一刻才能知道，这就是为什么演示叙述如此扣人心弦。马戏空中飞人是否能接得住（摔下后果不堪设想），飞刀是否会扎到人，篮球禁区外三分球是否能投进，都是未知的，因此观众步步悬在意义空白中。小说与历史等叙述固然也有悬疑，但其内在叙述时间是回溯的，不管什么情节，在叙述时，在阅读时，一切都已成事实，哪怕虚构也已经写定。读者或许急于知道下一步情节，却没有参与其中、改变情节的心理冲动，或不敢呼吸地等下一刻的紧张心情。

今日的电子游戏更扩大了参与程度：接受者靠此时此刻按键控制着文本，在虚拟空间中，"正在进行"已经不再只是感觉，而是切切实实的手头经验。"下一刻悬疑"实际上与经验世界的意义方式同构。经验世界中，过去能提供无数细节，关于下一刻（例如股票涨跌、彩票开奖、求婚能否成功）任何人一无所知。这种极端不平衡结构，与演示艺术的意义方式完全相同，只不过演示艺术把它更戏剧化了。而与经验世界更为贴近，此种"下一刻悬疑"令观者心里产生压力重大的"空位"，从而取得演示艺术的特殊解释张力。

3. 演示因互动而成为"公众艺术"

演示艺术的"可被干预潜力"，即互动潜力，是一个交流过程，有时候是接收者的感觉冲动。但是这个心理冲动哪怕尚未付诸行动也会很强烈。斯坦尼斯拉夫斯基描述过这种戏剧对观众的影响：

> 观众能够创造出一种精神上的共鸣条件。他们一方面接受我们的思想情感，一方面又象共鸣器一样，把自己活生生的人的情感反应给我们。①

观众很容易悬搁演示框架，"相信"演示为真实，并且在情感上深陷其中，这是其他文本方式，包括小说诗歌，所无法做到的，因为只有演示叙述意义的"当场性"，能让观众进入同一个叙述时空。至于演示使用的"非特殊媒介"，即每个观众自己也具有的身体、嗓音与可够及的器物，形成场景似乎确在的"媒介等值"，这是读小说或剧本时绝对无法感受到的。此时，符号载体的象征意义被解释"充实"，可以取得令人惊奇的效果。

演示叙述的现场表演（在电影中则是"意识中的现场表演"）的"逼真性"投射，哪怕与现实完全不对应，也往往效果惊人。这在戏剧理论中称为"假定性"。《空城计》中诸葛亮处于大军围城的紧急状态，但是舞台上只有背着四面旗的司马懿，面对在纸板城墙上抚琴弹唱的诸葛亮。如此场面，要观众心里替诸葛亮捏把汗，只能靠"假定性"的强力逼真联想能力，即演示符号让观者自愿情感投入，悬搁"让人不信"的各种因素，只采取"可信因素"。这与本书下一章将谈到的歌词"褒义倾斜"的心理机制类同。索绪尔曾经讨论过西方舞台上"以将代军"的安排，指出这种象征的解释力来自观众的默认。中

① 斯坦尼斯拉夫斯基：《斯坦尼斯拉夫斯基全集》（第二卷），林陵、史敏徒译，北京：中国电影出版社，1985年，第318页。

国戏剧观众则对演示的仪式象征联想能力更强，将军背后插四面旗，可理解成四路大军。

阿尔托讨论戏剧演出时，认为其中有类似于祭祀仪式的"临界状态"：

> 在观众身上完成（进行）一种驱邪术，应该医治在文明中病得不轻的西方人，（医治的方法就是）在观众身上重新产生"生活"和"人"——不是"具有不同感情和性格特征的人"。①

他的意思是戏剧这种仪式性的表演，类似先民的巫术，可让患者感到直接通神，从而医治观众的各种"现代文明病"。这话听来夸张，实际上非常有理。

因此，演示艺术作为"公众艺术"（communal art）的社会效应，不仅是演出者演给观众看，也不仅是演示让观众沉浸其中，更是广大人群自己参与演出活动，他们本身是社会巨大量的演示活动的一部分。

这个问题很值得艺术社会学家仔细讨论。柯林斯（Randall Collins）的"互动仪式链"理论（interaction ritual chains）为演示叙述的互动行为做出了一个精辟的意义归纳：

> 互动仪式的核心机制是相互关注和情感连带，仪式是一种相互专注的情感和关注机制，它形成了一种瞬间共有的实在，从而会形成群体团结和群体成员身份的符号。②

群众对这种互动仪式的热情投入，组成了新的符号身份集合，与平日的生活不同，视频参与共享这种艺术方式，互演互看，组成了社

① 艾利卡·费舍尔·李希特：《行为表演美学：关于演出的理论》，余匡复译，上海：华东师范大学出版社，2012年，第277页。
② 兰德尔·柯林斯：《互动仪式链》，林聚任、王鹏、宋丽君译，北京：商务印书馆，2009年，第79页。

会新的互动。正因为演示艺术文本的对象是群体性的，因此它包含着强烈的互动与交流。演出意义的制造过程，也就是演出者与参与者共同制造的仪式过程。二者在互动中得到了一定程度对庸常的超脱，也就是进入艺术境界。

鲍曼（Richard Bauman）在二十世纪七八十年代提出另一套"社会表演理论"。在《作为表演的口头艺术》一书中，鲍曼把表演视为一种交流现象（communicative phenomenon），从口头交流到表演情境中的整个动态过程，都强调了"意义共同体"的生产与建立。[①] 鲍曼在此基础上写的另一本著作《故事、表演和事件：从语境研究口头叙事》[②]，以得克萨斯州流传的口头叙事作为个案分析，是其表演理论的实践运用。他的观察类似薛艺兵对宗教仪式的描述：

> 重复的仪式化活动强化了个体对于群体的归属感，也就强化了"宗教力"的集体力量，在将微弱的个体力量提升到强大的集体力量这个过程中，仪式的功能就是凝聚社会团结、强化集体力量。[③]

而在表演艺术符号学的理论方面，塔拉斯蒂提出了一个重要观点：表演艺术的核心是身份主体在表演中变化。这样理解，表演就成了演员从本色自我向本色非我一步步推进的符号过程，从"总的个人事实"向"总的社会事实"一步步过渡。这个符号传播就成为一个充满张力的意义生成过程。

如此复杂的表演过程使演示文本脱离了表演的纯身体性，仅仅是歌舞动作，也会成为一种非常复杂的社会现象、文化现象。这些表演交流理论，在分析数字时代的社会文化时，都已经只具有对照参考意

① Richard Bauman, *Verbal Art As Performance*, Long Grove, Illinois: Waveland Press, 1984, p. 5.

② Richard Bauman, *Story, Performance, and Event: Contextual Studies of Oral Narrative*, New York: Cambridge University Press, 1986.

③ 薛艺兵：《神圣的娱乐：中国民间祭祀仪式及其音乐的人类学研究》，北京：宗教文化出版社，2003 年，第 44 页。

义，数字化已经使整个社会文化条件发生剧烈变化。

4. 自我表演与网络"互演示"

表演是各种人时时刻刻在做的事，我们按一定的社会身份表现自己，或被认为是我们的本性：女学生像个"女学生"，男子汉像个"男子汉"，有了一官半职就必须像个"领导"样子。我这里打了引号，是因为这个样子，这些行为方式，是社会规定的。也许是不成文的规定，连我们自己都可能没有意识到这些只是对特定角色的一套假设，而是觉得理该如此，只有这样做才是正常。

不仅我们自己如此，我们也用如此的角色分配看待其他人。我们之所以知道他们的身份，正是因为他们的表现符合社会性角色的要求。因此，广义的演示，包括"仪式、体育、游戏、表演艺术，还涉及社会、职业、性别、种族和阶级，甚至医学治疗、媒体、网络中的角色扮演行为"[1]，对演示的研究也往往会拓展到多个方面。

戈夫曼的"拟剧理论"在当代数字社会终于显示出一种可观察的形态。戈夫曼（Erving Goffman）提出过社会关系"戏剧化论"，这是做比喻，是在讨论"人生如戏"，他特别强调人生是在"社会舞台"上的一系列演出。这种演出本身无可避免是社会性的。表演是每个人进行"自我形象管理"的一种手段，是个体以戏剧性的方式，在与社会（他人或他们自己）的互动中，建构某种人物形象。因为他自己和他人的参与形成了一个演者与观者互动的过程。[2] 戈夫曼应未曾想到数字时代的今日，短视频这样一个互演互观的场合，几乎让人人拥有实践人生戏剧化的机会。

尤其是"朋友圈"的图像与短视频互演示，成为当今艺术产业的重要部分。对于为数巨大的普通大众来说，"朋友圈"的互演示已经

① Richard Schechner, *Performance Studies: An Introduction*, London and New York: Routledge, 2002. p. 2.

② Erving Goffman, *The Presentation of Self in Everyday Life*, NewYork: Doubleday Anchor Books, 1956, p. 67.

成为日常文化生活中不可或缺的艺术活动。没有这种演示与展示，当今社会的文化生活甚至日常事务运转，都几乎不可能。当今社会到处都是低头"刷屏人"，在街上走路如此，在老师与家长的严厉训斥下也如此，在家自由支配时间，更时时离不开"刷视频"。有些资料指出，短视频引发的"网瘾"已经开始超过电子游戏。尤其是在"朋友圈"里，靠刷视频与"互晒生活照"建立联络，形成了一种历史上从未有的新的社群构筑方式。

短视频如火燎原，成为当今数字社会的一个重要媒介方式。数字自我表现，从博客、QQ空间，到微博、微信，舞台不断扩展变换，最后在当今朋友圈和短视频的互动中达到了高潮。截至2022年6月，中国的网民总数已经达到10.51亿，除了无能参与的儿童老人与特殊人群，人口几乎已经全部包括在内。而且这个数字近几年变化不大，看来已经到顶。令人感兴趣的是，其中短视频用户有9.62亿，几乎全体网民都在用短视频，而且这个数字与前两年比也增加不多，看来也是到顶，即绝大多数的网络用户，都在用短视频。据说仅仅"抖音"一个平台，就拥有2.5亿日常用户，其国际版TikTok风靡全球，使用者几乎超过Facebook。刷屏者累计的时间量是惊人的。据国家广电总局发布《2020年全国广播电视行业统计公报》显示：我国网民日均刷视频约100分钟，互联网视频年度付费用户达6.9亿。[①]但《2022年移动状态报告》显示，中国人平均每天用手机接近5小时，已经能轻松挤进全球前十。当然手机还有其他用途，但报告中还指出，大部分中国用户玩手机主要是在刷视频。[②]

可以说，中国已经进入"全民刷屏"时代，短视频成为当今社会最普及最受欢迎的媒介方式。短视频的最大特点是门槛越来越低，但是表演者只用15秒就可以结束表演，最长只能几分钟。从2013年最早的"小咖秀""美拍"，到后来的"微视""yoo视频""新浪秒拍"，到现在的"抖音""快手"，平台支持技术越来越高明，能玩的花样越

① https://www.sohu.com/a/466468856_260616，2022年12月30日访问。

② https://baijiahao.baidu.com/s?id=1753529002573334019&wfr=spider&for=pc，2022年12月30日访问。

来越多，用起来越来越简便。一个 App 上全面提供"美颜""美体""滤镜"，以及可切换的舞台装置、装饰品，还有"耳虫神曲""爆款新曲"。各种复杂的制作方式可一键解决，"傻瓜式操作"。以前，群众只是偶尔"业余演出"，偶尔借用演出中的场景（例如模仿电影中的歌曲场面，在亲友同学前演出），当今数字化技术普及，视觉场景变化很大：所谓微信"朋友圈"中的大量视频，让每个人都可以出演。

或许比技术更吸引用户的是网络的"非在场性"，发送者不需要直接面对观者；而一般人都用化名，在一定程度上"匿名"。发出者与观者的匿名和非在场性，不同于普通演示的在场具名性，改变了整个社会交往格局。一般非演员出身的人，要表演一段情节，伪装一个人物，总觉得不适应，甚至拍风景照摆个姿势，或在公众场合发表意见，也怕"太冒失"。而在短视频里，观者多是千里之外的陌生人，少了被辨认出来的危险，就可以大胆处理。而欣赏者或点赞者也是用化名，这是网络"互演示"活跃的重要条件。虽然短视频的积极发送者依然是比较"外向型""表演型"性格的人，但是非在场"匿名"，肯定是网络视频互演活动如此普及的一个决定性条件。

所有这些条件叠加起来，造成互联网短视频的泛滥，因为"内容越来越精彩"。刷视频的观者几乎不挑选，反正选错了不对胃口一闪推走代价不大。对某些"对胃口"的视频点赞多了，就会影响后台的大数据，就会被平台针对性地推送，造成观者的上瘾，也让推送者获得点击量。如此成功，结果之一是视频内容渐渐走向类型化。据说，针对不同的观众反应预期，主要有"分享体验型"（美食、旅游）与"能力显示型"（颜值、歌舞才艺、摆弄年幼子女、摆弄宠物），一切以轻松搞笑为主，让刷屏者忘掉正常时间与日常生活。从短视频使用者大致的身份调查可以看出：短视频发送者与观看者大体上说是青少年占多，女性占多，而且现在倾向于二三线城市。六大核心短视频平台的男女用户比例为 48：52，与 CNNIC（中国互联网络信息中心）第 42 次《中国互联网发展状况统计报告》显示的中国网民男女比例 52：48 十分接近，短视频用户性别比基本持平，但是这里没有计算

刷屏时间。① 有报告说短视频用户女性明显多于男性，从产业效应上说，形成了可观的"她经济"。

人人可演，人人可观，这就是当今艺术产业中典型的"互演示"。虽然视频创意似乎不多，内容雷同趋势严重，有一些平台开始组织"热点运营"，"微博大 V 示范""明星带流量"，但效果都不一定很好。短视频最主要的功能是看其他"与我差不多的人"做出来的事，可以形成感情交流。很多点击量高的短视频，可能很有"创意"甚至"魔性"，但是看得出来制作者是与"我"差不多的、可比较的、可交流的人，也就是"我"的影子投射，我们不仅浏览，而且是互动浏览。所以平台改变策略，转向"扶持达人"。靠大家捧红，效果反而可能更好一些。

应当说，短视频的推送与"刷屏"，由于其上瘾式的普及，已经在当代文化中形成一个力量巨大的新现象，是任何观察当代文化产业的人不可忽视的方面，虽然演出者是"一个"，观者是"多个"，实际上因为人人可发，大家都是演出者兼观众。由于视频传播的"非在场性"，观者的直观感觉就是演出者是"与我（或我的亲友）差不多的人"。这种认同效果在其他任何演示场合都不可能得到。迷上刷屏，实际上是迷上自己扮演的可能性，是每个人探索"自我形象管理"的一种努力。在"在场社会"中，那些不想或不敢轻易"出头露面"的人，在与他类似的普通人演出的视频前看到自己的投影，哪怕没有立即仿效，也获得了对自己身份的自信心。

微信与短视频结合的"朋友圈"，可以视为皮尔斯设想的"阐释社群"论的有形体现，因为短视频演出与观看基本上是在一个有形的社群中进行的，演者与观者的自我紧密地交融，观看异国人的视频比较少见，因为往往不懂其妙处。社群性还表现在，视频演出的语言中，"我"与"你"的指称是不断变化的。演者说的"你"究竟是谁，随着演者与观者所处的语境而飘移。有时候"你"是直接对象，下一句话就变成整个社会。皮尔斯指出：介词与指示词，在说话者与听话

① https://zhidao.baidu.com/question/1891389171328176828.html，2022 年 12 月 30 日访问。

者的关系中至关重要，它们的特点是随发送者与接收者所处的关系而变化：

> 当这些介词指示的是说话者的已经被观察到的，或被假定为已知的位置和态度之情况时（这是相对于听话者的位置与态度而言的）……以上这些词意味着听者可以在他能够表达或理解的范围内随意地选择他喜欢的任何实例，而断言的目的就在于可适用于这个实例。[①]

皮尔斯的解释听起来很复杂，实际上是说，一段话语中的指示词（你、我、左、右、内、外等）究竟指的是什么，要视说话者与听话者的具体关系而定。此种漂浮不定的意义，正是演示艺术的最大机动能力所在。

哈贝马斯把这种社会活动称作"交往行动"（communicative action）：通过这种内部活动，所有参与者都可以相互决定他们个人的行动计划。因此可以无保留地追求他们的非语言活动目的。[②] 在当今网络世界，未曾谋面的个体也都是靠"演出"才互相确定身份。然而，哈贝马斯认为，在失去了合法性的晚期资本主义社会中，人的交往不合理，因为人成为机械的工具，不可能表现出主体的需要。只有在理想的社会中，交往才能取得共同的主体性，才能使各个主体"无保留地"，即自由地追求他们的"非语言活动目的"，用演出艺术文本行为交往而达到超出文本的感情沟通目的。无穷的"上当受骗"案，恐怕是这个"相互戏剧化过程"的有趣后果。[③]

有论者认为，在数字元宇宙立得住脚的体裁，必须具备五个性质：创造（create）、娱乐（play）、展示（display）、社交（social）、

① C. S. Peirce, *Collected Papers*, Cambridge, MA: Harvard University Press, 1931－1958, vol. 2, p. 290.

② 哈贝马斯：《交往行动理论》（第一卷），洪佩郁、蔺青译，重庆：重庆出版社，1994年，第372页。

③ 李娟：《论社交网络中的符号身份》，《符号与传媒》2017年第15辑，第154页。

交易（trade）五个元素。① 应当说，短视频这个体裁的成功普及，正是因为它兼具了这五种品质，而且在这五个方面都充分动员了大众参与，也充分调动了科技的力量。它很接地气，但又融合了许多先进科技。应当说，这是一种理想的当代艺术产业体裁，而且它不断演变，绝不停滞，其发展前途无可估量。

新的数字化"互演示"媒介方式，比二十世纪上半期的广播、下半期的电视，比任何时代的演示艺术，远远更为深入人的生活，影响社会文化的发展，成为当今艺术生产的重要渠道。而且随着当今社会的日益数字化，这个趋势在加速发展，完全出乎艺术学家、社会学家、教育专家的意料，至今尚未见到理论界比较全面的总结，比较有穿透力的讨论。

演出艺术作为一种非常有效的艺术产业，是一种强有力的意义行为、仪式认同行为，最终会影响一个社群的精神。先前这只是学者们的一些理论，听起来颇有点言过其实的夸张，在今天这个视频技术创造的"朋友圈"时代，在这个人人刷屏的时代，现实已经追上了理论，甚至远远超过了理论。既然数字时代的互相演示已经成为社会文化的常规活动，一种以"互演示"为特色的"新演示论"呼之欲出，等待大众理解，也等待学界思索。

① 杨嘎：《NFT——加密艺术简史》，《中央美术学院艺讯网》2021 年 8 月 23 日查询。

第四章　坎普：媚俗的反讽性再生

1. 坎普在中国开始盛行

"坎普"（Camp），是一种非常细腻微妙的艺术风格，而且这种风格只能通过文本间的关系才能理解。尤其在目前的艺术产业中，坎普风格在时尚广告业和设计中越来越重要，而时尚是艺术产业的一个重要现象，是艺术产业能否成功的关键因素，因此本书特地用一章来讨论这个相当纠缠的课题。但是这工作值得做，而且随着艺术产业的发展，在未来会越来越重要。

坎普本是个老题目，它在当今中国艺术界也已经成为常见实践。只是国内艺术界很少讨论其中卷入的种种机制，恐怕连有意创作出坎普作品的艺术家，都不一定了解他的风格是"坎普"，当然也不太明白此风格是如何构成的。为此本书考察国内外坎普艺术的实例，并且做一个关于坎普的根本机制的分析，希望有助于各种艺术产业体裁的风格自觉。

从二十世纪五十年代起，有关"坎普"的研究已经有大半个世纪；中国学界也有许多一般的漫谈与严肃的探讨。但这概念由于辨义过于精微，不容易说清楚，东西方文化背景不同，也平添了不少困惑之处。这个问题在中国当今艺术环境中已经变得很重要，在商品艺术（特别是时装、装修、设计、表演）中尤其常见，有必要讨论，如果一次谈不明白，至少是开始这个学术探讨。

中国学者对此词的翻译非常多，有"坎皮""堪鄙""敢曝"等音义双译，也有"矫饰""假仙"等意译法。所有这些译名都未能为学

界广泛接受，意译也无法令人一看就明白，反而引出片面理解。与其从译名开始解释，不如回到译音"坎普"，至少读者知道是在说同一件事。讨论者多了以后，或许能渐渐通用。原因非他，这种风格已经如此普遍，已经成为中国艺术学与艺术产业研究中一种常见现象。

自从 1964 年著名美国散文家桑塔格关于坎普的讨论之后，此概念广为人知。桑塔格这篇文章用 58 则笔记的方式谈她对此种艺术"新感性"范畴的看法，文笔精彩诙谐，警句迭出。她举出了艺术史的例证，各种艺术体裁例子多达上百条，在理论上却越说越让人不明所以。她还甩出一句让艺术学者闻而生畏的话："谈论坎普，就是出卖坎普。"[①] 意思是此问题无法做逻辑的、理性的讨论，因此她本人的讨论方法，即随兴所至的札记，或许是唯一法门。这篇文章写得很漂亮，但是说得如此神秘，可能也是这个问题至今在艺术学理论上难有进展的原因之一。

本章不是对桑塔格论文的批驳，相反，本书乐于借用她的许多真知灼见。但为了讨论当今中国的坎普，如果不想另写一篇桑塔格式的漫谈，就不得不做一个学理上步步为营的推演。这种做法与桑塔格不同，却是推进这个研究的唯一办法。

首先要说的是：中国有没有坎普？如果没有，我们完全不必费心费力于这个学界大半个世纪都弄不太清楚的概念。本书的出发点是：中国有坎普，而且已经相当成熟，相当普遍，因此是理论上需讲清楚的时候了。一般观众或读者对实际应用的场面已经很理解，甚至开始习以为常。

例如开心麻花的风格经常是坎普，很受欢迎：电影《羞羞的铁拳》，一行人上山请教武林大侠，想学到高招击败腐败邪恶的强大拳击对手。他们到山门前，沈腾演的"卷莲门"副掌门，用仙鹤展翅姿势从高处跃下。他身着不中不西样式的大衣，上书大大的"卷"字，一副得道高人的功夫大师装扮，拿腔拿调地说了一句："你们接下来的任务，就是完成红鲤鱼绿驴驴与驴的挑战。"所谓的功夫挑战，竟

① 苏珊·桑塔格：《反对阐释》，程巍译，上海：上海译文出版社，2003 年，第 320 页。

然是在高速公路上派发广告，练"出手快"。此时满影院哄堂大笑，观众笑的是什么呢？是这个人物过分的装腔作势，是此人自以为是的武侠大师打扮和自我讽嘲的风格。再例如沈腾与贾玲做的"苏宁值得拼"广告。两人做出花式心字造型，让观众在爆笑后对夸张的"拼劲"留下很深印象。

开心麻花本来就是个喜剧班子，但是这两个例子不是一般的搞笑，而是把已经很俗气的套路，例如求武林秘诀，例如心形示爱，有意做过头，甚至用类似体操身姿做镜面对立。其效果是"以过分媚俗推翻媚俗"，这种手法，就是坎普。

中国第一个坎普作家应当是王小波。这位风格奇特的作家，文字一路打趣妙笔生花，但他的幽默令人深思。《黄金时代》里的主人公王二因犯"生活错误"，不得不无穷无尽地写检讨，领导要求他在检讨中"对犯'生活错误'的细节写得越详细越好"，他写的检讨领导们抢着看，并且勒令他"进一步检讨"，结果他后来写得"与作家一样好"。《寻找无双》中女子要殉夫，官员说"今年指标满了"。① 王小波的幽默，特色是"把可笑的事一本正经说过头"。

中国电影界第一个坎普大师必是周星驰无疑，他的《大话西游》的确是让人哭笑不得的"严肃地媚俗"。"如果上天能够给我一个重新来过的机会，我会对那个女孩子说三个字：我爱你。如果非要给这份爱加上一个期限，我希望是，一万年。"这是实在装腔作势至极的庸俗文艺腔，但获得了全国观众一致的喜爱，网上有无穷模仿，学着这位"怪咖"折磨语言的方式。周星驰的《九品芝麻官》中，包龙星为了提高断案功力的一系列搞笑学习过程，例如跟老鸨练习骂人，在海边对着鱼虾蟹骂街，等等；在《食神》里，最后的美食对决，周星驰的美食是叉烧饭，极夸张地说出对叉烧饭的赞美，这些都是用坎普反媚俗的经典。

中国演员装扮中的矫饰反讽，最早可能是梅艳芳二十世纪八十年代的黑色男礼服礼帽打扮，号称"烈焰红唇"，怪艳惊人。2000 年张

① 王小波：《黄金时代》，西安：陕西师范大学出版社，2003 年，第 42 页。

国荣"热情"演唱会，请法国设计大师 Jean-Paul Gaultier 设计服装，以长发披肩、女装高跟鞋出场。当时引起争议和谩骂，现在却被视为坎普经典。[①]

时装方面的佳例，是绰号"大小 S"的徐熙媛和徐熙娣，2000 年她们开始"百分百变装秀"，所谓"百变"主要指的是跨性别易装，但各种各样的浮夸角色她们都扮演。她们自称在创造"丑坎普美学"（这个说法有点问题，坎普不只是丑，而是"装丑"，下面详论）。最近在国内城市中产青年女性中大流行的"老爹鞋"（dad shoes）或许可以说是国外设计传入，但是乌丫（UOOYAA）系列女装却是国产设计，在国内曾大为流行。两种时尚看起来都很媚俗，拼接的色彩过于浓烈，却是难得见到的中国商品设计借坎普风取得成功的例子。

至于室内装修的坎普风格，在中国已经大量出现，私人住宅各有所爱，不便妄加评论。公共空间如商店、衣店、饭店，尤其是"讲情调"的咖啡馆，或青少年饮品店，故意"过分"装修，已经被认为是必要的处理方式。一些大城市的方所书店，故意以装修创新吸引青年读者，已经有其他书店在模仿。这些过分媚俗装修是故意的，就像时装秀有意惊世骇俗，色彩缤纷的广告背后是一个怪笑："这是假模假样，别害怕。"

这张单子可以无尽地开列下去。比如，中国艺术（影视、广告等）不断出现坎普现象，我们还可以举出很多例子。相比而言，社会上的坎普现象至今还不够多，不像欧美的艺术产业已经离不开坎普。从猫王珠光宝气的绚丽奇装，到麦当娜举办"宛如处女"演唱会的夸张，到雪儿（Cher）披珠戴玉的性感服饰，到大卫·鲍伊（David Bowie）光怪陆离的"雌雄同体"打扮，一直到现在嘎嘎女士（Lady Gaga）的古怪俏皮；又如古驰（GUCCI）的鬼魂僵尸广告，张张出怪；歌手演出几乎以坎普为常规，坎普已经无处不在。设计师米歇尔（Alessandro Michele）等人对坎普在当代时尚圈的推广和普及推动极

① 笔者必须承认：对当代青年文化所知极少。本章中大量例子是薛晨与赵星植两位时尚界内行提供的，特致感谢。

大，带动整个时尚圈不断"翻旧"更新。

艺术收藏极富的纽约大都会博物馆，在 2019 年 5 月到 9 月，举行连续 5 个月的"艺术与服装展"，由嘎嘎女士（Lady Gaga）领衔，总策划人博尔顿（Andrew Bolton）宣布宗旨："我们正经历一个极度夸张的时代，坎普风是一个很能激发人表达欲望的主题。"展览主题就是桑塔格文章的标题"坎普：时尚札记"。博尔顿表示，米歇尔时代的 GUCCI 是该风格的完美诠释者。哪有一种风格能坚持 5 个月而不招人腻烦？或许只有不断想出新办法嘲笑自己的坎普，才是永恒的取胜之道。

渐渐成熟的中国观众，不得不面对国内越来越多的坎普风。严肃的艺术理论已经无法再回避这个问题，有了这么多的具体例子，就到了从学理上讨论这个问题的时候了。既然桑塔格警告不要讨论坎普，我们论证时不得不小心翼翼。尤其是因为坎普经常失手，反而搞砸了艺术产业。开心麻花也有不少失败之作（例如刚出品的《李茶的姑妈》）。

悖论的是：坎普需要做"过头"，而一旦真的做过头，坎普就真的过了头，惹出大麻烦。这也造成坎普理论的难处：坎普的定义必须更准确，不然实践出洋相的失败，不仅观众会觉得讨嫌，艺术支撑的产业（例如时装）也会弄巧成拙，损失惨重。

2. 什么是坎普？

各种词典对此术语的解释大多极难懂。以精确著称的《韦伯斯特词典》下的定义是："平庸、陈腐、夸张等，达到如此极端，以至于变成好玩，或有一种变态的复杂的吸引力。"这话大致能懂，但用来作为创作的指导方针，或判断某个坎普实例成功或失败，却不够清楚，因为此定义与"搞怪"（pastiche）很难分辨。

坎普风格的第一个明显特征，是形式上很媚俗，不是一般的俗，而是浓墨重彩的艳俗。所谓"俗"，就是随大流，依样画葫芦，没有创新。人总免不了从众，村姑一般是村姑打扮，中学生必须中学生装

束，这是"陈套"，算不上"俗"。哪怕高人雅士也不可能事事高雅，随大流是人生难免的事，处处要求出格张扬，往往是令人侧目的恶趣。真正的俗，不是日常"随俗"，而是在需要创新的场合拿不出新东西，只给个陈腔滥调。在某些实用场合，例如店面装饰，"俗"只是让人觉得平淡；而在需要（或标榜）艺术性时，"俗"就是创新能力不够，艺术忌俗，因为违反了"艺术超脱庸常"的定义。

进一步说，随俗却自以为高雅的作风，可称为"媚俗"（Kitsch）。第一个把媚俗上升到文化高度的是米兰·昆德拉，他说：

> 媚俗所引起的感情是一种大众可以分享的东西。媚俗可以无须依赖某种非同寻常的情势，是铭刻在人们记忆中的某些基本印象把它派生出来的：忘恩负义的女儿，被冷落了的父亲，草地上奔跑的孩子，被出卖的祖国，第一次恋情。[①]

他是在讨论小说、电影等艺术作品，应当超凡脱俗的"场合"。也就是说，只是当这件带点俗气的艺术品被视为高雅而炫耀之时，其风格之俗才让人忍受不了。牛仔裤上一串破洞，裤管毛边，先前为风雅，现在让人觉得穿者不一定有主见，"俗"就是跟风，追随"已经自杀成功的时尚"却不自知，甚至还自以为时髦，这是艺术自愿跳进陷阱。

媚俗经常比"跟风"还要更过分一些，恶趣味成分多一些。例如牛仔裤上不仅有破洞，而且破洞有流苏，甚至把裤管分成两截；例如民居住宅，室内装修吊灯上串串坠珠，一圈边顶装上一圈射灯；再例如浓妆艳抹过分，尤其是不分场合、不顾年龄或性别的浓妆。坎普形式上的媚俗，经常是奢华式的媚俗；越奢华，媚俗就越刺眼。但是风格学的"夸大陈述"（overstatement）魔术在这里出现了：坎普实际上是"反讽式媚俗"，也就是言不由衷地媚俗，用做过头来嘲弄媚俗，

① 米兰·昆德拉：《生命不可承受之轻》，韩少功、韩刚译，长春：时代文艺出版社，2002年，第59页。

因此其实质是"用媚俗反媚俗"。

坎普的复杂性也就在这里：它不是讽刺，也不是搞笑，甚至不是搞怪，而是反讽，即言不由衷，正话反说。最早定义坎普的著名英国作家伊舍伍德（Christopher Isherwood，第一本采访中国抗日战争的报告文学《战地行》作者之一）有妙言说："坎普不是拿某事开玩笑，坎普是借某事开玩笑。"（You are not making fun of it, you are making fun out of it)[①]伊舍伍德这话意思是说：坎普并不是笑话俗，而是以俗为笑话。

作为坎普定义，此言过于玄妙。我们就拿本章开头说的《羞羞的铁拳》中的场面来分析：打扮花哨的武功大师掌门人从空中跃下，用一串不着边际的武林大话教育入山求道的几位徒弟，然后叫他们在高速路上发传单"练功"。这一连串的场景极为夸张，明显是言不由衷地开玩笑。但是开谁的玩笑？不是开功夫的玩笑。许多武侠小说电影中，习武者进深山拜真师习奇术取得成功，此处是在拿功夫电影用俗了的套路作为反讽路径，笑话神秘功力崇拜。电影中，果然这套花拳绣腿最后击败了西方式拳击的强劲对手，"以邪克邪"，所以这古怪的"习武"场面是言不由衷的媚俗。

我们可以再举几部电影的例子。英国著名导演格林纳威（Peter Greenaway）的几部坎普电影做得非常迷人。他1989年的电影《厨师、窃贼、他的太太和她的情人》（The Cook, the Thief, His Wife and Her Lover，又译为《情欲·色·香·味》），演技与戏剧化长镜头，配上大场面用的神圣音乐，装腔作势达到了华丽的极致，把食欲与性爱这种电影套路狠狠做过头。

再例如塔伦蒂诺（Quentin Tarantino）的电影《低俗小说》（Pulp Fiction）可以说是当代坎普的经典杰作，它把美国电影好几种已经用俗的类型（黑帮、强盗、凶杀）做得一本正经，但是黑帮头子被菜鸟羞辱；黑帮打手上厕所在洗手盆上搁下枪，结果被反杀；小

① Christopher Isherwood, "From the World in the Evening", F. Cleto (ed.), Camp: Queer Aesthetics and the Performing Subject: A Reader, Ann Arbor: University of Michigan Press, 1999, p. 48.

盗抢店被大盗教训，大盗杀人不眨眼却必须先找出圣经根据。这些被当代电影捧出来的俗文化英雄，走向末路的方式一个个都奇异莫名，令人笑喷之余，看穿了今日电影套路之浅薄。

与此片正成对比的是媚俗而非坎普，例如塔伦蒂诺的其他几部电影（《落水狗》《杀死比尔》），认认真真也非常俗气地用血腥来刺激观众，却没有《低俗小说》坎普式的颠覆力量。郭敬明的"小时代"系列电影，对白领生活的描写很媚俗，但电影鼓励欣赏这种媚俗，所以是媚俗，不是坎普。同样，王家卫的电影《花样年华》奢丽华美，因为此电影是赞美这种昔日年月的风格，是怀旧典范，有点浮夸但并不过分，风格保持低调，所以不是坎普。

可以看到，"坎普"与当代艺术风格的一系列范畴其实容易分清，"波普""戏仿""无厘头""怪咖"等是在努力创造潮流，而不是打击跟风的简单头脑。坎普与"波普"也很不同，沃霍尔、王广义、张晓刚等人的波普，形式上嬉皮赖脸，很像坎普，但波普并不反讽，而是直接讽刺。桑塔格认为相比于坎普，波普"更单调、更枯燥、更严肃、更冷淡，最终是虚无主义"[①]。而坎普实际上很热情甚至过分热心地表现一件事。波普有点愤世嫉俗，强调批评的锋芒，而坎普的处理，最后通常让人感受到艺术家出面颠覆艺术本身之俗的痛快。

坎普也与"戏仿"不同，戏仿的目的在推翻权威样式，针对的目标很清楚，《一个馒头引发的血案》是典型的戏仿；而坎普是一种温柔的尖刺，是"假作真时真亦假"的"假模假式"，是认准某种权威的风格，然后做过分，看到底底色是什么。戏仿是一种体裁，是有意颠覆性地仿制某权威文本。

而坎普可以看成是一种修辞手段，可以被戏仿所借用。例如宁浩的《疯狂的石头》是一部绝妙的坎普式小制作电影，拿《碟中谍》等惊悚大片一再使用的盗窃博物馆镇馆之宝的套路开玩笑，也取效香港警匪电影那些眼花缭乱的银幕巨制程式，却用一所陈旧的古庙代替了珠光宝气的煌煌背景，电影中高科技武装的巨盗却上了小装置的当。

① 苏珊·桑塔格：《反对阐释》，程巍译，上海：上海译文出版社，2003年，第339页。

坎普式修辞把套路"推过头一步",大片中花巨款制作的特效套路就会摇摇晃晃跌倒。

而中国的换性别电影,接近"易装"这个当代美学的敏感问题。浓妆艳抹的男人原是坎普电影的招牌标记。开心麻花的电影几乎每部都有易装与性别变换,不是每部都成功,因为这个手法太容易自身变俗。至于中国的"女汉子"影视,无论是《杜拉拉升职记》,还是《撒娇女人最好命》,甚至《梦华录》,都没有坎普成分。中国一向有"不爱红装爱武装"的女性男性化传说,要做出自我反讽,不是容易事。

3. 坎普期待被谁理解?

文化学者徐贲把坎普译成"敢曝",他认为坎普"是一种亚文化政治的体现。它也是一种边缘者因易受伤害而以自损求自保的生存方式"①。把坎普看成亚文化边缘群体的文化自卫工具,或许简化了坎普。这是从文化政治的角度来谈坎普问题,实际上坎普并非大众从亚文化立场反对精英文化,其文化倾向很可能相反,坎普实际上是精英艺术家对俗文化的精巧解构,用自嘲的方式予以吸收,就像本章所举例子《羞羞的铁拳》对武侠的反讽式吸收。

早在二十世纪四十年代,伊舍伍德就已经把坎普分成"低坎普"(low camp)和"高坎普"(high camp)两种。不论高低,就内容而言,坎普锋芒指向都是媚俗,只是"低坎普"比较露于表象,"高坎普"针对一些艺术家自以为得计的陈套,作出更内敛的抨击。伊舍伍德说:"真正的高坎普根本上是很严肃的:你不能坎普你不认真的东西。"② 这话意思非常清晰,但是究竟坎普本身是一种俗风格,还是

① 徐贲:《扮装政治,弱者抵抗,和"敢曝(Camp)美学"》,《文艺理论研究》2010 年第 5 期,第 59 页。

② Christopher Isherwood,"From the World in the Evening", F. Cleto (ed.), *Camp: Queer Aesthetics and the Performing Subject: A Reader*, Ann Arbor: University of Michigan Press, 1999, p. 48.

一种雅风格？应当明确地说，坎普形式上似乎是媚俗的，但是敏感的接收者能看出并欣赏其中的"笑里藏刀"，因此本质上是一种"雅"风格。学者张法则将其译成"堪鄙"，他认为坎普是当今艺术界"对大众文化的一种新的把握"。① 这看法很有道理。

实际上，坎普或许是高雅文化吸收包容俗文化，而不毁灭自己，或是修养高的观众能够嘲弄俗文化的一种态度。因此，坎普的关键机制是形式与解释的分裂，因此坎普术语包含一种特殊的反讽。反讽符号文本就有两层意义：字面义/实际义；表达面/意图面；外延义/内涵义。两层意义对立而并存、并现：字面义是重复我们熟悉的东西，实际的隐藏义可以领会，但的确需要一定的敏感性才能理解。反讽是"表里不一""皮里阳秋""言不由衷"，坎普也不例外，只是坎普内藏的这"衷"，需要有眼光才看得出来。

桑塔格有一句话画龙点睛："坎普在引号中看待一切事物。"② 在《羞羞的铁拳》中，坎普看到的不是武侠，而是"武侠"；在 T 台上展出的不是时装，而是"时装"；在周星驰的新电影《喜剧之王》中，我们看到的不是演员，而是"演员"。打引号，是因为坎普的表面意义是幌子，是逗弄。本书笔者在标题中就定义坎普为"对媚俗进行反讽"。坎普是一种特殊的反讽，即"用力过头"。那些能觉察坎普，能从坎普角度看待事物，自己也能产生坎普的人，都不是俗文化中的人。③ 也就是说，文化修养和艺术风格都出乎俗文化之外的人，才能识得其中三昧。有学者指认坎普是"说出真相的谎言"，很有道理。只是其中的"假模假式说道理"，需要敏感的观众看得出来在说反话。④

桑塔格说了一句听来奇怪却很实在的话："一切坎普之物和人，都包含大量的技巧因素。自然中没有什么东西能够成为坎普……大多

① 张法：《媚世（kitsch）与堪鄙（camp）：从美学范畴体系的角度看当代西方两个美学新范畴》，《当代文坛》2011 年第 1 期，第 4—11 页。

② 苏珊·桑塔格：《反对阐释》，程巍译，上海：上海译文出版社，2003 年，第 325 页。

③ David Bergman, *Introducing Camp Grounds: Style and Homosexuality*, Amherst：University of Massachusetts, 1993, pp. 4—5.

④ Philip Core, *Camp*, *The Lie that Tells the Truth*, London：Plexus, 1984.

数坎普之物都是城市的。"① 她的意思是：原始的、民间的、农村的、自然的、童趣的艺术品，不可能有坎普，也不可能成为坎普的对象，因为它们保持天然的单纯。

这话说得非常准确：坎普是现代城市生活的产物。真正的民间俗文化俗艺术不是坎普，也不是坎普反讽的对象，哪怕其艺术形式可能艳俗（例如二人转），它们服务的是缺少文化生活的民众。所以，京剧脸谱、皮影、糖人的形象绝对不会是坎普，关良、张卫的戏曲"童稚画法"不是坎普②，大花布棉袄也不是坎普，胡社光把"东北花布"带进时装周，才是坎普。

坎普并不是讽刺俗艺术，而是在某种程度上对俗艺术保持尊敬。开心麻花人物的名字听起来像西方人（夏洛特、爱迪生、李茶），这是针对崇洋风的坎普，它对观众的外语知识有起码的要求。据统计，开心麻花的热心观众中 90% 以上是都市中有品位、有购买力、有影响的精英达人。③ 这不一定是智力问题，解读需要文本间关系的文化背景，这是理解坎普的关键。

举个易懂的例子：抗战时重庆有一道名菜炸鸡块，称作"轰炸东京"；现在重庆风格饭店有一道手撕包菜，称作"手撕前男友"。前者不是坎普，抗战时中国人认为这菜名过瘾；后面这个例子，是坎普的好例，而且证明中国普通人已经在欣赏坎普，因其名而点此菜的人还真不少。心里尚有前男友的女孩子点此菜，或许能在品尝美味中解开心锁。拿桑塔格的话来说，坎普不能被全然严肃对待，因为它"太过了"。④

中国时装设计师孙海涛在国际时装秀上展出的设计，过分浓妆，夺人眼目，屡屡得奖。2017 年起，他在国内把这种过分张扬的风格，很聪明地转为童装秀，非常成功，但是坎普风消失了，因为"童服无

① 苏珊·桑塔格：《关于"坎普"的札记》，程巍译，见苏珊·桑塔格：《沉默的美学：苏珊·桑塔格论文选》，黄梅等译，海口：南海出版公司，2006 年，第 16 页。

② 陈孝信：《新图像实践与"坎普"美学：评张卫的人物画创作》，《中国艺术》2010 年第 3 期，第 128—133 页。

③ 参见百度百科"开心麻花"条目。

④ 苏珊·桑塔格：《反对阐释》，程巍译，上海：上海译文出版社，2003 年，第 327 页。

忌”，大可想象飞扬，怎么华丽多彩也不算“出格”。色彩浓烈对成人服装来说可能不自然、过了头，但是对童装来说不太可能过头。

那么到底什么是坎普的对象？说简单一些，是某些观众见得实在太频繁的场合（例如广告或演唱会）已经俗得让人无可奈何、熟视无睹的陈套。坎普就是为捅破这层窗户纸而生：它一本正经地媚俗过头，让观众觉得心里爽快豁然开朗。

4. 坎普的语境要求

本书定义坎普是“反讽性媚俗”，在符号修辞构造上拐了两道弯。这就引出一个原则问题，即是否产生坎普的效果，要看解读者的智慧，尤其是熟悉坎普修辞文化。哪怕简单的反讽，也不是每个读者都能明白的。观众的反应必然与时代、与文化背景有关，最主要的是与作品面对的文化的“阐释社群”有关。桑塔格在《论风格》一文中有一个关于艺术的绝妙比喻：“艺术是引诱，不是强奸……艺术如果没有体验主体的合谋，则无法实施其引诱。”[1] 理解坎普更是如此，没有绝对的、形式上就决定了的坎普，也没有永远保持坎普趣味的作品，艺术面对的解释社群在变化，解释才能决定是否为坎普。

这就是为什么某些国家文化中的坎普，在中国观众看来不一定是坎普。任何坎普创作者都必须明白，他们面对的解释社群需要有适当的文化背景，才能识破这种“皮里阳秋”假作媚俗。这也就是为什么桑塔格在她的《关于“坎普”的札记》中列出的几十种坎普风作品，我们大多数人已经不明白为什么它们是坎普，只能认出个别例子至今是坎普，例如二十世纪四十年代影星的媚眼套路：刘海斜披盖住一只眼睛。

这也牵涉坎普的历史问题。西方理论家一般都认为坎普有两个重大的历史先例，即十七八世纪的洛可可风格和十九世纪的唯美主义。它们只是提供了素材，本身并非坎普。当时的艺术界并不觉得过于陈

① 苏珊·桑塔格：《反对阐释》，程巍译，上海：上海译文出版社，2003 年，第 229 页。

套，也就看不出艳俗过分，哪怕它们的风格的确华丽。只是后来模仿者太多，就显得俗气，但它们成为坎普的现成对象，并不是坎普本身，媚俗本身不是坎普，媚俗被用来颠覆媚俗才是坎普。

洛可可时代的建筑、王室与贵族的家居、服装过分雕琢修饰，在今天看来才俗艳过分，当时的观者十分欣赏，因此并不能算坎普的历史先例，而只是今日坎普的材料。芭蕾是当时宫廷艺术中发展起来的，桑塔格认为芭蕾是典型坎普，这只是欧美现代舞蹈界作如是观。十九世纪时俄式宫廷芭蕾并非坎普，是很美的艺术。至少对于中国观众而言，芭蕾至今都不是坎普；十多年前俄罗斯人骄傲地用来做冬奥会开幕式，显然他们也不认为这种舞姿已经是俗套。

20世纪高迪在巴塞罗那的几栋建筑，的确有意仿洛可可，堆砌过度，可以说开了二十世纪坎普建筑风的先例。[①] 有时候蓄意坎普，是必须以媚俗才能吸引人，这就是为什么著名奢侈品牌的广告特别热衷于坎普风。整个百货店化妆品大堂琳琅满目的炫富广告几乎都是高雅的，自己难以比别家更高雅。只有对高雅的自嘲式玩弄，才能吸引眼光。

至于十九世纪唯美主义，尤其是王尔德，被许多人捧为坎普的大先知。王尔德头戴天鹅绒黑帽，身着有蕾丝绲边的衣服，穿黑丝长筒袜，胸前佩了一朵玫瑰，有意招摇过市。这是否坎普？应当说是，当时是，今日也是。坎普在欧美的兴盛与同性恋运动中的变装风格有很大关系，"变装皇后"（Drag Queen、娘炮、粉红男孩），异装癖，几乎是现成的坎普材料。[②] 但是整个十九世纪唯美主义运动人物众多，流派复杂，并不见得全是坎普，他们自己并没有认为自己在开玩笑。威廉·莫里斯的花布设计在今天看来或许过于繁复，当时却是"工艺美术"社会运动的旗帜。

十七世纪初意大利画家卡拉瓦乔（Michelangelo Earavaggio）的代表作《手提歌利亚头的大卫》，画中被大卫砍下的头颅竟然是画家

① Moe Meyer，*The Politics and Poetics of Camp*，London：Routledge，1994.

② Jack Babuscio，"Camp and Gay Sensibility"，in David Bergman，*Camp Ground：Style and Sexuality*，Amherst：University of Massachusetts，1993.

自己的脸，因此此画被认为是坎普前驱的前驱。实际上十七世纪的欧洲不可能有坎普，卡拉瓦乔作此画是对他一生荒唐生活的认真忏悔，是真诚地要求"自我惩罚"，没有反讽的味道。唯美主义的另一个典型，英国版画家比亚兹莱（Aubrey Beardsley），因为耽于画莎乐美等畸形的"爱美人物"，现在被封为坎普的艺术先驱，实际上比亚兹莱并非在取笑莎乐美取人头而舞。只有在今日的鬼怪片中，或在假面舞会中，捧自己的头出场，才成为针对烂熟套路的坎普。

艺术的意义必须依观众的体验效果而论。我们今日来看，许多认真的艺术都有被后继者套用过度的可能，例如国画的青山绿水，或是狂草书法，或是西方风靡一时的"现成物艺术"。有的模仿者依样画葫芦很愚蠢，有的人却实现了坎普风的再造。应当说，所有一度盛行的艺术风格都有可能成为坎普，即被有意过度使用，制造出特别的效果。

那么中国的坎普是从什么时候开始的？为什么会出现？有些论者看到了春秋晏子的自嘲、汉代东方朔的"滑稽"、魏晋竹林七贤的特立独行，还有论者认为"宋代的勾栏、瓦市、青楼"的喜剧，就有了坎普风格。[①] 按本书的定义来看这些都不能算，因为他们在开辟新的风气。正如希腊喜剧不能算坎普，它们是诙谐幽默大师开山之作。喜剧与诙谐本身不是坎普，只有对过度媚俗作反讽，才是坎普风格的艺术。

有学者认为早在二十世纪二三十年代，在上海就出现了坎普。在文学上是刘呐鸥等人的"新感觉主义"、邵洵美等人的"唯美主义"，在装帧设计上是叶灵凤、陶元庆等人的封面设计，在建筑设计上是永安公司、国际饭店之类的现代塔楼，在广告艺术上是胭脂旗袍美人的月份牌。[②] 也就是说，中国二三十年代短促的唯美主义就是坎普。

笔者对此看法有保留。就拿最直观的"月份牌美人"为例，月份

① 张法：《媚世（kitsch）与堪鄙（camp）：从美学范畴体系的角度看当代西方两个美学新范畴》，《当代文坛》2011年第1期，第4~11页.

② 张秀娟、赵平垣：《"坎普"视阈中的1920~1930年代的上海设计》，《艺术设计研究》2013年第2期。

牌美人当时大行其道，深入城乡居民人心，创造了新的审美标准。读一下茅盾的《日出》等小说，就可以明白上海上层妇女与交际花都追随月份牌美人的化妆着装模式。当时的中国市民没有觉得这是过分矫揉造作。今日的艺术家有仿月份牌美人的风格，例如江绍雄设计的《艳遇中国》，就接近坎普了。①

鲁迅欣赏推介比亚兹莱，对当时美术界有很重要的促动。那么鲁迅是否认为比亚兹莱是坎普？难道他是用推崇比亚兹莱来支持坎普在中国的发展？显然都不是，因为他并不认为比亚兹莱风格媚俗。在讨论比亚兹莱时，鲁迅说：

> 他爱美而美的堕落才困制他；这是因为他如此极端地自觉美德而败德才有取得之理由。有时他的作品达到纯粹的美，但这是恶魔的美，而常有罪恶底自觉，罪恶首受美而变形又复被美所暴露。②

"颓靡的恶魔之美"是一种认真的艺术风格。应当说，鲁迅的确是中国现代艺术思想的先知先觉者。"罪恶首受美而变形又复被美所暴露"这句话说得虽然拗口，但准确地说清比亚兹莱版画美艳的意义："美"因罪而得，因此"变形"，这种形式背后的意义靠"美"而表现出来，这是我们在今日才能体会的鲁迅的一层深意，鲁迅并没有认为这是对套路的颠覆。

当时绝大多数中国的所谓"唯美主义"者，还只停留于欣赏比亚兹莱的怪诞与神秘。也难怪，中国文艺界大多当时还在欣赏泰戈尔式的温情甜蜜。当年喜欢用"琵雅兹侣""翡冷翠""曼殊菲儿"等雕金镂玉译名的徐志摩，读者并不觉得他的译法媚俗，更没有觉得他在译名上嘲弄中产阶级的媚俗，今天用"翡冷翠之游"名义做生意的旅游广告商，依然没有觉得它们媚俗。唯美主义并非西方坎普的前驱，三

① 江绍雄：《艳遇中国》，石家庄：河北美术出版社，2011年。
② 北京鲁迅博物馆编：《鲁迅编印版画全集·1 艺苑朝华》，南京：译林出版社，2019年，第94页。

十年代以月份牌美人为象征的唯美倾向也不是中国坎普的先行，虽然它们都可以成为今日坎普的资源。

坎普固然让"天真"的观众看不懂，但今日中国艺术与艺术产业的接收者，尤其是年轻人，艺术态度已经相当成熟，习惯接受当代文化的复杂性。但是在美学上天真烂漫的青年，恐怕还是无法感受到坎普的吸引力。坎普从本质上说，是"过于成熟"，对时尚趣味玩世不恭，超越所谓的"高雅"。因此坎普或许是对艺术接收者审美趣味成熟度的考验，对设计此艺术产业文本的艺术家来说，更是如此。

既然坎普的识别是如此细腻，其表意机制是如此复杂，本章为何花力气讨论坎普？因为坎普已经是当今艺术产业中的一个重要因素。而且坎普越来越活跃常见，不仅在艺术中、在商品设计中，而且在我们每日的生活中。没有坎普，就没有后现代风格；不懂坎普，面对当代文化产业就有阻隔，无论我们意在创造，还是意在理解。

第五章 人工智能艺术的符号美学

1. 人工智能艺术的现状

一本讨论今日艺术产业的书，不得不讨论"人工智能艺术"，因为它已经充斥了当代人的社会生活，也已经成为当代艺术理论家不得不讨论的课题。本书前面各章，已经不得不多次涉及人工智能参与的艺术活动（例如第一部分讨论了"泛艺术化"中的人工智能；第三部分讨论了人工智能的"聚合遮蔽"，讨论了人工智能只能生产无法选择，无法处理"率意形式"）。在全书即将结束时，最后我们不得不讨论一下人工智能与当代艺术产业的总体关系，因为这已经是迫在眉睫的重要课题。

必须预先说清两点：第一，人工智能尚在迅速发展，谁也不能保证本书（或任何其他人之论述）提出的看法在未来能否站得住脚。第二，讨论人工智能艺术活动的论者，不少是人工智能的行家，他们亲手设计与创作，更有能力讨论这个问题，本书只是从艺术产业的实践角度讨论，因此，本书讨论并没有下结论的意思，只是提出几种可能的探讨方向。

至今人工智能取得的成就，已经形成人类艺术生产历史上最伟大的一次媒介革命。符号美学是研究艺术中的意义产生与意义消费的学问，人工智能艺术的发展，迫使符号美学对此做郑重的研究。问题的复杂性在于：人工智能在艺术中扮演的角色远不止一种新的媒介方式，近三十年，人工智能大规模进入艺术创作，各种体裁领域都出现人工智能艺术家，生产出质量优异的、具有一定原创性的作品。先前

的人工智能艺术家只出现于科幻小说中，而现在正在迅猛改变，符号美学理论不得不面对艺术主体易位的局面。人工智能艺术要求一套全新的艺术理论，这是对当今符号美学与艺术符号学理论存在意义的全面考验。

本书不可能对那么多复杂问题做出断然的判定，只能试图对某些争议提出几点可以考虑的意见。为了使本书的尝试不至于空言无补，我们不得不回顾人工智能艺术的大致发展过程。人工智能艺术发展速度之快，使任何评价讨论都可能迅速过时。书在讨论时尽可能留有余地，也尽可能预见某些尚未出现，但肯定会出现的前景。本章举出的例子，一大半是中国创造，中国在人工智能艺术发展中不落人后。

本雅明曾感叹：数量大，是"机械复制时代"艺术的最重要特点，它彻底推翻了原作时代艺术的光环。但如今人工智能艺术在产量上已经完全不在一个数量级。例如电脑－互联网上的图片，据说一天产生的摄影图片数量，远超过整个十九世纪一百年全世界拍下的照片的数量。摄影技术也日新月异：胶卷摄影时代已经能够"修版作假"，人工智能技术的 PS 水平之高远超过机械复制时代。巴尔特等人在二十世纪七八十年代关于摄影形象"就是现实"之说，已经完全过时。

至于电影中所使用的 3D 建模技术与数字技术，将现场摄影镜头合成变形，在电影与其他图像艺术中广泛制造虚拟的武打、战争、灾难、神话、超现实景象、未来景象，还有某些技术如"渐变"等，观众已司空见惯。数字艺术颠覆了对现实的"模仿说"，创造匪夷所思的场面，已经不是难事。

人工智能在艺术中的应用，包括设计领域、电子游戏、交互电影、音乐创作和表演等领域。VR（Visual Reality）技术制造虚构空间，让接收者获得栩栩如生的体验；AR（Artificial Reality）、ER（Enhanced Reality）在现实的空间中，例如舞台或教室，制造一个虚拟的信息客体，类似全息视效（holograph）；而 MR（Mixed Reality）是 AR 的发展，可让接收者与虚拟仿真形象实时互动。

有好些令人震惊的极端成功的例子，如 2015 年《速度与激情7》主角演员之一保罗·沃克（Paul Walker）在摄制中途因车祸离世，

摄影组用扫描类似身材的演员，加数字图像处理技术，做出几百个镜头，居然让观众看不出破绽。中国中央电视台 2018 年播出的纪录片《创新中国》，用的却是已经去世 5 年的著名播音员李易的声音，是世界上首部人工智能模拟人声完成配音的大型纪录片。2007 年日本雅马哈公司推出 Vocaloid 2 软件，创造了虚拟歌手"初音未来"，输入歌词旋律、大型配器，利用全息投像，举办了她的"个人演唱会"。2012 年中国虚拟歌手"洛天依"登台表演，成为青少年心中的偶像歌手。

但所有这些都是"技法"，数字时代在迅速推出一系列崭新高效的媒介。这里或许先要说明一下从符号学角度来看，什么是"媒介"。狭义的媒介（medium）是传送符号的工具，西语原意为"中介"，传播学中称为"传送器"（transmitter）；而符号的起点"再现体"（representamen），则是可感知的符号载体（vehicle）。例如手机屏幕上一幅摄影作品是符号载体，图像传到我们的眼睛，需要光波，但我们习惯上只把手机这种显现图像的技术设备称为"媒介"。我们并不分别把摄影图像称为载体，把手机屏幕与光波称为媒介。叶尔姆斯列夫认为媒介即符号系统的"表达形式"①，"媒介"一词往往与"符号形式"同义。

在艺术中，媒介与文本无法分开。前文细论过，当代艺术的主要意义方式是媒介的"自我再现"。艺术文本都有跳越对象的趋势，目的是朝更丰富的解释项开放。任何文学艺术作品多少都符合这规律：诗歌韵律平仄之精致，无助于再现对象，只是再现自身之语言美；书法的笔触狂放恣肆，无助于再现对象，而是再现了笔墨的韵味。越到后现代，再现对象越淡出，而各种人工智能艺术对再现世界的营造更倾向于媒介自身。

① Louis Hjelmslev，*Resume of a Theory of Language*，Francis J Whitfield（ed. and trans.），Madison：University of Wisconsin Press，1975，p. 3.

2. 人工智能艺术的兴起

人工智能艺术的最早尝试是二十世纪五十年代。1952 年拉珀斯基（Laposky）在示波管上显现了扭曲的波状线，他将此图像命名为《电子抽象》。称之为艺术，是因为从扭曲图像中无法读出任何信息。六十年代中期，艺术家沃霍尔（Andy Warhol）也用此种粗糙的示波管"作画"，并参加画展。

可以把七八十年代称为人工智能艺术的"尝试期"。七十年代伦敦大学院艺术学院开设了"实验与计算机系"，为世界上第一个人工智能艺术开发机构。1978 年科恩（H. Cohen）推出第一个人工智能绘画程序 AARON，该程序创作的绘画作品被美术馆收藏。1984 年上海 14 岁的中学生梁建章（后为"携程网"创始人之一）创建了中国第一个格律诗软件，输入题目后 30 秒内即可创作一首五言格律诗，获得第一届全国中学生计算机程序设计大赛金奖。

二十世纪九十年代与新世纪的头十年，互联网开始普及，人工智能艺术进入"发展期"。1994 年经济咨询师张小红开发写中国格律诗的软件 GS，作品集成《心诉无语：计算机诗歌》出版。1995 年纽约大学瓦莱士（Richard S. Wallace）领衔开发的 Alice 软件，用与人对话的方式创作小说，三次夺奖。1998 年布伦斯乔德开发出小说创作程序 Brutus，写一篇短篇小说仅需 15 秒，三分之二的读者无法识别为机器所作。2001 年林鸿程开发出古典诗歌创作软件，几秒钟就能写出一首七律，十多年中创作 76000 首诗。2006 年科幻作家刘慈欣开发写作软件，写诗速度每秒 200 行。

最近十年是人工智能艺术的大爆发期，而且创作出真正成功的作品。2016 年日本公立函馆未来大学教授松原仁团队通过人工智能创作小说《计算机写小说的那一天》，参加"新星一奖"比赛，成功通过评审团初审。2016 年谷歌 Magenta 软件的音乐智能创作歌曲"Daddy's Car"，风格与披头士乐队轩轻难分。2016 年东京大学的鸟海不二夫研发"人狼智能"，创作了小说《你是人工智能？TYPE－

S》参加文学奖竞赛。2017 年麻省理工学院"深度学习"
(DeepLearning) 团队开发程序"玛丽雪莱"（MaryShelly），重写了
科幻经典前驱作品《弗兰肯斯坦》（*Frankenstein*）。2017 年微软人工
智能诗人"小冰"作诗七万多首，精选成诗集《阳光失了玻璃窗》由
北京湛庐公司出版，为世界上第一本人工智能诗集，当年小冰被评为
"2017 年中国十大 00 后诗人"。2018 年深圳越疆公司的书法机器人参
加央视《机智过人》节目，与中央美术学院三位书法高手比书法，大
部分观众无法辨识。2019 年微软小冰在中央美院美术馆举行个人美
术展《或然世界》。2018 年法国 Obvious 团队用 GAN 式软件创作画
像《艾德蒙·贝拉米像》，在佳士得拍卖出天价。2019 年清华大学未
来实验室推出"道子"国画程序，展出作品《五道口长卷》，风格接
近《清明上河图》。

　　这个单子还可以无穷尽地列下去，看来全世界研究电脑程序的工
程师们都对艺术跃跃欲试，艺术界的行家权威与一般观众一样，都落
入无法识别机器所作的窘境。这十年只是"爆炸初期"，速度加快，
但远远没有走到顶点，我们可以明确地说，人工智能艺术的真正春天
只是昭示了即将来到的夏季繁花、秋季丰收。

　　人工智能艺术，不管它的表现方式是数字影像（电影特效等）、
数字娱乐（电子竞技等）、数字交互（高楼灯光秀等），还是媒介应用
（人工智能诗歌美术等）、数字空间（互联网传播与大数据信息），其
基本途径依然是所谓冯·诺依曼体系，即数据材料与指令均用二进制
表示。检查以上人工智能艺术生成品，可以发现几个比较清楚的特
点。这些人工智能艺术生产程序，都少不了设计团队安排的快速学习
或深度学习工具，它们服从设计者的安排："阅读"所安排的材料，
回答所要解决的问题，用以实现设计者预定的目的，它们依然是艺术
工具，而并没有完成某个作品的主动意图。

3. 人工智能艺术的主体性问题

　　主体性是艺术作品不可分割的部分，不少论者认为艺术的定义就

是艺术家主体性的实现。一百年前，艺术史家德沃夏克总结人类的艺术创作时，就提出新的艺术观念和艺术形式，并不是技术发明与进步带来的偶然结果，而是人类的一种精神创造。① 人类学家赫拉利认为艺术就是创作者在"在艺术中看到自己"②。杜卡斯认为："艺术并不是一项旨在创造美的活动……而在于客观地表现自我。"③ 哪怕最极端的现代艺术家杜尚也说过："是人发明艺术的，没有人就没有艺术。所有人造的都没有价值。"④

那么，人工智能艺术的主体性何在呢？机器是否可能有自己的主体意愿创造艺术呢？这不仅仅是一个纸上谈兵的学术问题。2019 年 4 月 5 日北京互联网法院宣判一起"人工智能生成物著作权"案件，原告北京菲林律师事务所起诉百度网讯科技有限公司，因为百度刊登的一篇文章抄袭了事务所代理的某作者著作权。百度辩称此文章是人工智能"自动工作"的生成物，用了原作文字中的材料制成的统计图表。法院对此案的宣判是：被告百度侵犯著作权成立，根据是"自然人创作完成，是著作权法领域文字作品的必要条件"。人工智能不是"自然人"，哪怕是它的写作，也只是按指令行事，因此法律责任必须由雇佣者负责。具体判决结果却出乎意料：刊登道歉声明 48 小时，罚款 1000 元加诉讼费 560 元，不支持原告的其他诉求。这个判决处罚力度与案件吸引的公众注意不相符，法庭高高举起，轻轻放下。

国内法院对所谓"人工智能主体性"态度暧昧，有些国家处理则相当严格。2018 年美国有一件牵涉"黑猩猩自拍照"的版权案件，法院认定"非自然人不具有著作权法赋予的法定地位"。⑤ 此案涉及的动物和机器都不是自然人，因为动物虽然可能"具有感知能力"，

① 德沃夏克：《作为精神史的美术史》，陈平译，北京：北京大学出版社，2010 年，第 8 页。

② 尤瓦尔·赫拉利：《今日简史：人类命运大议题》，林俊宏译，北京：中信出版社，2018年，第 25 页。

③ C. J. 杜卡斯：《艺术哲学新论》，王珂平译，北京：光明日报出版社，1988 年，第 12—14 页。

④ 皮埃尔·卡巴纳：《杜尚访谈录》，王瑞芸译，桂林：广西师范大学出版社，2003 年，第 175 页。

⑤ 曹新明、咸晨旭：《人工智能作为知识产权主体的伦理探讨》，《西北大学学报（哲学社会科学版）》2020 年第 1 期，第 94—106 页。

但不具备"能够反思自身行为的意志能力"。只有自然人或由自然人依法形成的法人，能有权拥有被注入人格的物，即"财产"，主体人格是财产权（包括知识产权）产生的前提。

立法保护版权的目的是"鼓励发明创造"，著作权法要求被保护的作品具有独创的外在表达，是创造意志的产物。人工智能究竟有没有"自由意志"？一般认为"没有自由意志的人工智能无法自己发起生成符号过程"①。但有的国家开始承认"电子人"的法律人格，因为"某些电脑程序开始具有独立的行为能力"。这种做法导致今后社会秩序出现二元：自然人权利与人工智能权利共存，二者可能一致合作完成某工作，此时可能互相推诿，如上述百度侵权案；如果它们的法律责任（例如侵权、诽谤、违法言论）发生冲突，此时人类法律若偏向一边，会造成类似种族与性别的"机器歧视"。

人的智能实际上分成两部分，一部分是理性客观的，按照因果逻辑做功能化解释、学习、推理；另一部分是感性主观的，给出的不是功能化的认知解释，而是直觉与感情的反应。人工智能却很不同，它的意义方式是基于算法的客观活动，能处理理性部分，却无法处理感性部分，而偏偏艺术注重的是后一部分，即感性部分。这就是为什么人工智能在注重效率科技方面（包括智力竞技如围棋）高歌猛进，在艺术方面步步维艰。

哪怕生成物能通过图灵测试，即产品让接收者无法分辨究竟是人工智能创作还是人的创作，对人工智能艺术始终帮助不大。虽然人工智能艺术品可以表现出感情，却是通过算法模仿的结果。人们始终要求在艺术作品中看到人格的显现，即个人心灵形成的素质与敏感性，或个人经历带来的民族性、时代性。就此而言，人工智能只是工具或被雇佣的执行者，它的生成物至今只是设计算法的生成物：艺术产品的权利和责任都必须由出资者、设计者、选择者与展示者承担。

人工智能在未来究竟会不会具有艺术创作的主体性？未来虽不可

① 李琛：《论人工智能的法学分析方法——以著作权为例》，《知识产权》2019年第7期，第14—22页。

测，但笔者对此深抱怀疑。人工智能的最基本势态是实用效率，而艺术的目的是反其道而行之：降低效率，减缓认知速度。艺术与游戏相似，是对科学/实际性表意进行效率的反冲，是以无目的为目的。在本质上，人工智能艺术为设计者的目的服务，以设计者的目的为目的。

哪怕在艺术创作中，人工智能进行的依然是非艺术的活动。康德认为人与物的区别是人本身具有绝对价值，人的本性凸显为"目的本身"。因此，艺术无目的的目的性，还是当今泛艺术化的"合目的的无目的性"，都只有创作主体才能具有，只有接收主体才能欣赏。[1]人工智能只是模仿与延伸人类已有的艺术，有"创造行为"而无"创造目的"，因为只有人才能制造与欣赏认知困难这样一种"反目的"。

正如 AlphaGo 能赢棋，做不到能赢时却故意放水输棋，不管是为了不让对手过于颓丧，还是奉承要面子的上司，抑或是为了吸引对方进一步爱上这项游戏，一句话，无法欺骗。欺骗需要一种更高层次的元语言，需要一种反逻辑的思维方式，一种超越理性层面的情感投入。[2]

4. 人工智能的艺术鉴赏能力

更重要的是，人工智能对艺术作品的鉴赏和判断力大可怀疑：2019 年程序"一叶·故事荟"评价《收获》杂志四十年刊登作品，总结出六种类型，这是它的特长。但程序"谷臻小简"从 2015 年全国各文学刊物 771 篇短篇小说中选出 60 篇佳作，就与批评名家的选择少有重合之处。人工智能作为艺术评判者，实际上比创作更难。

为什么鉴赏与判断那么重要呢？人工智能艺术创作速度奇快、产量奇高，可以日夜工作毫不疲劳，只消耗一点电量。就数量而言，几

[1]　参见笔者《为"合目的的无目的性"一辩：从艺术哲学看当今艺术产业》，《文化研究》2018 年第 4 期，第 5—22 页 。

[2]　George Dyson, *Turing's Cathedral*, *The Origins of the Digital Universe*, New York: Pantheon Books, 2007, p. 206.

台电脑就可以供应全人类需要的艺术品，这当然不可能，艺术本身需要多样性。因此艺术市场需要一个必不可少的环节：选择。这项工作不得不由艺术家或艺术批评家来做。小冰的一本诗集是策划者从它的几万首诗中选出来的。小冰的诗究竟是谁写的呢：是小冰，还是背后做选择的人？

这种争端以前也发生过：大半个世纪以来，多位猩猩、海豚、大象"画家"都有过杰作面世，都有过被成功拍卖、收藏的记录。不少论者曾经论证动物有"美感"，但是它们不可能生成艺术。[1] 这些聪明的动物只要有食物鼓励就可以工作，那几幅"成功"的作品是从无数被人丢弃的作品中挑选出来的。在缺乏艺术家主体性支持的"艺术品"中，能给予作品以艺术意图性的，实际上是选择者与展示者。可选的数量极大，总能够找到几首似乎有诗味的作品，机器的诗集、画集、音乐、小说都是这样选择出来的，没有"精心创作"，只有精心挑选。

人工智能艺术史或艺术批评也会落到这种窘境，即材料丰富、分类仔细，而缺乏判断。2012 年著名的 MoMA 艺术博物馆用人工智能艺术产品举行了《发明抽象》（Inventing Abstraction，1910－1925）展览，描绘艺术家与城市联系的地图，找寻艺术家与同代人的关系。这是一种由人工智能大数据支持的艺术社会学研究，做得非常有效而且精彩。但艺术史家不能用这种工具寻找潜在本质和历史潮流的能力[2]，因为历史运动需要对材料的穿透性阐释，需要对艺术作品的同情性敏感，也需要对时代潮流的理解力。

更重要的是，艺术欣赏从来就不是一种严格的认知，基本上是一种"错觉"（illusion）。这个命题从 1959 年贡布里希的名著《艺术与错觉：图画再现的心理学研究》开始，渐渐为艺术理论界所认同。贡布里希指出：视觉错觉、心理错觉以及两者联合形成的综合错觉，三

① 彭佳：《再论艺术的生理基础：从美感与符号能力的发展出发》，《符号与传媒》2019 年第 18 辑，第 61 页。

② Claire Bishop, "Against Digital Art History", *International Journal for Digital Art History*, Issue 3, 2018, p. 34.

者结合才出现艺术欣赏所必需的"错觉的条件"。① 近年维纳·伍尔夫更推进了这个命题，他指出艺术错觉是由沉浸（immersion）式体验与理性距离（distance）两个相反的元素构成的，是文本再现与观者理解在适当语境中的结合，其中关键是观者的"准经验性"。这种欣赏既不是概念错误，也不是感知错误，而是"再现的艺术指导脚本在精神屏幕上投射"所引发的艺术感觉。② 艺术的接受和欣赏，需要接收者的"准经验"，例如看到银幕上的怪兽激发我们对野兽的经验，然后我们才会悚然而惧。

那么，人工智能作为艺术接收者，有可能具有经验或"准经验"吗？有可能悬搁理性距离，让自己沉浸于艺术错觉之中吗？显然不可能，因为人工智能的经验是人为读取已经"形式化"的文本，而不是它自己的主体经验。如果这些经验材料有标记"真"或"假"，它们就是真实的真或真实的假，不会引发艺术欣赏所需要的错觉。艺术的"假戏假看中的'真戏真看'"③ 对于人工智能要求太高了，至今我们没有看到人工智能实现从感情的吸引到认知的沉浸，再到进入更高一层的"逼真感"的复杂心理过程。

这就是为什么人工智能艺术程序从 GAN（Generative Adversarial Networks，生成性对抗网络）进化成 CAN（Creative Adversarial Networks，创造性对抗网络）。GAN 包括两个对抗性程序：生成器、鉴别器。生成器只管生成新图像，而鉴别器判断哪些可以是艺术，其标准是训练时"学过的"巨大数量的艺术品图像。而 CAN 分设两个鉴别器，一个决定"是不是艺术"的底线，另一个决定"生成物属于何种风格类型"，标准依然是读取过的图像。第二鉴别器删除不属于既成风格的作品，以避免产品"过于创新"，得不到人类社会艺术界承认。机器只是设法让生产品符合人类社会"当今"

① E. H. 贡布里希：《艺术与错觉：图画再现的心理学研究》，林夕、李本正、范景中译，杨成凯校，杭州：浙江摄影出版社，1987 年，第 240 页。

② Werner Wolf, "Aesthetic Illusion", in Werner Wolf et al (ed), *Immersion and Distance: Aesthetic Illusion in Literature and Other Media*, New York: Rodopi, 2013, p. 24.

③ 参见笔者《符号学原理与推演》第十二章，成都：四川大学出版社，2023 年。

获得盛赞的艺术标准。与上文讨论人工智能是否能故意输棋一样，它能做到，但必须事先设计如何自我失败，因为机器的设计就是为达到目的。

真正的艺术家总会对重复旧有风格感到厌倦，而人工智能像以临摹赝品为生的匠人，不会有厌倦感觉，也不会有破旧立新冲动。旧有数据的归纳无法得出创新的标准，创新本身是靠各种不成功的冲动喂养出来的。

5. 元宇宙至今是个符号学的思想实验

元宇宙概念早就存在，设想也早已存在，但只是片段的、幻想的艺术式想象，因此有大量科幻电影的超前描述，尤其是《黑客帝国》系列，人类文明远远没有到达此阶段。今天，我们讨论元宇宙，依然需要（艺术性的）想象，而不完全是实际情况考察。因此，元宇宙在很大程度上是属于艺术的，这不是说元宇宙只存在于虚构叙述中，而是说这个概念适宜存在于艺术的思想实验中，它本质上是思想实验的产物。

这不是说元宇宙是假的、不实在的，而是说至少至今艺术中的元宇宙设想与实践比其他领域中的元宇宙丰满。在其他实践领域中，好多被论者说得津津有味的"成果"，实际上是很片段零碎的，无法组成一个"宇宙性文本"。没有艺术想象，没有符号美学的组织梳理，"纯技术"的元宇宙只是元宇宙在今日的一个淡薄的投影。

元宇宙是"虚拟性"在数字时代的全面落实，进入实战，让人类文明进入新一站。二十一世纪，文明正式从狩猎时代、农业时代、工业时代，过渡式穿过后工业（信息）阶段，左后突破拐点，进入数字时代。现在称作元宇宙阶段，实际上，或许更恰当的称呼是"虚拟数字产业社会"。这符合马克思主义的观点：生产方式（虚拟数字）改变上层建筑（元宇宙）与意识形态方式（元宇宙符号学）。这整个新的生产方式＋上层建筑＋意识形态方式，被命名为"元宇宙"。但是这些层次必须分开讨论，因为局面尚未显明，只用逻辑推论是不够

的，讨论时必须用如"科幻叙述"那样的艺术想象力。不然我们的思索始终卡在技术问题上，永远无法超越技术发展，做出有前瞻性的讨论。

首先，什么是"虚拟"（virtuality）？虚拟绝对不是虚构，虽然二者经常被混淆。法国哲学家德勒兹（Gilles Deleuze）早在1968年的《差异与重复》（*Difference and Repetition*）一书中就引用普鲁斯特的话，给出了相当精确（只是他不知道如何使之成为整个文明的基础）的描绘：real without being actual；ideal without being abstract（现实而非确在；理象而不抽象）。简单地说，就是"非物质性替代物质性"却比物质性更加实在。只有处于符号美学的视野中，虚拟性才能取代物质性，成为元宇宙的基础结构，也就是说，元宇宙实际上是个符号世界。

例如时空观念，就会出现沧海桑田似的巨变。元宇宙的基本运作方式是区块链的方式：首先，全程有凭证留痕（用时间戳timestamp，或称区块链指纹），保证已经存在的文件或文本的有效性；其次，公开透明去中心化，任何人可以看到并参与原文本及其发展过程（包括经济活动）；再者，用强制的不受篡改品格，使"信任"这个原本依靠人性的不可靠品格成为有程序保证的品格，从而保证各种文本的"唯一真实性"，尤其是要保证原创性的版权、合同、文件等。

区块链的衍生技术NFT，即非同质化通证（Non-Fungible Token）。所谓Fungible，来自中世纪拉丁语fungi（即function，起某种功能），原意在经济活动中商品（例如订购某种布料）可以用同质的布料替代。此种情况下，就符合皮尔斯表意过程三种符号的原意。皮尔斯把符号按表意过程分成三种：质符（qualisign）、单符（sinsign）、型符（legisign）。质符大致相当于我们说的"符号载体"，是符号感知，后两者是符号表意的不同相位：单符是符号的每次出现，后来改称为"个别符"（token）；型符是指向概念的符号，后来改称"类型符"（type）。皮尔斯一再说："所有的常规符号都是型符。"他的意思是，符号的意义必然指向类型，即集合范畴："它不是

一个单独的对象，而是一个普遍的类型。"他又说"作为一个符号，型符也必须在一个存在的东西里具体出现。但具体化的过程不影响符号的特征"①。

一般购货时，我们只关心型符，类型有保证，货品即可。而艺术品（例如拍卖行）必须保证是单符，因为必须是原作。艺术品收藏品市场最头痛的就是只求赝品与原作有一样的感知，在能感知到的品格上与原作不分轩轾，也就是几乎绝对相同的质符。但是艺术性不同，艺术性停留在感知上。

这就是为什么本雅明提出：艺术品的"灵韵"在"机械复制时代"消失了，因为是否为原作已经不重要了。原作是单符，不可复制，不让复制，只能保存于上层人物乃至贵族才能看到的珍藏中。现在出现了元宇宙的 NFT 系统，只要及时放进有时间戳的 NFT 区块之中，艺术品就既可以复制，又可以传播，而原作不可篡改地存留在那里，他的灵韵可能是虚拟的，但的确是存在的。班克西（Banksy）的元宇宙艺术冒险就是利用了这点。

这位英国著名的涂鸦艺术家一心挑战社会陈规，他把拍出大价钱的《少女与气球》在拍卖现场粉碎成垃圾，接着把他的一幅素描《我不相信你们这些傻瓜竟然会买这种垃圾》拍卖之后烧掉，然后宣布他已经预先把作品放在 NFT 里，比这幅更加永恒，更富于"灵韵"。类似的元宇宙艺术历险记，近来发生得越来越多。2021 年 3 月 11 日，一枚代表着艺术家 Beeple 创作的、由 5000 张较小图像组成的数字画作所有权的 NFToken 在佳士得拍卖行以超过 6900 万美元的竞拍价售出。

中国艺术家也不落后：蚂蚁、腾讯、NFT 中国，三大平台都在操作。NFT 目前作用有两点：第一点是让艺术家们能够发布自己的作品同时顺利变现，第二点则是让艺术家的粉丝们能如愿收藏。很多知名艺术家以及概念美术家都发行了 NFT，如果说买卖双方能各取所需，那就肯定会有上升价值。交易网站上的作品是可以让大众随意

① 科尼利斯·瓦尔：《皮尔斯》，郝长墀译，北京：中华书局，2003 年，第 103 页。

刷看的。

艺术性的符号学时空存在方式却有重大变化。艺术品本身在稀缺性得到保证后，公开性也得到扩大。在扩大了的公开透明过程中，元宇宙恢复了艺术品的原创性不可篡改的"灵韵"，却又保存了艺术性被大家欣赏的"复制"品，而且效率远远超过"机械复制"的公开性。因此，我们至少可以预言，在元宇宙里"艺术无赝品"这条符号美学原则依然成立，但是由 NFT 展览馆保存的艺术品，却既可任大众观看，又可"机械复制"，且仍然保留艺术品的灵韵光环。这个艺术产业的大变革，只有在元宇宙中才能实现。

不管元宇宙如何发展，都不可能消除人类在这个"虚实综合宇宙"中的核心位置，或者说，人类不能允许元宇宙发展成脱离人类，控制人类，最后消灭人类的独立宇宙。技术引领，制度创新，还必须建立在人的认知基础上。元宇宙是为人服务的，或许它将不再是人类实践的产物，可能成为自律的系统，但是它必须是为人的存在。这需要人的理论自觉：保证人对元宇宙的控制，就必须弄清元宇宙的符号学原理和它的运行规律。这就使元宇宙符号学的研究具有了迫切性。建立有关的法律法规、管理金融投机等必须做的事，更需要对这个新世界的基本构成与运行提出理论性的理解。

既然元宇宙纯粹是由符号组成的，有没有可能建立一个"元宇宙符号学"研究学说？我觉得大有可能，也大有必要。因为元宇宙就是用数字虚拟符号组成的世界。实际上，适合我们当下宇宙的符号学原理大多适用于元宇宙，或许更适合讨论元宇宙。只不过这样一门元宇宙符号学，其基本形态，其展开逻辑，会很不一样。

6. 人工智能艺术的未来

一次负责任的人工智能艺术理论探索，应当给未来留下余地，因为人工智能的发展实在太快，无人能预见明后天会发生什么。但以上所说的人工智能艺术的种种问题也并不是因为笔者保守，拘泥于今日暂时的局面，发牢骚挑剔。笔者看到人工智能艺术已经在撼动艺术学

理论的一些基础立足支点。本书最后一节不得不对此有所回应，而且是着眼于未来发展的回应。

人工智能艺术据称推动"后文科"出现，或者更准确地说，其发展潜力，形成了所谓"新工科－文科"的结合学科。2002 年北京航空航天大学计算机学院建立"新媒体艺术与设计系"，关注人工智能艺术的发展，但理工科学者关心文科，古已有之。二十世纪一些著名科学家就有发聋振聩的重要人文理论著作，例如 1944 年薛定谔的《生命是什么》、1950 年维纳的《人有人的用处：控制论与社会》等，而文科学者靠近科学或工程学，效果有限，容易失误。1998 年索克尔的诈文《超越界线：走向量子引力的超形式的解释学》，让文科理论界出了大洋相。

因此，文科学者讨论人工智能技术，可以而且应当讨论它与人文价值的关联，对人类前途的影响。人工智能的操作原理与设计，对于这一行当之外的任何人（包括文科学者，也包括其他理工科人士）都是一个黑箱。最近人类学家徐新建提出建立"新文科"，其核心是"推动哲学与社会科学与新科技革命交叉融合"，介入新科技革命，实现彼此间互补共建。① 他说的"新文科"明显是社会科学，而社会科学使用数字时代出现的新技术已经卓有成效。根据大数据技术延伸的社会科学，催生了不少雄心勃勃的计划，至今已经卓有成果。相反，数字时代的"后人文学"似乎至今没有启动。一些对人工智能与人类文化关系的讨论，例如本书：本书在这最后一章讨论这个问题，不敢说是一种"后人文学"的探讨，更重要的是讨论与当今社会生活"泛艺术化"的关联，尤其是人工智能对当今社会艺术生产的影响。

就数字时代的艺术而言，第一个热门课题是"后媒介时代"（也可以译作"后媒体时代"）来临。关于"后媒介时代"最早的理论著作，可能是柏林大学教授齐林斯基的著作《媒体考古学》②，此书提

① 徐新建：《数智革命中的文科"死"与"生"》，《探索与争鸣》2020 年第 1 期，第 23－25 页。

② Siegfried Zielinski, *Deep Time of Media: Toward an Archaeology of Hearing and Seeing by Technical Means*, tr Gloria Custance, Cambridge MA: MIT Press, 2006.

出媒体发展四阶段论："媒体之前的艺术"（岩画、口头讲述、歌舞），"附带媒体的艺术"（短距媒介：书写、各种纸绢壁画），"凭借媒体的艺术"（长距艺术：印刷、广播、电影），"媒体以后的艺术"（数字化媒体）。为什么他们称作"媒体以后"？因为他们认为媒体变成了艺术创作主体，人工智能成了艺术家。本书的讨论从多方面证明此说言过其实：数字技术至今再惊人，依然只是旧有媒介的升级版，艺术创造的主体必须是人的心灵。

关于数字时代艺术，可能探索的另一个课题是"艺术的终结"。这不是一个新命题。黑格尔、斯宾格勒、贝尔廷、卡斯比特、丹托，两百年来多次郑重其事地宣读讣告，艺术已经被历史所抛弃，实际上艺术的生命力越来越顽强，只是形式变化越来越复杂，覆盖面越来越宽而已。近年的终结论者认为"泛艺术化"也导向"艺术终结"，因为艺术与生活将归于同一，人工智能艺术的兴起加强了这种"艺术终结论"，甚至有论者提议既然人工智能艺术生产效率如此之高，不如让人工智能管创作，人类只管欣赏。[①] 本书的详细讨论已经证明，不管人工智能在什么程度上从人类艺术家手中接管艺术创作的责任，艺术作为人性的最彻底表现，都不可能被人工智能终结。马克·吐温有妙言：我从不希望谁死去，但很喜欢读某些讣告。各种"艺术终结论"让人读起来颇有兴味：艺术中的某种东西恐怕会消失，但是只要人类没有终结，艺术与人类的灵性同在。

由此出现的第三个相关课题，听起来更加惊世骇俗：即将或已经占有这个世界的不再是我们，而是"后人类"。后人类如果有艺术，当然是人的艺术终结后的艺术。凯瑟琳·海勒提出：当你凝视着闪烁的符号能指在电视屏幕上滚动，不管你对自己看不到却被表现在屏幕上的实体赋予什么样的认同，你都已经变成了后人类。[②] 她的意思是我们生命中的一切都靠网络，我们的意识靠无数的信息存在于全世

①　马草：《人工智能与艺术终结》，《艺术评论》2019 年第 10 期，第 130—142 页。

②　凯瑟琳·海勒：《我们何以成为后人类：文学、信息科学和控制论中的虚拟身体》，刘宇清译，北京：北京大学出版社，2017 年，第 7 页。

界，因此我们都已经是网络人，网络即是我们的主体存在之处。① 因此网络世界中的人类，如果需要艺术，也是人工智能的艺术。应当说，这样的标准未免太宽松。

"后人类"概念是一种"对进步的报复"。在教权神权时代，人只是神权的奴隶。文艺复兴以来人的观念已经发生了巨大变化，因此福柯说"人是近代的发明"。② 文艺复兴与启蒙时代，人的至高无上的地位使人性高扬。莎士比亚借哈姆雷特之口赞叹说："人类是一件多么了不起的杰作！多么高贵的理性！"人文主义是现代性的核心精神，整个"进步"进程围绕着人性的解放，是为了增强人的理性尊严。到了后现代，理论开始解构"关于人的神话"，但随之而起的生态主义等依然在调节人类的"过度文明"，是人的自我纠错。直到"人工智能威胁到人的一切优点"，才出现了"后人类"时代的可能。③ 这意思是人工智能不会有人的各种缺点。

然而，人工智能是否能完全继承人类的优点？仅举一例：人工智能至今没有艺术创造能力，艺术看来是"后人类"最无法撼动的领域。人工智能是逻辑构成，而艺术追求感性；人工智能追求共识，而艺术鼓励歧义；人工智能服从设计，而艺术尊崇创造；人工智能艺术或许有感情表达（例如初音未来唱的情歌，或是小冰写的情诗），但那是人云亦云学来的，是对人类作品中感情表露方式的归纳结果。从这个观点来看，艺术是人性的最后根据地，是针对"反人类病"的解药。

有些艺术家，包括中国艺术家，比艺术理论家更热衷于"后人类"概念。例如在 2019 年第三届广州户外艺术节的座谈会中，策展人张尕表示："后人类是一种生态平等，万物共生的概念，人不再居于主导地位，而是一种生命形态。"作为例证，中央美术学院副教授

① 王小英：《论移动互联时代手机对人之自我的建构及驯化》，《符号与传媒》2019 年第 19 辑，第 138—151 页。

② 米歇尔·福柯：《词与物：人文科学考古学》，莫伟民译，上海：上海三联书店，2002 年，第 506 页。

③ 罗布·布拉伊多：《后人类》，宋根成译，郑州：河南大学出版社，2015 年，第 18 页。

王郁洋举出他的一件作品：把《圣经》还原成 0 与 1 的堆集。这似乎在呼应上文海勒对"后人类"的定义：人已经变成信息的图像像素。但参加座谈的德国艺术理论家约克斯，反而当场反驳中国艺术家的"超前言论"："你放弃了一个艺术家作为控制的主体……你用一种反乌托邦的方式展示人与物之间关系的彻底改变。"① 某些艺术家或论者可能太想做人工智能的急先锋，"后人类"之风，会在人性立足未稳时把人类刮倒。

有人会说：人工智能正在飞速发展，目前尚处于初级阶段。等到二三十年后，"奇点"（Singularity）出现，超级人工智能出现，就会具有主体性，就会对艺术创作负起全部责任，自己进行起意、设计、选择、展示等环节。因此，"后人类"艺术讨论的是尚未出现但可能出现的局面。

对今后的人工智能，任何讨论都只是猜测。但是笔者非常同意哲学家塞尔（John Searle）的论断："程序不是心灵，它们自身不足以构成心灵。"② 塞尔的话是三十多年前说的，在这三十多年中，我们看到很多奇迹般的事件，但人工智能有没有创造出自己的"心灵"呢？能不能获得本书一再讨论的艺术中的"主体性"呢？本书列举的种种令人惊叹的人工智能艺术成就，没有一件足以让我们看到人性之光在一个芯片中点燃，对未来艺术样式不切实际的幻想，至今看不到控制人类艺术、重写人类的符号美之可能。

① 海因茨－诺伯特·约克斯：《艺术：用技术的形式回应数字时代》，《社会科学报》2019 年 4 月 18 日，第 6 版。

② John R. Searle, *Minds*, *Brains and Science*, Cambridge, MA: Harvard University Press, 1986, p. 10.

结语　感觉质与呈符化：
当今符号美学的"新感性"趋势

1. 感觉质

　　本书第三部分第二章中的"当代艺术的聚合偏重"已讨论过"归回过程"问题，并举了不少例子。本结语将从符号学理论上处理这个大趋势问题，或许能找出一定规律？

　　符号是被认为携带着意义的感知。如果问笔者为何在学术生涯早期就定义符号为"被认为携带着意义的感知"，此文将比较清楚地证明这一点。

　　对此定义艺术符号更不例外，其基本的意义方式也是从感知出发。其他符号的解释努力离开感知，但是艺术符号的解释用各种途径回到感性认知。这是符号美学的根本原理。

　　艺术与感性二者并非只是理论上遥相呼应，而是关系紧密，层层嵌合。本书关于艺术与艺术产业种种问题的讨论，说明当代艺术对符号美学提出的根本问题，多少都落实到艺术的感性基础。而且，当今艺术产业的实践正在向感性偏转。本章将从感性究竟是什么这个根本问题谈起，最后讨论理论界对艺术感性化的反应，以及符号美学对此倾向的理解判断。

　　本书第一部分就仔细讨论过：十八世纪鲍姆加登创造出学科名称

aesthetics①，这个学科名相当含混，兼指了三层意义：对感性的研究、对美的研究、对艺术的研究，三位一体。"不仅是自然界和艺术界中的美的对象，而是在更普遍的意义上，研究一种特殊的感知能力。"② 鲍姆加登把这种感知能力解释为"感觉认知"（cognitio sensitiva）。

由于美或艺术的研究都遇到一些困难，近年赵奎英等学者试图把 aesthetics 回归到"感性学"以求突破。③ 感性显然不是美或艺术的排他性成分，也就是说，艺术肯定以感性为基础，感性却远远不是艺术才有，下文将详细解说：感性是人的意义方式的出发点，也是人理解世界的最根本环节。感性是认识论的起点问题，而远远不只是美学的起点，但正如前文所言，艺术不断回到感性。

美学－艺术学的基础是感性，是人的感觉。那么，感觉是如何出现的呢？回答简单：是我们的五官感知所得。但是细问下去，就会出现非常难解的问题：感觉究竟是客观世界的品质，还是主观的？如果是我的感觉，我如何知道大家都有此感觉？

看来这是个心理学问题，甚至是神经生理学问题；感觉来自事物的物理属性，所以也是个物理学问题。人们至今不甚了解穿过神经元的脑电波，如何造成某种感觉刺激，我们只知道感觉是人存在于世界的第一个基本条件。哲学上越是简单的问题越是复杂，虽然从十八世纪起许多哲学家倾力于此，二十世纪更是出现"心灵哲学"的高潮，但这里避开过于复杂的讨论，只是为本书讨论艺术产业的各种问题做一个符号美学结论。

《庄子·应帝王》中有中国先民神话中最难解的一段，至今我没有读到令人信服的解释：

① T. F. Hoad (ed.), *The Concise Oxford Dictionary of Word Origins*, London: Guild, 1986, p. 7.

② 马丁·泽尔：《显现美学》，杨震译，北京：中国社会科学出版社，2016 年，第 9 页。

③ 赵奎英：《美学重建与"感性学""审美学"反思》，《厦门大学学报（哲学社会科学版）》 2018 年第 2 期，第 1—8 页。

南海之帝为倏，北海之帝为忽，中央之帝为混沌。倏与忽时相与遇于混沌之地，混沌待之甚善。倏与忽谋报混沌之德，曰："人皆有七窍，以视听食息，此独无有，尝试凿之。"日凿一窍，七日而混沌死。

此神话究竟有何深意？为何靠两位时间之神"倏"与"忽"来给"中央之帝"开窍，又为何开窍以后即死亡？本书在结束时希望可以给一个或许可能的回答。

五官七窍是感觉之窗，一旦开启，就与世界有所交接。现代哲学一般称此种交接的东西为"感觉质"（qualia，单数 quale）。此词的来源看来是十九世纪英译者翻译希腊哲学典籍时创用的词，可能来自中世纪拉丁词 Qualis（意为"何种"）。此术语有各种译法，如"感受性质"[①]"感受质""感质"，前二者强调了"感受"，可能越出了此概念的"非意义性"。符号学学者薛晨的论述已经详为介绍，本书"感觉质"一词借用她的译法。[②]

感觉质就是"知觉的直接性"（sensuous immediacy），认知以感觉质为起点。有了它，世界才在我们心中获得一个形体。有了广义的"感觉质"（例如疼痛等感觉），我们才给了自己一个身体。这个身体把自己置于对世界的感觉范围之中心，符号意义哲学上称作"周围世界"（Umwelt），由此世界与个体意识形成一个共存关系。混沌不分的"原人"消失了，从此我们成为世界万事的承受者。空间与时间穿透我们的存在，一切意义（关于幸福与苦恼、恐怖与灾难）由此而生。

二十世纪兴起的"心灵哲学"（Philosophy of Mind）对"感觉质"如何构成"人的世界"提出各种论辩：关于色盲者的世界是否与"正常人"的世界一致，关于靠超声波回声"感受"的蝙蝠的世界与我们有无本质差异，关于对无心灵的"僵尸"（Zombie）感觉质是否

① 高新民：《心理世界的"新大陆"：当代西方心灵哲学围绕感受性质的争论及其思考》，《自然辩证法通讯》1999 年第 5 期，第 6—14 页。

② 薛晨：《论符号人类学中的感觉质研究》，《符号与传媒》2022 年第 25 辑，第 86—100 页。

有用。如此之类的"思想实验"，让我们质疑世界在多大程度上是由"感觉质"组成的。

这里并不专门讨论感觉质，而是讨论它们与符号意义的关系。感觉质是意义活动的起端，因此也是符号的起端。艺术既然是符号活动，尤其讲究这个开始，因为它以感觉质为其基础性的存在。那么感觉质有什么品格呢？首先，感觉质并不见得人类才有，人类也不见得共享感觉质。心灵哲学的奠基者查默斯（David J. Chalmers）在名著《有意识的心灵》（*The Conscious Mind*）中把感觉质分成两种：可以用物理学原因来解释的"感觉质"是"简单问题"，无法用物理品质差异来解释的"感觉质"是"困难问题"，困难问题只能在心灵的结构里找答案。[①] 查默斯此书有一章题目非常有趣《缺席的感觉质、褪色的感觉质、跳舞的感觉质》[②]，他的意思是感觉质是主客观二元的：有痛感，不一定真有痛因；有快乐，可能完全不知其源。

感觉质并不是现象，而是与具体现象分离而单独考虑的品质。丹尼特（Daniel Dannett）提出感觉质的根本品格，如"私密性"（private）、"直接认识性"（immediately comprehensible）、"内在性"（intrinsic）以及最重要的"不可言喻性"（ineffable）。[③] 这最后一点是说：感觉质无法用其他再现符号（语言、数字、表情等）等表述，因为它尚没有意义。例如"红色""湿润"感觉质，并不是"一朵花"，"花"是我们头脑里对一些感觉质的综合。因此感觉质是感知，但尚非一个"携带意义"的感知，因此也就不是符号。

符号美学必须从感觉质出发的另一个重要原因，在于符号学的奠基者之一皮尔斯，是哲学史上第一个仔细讨论感觉质的学者。通过他

① David J. Chalmers, *The Conscious Mind*, *in Search of a Fundamental Theory*, New York：The Oxford University Press, 1996；《有意识的心灵：一种基础理论研究》，朱建平译，北京：中国人民大学出版社，2013 年。

② David J. Chalmers, "Absent Qualia, Fading Qualia, Dancing Qualia", Chapter 7 in *The Conscious Mind*, New York：The Oxford University Press, 1996, 朱建平译为"缺席感受性、淡出感受性、舞动感受性"。

③ Danial Dennett, "Quining Qualia" in *Mind & Cognition: A Reader*, W. Lycan（ed.），Cambridge：Basil Blackwell, 1990, p. 523.

的论述，我们才发现这种世界与心灵共同起作用才会出现的感官内容，是如何组合成艺术再现的形式。符号美学的感性基础问题，是查默斯说的"困难问题"，因为艺术的本质是感性：符号美学最终要回答的终极难题是："艺术的意识经验如何对人的身体起作用的？"①

皮尔斯在1866年（他才二十多岁时）就开始讨论感觉质问题，他认为："每一种感觉（sensation）的组合都有一个独特的感觉质……每一天和每一周都有一个独特的感觉质——我的整个个人意识有一个独特的感觉质。"② 皮尔斯的理解是基于他的"符号现象学"而做出的。他认为感觉质是个人的。他说："我们对于紫色有种特别的感觉质，但它却是红色与蓝色的混合物。我们对每种感官的组合都有特殊的感觉质，而它实际上是综合的。"因此，皮尔斯认为感觉质是现象性的，是经验呈现出来的样子，不是客观的、物理的。③

皮尔斯对感觉质研究的贡献，最重要的是把它视为经验（体验）的最基本组成，是"第一性的事实"（Facts of Firstness）。皮尔斯现象学中所谓"第一性"，即"质性、可能性、调子"（quality, possibility, tone）。它是真实的，但并不再现真相，而是未加工的体验，"就像婴儿的感觉"。④ 符号学家李斯卡认为皮尔斯对感觉质的讨论是他的"现象学的一部分"，因为"现象学是比符号学更为基础的形式科学"。⑤ 这样就摆脱了感觉质的客观物理原因的难题，皮尔斯的密友，哲学家詹姆斯甚至认为肝痛之类的个人感觉，也是感觉质。⑥

① 大卫·J.查默斯：《有意识的心灵：一种基础理论研究》，朱建平译，北京：中国人民大学出版社，2013年，第3页。

② Charles Sanders Peirce, *Collected Papers*, Cambridge, MA：Harvard University Press, 1931−1958, vol. 2. p. 223.

③ Bryan Keely, "Eraly history of the qualia", J. Symons & P. Calro（ed.）*Routledge Companion to Philosophy of Psychology*, London：Routledge, 2009, pp. 71−89.

④ Nicholas Harkness, "Qualia, semiotic categories, and sensuous truth：rhematics, pragmatics, symbolics", *Estudos Semioticos*, vol. 8, no. 2, 2022, p. 59.

⑤ 詹姆斯·李斯卡：《皮尔斯符号学导论》，见C. S. 皮尔斯：《皮尔斯：论符号》，赵星植译，成都：四川大学出版社，2014年，第185页。

⑥ 转引自刘玲：《感受质：皮尔士、刘易斯、费格尔》，见《第三届全国科技哲学暨交叉学科研究生论坛》，2010年，第26−31页。

皮尔斯更重要的贡献，在于分析了感觉质如何变成符号，又如何推动符号复杂化。他明确指出："感觉质是符号性最少的那种符号效果。因为他们是我们遇到体验时，自反地感受到的'未媒介化'的感觉。"① 感觉质是尚未由符号载体"媒介化"的品质，因此尚不是符号，因为符号必须以一个"再现体"（representamen），也就是索绪尔所说的"能指"（le signifiant），作为出发点，才能被解释出意义来。

2. 呈符

纯粹的感觉质不可言说，尚未携带可以解释的意义，因此感觉质尚在符号的门槛上。一旦携带了某些意义，它就符合了符号的最基础定义"被认为携带意义的感知"，就成了一个符号，这就是皮尔斯所说的"呈符"（rheme）。② 皮尔斯解释说：

> 呈符是这样一种符号，对于其解释项来说，就是有关质的可能性（qualitative possibility）的那种符号；也即，它被理解为它可以再现某某类型的可能对象（possible object）。任何呈符符号可能都会提供一些信息，但却不被解释为它可以如此。③

一个符号本应由再现体－对象－解释项三联组成，皮尔斯认为符号与解释项的关联方式有三种等级，即"呈符"（呈现一种感知意义的符号）、"申符"（dicent，做出一个申言的符号）、"论符"（argument，做出一个论辩的符号）。申符是有一个明确的再现对象的符号，"只是

①　Nicholas Harkness，"Qualia，semiotic categories，and sensuous truth：rhematics，pragmatics，symbolics"，*Estudos Semioticos*，vol. 8，no. 2，2022，p. 59.

②　Rheme 这个词源自希腊语"词"（rema）。在语言学中指与"主题语"（theme）相对的"谓述语"，与符号学中的用法不同。皮尔斯本人的笔记中，有时候称后者为"rhema"。

③　Charles Sanders Peirce，*Collected Papers*，Cambridge，MA：Harvard University Press，1931－1958，vol. 2. p. 250.

没有提出如此这般的理由"[1]；而"论符"说出了应当如此这般解释它的理由，即用某种方式"自证其意义合理"。[2] 它们的意义解释，是卷入逻辑意义，社会意义的论辩比呈符复杂得多。

皮尔斯此种三分式不难懂："呈符"是只在感觉质基础上有起码意义可能性的符号。它的感知是第一性的，意义未充分明晰，因此它不明确指向对象，只提供某种"解释可能"。"申符"与"论符"开始走出了意义的"可能性"，走向貌似的确定性。这三者"携带意义"的方式，可简单理解为"表现""描写""论说"。这个符号复杂化的过程，必须与符号本身再现方式的分类，符号与对象关系的分类结合起来，才说得清楚。

当代艺术符号的一个重要特征，就是在这种感性的"可能"表意上盘旋，往往"不指涉任何事物，也不为任何事物做承托"，"应当理解为仅仅用自身的品格再现对象"。[3] 也就是多少跳越所指对象后，对象意义模糊，而解释项丰富。此时的艺术文本看起来"未完成"，因为再现对象不清楚，其再现的往往是文本自身形态。这种情况又称"呈符化"（rhematisation）。

当然，一个艺术文本的表意完全可以是"申符式"的，例如描写一个场景，抒发一段感情；也可以是"论符式"的，例如强调一种意志，加强一种看法，说出某种道理。但艺术的基础（形态呈现）依然是呈符，而且当代艺术越来越向"呈符"偏移。例如杜尚的小便池，它没有符号对象，也没有艺术性的自辩（只有标题《泉》与假签字可算超出"呈符"的伪性副文本），而是让"呈符性"成为其主导意义方式，它的对象就是自身，因为它无法指向别的对象——杜尚的小便池不能以"撒尿的地方"作为其指称对象。[4]

① Charles Sanders Peirce, *Collected Papers*, Cambridge, MA: Harvard University Press, 1931—1958, vol. 2, p. 310.

② Charles Sanders Peirce, *Collected Papers*, Cambridge, MA: Harvard University Press, 1931—1958, vol. 2, p. 252.

③ Charles Sanders Peirce, *Collected Papers*, Cambridge, MA: Harvard University Press, 1931—1958, vol. 2, pp. 356—357.

④ 参见笔者《展示：意义的文化范畴》，《四川戏剧》2015年第4期，第10—14页 。

有用。如此之类的"思想实验"，让我们质疑世界在多大程度上是由"感觉质"组成的。

这里并不专门讨论感觉质，而是讨论它们与符号意义的关系。感觉质是意义活动的起端，因此也是符号的起端。艺术既然是符号活动，尤其讲究这个开始，因为它以感觉质为其基础性的存在。那么感觉质有什么品格呢？首先，感觉质并不见得人类才有，人类也不见得共享感觉质。心灵哲学的奠基者查默斯（David J. Chalmers）在名著《有意识的心灵》（*The Conscious Mind*）中把感觉质分成两种：可以用物理学原因来解释的"感觉质"是"简单问题"，无法用物理品质差异来解释的"感觉质"是"困难问题"，困难问题只能在心灵的结构里找答案。① 查默斯此书有一章题目非常有趣《缺席的感觉质、褪色的感觉质、跳舞的感觉质》②，他的意思是感觉质是主客观二元的：有痛感，不一定真有痛因；有快乐，可能完全不知其源。

感觉质并不是现象，而是与具体现象分离而单独考虑的品质。丹尼特（Daniel Dannett）提出感觉质的根本品格，如"私密性"（private）、"直接认识性"（immediately comprehensible）、"内在性"（intrinsic）以及最重要的"不可言喻性"（ineffable）。③ 这最后一点是说：感觉质无法用其他再现符号（语言、数字、表情等）等表述，因为它尚没有意义。例如"红色""湿润"感觉质，并不是"一朵花"，"花"是我们头脑里对一些感觉质的综合。因此感觉质是感知，但尚非一个"携带意义"的感知，因此也就不是符号。

符号美学必须从感觉质出发的另一个重要原因，在于符号学的奠基者之一皮尔斯，是哲学史上第一个仔细讨论感觉质的学者。通过他

① David J. Chalmers, *The Conscious Mind, in Search of a Fundamental Theory*, New York: The Oxford University Press, 1996；《有意识的心灵：一种基础理论研究》，朱建平译，北京：中国人民大学出版社，2013 年。

② David J. Chalmers, "Absent Qualia, Fading Qualia, Dancing Qualia", Chapter 7 in *The Conscious Mind*, New York: The Oxford University Press, 1996, 朱建平译为"缺席感受性、淡出感受性、舞动感受性"。

③ Danial Dennett, "Quining Qualia" in *Mind & Cognition: A Reader*, W. Lycan (ed.), Cambridge: Basil Blackwell, 1990, p. 523.

的论述，我们才发现这种世界与心灵共同起作用才会出现的感官内容，是如何组合成艺术再现的形式。符号美学的感性基础问题，是查默斯说的"困难问题"，因为艺术的本质是感性：符号美学最终要回答的终极难题是："艺术的意识经验如何对人的身体起作用的？"①

皮尔斯在1866年（他才二十多岁时）就开始讨论感觉质问题，他认为："每一种感觉（sensation）的组合都有一个独特的感觉质……每一天和每一周都有一个独特的感觉质——我的整个个人意识有一个独特的感觉质。"② 皮尔斯的理解是基于他的"符号现象学"而做出的。他认为感觉质是个人的。他说："我们对于紫色有种特别的感觉质，但它却是红色与蓝色的混合物。我们对每种感官的组合都有特殊的感觉质，而它实际上是综合的。"因此，皮尔斯认为感觉质是现象性的，是经验呈现出来的样子，不是客观的、物理的。③

皮尔斯对感觉质研究的贡献，最重要的是把它视为经验（体验）的最基本组成，是"第一性的事实"（Facts of Firstness）。皮尔斯现象学中所谓"第一性"，即"质性、可能性、调子"（quality，possibility，tone）。它是真实的，但并不再现真相，而是未加工的体验，"就像婴儿的感觉"。④ 符号学家李斯卡认为皮尔斯对感觉质的讨论是他的"现象学的一部分"，因为"现象学是比符号学更为基础的形式科学"。⑤ 这样就摆脱了感觉质的客观物理原因的难题，皮尔斯的密友，哲学家詹姆斯甚至认为肝痛之类的个人感觉，也是感觉质。⑥

① 大卫·J. 查默斯：《有意识的心灵：一种基础理论研究》，朱建平译，北京：中国人民大学出版社，2013年，第3页。

② Charles Sanders Peirce, *Collected Papers*, Cambridge, MA：Harvard University Press，1931—1958，vol. 2. p. 223.

③ Bryan Keely, "Eraly history of the qualia", J. Symons & P. Calro（ed.）*Routledge Companion to Philosophy of Psychology*，London：Routledge，2009，pp. 71—89.

④ Nicholas Harkness, "Qualia, semiotic categories, and sensuous truth: rhematics, pragmatics, symbolics", *Estudos Semioticos*, vol. 8, no. 2, 2022, p. 59.

⑤ 詹姆斯·李斯卡：《皮尔斯符号学导论》，见 C. S. 皮尔斯：《皮尔斯：论符号》，赵星植译，成都：四川大学出版社，2014年，第185页。

⑥ 转引自刘玲：《感受质：皮尔士、刘易斯、费格尔》，见《第三届全国科技哲学暨交叉学科研究生论坛》，2010年，第26—31页。

皮尔斯更重要的贡献，在于分析了感觉质如何变成符号，又如何推动符号复杂化。他明确指出："感觉质是符号性最少的那种符号效果。因为他们是我们遇到体验时，自反地感受到的'未媒介化'的感觉。"[①] 感觉质是尚未由符号载体"媒介化"的品质，因此尚不是符号，因为符号必须以一个"再现体"（representamen），也就是索绪尔所说的"能指"（le signifiant），作为出发点，才能被解释出意义来。

2. 呈符

纯粹的感觉质不可言说，尚未携带可以解释的意义，因此感觉质尚在符号的门槛上。一旦携带了某些意义，它就符合了符号的最基础定义"被认为携带意义的感知"，就成了一个符号，这就是皮尔斯所说的"呈符"（rheme）。[②] 皮尔斯解释说：

> 呈符是这样一种符号，对于其解释项来说，就是有关质的可能性（qualitative possibility）的那种符号；也即，它被理解为它可以再现某某类型的可能对象（possible object）。任何呈符符号可能都会提供一些信息，但却不被解释为它可以如此。[③]

一个符号本应由再现体－对象－解释项三联组成，皮尔斯认为符号与解释项的关联方式有三种等级，即"呈符"（呈现一种感知意义的符号）、"申符"（dicent，做出一个申言的符号）、"论符"（argument，做出一个论辩的符号）。申符是有一个明确的再现对象的符号，"只是

① Nicholas Harkness，" Qualia, semiotic categories, and sensuous truth: rhematics, pragmatics, symbolics"，*Estudos Semioticos*，vol. 8，no. 2，2022，p. 59.

② Rheme 这个词源自希腊语"词"（rema）。在语言学中指与"主题语"（theme）相对的"谓述语"，与符号学中的用法不同。皮尔斯本人的笔记中，有时候称后者为"rhema"。

③ Charles Sanders Peirce，*Collected Papers*，Cambridge，MA：Harvard University Press，1931－1958，vol. 2．p. 250.

没有提出如此这般的理由"[1]；而"论符"说出了应当如此这般解释它的理由，即用某种方式"自证其意义合理"。[2] 它们的意义解释，是卷入逻辑意义，社会意义的论辩比呈符复杂得多。

皮尔斯此种三分式不难懂："呈符"是只在感觉质基础上有起码意义可能性的符号。它的感知是第一性的，意义未充分明晰，因此它不明确指向对象，只提供某种"解释可能"。"申符"与"论符"开始走出了意义的"可能性"，走向貌似的确定性。这三者"携带意义"的方式，可简单理解为"表现""描写""论说"。这个符号复杂化的过程，必须与符号本身再现方式的分类，符号与对象关系的分类结合起来，才说得清楚。

当代艺术符号的一个重要特征，就是在这种感性的"可能"表意上盘旋，往往"不指涉任何事物，也不为任何事物做承托"，"应当理解为仅仅用自身的品格再现对象"。[3] 也就是多少跳越所指对象后，对象意义模糊，而解释项丰富。此时的艺术文本看起来"未完成"，因为再现对象不清楚，其再现的往往是文本自身形态。这种情况又称"呈符化"（rhematisation）。

当然，一个艺术文本的表意完全可以是"申符式"的，例如描写一个场景，抒发一段感情；也可以是"论符式"的，例如强调一种意志，加强一种看法，说出某种道理。但艺术的基础（形态呈现）依然是呈符，而且当代艺术越来越向"呈符"偏移。例如杜尚的小便池，它没有符号对象，也没有艺术性的自辩（只有标题《泉》与假签字可算超出"呈符"的伪性副文本），而是让"呈符性"成为其主导意义方式，它的对象就是自身，因为它无法指向别的对象——杜尚的小便池不能以"撒尿的地方"作为其指称对象。[4]

① Charles Sanders Peirce, *Collected Papers*, Cambridge, MA：Harvard University Press, 1931—1958, vol. 2, p. 310.

② Charles Sanders Peirce, *Collected Papers*, Cambridge, MA：Harvard University Press, 1931—1958, vol. 2, p. 252.

③ Charles Sanders Peirce, *Collected Papers*, Cambridge, MA：Harvard University Press, 1931—1958, vol. 2, pp. 356—357.

④ 参见笔者《展示：意义的文化范畴》，《四川戏剧》2015年第4期，第10—14页。

　　艺术产业的自由度，来自符号美学一个最基本的道理：形式本身可以构成意义。人类获得意义的初始过程就是"形式直观"（formal intuition），它是意识与世界关联的第一步：寻求意义。这是意识存在于世之本质特征，皮尔斯称之为心灵与真知"天生的亲近"。① 也就是说，意识等于追求意义的意向性。人生存于一个由意义构成的世界之中，只要意识尚在，就不可能停止这种意义追寻。意识定义上就是"关于某物的意识"②，追寻意义的活动本身，就是意识存在的方式。

　　《孟子·告子上》曰"心之官则思，思则得之，不思则不得也，此天之所与我者"③。孟子这段话意思清楚：感觉并不是意义的首要条件，意识（"心"）的意向性功能（"思"）才是。"思则得之"，意识存在的理由就是"思"，也就是提供获义意向性。"思而得之"的是意义，对象是"思"的产物，意识对意义的这种追求是"天所与我"的直观本能，无须证明，只是由此得到的意义文本难以融贯。皮尔斯指出：认识累积成经验，才有可能"把自己与其他符号相连接，竭尽所能，使解释项能够接近真相"。④ 意义活动不会停留在初始阶段，意义的积累叠加和深化理解，可以构成复杂的意义文本，认识理解必然需要让符号意义活动复杂化，但任何理解，第一步依然需要形式直观，即感觉质－呈符，作为启动。

　　符号社会学家查姆利（Lily Hope Chumley）在讨论感觉质与意义活动时，把人类社会的评价标准分成两个基本类：一是"数量化"（quantifying），二是"呈符化"（rhematizing）。她举的例子很容易理解：招律师，往往用数量化；招门卫，往往用呈符化。前者多看学历

① C. S. 皮尔斯：《皮尔斯：论符号》，赵星植译，成都：四川大学出版社，2014 年，第 15 页。

② 倪梁康：《胡塞尔现象学概念通释》，北京：生活·读书·新知三联书店，2007 年，第 251 页。

③ 焦循：《孟子正义》，北京：中华书局，1987 年，第 796 页。

④ C. S. 皮尔斯：《皮尔斯：论符号》，赵星植译，成都：四川大学出版社，2014 年，第 15 页。

等比较复杂的意义，后者多凭直观印象。① 同样，看技术产品多用前者（依数据），看艺术品多用后者（凭感觉）。巴尔特在 1972 年著文，认为对艺术（尤其是音乐）的正确阅读态度是一种"不得而知论"（Je ne sais quoi-ism）因为"嗓音所开启的意指活动，恰恰只能借助音乐与其他东西即语言（而绝不是讯息）的摩擦本身来得到更好的确定。"② 朱光潜也认为：

> 文艺是一种"象教"，它诉诸人类最基本、最原始而也最普遍的感官机能，所以它的力量与影响永远比哲学科学深厚广大。③

不过，把符号意义的解释如此分类，过于粗疏。皮尔斯认为，所有表达意义的符号，从最简单的呈符出发，到最复杂的论符，可以分成十类。比起皮尔斯提出的其他符号学原理，关于他的十分类（Ten Principal Classes）④ 的讨论一直不多。此分类明显是按符号的"解释项－对象－再现体"关系排列组合的。按皮尔斯的看法，一个符号与对象关系，可以有像似（icon）、指示（index）、规约（convention）三类，而其再现体，则分为分调子（tone）、单符（sinsign 或称 token）、型符（legisign 或称 type）三类。⑤ 按说合起来本应有 27 类组合方式，其中只有十类组合有可能，此外的组合式性质冲突而不可能成立，例如一个呈符不可能是规约符或型符，因为呈符基于感性。

这三个三性理论很直观，列出来相当整齐：

① Lily Hope Chumley, "Evaluation regimes and the qualia", Anthropological Theory, no. 1, 2013, pp. 169−197

② Roland Barthes, "The Grain of the Voice", Stephen Heath (ed.), *Image-Text-Music*, New York: Hill & Wang, 1977。

③ 朱光潜：《谈文学》，南京：江苏人民出版社，2020 年，第 111 页.

④ 见 Charles Sanders Peirce, *Collected Papers*, Cambridge Mass: Harvard University Press, 1931−1958, vol. 8, p. 341.

⑤ 请参见 C. S. 皮尔斯：《皮尔斯：论符号》，赵星植译，成都：四川大学出版社，2014 年，第二章第二节"符号类型学"。

层次	表意		
	与再现体关系 representatum	与对象关系 object	与解释项关系 Interpretant
第一性 firstness	质符 qualisign	像似符 icon	呈符 rheme
第二性 secondness	单符 sinsign	指示符 index	申符 dicent
第三性 thirdness	型符 legisign	规约符 symbol	论符 argument

这三个三分类还是比较清楚的。第一类与再现体关系，第二类与对象关系，都是符号学的基本知识，此外不赘。①

本后记集中讨论符号与解释项的关系。

这三种关系应当形成二十七种组合，但皮尔斯本人承认只有十种组合是可能的。他列出了一张表格，这就是一直让符号学界困惑的"符号十分类"。笔者觉得，这十分类对符号美学的讨论非常有用，因为它解释了艺术感性的形成过程。

3. 皮尔斯的十分类，艺术的十进阶

皮尔斯也知道此十分类让会让人感到迷惑，他自己举的例子（见下表）品类不单一，有语言学与逻辑学例子，让人无从在同一体裁的符号中做出对比。其结果是后世符号学界虽然尊奉皮尔斯，却几乎无人对此分类感兴趣。李斯卡指出："许多学者对上述这种最终类型学感到迷惑，并且觉得反常，因为这种分类实在是太粗糙了……纳入了许多形式之外的因素。"②

而本书认为皮尔斯提出的不仅是符号分类，而且是符号解释复杂化的"十进阶"。事实上任何文化范畴、符号活动、艺术产业，例如雕塑、建筑、论文、演讲、商品、生产、恋爱、仇恨等，都是可以分

① 需了解详情的读者，可参见笔者《符号学原理与推演》一书第二章第5、6、7三节，第四章第7节，成都：四川大学出版社，2023年。

② 詹姆斯·李斯卡：《皮尔斯符号学导论》，见 C. S. 皮尔斯：《皮尔斯：论符号》，赵星植译，成都：四川大学出版社，2014年，第209页。

为十阶的，不一定每一阶都十分贴切，但是发展的趋势很明显。

何一杰曾用此十分类讨论符号文本的"信噪比"（information-noise ratio），发现噪音逐类递减，这就已经把十分类变成了一种符号的意义力量发展过程。[①] 哈佛大学符号人类学教授哈克尼斯（Nicholas Harkness）著文详细讨论十分类在社会人类学中的应用，画出了十分类线上发展的图表。[②] 他把十分类作为人类学符号资料，视为沿着从单纯感觉到复合理性，从简单到复杂，向上展开的十分阶，可惜的是，至今笔者尚未看到他用足够例子说明之。

鉴于至今学界没有人（哪怕皮尔斯本人）拿出详细的例子说明十分类的递进过程，为了说明这是符号的复杂性递增，为了证明此"十进阶"的普遍适用性，下表列举四种最常见的艺术体裁（美术、音乐、舞蹈、诗歌），用其符号文本构造为例，便于对比。当然这只是说明一个趋势，艺术产业的无数体裁，不一定每个都可以沿着这种十进阶发展，但应当说大致趋势是普遍适用的。

四种常见艺术体裁的十进阶分析

十个组合类型 解释项—对象— 再现项	皮尔斯举 的例子	美术	音乐	舞蹈	诗歌
1. 呈符—像似符—质符	红色	一团色彩	一拨弦	身体一动	一个字素 （音素或写素）
2. 呈符—像似符—单符	图表的 一元素	一抹笔触	一个有音差 的音组	一个姿势	一个独立的词
3. 呈符—指示符—单符	自发的 一声叫喊	一笔显示 笔锋	一个连音	一个单独 舞步	一个有节律的词
4. 申符—指示符—单符	风向标	有浓淡对比 的色彩	一个起伏的 乐音组	连续的姿势	一个有平仄的词组
5. 呈符—像似符—型符	脱离内容 的图表	一组块面	一个乐句	一个舞步	一个意义连缀

① 何一杰：《度量噪音：皮尔斯符号类型与噪音关系的探讨》，《符号与传媒》2020年第21辑，第88—103页。

② Nicholas Harkness, " Qualia, semiotic categories, and sensuous truth: rhematics, pragmatics, symbolics", *Estudos Semiotics*, vol. 8, no. 2, 2022, pp. 57—72.

<div align="right">续表</div>

十个组合类型 解释项—对象— 再现项	皮尔斯举 的例子	美术	音乐	舞蹈	诗歌
6. 呈符—指示符—型符	指示代词	组成轮廓透视的块面	一个音阶	一个连续的舞步	一句诗
7. 申符—指示符—型符	交通灯、指令	一个对象的图像	一段表现的旋律	一段表现意义的舞	一段有内容的诗
8. 呈符—规约符—型符	普通名词	一幅有对象的画	一段描述的音乐	一段模仿某物的舞	一段描述场景的诗
9. 申符—规约符—型符	命题	一幅描述场面的画	一首有结构的音乐	一段有主题的舞蹈	一首主题完整的诗
10. 论符—规约符—型符	三段论推理	一幅有主题的画	一首主题完整的音乐	一出情节完整的舞剧	表述一个思想的诗

　　此表格或许令人眼花缭乱，实际上最好的办法，是纵向每列（每种体裁）分别细读，证明十进阶不虚。但本书只能分别讲解横向十行，目的是说清符号从简单发展到复杂的十阶。皮尔斯本人也对每行分别解释过，只是他的解释主要是符号学概念的分辨，对非符号学专业的读者未必有益。皮尔斯自己明白，组合不必说得那么复杂。他在晚年（1904 年）提出：每一步有个名称可以简化。[①] 但是经过他简化后，更加对比不清。因此本书还是按原先提出的十行，也就是本书理解的十阶，分别说明之。

第一阶：

呈符—像似符—质符	红色	一团色彩	一拨弦	身体一动	一个字素 （音素或写素）

　　① 皮尔斯提出十分类的另一种命名法：1. 质符；2. 像似单符；3. 像似型符；4. "痕迹"（Vestiges），或呈符指示单符；5. 专有名词（Proper Names），或呈符指示型符；6. 呈符规约符；7. 申符单符（例如附带图例的肖像画）；8. 申符指示型符；9. 命题，或申符规约符；10. 论证。见 Charles Sanders Peirce, *Collected Papers*, Cambridge Mass：Harvard University Press, 1931－1958，vol. 18，p. 341.

此时符号本身只是刚跨出感觉质（quale），本身尚"无法言说"。它刚开始有点意义，只停留于感觉，听来是噪音，或"杂色"，或"无意的动作"，或一个音素（phoneme，一个元音或辅音）或写素（grapheme，中文字的一笔）。皮尔斯为此给的例子是"红色"，除了基色似乎无再现品质可言。但是，解释者已经认为它可能携带某种意义，它翻过了门槛，开始获得"符号性"（semiosity）。它是脱离纯感觉的第一步，不再是感觉质的纯然"不可言说"但还没有可言说的意义，似乎开始但尚未携带意义。

第二阶：

呈符－像似符－单符	图表的一元素	一抹笔触	一个有音差的音组	一个姿势	一个独立的词

这是符号形成意义的关键一步，它依然是"呈符"，因为尚没有独立的意义，但是已经肯定有意义，所以它不再是一团无形状可言的感觉，而是有了初步的符号形态。但是它的再现能力过于单薄，所以它是一个没有脱离感性的、没有明白意义的"单符"。此时符号性开始再现，也就是说得出一个意思来。皮尔斯给的例子"图表的一个元素"，例如一个箭头，一个柱状图形，这个例子有说明力：有了对象形体，但是意义不清。艺术上，我们可以用里希特（Gerhard Richter）1974 年作品《灰色》为例：全幅纯然灰色。他认为灰色代表着"无陈述"，无联想，可见又不可见。

第三阶：

呈符－指示符－单符	一声自发的叫喊	一笔显示笔锋	一个连音	一个单独舞步	一个有节律的词

第三阶的特征是它不再是某种"像似"，它似乎指示了某个对象，

虽然没有再现那类对象的特征。皮尔斯的例子是"自发的"
（spontaneous）叫喊，叫喊明显是有意义的，或是惊喜，或是恐惧，
但是单独发出时意义不清。正如说话时说出一个词，正好是仄仄平；
一个单独的步子，或许只是偶尔的动作。这是无法说清意义的单符。
可以举马列维奇（Kazimir Malevich）《白色上的白色》（*White upon White*）为例：全幅纯然灰白色，中有一方块略深，让人觉得有对象
意义的可能，但无法说究竟应做如何解释。

第四阶：

申符-指示符-单符	风向标	有浓淡对比的色彩	一个起伏的乐音组	连续的姿势	一个有节律的短句

皮尔斯把这一类称为"申符"（dicent），也就是已经能对可能的
对象做出一个"申言"。他的例子是风向标，很清楚地指明了某个意
义（风向）。笔者个人认为第四阶应当依然是呈符（最好与下一阶换
个位置）。色彩已经有浓淡，音句已经有起伏，姿势已经有连续。皮
尔斯认为风向标虽然有意义，却依然是孤立的单符，缺乏其他要素参
照，就只是一个方向，却难以指示某种具体意义。可以用罗斯科
（Mark Rothko）的《锈与蓝》（*Rust and Blue*）为例，已经浓淡有
致，似乎是二十世纪四十年代的工业化城市，但这是标题所示，究竟
画的是什么依然无法说清。

第五阶：

呈符-像似符-型符	脱离内容的图表	一组块面	一个乐句	一个舞步	一个意义不明的词组

此种符号已经开始有可以解释的意义，但它依然是停留在感性的
呈符，无法清晰再现。皮尔斯的例子有点奇怪：一张图表已经比较完

整，但是无再现对象（因为图表必定要用文字、数字或字母说明）。可以看到文本的感性组合已经成型，有描述着某些可能对象的潜力，只是其感性层次后的对象看不出实在性。可以举康定斯基（Vassily Kandinsky）的画《蔚蓝的天空》（*Bleu de ciel*）为例：虽然肯定是某种形状，但是无法说是什么对象。可以猜想，但无法做肯定的解释，哪怕有意义明确的标题帮助，我们可以说某个形状可能是个鸟，但此类"副文本"协助解释，经常可能是不可靠的。

第六阶：

呈符－指示符－型符	指示代词	组成轮廓透视的块面	一个乐句	一个舞步连续	一行诗

这一阶符号的意义开始清楚，它虽然未能做到再现，但是已经有意指方向，虽然并不清晰。皮尔斯的例子是"指示代词"（demonstrative pronoun），也就是我、你、彼、此之类的词。这种词究竟是什么对象要根据语境而定，所以这种符号没有明确的指称，依然是呈符。皮尔斯转向语言例子是个遗憾，因为不便于对照。但是我们看到它是唯一进入"第三性"（逻辑性）的呈符。在各种表意体裁中，都可以找到此类符号：已经可以表意，但是未有明确对象。可以举保罗·克利（Paul Klee）的《唠叨的机器人》（*Twittering Machine*）为例：形状明确，对象似乎清楚（弹簧上张着嘴的木偶头），只是并不能指明它们究竟为什么是机器人。

第七阶：

申符－指示符－型符	交通灯、指令	一个对象的图像	一段表现的旋律	一段有表现力的舞	一段有内容的诗行

符号第七阶表达了明确的意义，摆脱了纯感官再现。因为它是指

示性的，所以皮尔斯认为交通灯是个好例子，交通灯的色块不再是感觉的直接呈现，而是借此发出某种强制性的指示。此种指示背后有理由（让车流畅通），实际上无车流时交通灯依然会亮起，因为它并不感知交通情况。说出了某个对象，所以皮尔斯认为此类符号已经是一个"存在物的符号"，只是"并不提出该存在物是真是假的理由"。[①]可以用波洛克（Jackson Pollock）的名画《秋的韵律》（*Autumn Rhythm*）为例，我们看到似乎是树林黑色枝干中黄叶飘落，只是对象远远不够清楚。这个艺术品式标题很干扰解释，就画幅而言，我只看出一种肃杀的气氛。

第八阶：

呈符－规约符－型符	普通名词	一幅有对象的画	一段描述的音乐	一段模仿动物的舞	一段描写场景的诗

此时符号的意义复杂化，靠社会文化的约定俗成与再现对象与解释项联系。皮尔斯的例子是语言中的"普通名词"。但并非所有的符号都遵循此规律，即进入约定俗成。只能说，各类艺术符号都在这个阶段清楚地描述了意义（对象、情感、气氛）。这种描写并非一定"忠实"，只是社群文化认同的。例如中国画的山石"皴法"，不一定需要地质学的对应。它是一种"型符"（type），是社会文化的规定。可以拿毕加索（Pablo Picasso）的《阿维农少女》（*Les Demoiselles D'Avignon*）为例，画上的女人能辨别，只是身体变形为块面，无法说清她们是什么人，在做什么。

第九阶：

申符－规约符－型符	命题	一幅描述场面的画	一首有结构的音乐	一段有主题的舞蹈	一首主题完整的诗

① Charles Sanders Peirce, *Collected Papers*, Cambridge, MA: Harvard University Press, 1931—1958, vol. 2, pp. 309—310.

一个符号要充分清楚地表意，就必须进展到这个地步。皮尔斯借用现代逻辑学的"词项"（term）/"命题"（proposition）和"推论"（argument）三进阶，认为这时已是"命题"，也就是一个谓述清楚的意义陈述。文本意义完整"自证"。皮尔斯的例子是逻辑的三段论，但是大前提的真伪无法保证，只是内部逻辑清晰。对于各类艺术来说，它们在此阶段构成充分支持解释项的再现。可以举列宾（Ilya Repin）的《伏尔加河上的纤夫》（*Barge Haulers on the Volga*）为例，这是一幅现实主义名作，将底层劳苦人民的痛苦描述得很清楚，但是驳船主究竟是农奴主，还是资本家，却不清晰，因此此文本没有"自证"，尚没有说明苦难的原因。

第十阶：

论符－规约符－型符	一个三段论推理	一幅有主题的画	一首结构完整的音乐	一出情节清晰的舞剧	表述一个思想的诗

皮尔斯认为符号的最终目的是接近"真知"，一个符号只要包含了逻辑过程，它就能"证明自己"是能传达"真实意义"的符号。当然这只是"自证"，在大前提"真实"条件下做演绎。艺术作品也可以借助某种社会承认的理由，自证意义之真善美。所谓论符就是能借此对解释项施加最大影响的符号。此时，符号文本的"整体性"就很重要，例如叙述作品"有头有尾，结局完美"。我们可以以大卫（Jacques Louis David）的著名"新古典现实主义"大作《拿破仑加冕礼》（*Le Sacre de Napoléon*）为例，这幅画上人物与真人几乎一般大小的画，有十米高，二十米长。欧洲的传统，"皇帝"必须由教皇加冕。此画却是在教皇注视下，拿破仑拿起皇冠给约瑟芬皇后加冕，画上的观者喜形于色：权力的来源（从教会移向世俗皇权）清楚地被画面"自证"。

这十类符号与携带意义的能力，其复杂程度层层推进，完全是以

符号类别为基本模式的，应用于各种文化体裁时情况很不同。如果以逻辑真知为标杆，显然"呈符"表现意义能力不足，因为它未能脱离感性。对现代之前的艺术，此十进阶的后面三个阶段比较适用，因为主题思想的品格是当时的艺术作品所必须追求的。

可以看到，本章举出的名画例子，十进阶的顺序正好与历史顺序倒了过来，进阶越低的（呈符性越强的），时间上越为晚近。艺术的进展（艺术产业的进展亦如此）越是前现代，符号文本越是花功夫做论辩，对象越清晰，逻辑越明白。这就是现当代艺术的"呈符化"效应。卡西尔很早就点明艺术的这个关联现象：

> 在艺术中，抽象和概括这一过程被一种新的努力所遏止，从而停滞不前了。在这里，我们踏上了相反的道路。艺术不是一个将我们的感觉材料加以分类的过程。艺术沉湎于个别的直觉，远远不需要逐步上升到一般概念上去。[①]

那样的话，艺术符号（或艺术文本的某些部分）就会停留在十进阶的中间，这就是艺术的"呈符化"问题。

但每件艺术品的创作过程是"正向进展"的，画家不是从第十阶倒退回去，而是从朝画布上涂第一笔色彩开始，从感觉质开始，进行到呈符的某个阶段就停下了，见好就收。没有一件艺术品是真正完成的，它们只是停在了好的位置而已。[②] 所以本书称艺术的这种现象为"呈符中停"（rhematic pause）。艺术不再走向清楚的论辩，也不趋向于精确地表现对象，而是如中国古典美学所提倡的，在"似与不似之间"，这可能就是艺术的真正目的：让观者摆脱庸常生活的"确在"（solidness），而走向形态与解释的超脱感。

① 恩斯特·卡西尔：《语言与神话》，于晓等译，北京：生活·读书·新知三联书店，1988年，第166页。

② 罗伯特·亨利：《艺术精神》，张婷译，南京：南京大学出版社，2020年，第218页。

4. 马克思主义对"新感性"的洞见

近年在许多学科（哲学、心灵哲学、符号学、现象学、人类学）都出现了讨论"感知"的潮流，主要是围绕感觉质这概念。本书谈的是艺术与艺术产业，因此讨论更多的是呈符性，因为这是理解艺术的根本。现代以来（就美术史而言：印象主义以来）艺术向呈符化靠拢，回向感性的趋势越来越明显。艺术产业的各种类型，尤其是自包豪斯以来的设计，在三性合一的艺术部分，感性因素越来越多。终于，在这种趋势开始一百多年后，一些艺术理论家开始做理论上的总结。皮尔斯的术语"呈符化"比较生僻，大部分论者把这种倾向称为"新感性"。

从美术史来看，最早提出此说的是理论家桑塔格（Susan Sontag），她在 1965 年发表文章《一种文化的新感受力》。① 几年之后，1969 年，法兰克福学派的马尔库塞（Herbert Marcuse）出版了著作《论新感性》，明确地提出艺术的感性倾向："对审美之维的基本经验，是感性的而不是概念的。审美直觉根本上说是直观的，而不是理念的。"② 他认为"新感性"是一种崭新的美学："人的诸种感官必须学会不要再以构成事物的那些秩序和法则为中介，去看待事物。必须打碎那种欲图左右我们感性的恶劣的机能主义。"③ 因此他强调，感性是对人性的解放力量。

近年马丁·泽尔（Martin Seel）对"新感性"提出了另一种理论声辩，他建议将美学的内核由传统美学所关注的"表象"转移到"显现"上来，因为感知的时间性是关注的焦点。如果把艺术视为一种"显现"，其时间特征必然是当下性。只有当下能在感知中显现，其余

① 金影村：《当代美学与艺术中的新感性——马尔库塞、桑塔格与朗西埃的解放路径》，《美术研究》2021 年第 5 期，第 118—123 页。

② 赫伯特·马尔库塞：《审美之维》，李小兵译，桂林：广西师范大学出版社，2001 年，第 45 页.

③ 赫伯特·马尔库塞：《审美之维》，李小兵译，桂林：广西师范大学出版社，2001 年，第 110 页。

的现象范畴，包括时间延续形成的空间，都是想象的构造。因此，美学对人类认识的贡献，聚焦于当下。[1] 这是从时间方面对感觉质的本质看法。他的说法或许可以是对本章开头神秘的中国神话的一个解答：给"混沌"开窍的是时间之神"儵"与"忽"，即瞬间性。而一旦感觉质出现，混沌（作为一个实体）就会消失，符号意义世界诞生。

近年来，对"新感性"做出更激进评价的理论家应当是朗西埃（Jacques Rancière）。朗西埃对资本主义社会不平等提出新的后现代解决方案，他称之为"可感性的重新分配"（partage du sensible）。感性不再如现代时期那样与理性分离，它改造了主体所在的时空，将其转化成一个我们可以共享的世界。[2] 统治阶级为了维护对社会的控制，对感性进行了划分与区隔，某些社会阶级被排除在"可感性的分配"体系之外，因而变成了"非感者"，造成了感性的阶级不平等。朗西埃提出"审美政治"体系，强调应当进行可感性的平等分配，以改造资本主义的不平等。[3]

正如蒙特豪克斯（Pierre Guillet de Monthoux）对当今社会文化的精辟论述：

> 审美判断调动生命冲动进入积极状态，使人类作为观众而成为意见统一体。艺术作品的这种通过欣赏而统一观众的效果起了弥补公共领域的作用。……这也正是为什么私人的经验可提供一种具有公共现象的力量，为什么审美精神可以在诸如市场、社会或企业等多个公共领域形成自己的公众的奥秘所在。[4]

[1]　马丁·泽尔：《显现美学》，杨震译，北京：中国社会科学出版社，2016年，第1页。

[2]　Joseph J. Tanke, "Why Rancière Now?", *The Journal of Aesthetic Education*, vol. 44, no. 2, p. 6.

[3]　Jacques Rancière, *Dissensus: On Politics and Aesthetics*, London：Continuum, 2010, p. 142.

[4]　皮埃尔·约特·德·蒙特豪克斯：《艺术公司——审美管理与形而上营销》，王旭晓、谷鹏飞、李修建 译，北京：人民邮电出版社，2010年，第30页。

　　艺术进入社会经济活动并没有变成非艺术，而是在社会文化中扮演了更重要的角色，这就是所谓"私人的经验可提供一种具有公共现象的力量"，朗西埃说的似乎是艺术乌托邦，却是回应了自莫里斯以来一个半世纪的"艺术社会主义"理想。

　　这些理论家的各种看法，包括他们用"感性"改造社会的方案，似乎过于强调感性的重要性，有点天真。艺术，包括艺术产业，出现感性化倾向能对社会产生改造性力量吗？从当今艺术产业在"泛艺术"浪潮中对社会的渗透来看，这并不是完全不可能的。而从感性对社会的重大意义来看：正是马克思本人，对感性的地位做了非常透彻的论说。或许这是我们观察当今社会文化时，可以更加重视的一个方面。

　　马克思在名著《1844年经济学哲学手稿》中，强调感性的重要。他不满意黑格尔哲学的纯粹思辨性和理性主宰，汲取了费尔巴哈感性论的合理成分，将感性视为世界和人的基础，他明确指出："人的第一个对象——人——就是自然界、感性。"[1] 对马克思来说，重视感性意味着人承认自然界客观性：自然界不再是理性的外化。实际上它更意味着人对自身力量的确证，即人"以全部感觉在对象世界中肯定自己"。[2] 与理性相比，感性无论在逻辑上还是在经验上更具有优先性。因此，马克思明确说："感性必须是一切科学的基础。"[3]

　　由此，马克思提出感性来自实践，实践中的感性活动才携带意义，从而使艺术成为可能。由此，他提出了这段关于感性生活的著名论断：

　　　　由于人的本质的客观地展开的丰富性，主体的、人的感性的丰富性。如有音乐感的耳朵、能感受形式美的眼睛，总之，那些

　　① 卡尔·马克思：《1844年经济学哲学手稿》，《马克思恩格斯全集》第3卷，北京：人民出版社，2002年，第308页。
　　② 卡尔·马克思：《1844年经济学哲学手稿》，《马克思恩格斯全集》第3卷，北京：人民出版社，2002年，第305页。
　　③ 卡尔·马克思：《1844年经济学哲学手稿》，《马克思恩格斯全集》第3卷，北京：人民出版社，2002年，第308页。

能成为人的享受的感觉，即确证自己是人的本质力量的感觉，才一部分发展起来，一部分产生出来。[①]

这段分析，是对"人的本质"中的感性力量的最高肯定，令人信服地说明了艺术如何依靠感觉质变成人的存在基础。

而且马克思的论辩也说明艺术感性对人的重要性：在意识到其作为人类的本质力量的过程中，只有当人的感知能力增强，艺术的形式本身才能带给人"确证自己是人的本质力量的感觉"。只有当人成为完整的人，真正占有了自身本质时，感性的实践活动才具有自由自觉的特征。人的生产实践，才不仅是物质生产，而且是艺术生产。

在马克思的眼光中，艺术活动是一种全面的生产活动，它调动了全部人性的感觉。艺术活动作为一种为满足物质需要而进行生产的同时，也是一种人类的自我享受活动，人类在艺术活动中获得了生命的自由感、生活的完整性、创造的幸福感。马克思的这段论述，是本书讨论艺术产业的最有高度的概括总结：艺术越来越广泛地渗透到当代社会之中，就是因为艺术能够确证"人的本质力量"。对符号美学研究来说，这个目标是最崇高的。

因此，在意义形式的阶梯式发展中，艺术所依靠的感性并不是低等的，而是符合人的本质力量的。只是异化的劳动实践剥夺了人的艺术感知。因此，艺术的各种"呈符化"促进人的力量的解放，这也就是为什么本书要用那么多篇幅，重新审视艺术产业的社会功能，试图回答当代艺术所提出的一系列符号美学问题。

讨论这些问题，有助于我们看清符号美学在当今社会文化以及艺术产业中义不容辞的责任。笔者希望本书的每一步讨论都没有离开这个主旨：当代社会需要艺术，需要艺术产业，正是因为社会中的芸芸众生，他们的"人的本质力量"，也等待着释放，等待着高扬。

[①] 卡尔·马克思：《1844 年经济学哲学手稿》，《马克思恩格斯全集》第 3 卷，北京：人民出版社，2002 年，第 305 页。